KB008535

아브라함 폰 프랑켄베르크, 〈모든 것을 보는 신의 눈〉, 『라파엘 혹은 의술을 베푸는 천사』의 삽화, 1676

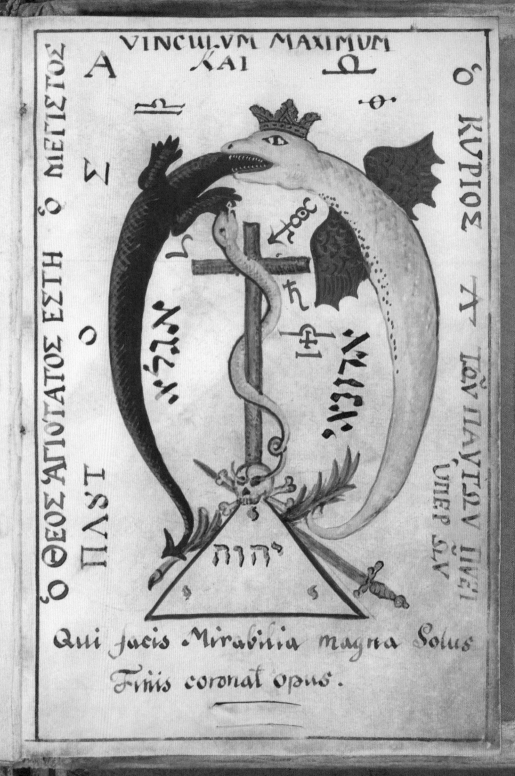

VINCULVM MAXIMVM
KAI

Qui facis Mirabilia magna solus
Finis coronat opus.

오컬트의 모든 것

신비주의, 마법, 타로를 탐구하는 이들을 위한 시각 자료집

DecodiNg The VisUal CULTUrE of MysTicisM, Magic & DiviNation

피터 포쇼 지음
서경주 옮김

울력학

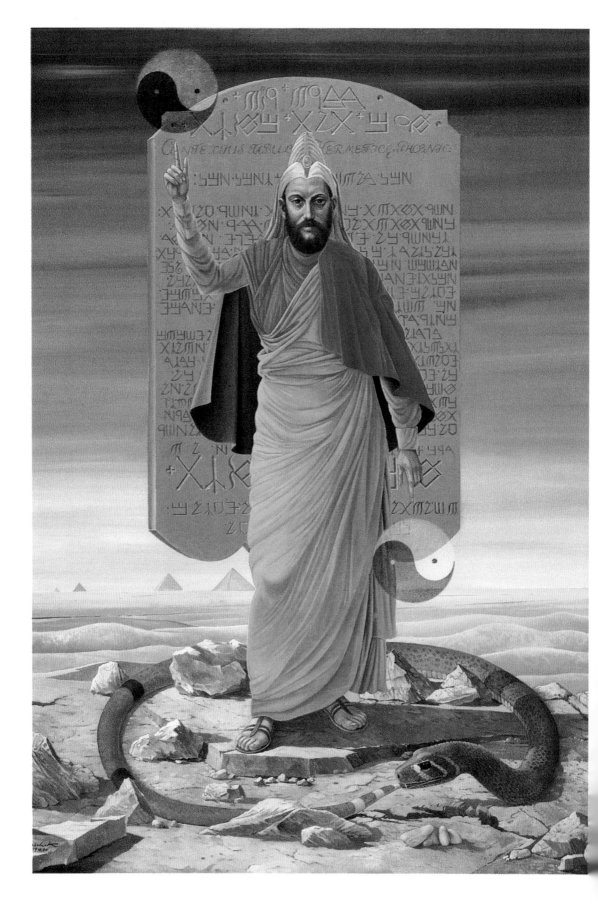

목차

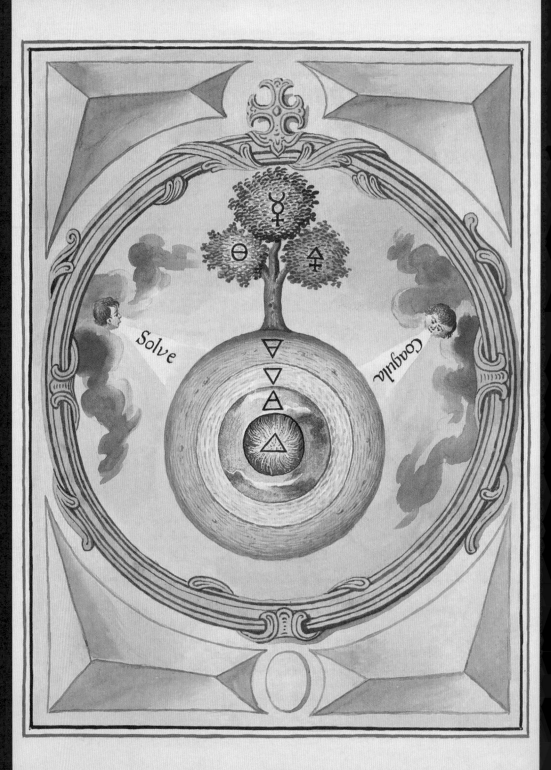

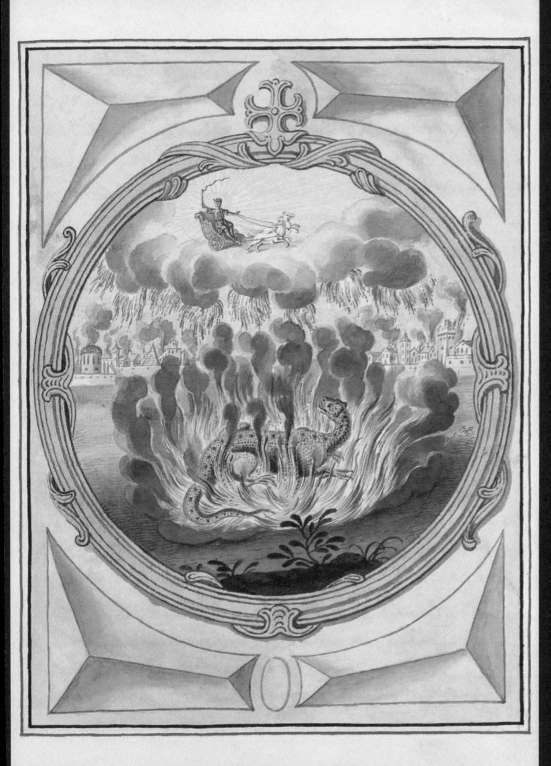

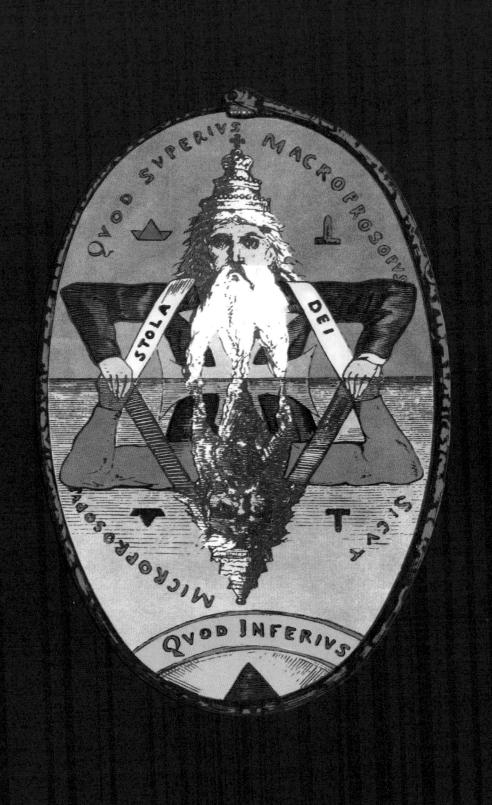

서론

위와 같이

"거짓 없이 진실한,
확실하고 가장 참된 진리,
아래에 있는 것은
위에 있는 것과 같다.

그리고 위에 있는 것은
아래에 있는 것과 같다.
하나의 기적을
수행하기 위하여."

헤르메스 트리스메기스토스의 『에메랄드 타블렛Emerald Tablet』

아래에서도

오컬트에 관한 이야기는 유구하여 고대까지 거슬러 올라간다. 그것은 위로는 하늘, 밑으로는 땅에 관한 이야기이자 신(혹은 하느님)과 인간, 자연의 관계에 대한 이야기다. 그리고 만물의 상호 조화가 존재한다는 하나의 믿음이며 복잡하게 얽힌 창조, 즉 거대한 존재의 사슬에 관한 이야기다. 그것은 천사와 정령의 권능, 이로운 귀신과 해로운 귀신, 동식물과 광물의 속성, 그리고 인간의 잠재력을 이야기한다. 그것은 무엇보다도 불가사의하고 경이로운 것에 매료되어 그 비밀을 밝히고 숨겨진 것을 찾으려는 인간의 이야기다.

이런 이야기는 수 세기에 걸쳐 마법사, 현자, 점성술사, 연금술사, 은둔자, 신비주의자들의 입뿐만 아니라 예술가, 작곡가, 연기자 그리고 과거의 오컬트적 지혜에 매료된 이들의 손을 통해 여러 나라에서 다양한 방식으로 전해졌다. 본서는 책과 필사본에 들어 있는 원본 이미지, 유형 유물(부적, 마법 거울, 수정 구슬 같은 것들) 그리고 그들이 영감을 불어넣어 만든 작품들이 보여주는 생각과 실행 방법들 가운데 가장 흥미로운 일부 사례들을 집약한 것이다.

서문 첫머리의 인용구는 『에메랄드 타블렛』◆에 나오는 것으로, 연금술이나 점성술, 마법 같은 오컬트 기예에 관심이 있는 사람들에게 기본적인 텍스트다. 가장 오래된 판본은 9세기부터 전해지는 아랍어로 쓰인 것이다. 이 텍스트는 고대 이집트의 현자 헤르메스 트리스메기스토스◆◆가 쓴 것으로 알려지는데, 그는 철학자, 사제, 제왕의 면모를 완벽하게 갖춰 '세 배로 위대한thrice-great'이라는 별명으로 불렸다. 헤르메스는 연금술을 비롯해 모든 과학 기술을 발명한 사람으로 여겨졌으며, 이집트 지혜의 신 토트와 그를 동일시하는 사람들도 있었다. 그는 이 책에 등장하는 오컬트 수행의 원조 가운데 한 사람이다. 하지만 헤르메스가 말하는 내용의 모호하고 애매한 표현 양식에 매달려 시간을 낭비할 필요는 없다. 이 인용구는 점성술

◀ *p. 8*

위와 같이 아래에서도

As Above, So Below

엘리파스 레비

레비의 『고급 마법의 교리와 의식』 영어판(1896)에 들어 있는 이 판화는 유대교 신비주의의 경전 『조하르』에서 나온 카발라 용어와 『에메랄드 타블렛』의 연금술 관련 구절을 우로보로스가 둘러싸고 있는 형상이다.

▶ *p. 12-13*

승리의 피라미드

The Triumphal Pyramid

요한 디릭스 판 캄펀, 1602

하인리히 쿤라트의 『영원한 지혜의 원형극장Amphitheatrum Sapientiae Aeternae』(1609)에 들어 있는 이 판화는, 불타는 듯한 피라미드와 그 위에 새겨진 헤르메스 트리스메기스토스의 『에메랄드 타블렛』을 보여준다. 여기에는 또 『헤르메스주의 전집Corpus Hermeticum』이라고 부르는 종교 철학 총서의 첫 번째 편인 '포이만드레스Ποιμάνδρης'에 나오는 헤르메스에게 내리는 신의 계시가 들어 있다.

◆ Tabula Smaragdina라고도 하며 아랍어로 쓴 원래 제목은 '라우 할 주무루디'다.

◆◆ 고대 그리스의 전설적인 인물로 그리스신 헤르메스(Έρμῆς)와 이집트신 소스(Θώθ)가 합쳐진 이름이다. 실존 여부가 확실치 않은 사람의 필명으로 추정된다. 서양 비전 신앙과 신비주의의 원조로 여겨지며 고대와 중세의 많은 문헌들이 그의 이름으로 위작(僞作)되었다.

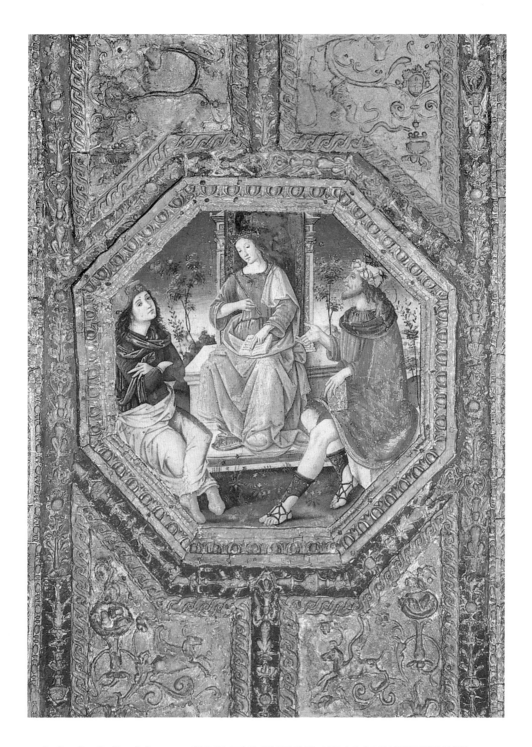

모세, 헤르메스와 있는 이시스
Isis with Moses and Hermes
핀투리키오와 제자들, 1493

이 장면은 로마 바티칸 궁전에 있는 보르자 아파트의 성인들의 방을 장식한 프레스코화에 들어 있다. 모세와 동시대 사람으로 여겨지는 이집트의 현자 헤르메스 트리스메기스토스가 왕좌에 앉아 있는 고대 이집트 여신 이시스와 함께 있는 모습을 묘사하고 있다.

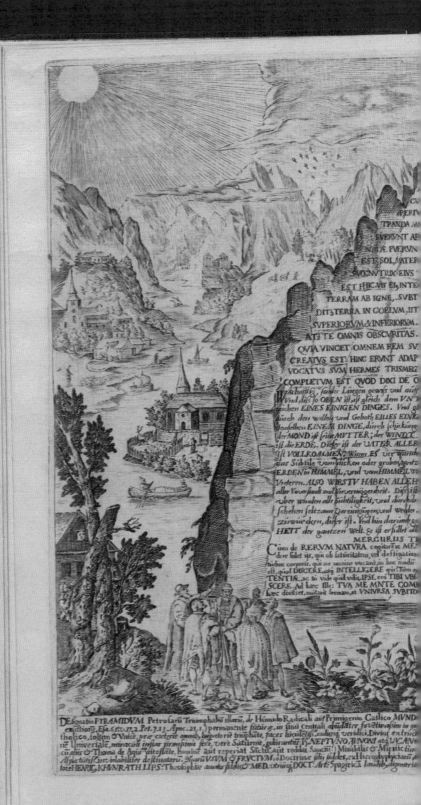

CV
PERV
TPANDA M
EVERVNT AP
NITÆ FVERVN
EST SOL MATER
SVO NVTRIX EIVS
EST HIC VIS EI INTE
TERRAM AB IGNE, SVBT
DIT; TERRA IN CŒLVM, IT
SVPERIORVM & INFERIORVM.
AT; TE OMNIS OBSCVRITAS.
QVIA VINCET OMNEM REM SV
CREATVS EST. HINC ERVNT ADAP
VOCATVS SVM HERMES TRISMEG
COMPLETVM EST QVOD DIXI DE O
Warhafftig, sonder Liegen gewiß vnd auff
Vnd diß so OBEN ist ist gleich dem VNT
zeichen EINES EINIGEN DINGES. Vnd gl
durch den willen vnd Gebott EINES EINI
donselben EINEM DINGE, durch schickung
der MOND ist seine MVTTER; der WINDT
ist die ERDE. Dieser ist der VATER ALLER
IST VOLLKOMMEN. Wann ES ver wand
das Subtile vom dicken oder grobon, gantz
WERDEN in HIMMEL, vnd vom HIMMEL w
Vnteren. ALSO WIRSTV HABEN ALLEH
aller Vnverstandt vnd Vnvermögenheit. Diß ist
vber winden alle subtiligkeit, vnd durchdri
geschehen seltzame Vereinigungen, vnd weiße
zu wurden, dieser ist. Vnd bin darumb so
HEIT der gantzen Welt. Es ist erfüllet all
MERCVRIIS T
Cum de RERVM NATVRA cogitarem ac MED
dere solet iis, qui ob saturitatem, vel destitation
nidinæ corporis, qui me nomine vocans, in hac modu
est, quod DISCERE, atq; INTELLIGERE quis; Tum e
TENTIÆ, ac tu vide quid velis, IPSE, ero TIBI VBI
SCERE. Ad hæc Ille: TVA ME MNTE COMP
hæc dixisset, mutauit formam, et VNIVRSA SVBITO

DEsignatio PYRAMIDVM Petrosaru Triumphalis illaru, de Humido Radicali aut Primigenio Catlico MVND
exustione, Esa.65.tu.17.2. Pet.3.23. Apoc.21.1.) permanente futuræ, in sinu centrali aßidatur sortificrassim in pa
tholico, solum & Vnicè, præ cæteris omnib, laspedo vit triumphale, faces liucida; Cœdun; veridici Divini extruct
næ Vniversale, miraculi instar firmissimi fecæ, verè Saturni, gubrantur; þ; NEPTVNO, JVNONI atq; VLCAN
cu aliis & Thoma de Aquin atestatie, homine aut reperiat Sictu, aut reddat Sancti Minabilis & Mirnictur
Aspcctisti; arte volubiliter destinaturi. Harum VSVM & FRVCTVM, ô Doctrinæ isth; sudses, ex Hæcosophicam parti
latet HENRIC. KHVNRATH LIPS: Theosophiæ amator fidelis, & MED. utriusq; DOCT: Art: Spagiricæ laudab; dignerisr

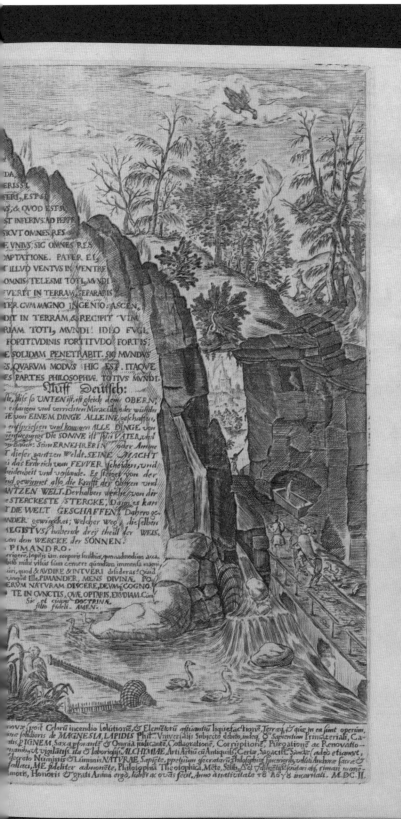

DA...
ERISSI.
ERI, ESP...
VS, & QVOD ES...
ST INFERIVS. AD PE...
SIKVT OMNES RES...
E VNIVS, SIG OMNES RES...
APTATIONE. PATER EI...
C ILLVD VENTVS IN VENTR...
OMNIS, TELESMI TOTI, MVNDI...
VERIT IN TERRAM, SEPARABIS...
TER CVM MAGNO INGENIO, ASCEN...
DIT IN TERRAM, & RECIPIT VIM...
RIAM TOTI, MVNDI. IDEO FVGI...
FORTITVDINIS FORTITVDO FORTIS...
E SOLIDAM PENETRABIT. SIG MVNDVS...
ES, QVARVM MODVS HIC EST. ITAQVE...
ES PARTES PHILOSOPHIÆ. TOTIVS MVNDI...

Auff Deutsch:

...te, als so VNTEN ist, ist gleich dem OBERN,
...erlangen und verrichten Miracula, oder wüstes
...iE von EINEM DINGE ALLEINE geschaffen,
...entsprießen und kommen ALLE DINGE von
...vereinzigung. Die SONNE ist sein VATER, und
...per bauch: Sein ERNEHRERIN oder Amme
...t dieser gantzen Weldt. SEINE MACHT
...i das Erdreich vom FEVER scheiden, und
...heidenheit und vorstand. Es steiget von der
...nd gewinnet also die Krafft der obern und
...NTZEN WELT. Derhalben weiche von dir
...STERCKESTE STERCKE, Damit es kan
...T DIE WELT GESCHAFFEN. Dahero ge...
...NDER gewincket: Welcher Weg, die selben
...EGISTVS, habende drey theil der WEIS...
...von dem WERCKE der SONNEN?

...PIMANDRO.

...erigere, lepidis tam. corporis sensibus, quemadmodum acci...
...bus mihi visus sum cernere quandam immensa magni...
...iri, quod & AVDIRE & INTVERI desideras? Quid...
...inquit Ille, PIMANDER, MENS DIVINÆ. PO...
...ERVM NATVRAM DISCERE, DEVMq́; COGNO...
...TE IN CVNCTIS, QVÆ OPTARIS, ERVDIAM. Cum...
Sic et cuiqz DOCTRINÆ
filio fideli. AMEN.

...nova, post Cebrü incendio solutione, & Elementrü æstuantü liquefactionē, Terræq́; & que in ea sunt operum,
...sine solidioris de MAGNESIA, LAPIDIS Phil. Vniuersalis Subjecto debito, indeq́; & Sapientiam Primateriali, Ca...
...cus, PIGNEM, Saxa proante & Omniä judicante, Conflagrationē, Corruptionē, Purgationē ac Renovatio...
...nam, & vigilante ita & laboriosis, ALCHIMIÆ, Arti Artiü cü Antiquiss. Certa, Sagaciss. Sancte (adeò etiamn̄...
...secreto Numinis & Luminis NATVRÆ Sapiete, pretium secretarü Philosophiæ superioris, ultiä Anchorä sacre &
...fallaci, ME, fideliter admonite, Philosophiä Theotophica, Mete, Solis, Aci Testhegitzä sendt anti, riman vene...
...moris, Honoris & grati Animi ergò, liber ac ovas fecit, Anno à nativitate τȣ Λȣρȣ incarnati. M.DC.II.

『연금술』

Opus Medico-Chymicum
마테우스 메리안

요한 다니엘 밀리우스의
『연금술』(1618) 삽화. 연금술
재료들을 나타내는 상형
문자들로 이루어진 숲의
중앙에 연금술사가 서 있다.
왼쪽에는 연금술의 사자,
피닉스, 불과 대기의 구체를
가진 태양을 상징하는 남성이
있으며, 오른쪽에는 수사슴,
독수리, 물과 흙의 구체를 가진
달을 상징하는 여성이 있다.
위에는 현자의 돌을 창조하는
단계를 나타내는 날개 달린
동물들과 천상의 품계에 따른
천사들과 신의 이름이 있다.

적 관점에서 보는 별과 행성이 지구 만물에 미치는 영향, 연금
술 용기에서 피어오르는 증기의 승화와 응축, 소우주, 즉 '인
간이라는 작은 세계'와 우주 전체를 의미하는 대우주의 관계
등 다양한 의미로 해석되었다. 이처럼 오컬트 사상은 다차원
적으로 이해될 수 있다.

『에메랄드 타블렛』에 대한 꾸준한 관심과 오컬트 철학의 융
합적 성격을 보여주는 하나의 사례로, 엘리파스 레비의『고
급 마법의 교리와 의식Dogme et Rituel de la Haute Magie』을 들 수
있다. 이 책 제1권의 권두 삽화에는『에메랄드 타블렛』의 가
장 유명한 문구 "위에 있는 것은 아래에 있는 것과 같다(Quod
Superius … sicut Quod Inferius)"가 적혀 있다. 유대교 신비주
의 전통 종교인 카발라에 관심이 많았던 레비는, 이것을 '커다
란 모습' 혹은 '대우주의 영혼'을 의미하는 '매크로프로소푸
스Macroprosopus'와 '작은 모습' 혹은 '소우주의 영혼'을 의미하
는 '마이크로프로소푸스Microprosopus'라는 용어와 연관시켰다.
이 문구의 중심에는 각각 빛의 신과 반영의 신을 나타내는 두
개의 형상으로 이루어진 육각별 혹은 솔로몬의 인장이 있다.

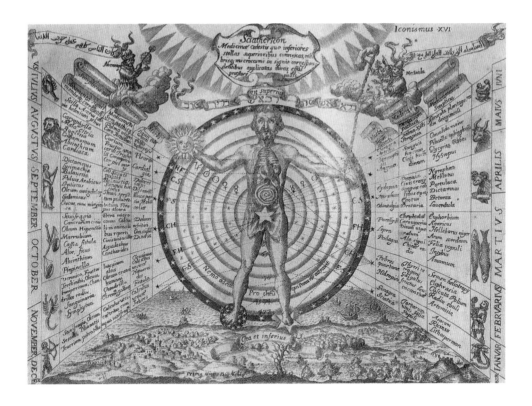

소우주(인체) 해시계

Sciathericon
Microcosmicum

피에르 미오트

아타나시우스 키르허의 『빛과 그림자의 위대한 기술Ars magna lucis et umbrae』(1646) 삽화. 소우주인 인간과 '더 큰 세계' 혹은 대우주와의 관계를 보여준다. 황도 12궁의 상징들이 인간 신체의 여러 부위에 어떻게 영향을 주는지 보여주고 있다.

이 모든 요소들의 궁극적인 합일은 자신의 꼬리를 물고 그 주위를 감싸고 있는 뱀 우로보로스로 상징된다.

그와 같은 상징들의 복잡한 속성을 생각하면 오컬트 세계관은 언뜻 보기에 황당할 정도로 모호해 보일 수 있다. 그도 그럴 것이 '오컬트'라는 말이 파생된 라틴어인 오쿨투스occultus는 '불명료한' '비밀스러운' 혹은 '감춰진'이라는 의미를 지니고 있다. 그러나 본서 1부에 나오는 점성술을 비롯한 기초 학문들은 라틴어로 전파되고 그 폭을 넓혀 서양에서 채택되기 훨씬 전부터 존재해왔다. 천체를 관측하고 별과 별자리를 배경으로 행성들이 일정하게 움직이는 데서 의미를 발견하려는 시도를 총칭하는 점성술은 4천 년 전까지 거슬러 올라가는 오래된 관습으로, 메소포타미아, 중국, 인도 등 여러 지역에서 발전해 왔다. 서양에서는 기원전 4세기 알렉산드로스 대왕이 이집트를 정복한 이후 바빌로니아 점성술과 이집트 점성술이 합쳐지면서 영향력을 떨쳤다. 알렉산드로스 대왕의 스승이 그 유명한 아리스토텔레스다.

그로부터 수 세기가 지나고 예수가 태어날 무렵 이집트에서

16

슬론 문헌 181

Sloane 181

문자 그대로 '숨겨진' 오컬트 지식의 가장 좋은 사례 가운데 하나는 영국 도서관에 소장된 필사본 슬론 문헌 181, 신지론적 카발라 도표 *Tabulae Theosophicae Cabalisticae*의 속표지에 있는 그림에 들어 있다. 이 문헌은 연금술사, 마법사이자 기독교 카발리스트인 하인리히 쿤라트와 관계가 있다. 두 부분으로 나누어진 이 그림은 그가 가진 다양한 관심을 보여준다. 여기에는 서재에서 열심히 기도하는 사람을 중심으로 그가 오컬트를 수행하는 것을 보여주는 많은 요소들이 있다.

1

기도에 몰두하는 사람
Adept in prayer

무릎을 꿇고 열심히 기도하는 사람. 그의 입에서 나오는 두루마리에 쓰인 것은 시편 118장 25절에 나오는 "주여 구하옵나니, 승리를 주소서"이다.

2

침지로(浸漬爐)
Athanor

연금술 용광로라고도 하는 침지로는, 몇 주가 걸릴 수도 있는 연금술을 할 때 낮지만 일정한 온도로 열을 지속적으로 공급한다.

3

광휘
Blaze of Light

빛에는 출애굽기 3장 2절(모세와 불타는 떨기나무) 그리고 에제키엘 1장 5절(케루빔과 야훼의 전차 모습)을 비롯해 신과 불에 관한 구절이 빼곡히 들어 있다.

4

책장
Bookcase

책장에는 관상술, 마법, 연금술, 수상술, 점성술, 천문학, 카발라, 물리학, 형이상학 같은 분류표가 붙어 있다.

5

신의 이름
Divine Names

벽에는 그리스어, 히브리어, 라틴어 문자로 에흐예, 엘로힘, 아도나이를 포함한 기독교 카발라와 관련된 신의 명단이 쓰여 있다.

6

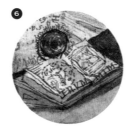

현자의 돌과 책
Philosophers' Stone and Book

그리스도와 자웅동체적 존재인 아담의 모습이 담긴 책 위에 '영험한 현자의 돌'이라고 쓰인 검은색 돌이 놓여 있다.

7

악령
Evil Spirit

기도하는 사람의 책상 왼쪽에는 곤충처럼 보이는 악령을 가둬 놓은, 연금술에 쓰이는 플라스크가 있다.

8

구체
Globes

천체와 땅을 나타내는 구체들은 『에메랄드 타블렛』에서 나온 연금술의 핵심적인 개념인 위와 아래를 상징한다.

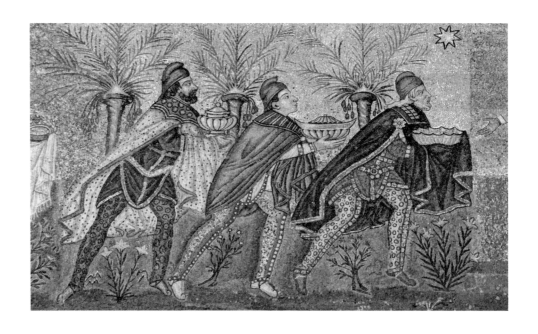

동방박사 세 사람

The Three Magi
산타폴리나레 누오보 성당,
라벤나, 이탈리아, 6세기

동방박사 세 사람이 각각 금,
유향, 몰약을 아기 예수에게
가지고 오는 모습이다.

는 연금술이 등장했다. 비슷한 시기의 다른 지역들, 예를 들면 중국 그리고 더 나중에는 중세 인도에서도 연금술이 나타났다. 흔히 오컬트 기본 과학 가운데 세 번째로 분류되는 마법도 메소포타미아와 이집트에서 등장한다. 그러나 근대 초기 서양의 대다수 문헌들에는 마법이 기독교 이전의 예언자인 자라투스트라와 전설적인 마법사 오스타네스[◆]에 의해 페르시아에서 시작되어 기원전 5세기에 그리스를 거친 이후 라틴어권으로 넘어온 것으로 적혀 있다. 마기아magia, 즉 마법이라는 말은 기원전 40년경 베르길리우스의 『전원시$Eclogue$』에 처음 등장한다. 페르시아의 마고이magoi, 즉 마법사는 성경에 나오는 그리스도 탄생 직후 별의 안내를 받아 베들레헴을 찾아간 세 명의 동방박사 이야기 덕분에 서양 기독교 사회에 친숙해졌다.

9-10세기에 예술과 과학에 관련된 많은 그리스어 문헌들이 아랍어로 번역되었으며, 12세기 르네상스 시대[◆◆]에는 이 아랍어 문헌들이 다시 라틴어로 번역되었다. 일례로 카스티야

◆ 그리스 문헌에 나오는 Ὀστάνης를 음역한 이름이다. 페르시아 출신의 전설적인 마법사이자 연금술사로 알려지고 있지만 실존 여부를 증명할 수 있는 문헌은 없다.

◆◆ 12세기 르네상스는 15세기 이탈리아에서 시작된 르네상스와는 다르다. 많은 그리스 문헌들이 라틴어로 번역되어 서양의 사회 문화에 영향을 미친 시기를 의미한다.

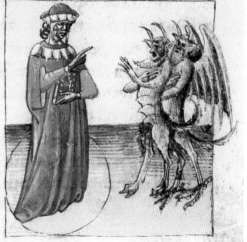

두 악마와 함께 있는 자라투스트라

Zoroaster With Two Demons

13세기의 『비밀 중의 비밀Secretum Secretorum』 후기 필사본(1425) 삽화. 로마시대 박물학자인 가이우스 플리니우스 세쿤두스는 페르시아의 자라투스트라를 '마법의 발명자'라고 말했다. 자라투스트라가 마직 서클 안에서 악마들과 자연의 비밀에 관해 토론하고 있다.

와 레온 왕국의 현명왕 알폰소 10세가 세운 필사실을 통해 아랍과 페르시아의 지식이 서양으로 전파되면서, 학식이 높은 마법사들은 오컬트 과학이라는 새로운 개념과 점성술, 연금술, 마법에 관한 훌륭한 책들을 접하게 되었다. 이슬람의 오컬트 과학인 알–울름 알–카피야al-ʿulūm al-khafiyya나 알–가리바 al-ghariba♦가 11세기부터 13세기까지 서양에 미친 영향은 특히 두드러진다.

이 기간에 도미니크회 수사 토마스 아퀴나스, 프란치스코회 수사 로저 베이컨, 의사이자 예언자를 자처한 아르날두스 데 빌라노바 등 유명한 철학자들은 자연계의 '오컬트적 속성'을 거론했다. 오컬트적 속성은 고전적인 아리스토텔레스 철학에서 말하는 4대 원소(흙, 물, 공기, 불)에서 나타나는 물리적 특성, 가령 빛, 열, 움직임, 맛, 색이나 냄새 같은 것으로 설명될 수 없는 물질의 특성들이다. 오컬트적 속성의 대표적인 예는 철을 끌어당기는 자석의 힘이다. 자성 효과는 눈에 보이지만 4대 원소의 특수한 조합으로 설명될 수 없으므로 그 원인은 오컬트적, 즉 초자연적이다. 다른 예로는 행성과 성좌에서 나오는 힘에 대한 믿음, 그리고 암석과 금속이 그런 힘을 끌어당

♦ 각각 '비학(祕學)'과 '이질적'이라는 의미를 가지고 있다.

4대 원소
Four Elements

오컬트 철학에서 4대 원소의 개념은 핵심적이다. 예를 들면 황도 12 궁은 그리스의 철학자 엠페도클레스가 제시한 4대 원소의 모델에 따라 흙, 물, 공기, 불이라는 네 가지 항목으로 분류된다. 엠페도클레스는 가장 낮은 곳에 있는 가장 큰 흙에서부터 가장 높은 곳에 있는 가장 미묘한 불에 이르기까지 이 네 가지는 쪼개거나 없앨 수 없는 하나의 물체라고 생각했다. 그리스의 의학자 히포크라테스는 이러한 대우주의 요소인 원소들을 인간이라는 소우주의 네 가지 체액과 연결시켰다. 황담즙은 불, 혈액은 공기, 점액은 물, 흑담즙이나 담즙은 흙이었다. 건강은 이런 체액의 적절한 조화에 달려 있었다. 아래에 있는 4대 원소에 담긴 인간의 모습은 영국의 스콜라 철학자 바르톨로메우스 앵글리쿠스가 쓴 『사물의 성질에 관하여 *De Proprietatibus Rerum*』의 15세기 필사본에 들어 있는 삽화다.

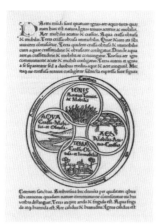

프로클로스의 원소의 속성
Proclus' Elemental Properties

세비야의 이시도르가 7세기에 쓴 『사물의 본질에 관하여 De natura rerum』에 들어 있는 이 그림(1472)은 날카롭고 미묘하고 동태적인 불에서 무디고 무겁고 정태적인 흙에 이르기까지, 철학자 프로클로스에 따르면 각각 세 가지 속성을 가지고 있는 4대 원소를 보여주고 있다.

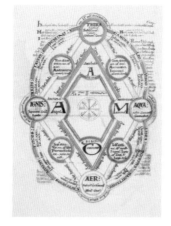

물리적이고 생리학적인 네 요소들
Physical and Physiological Fours

램지의 버트퍼스가 쓴 영국 수도자들을 위한 『편람 Enchiridion』(1011)에 들어 있는 '물리적이고 생리적인 네 요소들의 도표'의 12세기 판본에 나오는 이 그림은 4대 원소를 계절, 방위, 바람, 인생의 단계와 연결시킨다.

연금술 원소 십자가
Alchemical Cross of the Elements

이 연금술 원소 십자가는 페트루스 보누스가 14세기에 쓴 『진귀한 새로운 진주 Pretiosa margarita novella』의 1546년 판본에 들어 있다. 4대 원소는 각각 천사(불), 곰(흙), 비룡(물), 새(공기)로 표현되어 있다.

의인화된 원소들
Personified Elements

요한 다니엘 밀리우스가 쓴 『개혁 철학 Philosophia Reformata』(1622)에는 원소들이 의인화되어 있다. 여성들은 4대 원소의 전통적인 부호를 나타내며 그들 머리에 얹혀 있는 몽동이에는 각각의 원소를 의미하는 형상이 그려져 있다(왼쪽부터 오른쪽으로 흙, 물, 공기, 불).

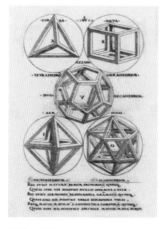

플라톤의 입체
Platonic Solids

아우구스틴 히르슈포겔이 쓴 『본질적이며 심오한 기하학 지식 Ein aigentliche und grundtliche anweysung in die Geometria』(1543)에 나오는 플라톤의 입체(이름이 잘못 붙여지긴 했지만)는 원소들을 삼각뿔(불), 정육면체(흙), 정팔면체(공기), 정이십면체(물)로 보여준다. 추가로 정십이면체는 천국 혹은 에테르를 나타낸다.

상호 연결된 원소들
Interconnected Elements

미하엘 마이어가 쓴 『아탈란타 푸가 Atalanta fugiens』(1617/18) 열아홉 번째 상징은 원소들이 서로 연결되어 있다고 설명한다. 그림 위에 있는 한 행은 "넷 중 하나를 죽이면 갑자기 모두가 죽을 것이다"라고 쓰여 있다. 이 원소들은 불, 공기, 물, 흙을 휘두르는 남자들로 묘사되어 있으며 몽둥이를 가진 사람이 이들과 맞서고 있다.

기고 보존한다는 생각, 동식물과 광물 간에 존재하는 것으로 여겨지는 동조와 반발 그리고 그와 관련된 치유력, 전기가오리에서 나오는 불가사의한 (전기의) 빛, 연금술에 쓰이는 물질의 보이지 않는, 즉 내재된 특성 등이 있다. 그런 물질에 대한 지식은 이성보다는 오랜 경험과 관찰을 통해 얻는다. 자연은 오컬트적 힘의 보고이며 이렇게 어렵게 습득한 지식은 무지하고 불경한 사람들은 접할 수 없는 비밀로 지켜졌다.

15세기 르네상스 시대 고대의 지혜를 되찾는 데 앞장선 인물 가운데 한 사람으로 이탈리아의 사제이자 점성술사, 번역가인 마르실리오 피치노가 있다. 그는 헤르메스 트리스메기스토스가 썼다는 철학 서적들뿐만 아니라 플라톤, 신플라톤학파의 플로티노스, 이암블리코스, 프로클로스의 철학을 서양에 소개했다. 피치노는 자라투스트라, 헤르메스, 오르페우스, 피타고라스, 플라톤을 비롯해 그리스도의 등장을 예언한 현자들로 이어지는 '지혜의 계보'를 내놓았다. 그리고 그와 동시대인인 조반니 피코 델라 미란돌라는 유대교 카발라의 신비주의 교리를 서양 기독교 사회에 소개했다. 유대교 카발라는 일반적으로는 12세기 스페인과 프랑스에서 시작된 것으로 보지만, 에덴동산의 아담이나 시나이산의 모세로부터 시작되었다는 설도 있다. 피코는 철학, 신학, 신비주의에 관련된 다양한 주제에 대한 논문 『모든 과학 분야에 대한 9백 개의 결론 Conclusiones nongentae, in omni genere scientiarum』에서 광범위한(라

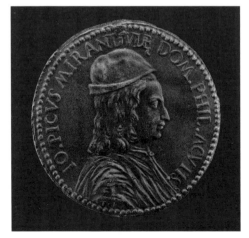

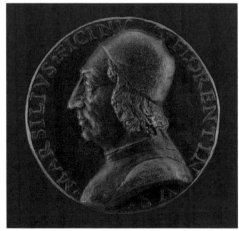

틴, 아랍, 그리스, 칼데아♦, 이집트, 유대) 전통에서 나온 문헌들을 집대성했다. 유대교 카발라에 대한 피코의 관심은 유럽에서 이루어진 히브리와 아람 연구에서 하나의 분수령으로 여겨지며, 그는 기독교 카발라의 원조로 널리 인정받는다.

16세기 초 독일의 인문학자이자 석학, 군인, 의사, 신학자였던 하인리히 코르넬리우스 아그리파는 '오컬트 철학'을 당당히 밝히면서 글을 쓴 최초의 인물이었다. 이 용어는 1510년에 쓴 원고에 처음 등장했는데, 아그리파가 영국 헨리 8세의 궁정에서 '가장 비밀스러운 임무'♦♦를 수행하는 동안 그의 스승인 '마법사 수도원장' 요하네스 트리테미우스가 이 원고를 잘 보관하고 있었다. 이 필사본 원고는 많이 수정되어 1533년 드디어 『오컬트 철학 3권De occulta philosophia libri III』이라는 제목의 백과사전 형태로 출판되었다. 아그리파는 오컬트라는 용어를 마법과 동의어로 사용한 게 분명하며 그가 쓴 이 책 3권이 바로 본서 2부의 기초 자료다. 아그리파는 우주의 합일이라

♦ 기원전 10세기에서 6세기 중반까지 메소포타미아 지역에 있었던 작은 셈족 국가로 바빌로니아에 흡수되었다.

♦♦ 헨리 8세와 아라곤의 캐서린 왕비와의 이혼의 합법성 문제를 둘러싼 교황청과의 논쟁에 참여했다.

로버트 플러드의 머리

Robert Fludd's head

로버트 플러드가 쓴 『두 세계의 역사 *Utriusque Cosmi Historia*』(1617-21)는 플러드의 머리 위에 있는 세계를 보여주며 인간이 어떻게 존재의 다른 영역에 대한 지식을 얻는지 알려주고 있다.

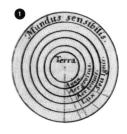

① 지각할 수 있는 세계
Sensible World

세 가지 세계의 가장 아래에는 일상적인 '지각할 수 있는 세계'가 흙, 물, (크고 미묘한) 공기, 그리고 빛 혹은 불이라는 4대 원소와 함께 존재한다.

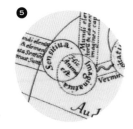

⑤ 상상력
Imagination

우리는 상상력을 통해 상상할 수 있는 세계를 구상하는데, 여기서의 상상력은 생각, 기억, 꿈에서 이미지를 만드는 정신적 능력이다.

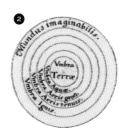

② 상상할 수 있는 세계
Imaginable World

신의 형태와 세속적 물질 사이에는 '상상할 수 있는 세계'가 있다. 잠재력과 가능성을 보여주는 세계로, 여기에서 우리는 땅, 물 등의 그림자를 본다.

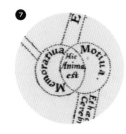

⑥ 생각과 판단
Thinking and Judging

우리는 생각과 판단, 그리고 세 가지 인식 능력, 즉 이성, 지성, 정신을 통해 지적인 세계와 연결된다.

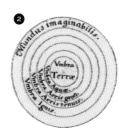

③ 지적인 세계
Intellectual World

가장 높은 곳에 있는 세계는 '지적인 세계'다. 여기서 우리는 구품천사들이 에워싼 삼위일체의 신을 본다.

⑦ 기억력과 운동력
Memorative and Motive Faculties

머리 뒤에는 각각 기억과 회상, 몸을 움직이게 하는 기능을 담당하는 기억의 능력과 운동의 능력이 있다.

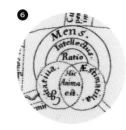

④ 감각
Senses

우리는 지각할 수 있는 세계를 우리의 오감(청각, 시각, 후각, 미각, 촉각)을 통해 인식한다. 플러드는 오감을 각각의 감각 기관과 연결한다.

⑧ 기억
Memory

기억은 상상력의 수호자이자 세 개의 세계, 즉 지각할 수 있는 세계, 상상할 수 있는 세계, 지적인 세계에서 얻은 생각과 이미지의 저장고다.

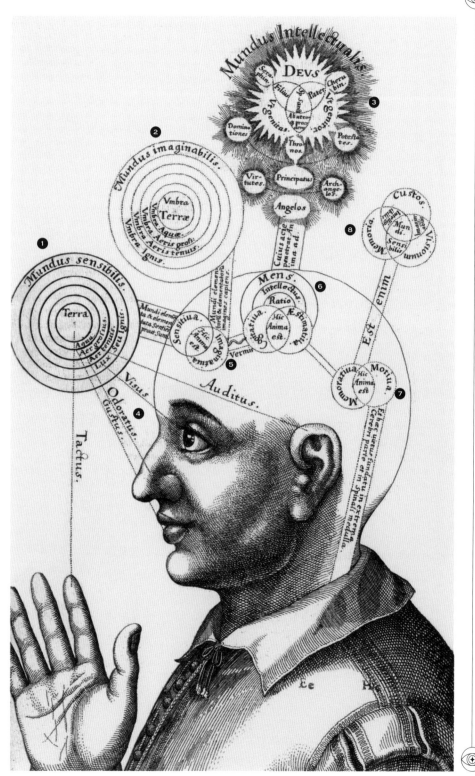

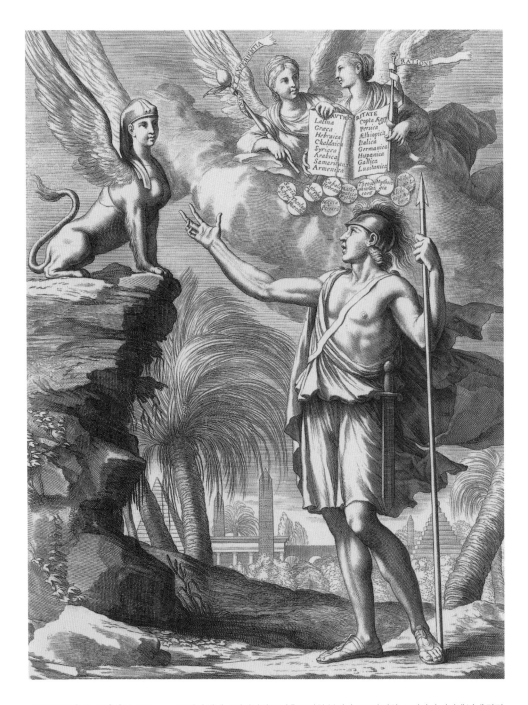

스핑크스의 수수께끼를 푸는 오이디푸스

Oedipus Solving the Riddle of the Sphinx

코르넬리스 블뢰마르트, 1652

조반니 안젤로 카니니의 그림을 모사한 블뢰마르트의 판화로, 여자의 머리에 날개 달린 사자의 몸을 가진 그리스 신화 속 괴물 스핑크스가 낸 수수께끼를 오이디푸스가 풀고 있는 모습이다. 이 판화는 이집트 상형 문자에 대한 설명 외에 유대교와 사라센의 카발라를 다루고 있는, 아타나시우스 키르허가 쓴 『이집트의 오이디푸스Oedipus Aegyptiacus』(1652-54)의 권두 삽화의 일부다.

는 기본적인 관점에서 자연 철학, 심리학, 종교를 아우르며 신, 인간 그리고 자연의 관계를 설명하고 있다. 광범위하고 다양한 출처에서 수집된 아그리파의 자료들은 도미니크회의 종교 재판관들이 강하게 부정했음에도 불구하고 오컬트 사상가들과 수행자들에게 수백 년 동안 엄청난 영향을 주었으며 오늘날에도 변함없이 중요한 참고서가 되고 있다.

아그리파 그리고 이탈리아의 학자이자 석학, 극작가인 조반니 바티스타 델라 포르타, 이탈리아 도미니크회 수사이자 철학자, 마법사이며 수학자인 조르다노 브루노를 비롯하여 마법에 대해 글을 쓴 후대의 저자들은 각자 나름대로 페르시아의 마법사, 그리스 철학자, 라틴의 현자, 인도의 브라만, 이집트의 사제, 유대교 카발리스트, 바빌로니아의 점성술사, 켈트족 드루이드 교도로 이루어진 '박식한' 수행자들의 범세계적 계보를 제시하고 있다. 오컬트 철학은 궁극적으로 기독교까지 아우르는 종교 철학이자 신플라톤주의, 신비주의 그리고 카발라에 기초를 둔 우주론으로 나타난다.

스키엔티아이 오쿨타이scientiae occultae, 즉 오컬트 과학이라는 의미의 라틴어 용어도 이 시기에 등장했다. 초기의 사례는 프랑스의 암호 해독자이자 기독교 카발리스트 블레즈 드 비주네르가 쓴 『암호 혹은 비밀스러운 글쓰기 방법론Traicté des chiffres, ou Secrètes maniéres d'escrire』(1586)에 들어 있다. 요하네스 트리테미우스와 조반니 바티스타 델라 포르타도 평범한 문장에 비밀스러운 내용을 숨기는 '스테가노그래피'와 암호로 글을 쓰는 '크립토그래피'에 깊은 관심이 있었다.

때로는 17세기 과학 혁명 기간에 나타난 기계적 사고의 진흥, 진리는 감각적 경험에 근거한 실험을 통해 얻어야 한다는 믿음, 그리고 18세기 계몽주의의 합리론이 오컬트 철학에 조종을 울린 것으로 여겨진다. 하지만 사실은 그렇지 않았다. 일부 교육 기관의 배척과 조롱에도 오컬트 철학은 사라지지 않았다. 오히려 대중들의 시선에서 벗어나서, 예를 들면 프리메이슨 집회소같이 은밀한 곳에서 그 명맥을 이어갔다. 프리메이슨은 중세 석공 조합에서 시작되었지만 점차 지체 높은 '신사들의 프리메이슨'으로 진화했다. 이런 식의 전환은 17세기와 18세기 초에 잉글랜드와 스코틀랜드를 중심으로 일어났으며, 런던에 총본부가 설립된 것은 1717년으로 알려진다. 성경

로버트 번스의 프리메이슨 집회소 계관 시인 취임식

The Inauguration of Robert Burns as Poet Laureate of the Lodge

윌리엄 스튜어트 왓슨, 1846

번스는 1781년에 프리메이슨이 되었다. 이 그림은 1787년 번스가 에든버러 캐넌게이트 킬위닝 2번 집회소의 계관 시인으로 취임하는 것을 그리고 있다. 1736년에 만들어진 이 지부는 세계에서 가장 오래된 프리메이슨 전용 집회소이다.

에 등장하는 솔로몬 신전의 건축과 그것을 지은 건축가 히람 아비프♦에 관한 이야기가 프리메이슨 창설과 관련된 이야기들 가운데 하나이다. 프리메이슨은 각 집회소의 특징에 따라 연금술, 카발라, 고대 이집트 구전 설화, 중세 템플 기사단의 전설 등 다양한 출처에서 나온 비밀스러운 교리와 상징을 덧붙였다. 프리메이슨 집회소에서 오컬트 사상은 시대에 따라 주기적으로 부흥과 재구성, 재창조를 겪으며 새로운 과학 발전과 상호 작용하는 가운데 존속했다. 로버트 보일과 아이작 뉴턴을 비롯한 근대 과학계의 대표적인 저명인사들이 연금술을 했던 것으로 알려져 있다. 오컬트 사상의 형식이 지속되었다는 것은, 예를 들면 디오니시우스 안드레아스 프레어와 예레미아스 다니엘 로이히터가 그린 삽화가 들어 있는 독일 신지주의 철학자 야코프 뵈메의 총서에서 확인할 수 있다. 이 시기에 특히 중요한 오컬트 사상의 개척자로는 스웨덴 과학자이자 신비주의자 에마누엘 스베덴보리와 최면술의 선구자로 '최면을 거는' 방법을 개발한 독일 의사 프란츠 안톤 메스머가 있다.

산업 혁명으로 촉발된 무자비한 물질주의는, 뜻하지 않게

♦ 구약 성서 열왕기 5장에는 히람 아비프가 오늘날의 레바논인 티레 (Tyre)의 왕으로 나온다.

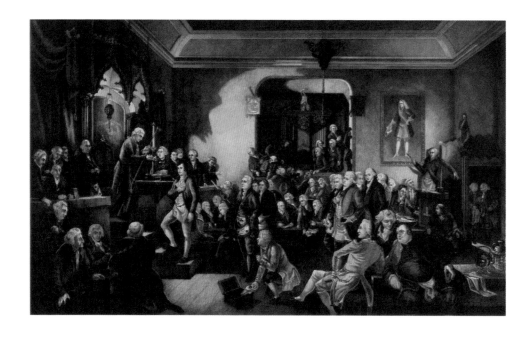

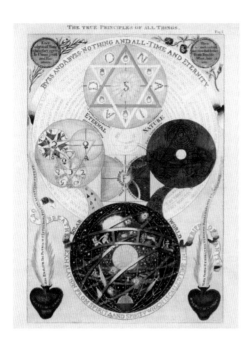

◀ **만물의 참된 원리**

The True Principles of All Things

디오니시우스 안드레아스 프레어

윌리엄 로가 번역한 야코프 뵈메의 논문집 『튜턴족 신지학자*The Teutonic Theosopher*』(1764-81) 삽화. 성부와 성자, 그리고 창조된 세계를 보여준다.

▶ **형상 13의 12**

Figure 12 of 13

디오니시우스 안드레아스 프레어

윌리엄 로가 번역한 야코프 뵈메의 논문집 『튜턴족 신지학자』 삽화. C는 그리스도, A는 아담을 나타내고 M과 U는 각각 천사 미카엘과 우리엘을 나타낸다.

사회학자이자 역사학자인 막스 베버가 '세상에 대한 환멸'이라고 말한 마법적 사고가 합리주의에 의해 쇠락하는 데 대한 반발을 불러왔다. 이러한 반응은 근대 과학의 경이에 대한 관심을 오컬트 철학에 대한 관심과 결합시켜 19세기에 오컬트 사상을 '오컬티즘'이라는 새로운 이름으로 등장시켰다. 이 용어는 장 바티스트 리샤르 드 라동빌리에가 편찬한 『증보 프랑스어: 신어 사전*Enrichissement de la langue française: Dictionnaire des mots nouveaux*』(1842)에 처음 등장했다. 여기서는 오컬티즘을 '오컬트 체계' '오컬트적인 것'으로 정의했다. 앙리 들라주의 『오컬트 세계*Le monde occulte*』(1851), 장 마리 라공의 『프리메이슨 교리*Orthodoxie Maçonnique*』와 『오컬트 프리메이슨*Maçonnerie occulte*』(1853)을 비롯해 그 후 10년 동안 나온 책들은 이 용어의 개념을 정립하는 데 도움을 주었다. 하지만 해당 용어가 더 널리 쓰이게 된 데는 엘리파스 레비로 잘 알려진 당대 최고의 마법사 알퐁스 루이 콩스탕 덕분이라고 할 수 있다. 그는 『고급 마법의 교리와 의식*Dogme et Rituel de la Haute Magie*』에서 '오컬티즘'을 설명하고 마법에 대한 관심을 고취했다. 프랑스에서 오컬트의 부활은 다음 세대 오컬티스트들의 작업으로 이어졌다. 그들은 보통 새로운 신비주의 단체를 결성하며 서로

◀ 구노의 음악

Music of Gounod

애니 베전트와 찰스 웹스터
리드비터가 공저한 『생각의
형식Thought-Forms』(1901)의
삽화. 프랑스 작곡가 샤를
구노의 음악을 듣고 떠오른
생각의 형식을 보여주는
것으로, 책에서는 "이 음악은
웅얼거리는 멜로디의
선율이라기보다는 완벽한
화음의 멋진 연속이다"라는
설명이 있다.

▶ 바그너의 음악

Music of Wagner

『생각의 형식』의 삽화로
바그너의 음악을 듣고 떠오른
생각의 형식의 사례를
보여준다. 책에서는 음악에서
나타나는 두 가지 형식의
두드러진 차이를 지적하고
있다. "하나는 뾰족뾰족한
바위산을, 다른 하나는 그
사이를 감싸고 굽이치는
구름을 연상시킨다."

도왔다. 가장 영향력을 떨친 저자들 가운데는 필명이 파푸스
인 제라르 앙코스, 스타니슬라스 드 과이타, 프랑스 소설가이
자 장미십자회 회원인 조제핀 펠라당 등이 있다. 특히 펠라
당이 1892년에서 1894년에 걸쳐 쓴 『죽은 과학의 원형 극장
L'Amphithéâtre des sciences mortes』에는 요정, 마법사, 연금술사가
되는 방법이 들어 있다.

　1875년 러시아 오컬티스트 헬레나 페트로브나 블라바츠키
는 뉴욕에서 신지학회를 창립했다. 이 학회의 목적으로는 물
질주의와 신학적 교조주의에 반대하고 과학으로 설명할 수
없는 오컬트적 힘의 존재, 인간에 내재한 초자연적이고 영적
인 힘을 보여주려는 의도가 담겨 있었다. 그해 『영적 과학자
Spiritual Scientist』에 익명으로 글을 기고해 영어권 독자들에게
오컬티즘의 개념을 소개한 사람도 블라바츠키가 거의 틀림
없다. 이 글에서 그녀는 마법과 연금술뿐만 아니라 장미십자
회, 오리엔탈 카발라, 동양과 미국의 심령술에 관해 이야기했
다. 또한 1875년에 프랑스 생리학자 샤를 리셰는 과학 저널에
오컬트 현상, 그중에서도 몽유병에 대한 글을 쓴 최초의 과학
자 중 하나가 되었다. 그는 나중에 초능력연구회 회장이 되었
는데, 이 모임은 초자연적 현상을 연구할 목적으로 1882년 런

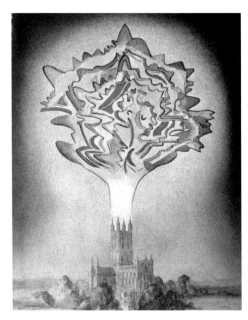

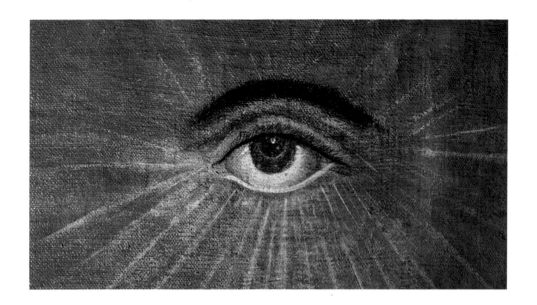

섭리의 눈

Eye of Providence
윌리엄 프레스턴, 18세기

이 그림은 주로 프리메이슨과 관련 있는 상징, 즉 모든 것을 볼 수 있는 우주의 창조자 하느님의 눈을 보여준다. 프레스턴은 프리메이슨의 강사로, 여러 장소에서 다양한 형태로 열린 그의 강의에는 이 상징이 등장했다.

던에서 창립되었다. 독일에서는 그로부터 2년 뒤에 신지학회가 창설되었다. 이 학회는 독일에서 오컬트에 대한 관심을 다시 불러일으키는 데 촉매 역할을 했다. 오스트리아도 그 뒤를 따랐다. 연금술, 점성술, 오컬트 의학을 다룬 책을 쓴 의학박사 프란츠 하르트만과 신통력을 지닌 사회 개혁가 루돌프 슈타이너는 1887년 오스트리아 신지학회를 창설했다. 1912년에 슈타이너는 인지학회라는 신비주의 영성 운동을 시작한다.

19세기에는 이전 세기 프리메이슨의 후신으로 오컬트적 지향성을 가진 새로운 협회들이 등장했다. 1888년 드 과이타와 펠라당은 성경에 대한 더 깊은 통찰력을 얻기 위해 기독교 카발라에 초점을 맞춘 카발라적인 장미십자회를 창설했다. 같은 시대에 파푸스와 프랑스의 언론인이자 역사학자인 오귀스탱 샤보소는 기독교 마르티니스트 교단♦을 창립한다. 그 무렵 모두 영국 장미십자회 회원이자 프리메이슨인 윌리엄 윈 웨스트콧, 윌리엄 로버트 우드맨, 새뮤얼 리델 맥그리거 매더스, 이 세 사람은 영국에서 황금여명회를 만들었다. 창립 당시의 형태로는 10년밖에 활동하지 못했지만, 황금여명회는 시대를 앞서 사회 각계각층의 남녀 모두에게 개방되었다. 이 교단은

♦ 프랑스의 마법사이자 신지학자인 마르티네스 드 파스쿠알리(Martinez de Pasqually)가 창시한 기독교 신비주의 마르티니즘(Martinism)을 믿는 교단

여러 유명 인사들을 영입하였으며 영국에서 가장 영향력 있는 신생 단체가 되었다. 테오도어 로이스는 20세기 초 비밀 과학 연구 단체 동방신전회를 설립한 핵심적인 인물이었다. 동방신 전회 가입자들은 황금여명회 회원이었던 악명 높은 앨리스터 크롤리가 주도한 섹스 마법 가설을 연구하고 실행에 옮겼다.

이런 개인과 단체들은 보통 중세와 근대 초기 그들의 선배들보다 관심의 영역이 훨씬 더 넓어 오컬트 항목에 새로운 요소들을 부가했다. 예를 들면 카드점과 타로, 동양에 대한 관심, 대부분 인도에서 온 종교적 지혜, 초심리학과 초능력 연구에 대한 새로운 지향, 동물 자기磁氣, 최면술, 심령론과 강신술, 유체 이탈이나 승천한 고수들, 기독교로부터의 점진적 해방(혹은 기독교에 대한 적대감) 등이다. 이 가운데 많은 부분이 콜린 윌슨의 1971년 베스트셀러『오컬트: 하나의 역사The Occult: A History』덕분에 광의의 오컬트라고 할 수 있는 뉴에이지의 등장과 함께 오늘날까지 이어지고 있다. 이 책은 뱀파이어와 UFO에서 초심리학 그리고 더 뒤에 나타난 오컬트와 대중문화의 결합 '오컬처'에 이르기까지 어떤 것이든 기꺼이 오컬트로 받아들이고 있다.

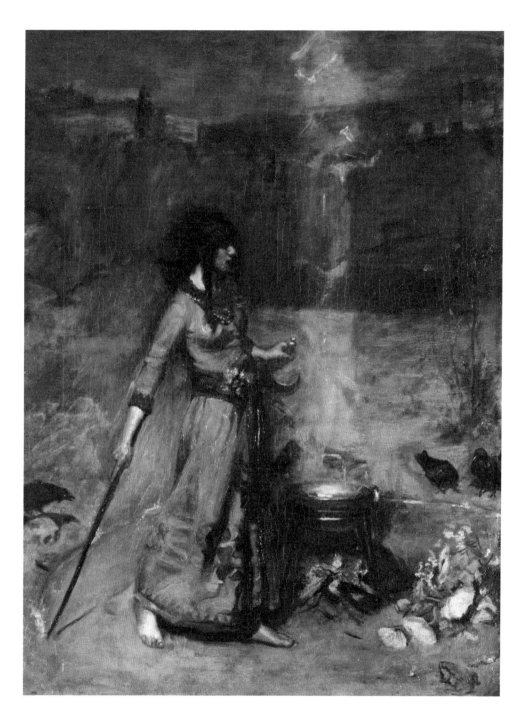

매직 서클 연구

Study for the Magic Circle
존 윌리엄 워터하우스, 1886

워터하우스는 목에 뱀을 휘감은 여자 마법사의 모습을 라파엘전파 양식으로 보여주고 있다. 그녀는 오른손에 쥔 지팡이로 단번에 매직 서클을 그린다. 그녀의 왼손에 들려 있는 초승달 모양의 낫은 그녀를 달과 헤카테와 연결한다. 원 중앙에는 솥이 있고 갈까마귀와 두꺼비는 원 밖에서 지켜보고 있다.

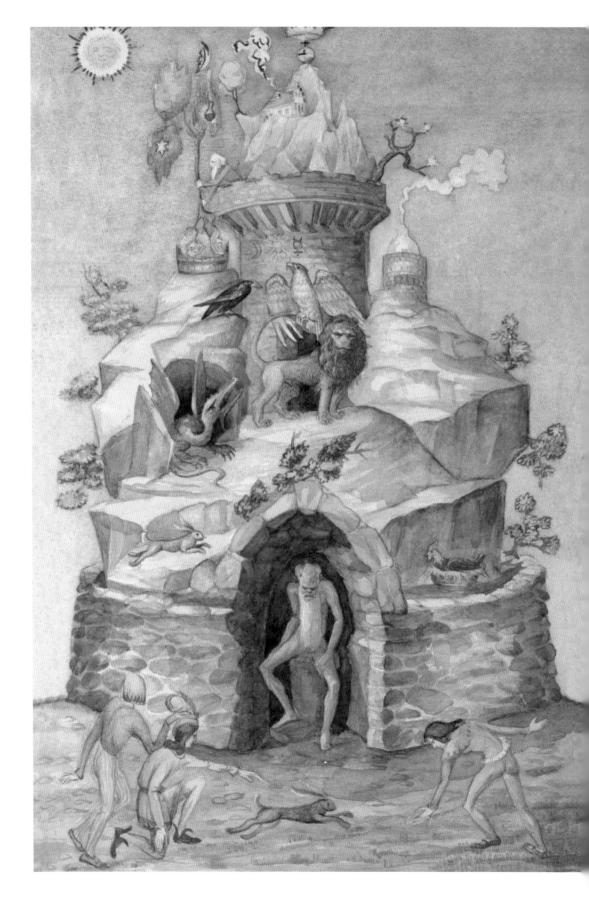

기초 학문들

점성술

1

2

연금술

카발라

3

어떤 것의 기초 혹은 준비 작업

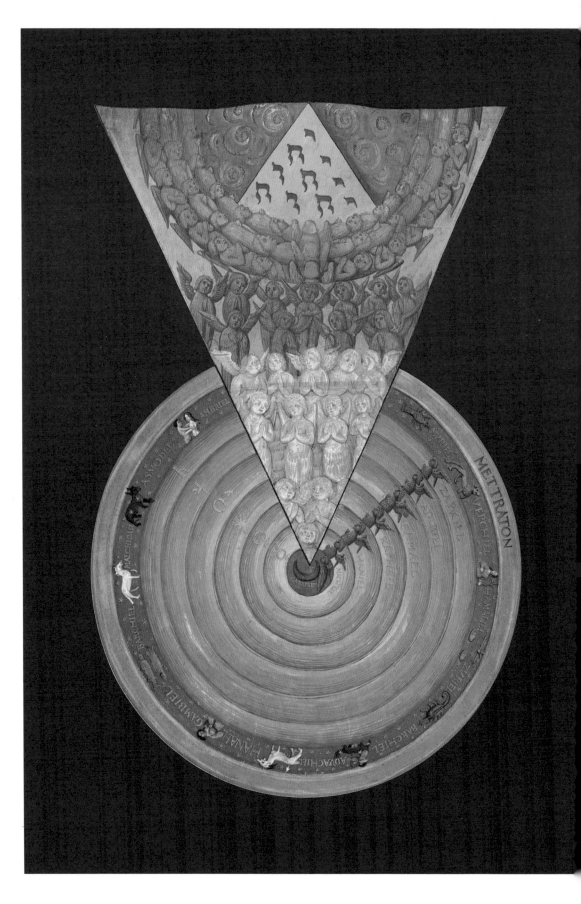

"하늘에 있는 이런저런 별들의 위치는 태어나는 아이에게 (틀림없이) 영향을 준다. 아이는 탄생했다는 바로 그 사실 자체로 별자리로 이루어진 우주의 조화에 편입된다."

— 엘리파스 레비의 『고급 마법의 교리와 의식』

Éliphas Lévi

Dogme et Rituel de

1

La Haute Magie (1854~56)

점성술

점성술은 별자리를 배경으로 보이는 태양, 달, 행성의
위치와 운행, 그리고 지상의 생명체 간에 관련성이
있다는 것을 전제로 한다.
점성술을 믿는 사람들은 이러한 관련성에 대한 지식이
인간의 삶에 도움이 될 수 있다고 생각한다.
점성술사들은 개인의 생애나 세계에서 일어나는
사건들을 예언하기 위해 천체 위치의 관측을 근거로
점을 친다.

먼저 점성술로 시작해 보자. 점성술은 그리스어로 별을 의미하는 아스트론astron과 지식 체계를 의미하는 로고스logos에서 나온 말로 오컬트 철학의 가장 유구한 기둥들 가운데 하나다. 점성술은 오늘날에도 잡지, 신문, 수많은 웹사이트와 스마트폰 앱에 나오는 운세를 통해 우리에게 친숙하지만, 많은 점성술사들은 그것을 '오컬트'로 간주하는 데 불만을 나타낼 것이다.

천체에서 행성과 별의 운행을 관찰하고 그것이 세상사에 영향을 미친다는 믿음은 수천 년 동안 많은 문화권에서 중요한 역할을 해 왔다. 메소포타미아(오늘날 이라크)에서는 기원전 2천 년경에 이미 별을 신으로 숭배했던 것으로 보인다. 그 당시에 바빌로니아 점성술을 주제로 제작된 일흔 개[*]의 점토판 '에누마 아누 엔릴Enuma Anu Enlil'은 가장 오래된 문자 기록이다. 점토판들은 행성과 별, 달무리, 일식과 월식 등과 관련지어 해와 달이 뜨고 지는 것을 관찰한 결과를 바탕으로 국왕과 국가에 관한 약 7천 건의 예언을 담고 있다. 어떤 인물이 태어날 시점의 행성과 별의 위치를 그린 탄생 별자리를 이용한 점성술 역시 기원전 410년에 바빌로니아에서 처음 등장했다.

페르시아인들이 기원전 539년 바빌로니아를 정복하고 이어서 기원전 525년에 이집트를 정복한 이후, 이런 점술의 원리가 이집트인들에게 전해진 것으로 보인다. 바빌로니아의 점성술은 오로지 국왕과 제국만을 위해 쓰였다. 그러나 기원전 332년 알렉산드로스 대왕이 이집트를 정복한 이후 헬레니즘 시대의 이집트에서는, 개인의 운명에 대한 점성술과 예언에 대한 관심이 고조되기 시작했다. 당시 점성술사들은 바빌로니아의 체계를 본받아 1년 동안 천상의 황도를 관찰하고 황도의 360도를 30도씩 나누어 12궁宮으로 표시했다. 그런 다음 12궁을 다시 10도씩 나누어 서른여섯 개의 '10분각decan'을 만들어 1년의 절기를 표시하고 별이 뜨고 지는 것을 계산하는 데 이용했다. 이렇게 해서 천궁도 점성술이 등장했다. 그리스어 오로스코포스horoskopos는 어떤 인물이 태어날 때 동쪽 지평선에 떠오르는 성위星位 혹은 별자리를 의미하며, 그 각도는 별자리가 들어 있는 제1천궁과 그다음 천궁의 사이 혹은 그 시작을 나타낸다. 수 세기에 걸쳐 탄생 천궁은 탄생 시점의 천체 전체

◀ *p. 34*

철학자들의 산

Mountain of the Philosophers

작자 미상

18세기에 쓰인 『장미십자회의 비밀 회원들Geheime Figuren der Rosenkreuzer』(1943) 삽화. 철학자들의 돌이 있는 산 정상에 올라가기 위해 사자, 용, 갈까마귀, 독수리 같은 사나운 짐승들을 거쳐야 한다. 동굴을 지키는 벌거벗은 남자가 침지로의 화로 혹은 연금술 용광로를 상징하는 곳에 앉아 있다.

◀ *p. 36*

천사 혹은 천상 세계의 도래

Influx of the Angelic or Celestial World

장 테노

프랑수아 1세에게 헌정된 『카발라 개론Traicté de la Cabale』(1536) 삽화. 맨 위에는 히브리어로 된 신의 이름 YHVH가 쓰여 있고, 이것을 거대한 빛의 삼각형 안에 있는 여러 품계의 천사들이 에워싸고 있다. 빛은 우주로 뻗어나간다. 이 삼각형의 꼭짓점은 지구에 닿아 있고 지구는 행성의 궤도와 황도 12궁에 둘러싸여 있다.

[*] 교정본에 따라 각각 예순여섯 개 또는 일흔 개로 전해진다.

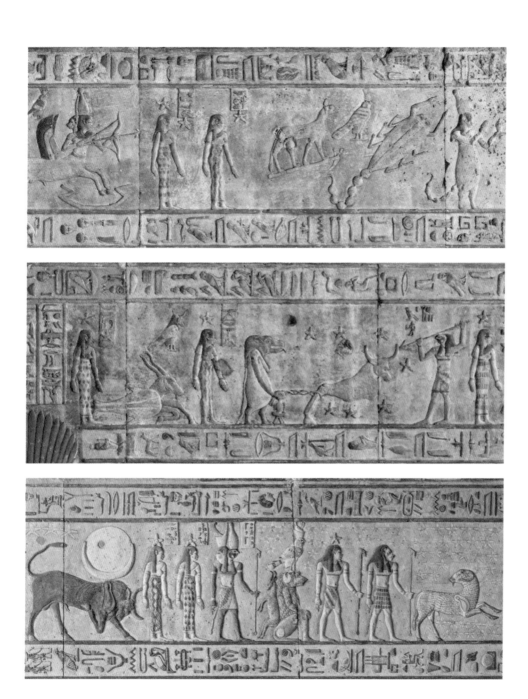

하토르 신전 천장 부조

Ceiling relief, Temple of Hathor
덴데라, 케나, 이집트, 기원전 54년경

하토르 신전의 현관인 프로나오스에 있는 천장 부조로, 이집트의 황도 12궁을 묘사하고 있다. 맨 위에는 인마궁과 천갈궁, 중앙은 마갈궁, 맨 아래는 금우궁과 백양궁이 있다.

황도 12궁
The Zodiac

고대 바빌로니아에서 시작된 천문 체계에서, 점성술의 황도 12궁의 원은 매년 지구가 태양을 일전하는 궤도에 따라 각 30도씩 열두 개의 표시로 나뉘어져 있다. 이 궁들은 전통적으로 봄의 첫날 백양궁에서 시작해서 마지막에 쌍어궁에서 끝나는, 한 해의 절기에 따라 정렬된다. 각 궁도는 별자리와 연결되어 있고 그 날짜는 해마다 근소하게 달라진다. 이 궁들은 다양한 형식뿐만 아니라 각각 다른 원소들(불, 흙, 공기, 물)을 나타낸다. 이론상으로 활동을 시작하는 것은 기본상(백양, 거해, 천칭, 마갈)이며 활동을 유지하는 것은 고정되어 있고 활동을 수정하는 것은 잘 바뀐다. 통상 여섯 개는 남성으로, 다른 여섯 개는 여성으로 분류된다.

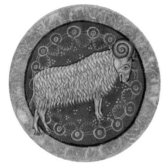

♈ 백양궁 Aries
(3월 21일-4월 19일)

숫양으로 상징되며 남성으로 분류된다. 원소는 불이고 그 양상은 활동적이다. 화성의 지배를 받는다.

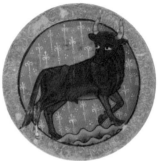

♉ 금우궁 Taurus
(4월 20일-5월 20일)

황소로 상징되며 여성으로 분류된다. 원소는 흙이고 그 양상은 고정적이다. 금성의 지배를 받는다.

♊ 쌍자궁 Gemini
(5월 21일-6월 21일)

쌍둥이로 상징되며 남성으로 분류된다. 원소는 공기고 그 양상은 변화적이다. 수성의 지배를 받는다.

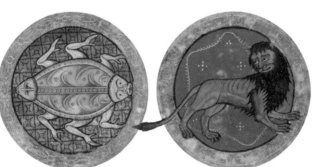
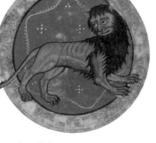

♋ 거해궁 Cancer
(6월 22일-7월 22일)

게로 상징되며 여성으로 분류된다. 원소는 물이고 그 양상은 활동적이다. 달의 지배를 받는다.

♌ 사자궁 Leo
(7월 23일-8월 22일)

사자로 상징되며 남성으로 분류된다. 원소는 불이고 그 양상은 고정적이다. 태양의 지배를 받는다.

♍ 처녀궁 Virgo
(8월 23일-9월 22일)

처녀로 상징되며 여성으로 분류된다. 원소는 흙이고 그 양상은 변화적이다. 수성의 지배를 받는다.

궁들은 각각 다른 행성들의 지배를 받는다. 궁도와 행성의 지배 관계는 새로운 행성이 발견되면서 일부 수정되었다. 12궁에 대한 여러 설명들은 중세의 필사본에서 찾을 수 있다. 여기에 나온 12궁도 한 벌은 12세기에 제작된 필사본인 『헌터 시편집*Hunterian Psalter*』◆에 들어 있는 것이다. 이 그림에서 마갈궁은 보통 염소가 아니라 그리스 신화에 나오는 목신, 즉 판과 관련된 신화 속 바다의 염소로 묘사되었다.

◆ 1170년경에 영국에서 제작된 채색 필사본으로 요크 시편집이라고도 한다.
 로마네스크 양식을 보여주는 대표적인 필사본으로 영국의 해부학자이자
 서적 수집가인 윌리엄 헌터가 1807년에 수집하여 글래스고 대학에
 유증하면서 헌터 시편집이라는 이름이 붙었다.

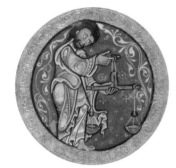

♎ **천칭궁** Libra
(9월 23일-10월 22일)

저울로 상징되며 남성으로 분류된다.
원소는 공기고 그 양상은
활동적이다. 금성의 지배를 받는다.

♏ **천갈궁** Scorpio
(10월 23일-11월 22일)

전갈로 상징되며 여성으로 분류된다.
원소는 물이고 그 양상은
고정적이다. 화성과 명왕성의 지배를
받는다.

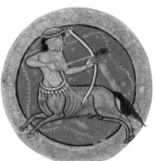

♐ **인마궁** Sagittarius
(11월 23일-12월 21일)

궁수로 상징되며 남성으로 분류된다.
원소는 불이고 그 양상은
변화적이다. 목성의 지배를 받는다.

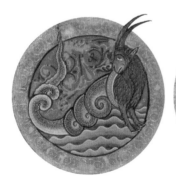

♑ **마갈궁** Capricorn
(12월 22일-1월 19일)

염소로 상징되며 여성으로 분류된다.
원소는 흙이고 그 양상은
활동적이다. 토성의 지배를 받는다.

♒ **보병궁** Aquarius
(1월 20일-2월 18일)

물병으로 상징되며 남성으로
분류된다. 원소는 공기고 그 양상은
고정적이다. 토성과 천왕성의 지배를
받는다.

♓ **쌍어궁** Pisces
(2월 19일-3월 20일)

물고기로 상징되며 여성으로
분류된다. 원소는 물이고 그 양상은
변화적이다. 목성과 해왕성의
지배를 받는다.

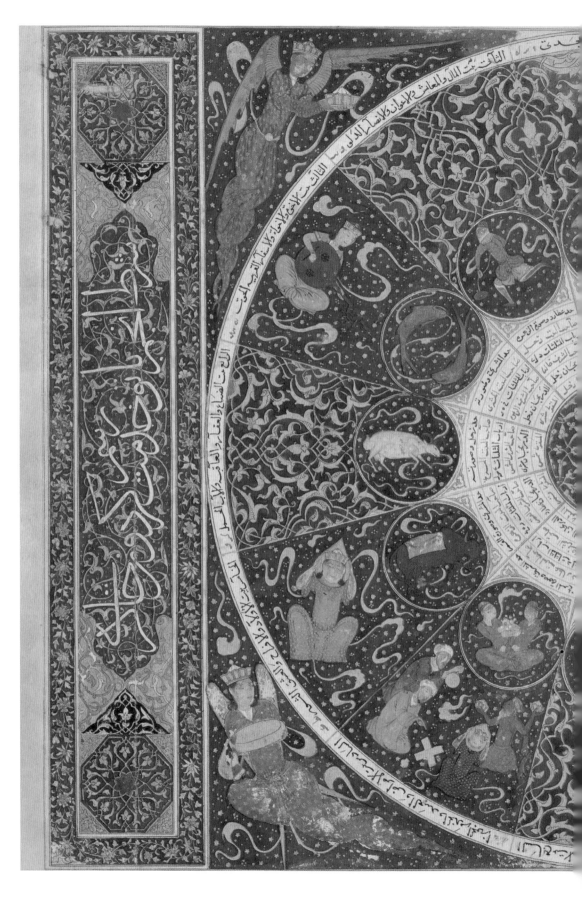

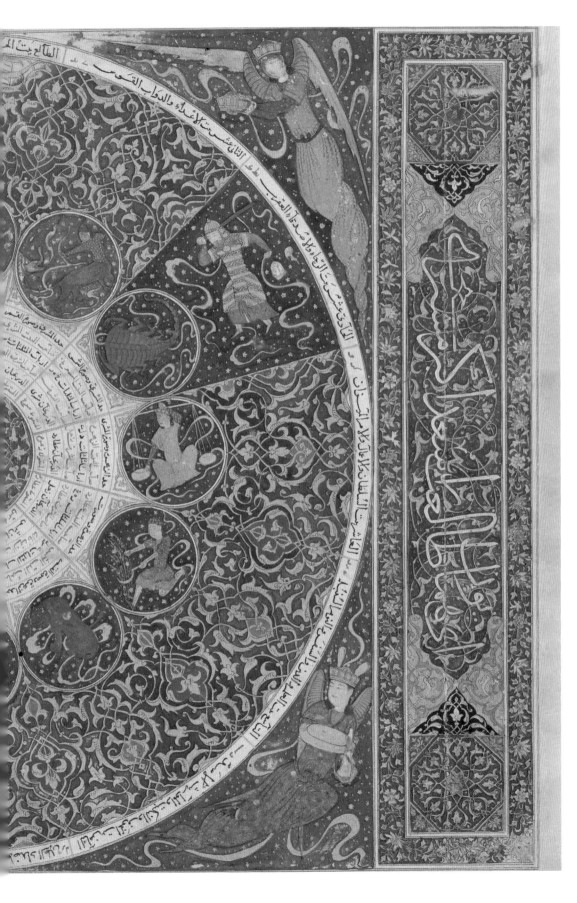

◀ *p. 42-43*

이스칸다르의 점성술

Horoscope of Sultan
Iskandar

『이스칸다르의 탄생서*Kitab-i viladat-i Iskandar*』(1411) 삽화. 이스칸다르는 투르크멘-몽골의 정복자이자 티무르 왕조의 창시자인 티무르의 손자다. 티무르가 죽은 지 10년 뒤인 1415년, 그는 반란에 실패해 처형되었다.

◀ 네브라 스카이 디스크

The Nebra Sky Disc

기원전 1600년경

1999년 독일에서 발견된 3천6백 년 된 청동 원판으로, 태양, 달, 별의 기호가 금으로 상감되어 있다. 이 원판은 세계에서 가장 오래된 천체도로 여겨진다.

▶ 평편 천체도

Celestial Planisphere

신아시리아 제국 시대의 점토판으로, 기원전 650년 1월 3-4일 고대 도시 니네베의 밤하늘을 묘사하고 있다. 이 점토판은 점성술 계산을 위해 사용한 것으로 보인다.

의 도표를 의미하게 되었다. 헬레니즘 시대 이집트에서 별자리로 개인의 운세를 점치기 시작한 것은 기원전 1세기 말엽이다. 헬레니즘 시대에는 또 이집트의 현자 헤르메스 트리스메기스토스의 『수리의료학*Iatromathematika*』◆에 나오는 의학과 관련된 점성술이 집대성된다. 이런 점성술은 탄생 천궁을 통해 특정 질병에 취약한 개인별 체질을 찾아내고 그 질병을 예방하기 위해 적절한 식습관과 위생 요법을 권유할 목적으로 이용되었다.

알렉산드리아에 살던 그리스 로마 시대의 점성술사 클라우디우스 프톨레마이오스는 천궁도 점성술의 가장 중요한 인물이다. 그가 전통적인 이집트 점성술 지식을 아리스토텔레스의 자연 철학에 맞춰 편집·정리한 『테트라비블로스*Tetrabiblos*』◆◆는 서양 점성술의 원전이 되었다. 탄생 점성술의 교본인 『테트라비블로스』는 황도 12궁의 별자리와 (지구에서 육안으로 관찰이 가능한 수성, 금성, 화성, 목성, 토성, 그리고 해와 달 같은) 일곱 개의 고전적 운성惑星들 그리고 별자리 패턴을 구성하는 (움직이지 않는 것처럼 보이고 천계의 가장 먼 곳에 붙어 있는 것으로 여겨지는) 항성에 대해 상술하고, 행성, 별의 위치, 자오선 같이 천궁도를 구성하는 다른 부분 간의 각거리(혹은 각도)를 길조와 흉조로 해석하는 방법을 설명하고 있다. 프톨레마이오

◆ 그리스어로 의학 또는 의사를 의미하는 ἰατρός와 수학을 의미하는 μαθηματικά의 합성어로 점성술에 바탕을 둔 의학을 의미한다.

◆◆ 라틴어로 '네 권으로 이루어진 책'이라는 의미를 가지고 있다.

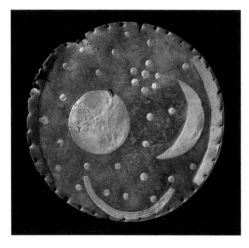

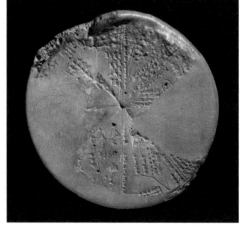

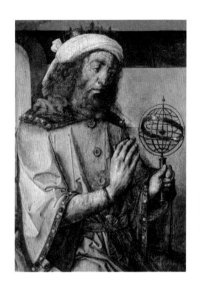

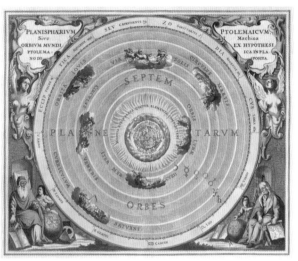

스는 독자들에게 상서로운 별(달, 금성, 목성)과 불길한 별(토성, 화성)에 대해 알려준다. 이러한 정보를 이용함으로써 초보 점성술사는 특정한 날과 시간, 장소에 따른 행성과 별자리의 위치를 계산하여 자연 점성술과 인사 점성술judicial astrology용 천궁도를 만드는 방법을 배울 수 있었다. 계절적인 현상을 관찰하는 것에 근거를 둔 자연 점성술은 역병이나 기근의 발생 같은 세상사에 관한 일반적인 예측과 관계가 있으며, 점성술로 폭풍, 홍수 혹은 가뭄 같은 기상 변화를 예측하는 천체 기상학을 포함한다. 탄생 점성술은 어떤 인물의 성격과 인생을 예측하기 위해 태어날 당시의 천궁도를 이용하고, 인사 점성술은 여기서 한 걸음 더 나아가 개인의 천궁도를 통해 행성의 계속적인 운행을 추적함으로써 장래성을 예측하려고 한다. 그러나 개인의 미래에 일어날 일을 예측하는 예언적 점성술은 1세기 이후 콘스탄티노플의 대주교 요하네스 크리소스토무스 같이 점성술에 반대하는 신학자들과 교부들로부터 천문 결정론에 대한 격렬한 비판을 불러일으켰으며, 때로는 기독교 교리인 자유 의지를 부정하는 것으로 인식되어 교회로부터 호된 비판을 받았다.

천궁도 점성술의 또 다른 분야는 시간 점성술이다. 이 점성술은 천계가 어떤 질문을 받는 그 순간 답을 보여준다는 가정 하에 실행된다. 대략 2.5일의 비율로 각 황도 별자리를 통과하

조디악 맨
Zodiac Man

성좌의 인간 혹은 멜로테시아μελοθησία, 즉 별자리가 인간의 몸에 미치는 영향과 관련된 관습은 고대 그리스에서 시작되었으며 중세에 와서 수리의료학 혹은 의료 점성학이 되었다. 조디악 맨은 의학과 철학 서적뿐만 아니라 책력과 기도서에도 등장한다. 12궁은 인체에 맞춰 그려져 있는데 첫 번째 궁인 백양궁은 머리에, 열두 번째 궁인 쌍어궁은 발에 연결되어 있다. 런던 웰컴 컬렉션에 소장된 이 15세기 그림은 접이식 책력인 점성술 의사용 책력 혹은 복대서腹帶書에 삽입되어 있다. 복대서는 중세 때 허리띠에 매달고 다닌 휴대용 책이다.

1. 백양궁　머리

2. 금우궁　목

3. 쌍자궁　어깨

4. 거해궁　가슴

5. 사자궁　옆구리

6. 처녀궁　배

7. 천칭궁　엉덩이

8. 천갈궁　사타구니

9. 인마궁　허벅지

10. 마갈궁　무릎

11. 보병궁　정강이

12. 쌍어궁　발

◀ 조디악 맨의 한쪽은 이 접이식 책력의 일부를 이루고 있다.

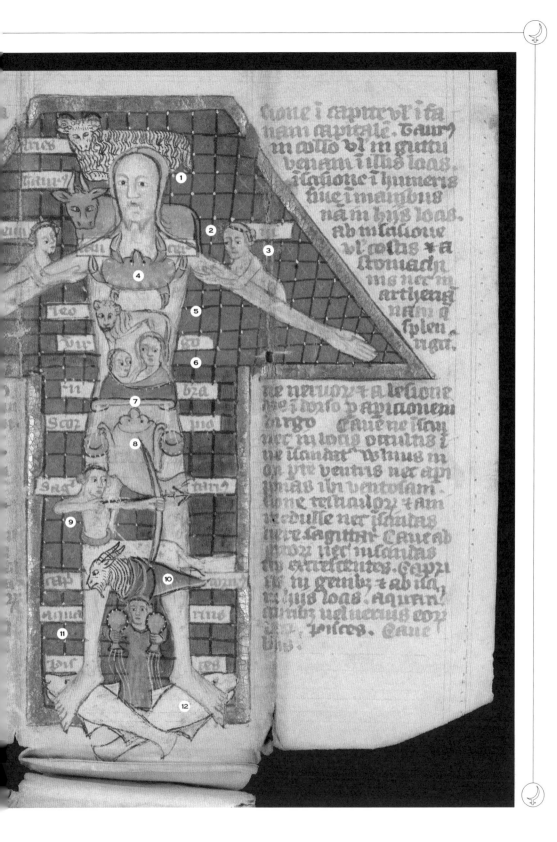

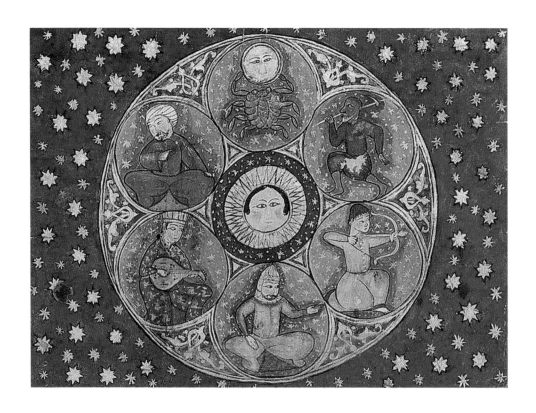

고전적인 일곱 행성의 축소 모형

Miniature of the Seven Classical Planets

'천지창조의 경이와 존재의 독특한 현상들'로 번역되는 『아자입 알 마크루카트 와 가라입 알 마유다트 *Aja'ib al-Makhluqat wa Ghara'ib al-Mawjudat*』(13세기) 삽화. 페르시아의 우주지誌 학자, 지리학자, 박물학자인 자카리아 알 카즈위니가 쓴 책이다. 1부는 천체를 다루고 2부는 인간계를 다룬다. 1부에 들어 있는 위의 수채화는 의인화된 일곱 개의 고대 행성♦을 보여준다.

며 빠르게 움직이는 달의 위치와 질문의 주제가 점성술사가 답을 구할 천궁을 결정한다. 예를 들어 질문이 재산이나 물질적 소유에 관한 것이면 점성술사는 천궁도의 제2천궁과 그 천궁을 지배하는 행성들을 관찰할 것이고, 질문이 배우자나 애정에 관한 것이면 제7천궁을 볼 것이다. 또 점 보는 사람의 직업에 관한 것이면 제10천궁에서 답을 찾게 될 것이다. 이와 관련된 것이 택일 점성술인데, 저마다 여행, 결혼, 주택 매입, 대관식, 도읍 창건 등 어떤 일을 도모할 때 가장 상서로운 시기를 선택한다. 그리스의 의학자 히포크라테스와 갈레노스는 의료 분야에서 일하는 사람은 점성술과 그것의 역할, 즉 변통, 사혈, 약을 준비하고 투약할 시간을 결정하는 것을 잘 알아야 한다고 생각했다.

7세기 이슬람교의 발흥과 이슬람식 점성술의 등장 이후 점성술의 새로운 발전이 이루어지게 되었다. 이슬람식 점성술은 인도와 중국을 비롯해 여러 지역에서 전승되어 온 점성술

♦ 육안으로 관찰할 수 있는 행성으로 여기에는 수성, 금성, 화성, 목성, 토성 그리고 달과 항성인 태양이 포함된다.

황도 12궁 그림

Illustrations of Zodiac Signs
칸바르 알리 나카스 시라지,
1300년경

아래 그림은 서양에는
알부마사르로 알려진 9세기
페르시아 점성술사 아부
마샤르 알 바키가 쓴 『키탑 알
마왈리드*Kitāb al-Mawālid*』
혹은 '탄생의 서'의 15세기
이집트 필사본에 들어 있다.
왼쪽 그림은 사자궁을 그린
것이고 오른쪽 그림은
마갈궁을 그린 것이다.

에 관한 지식을 통합했다. 이 시기에 가장 영향력 있는 점성술
사를 두 사람 꼽자면 아랍의 대학자 알 킨디와 페르시아의 아
부 마샤르다. 알 킨디는 유명한 저서 『광학*De radiis*』에서 점성
술과 마법의 융합을 시도했다. 이 책에서 그는 만물에 미치는
별빛의 영향뿐 아니라 모든 물질, 심지어는 언어에서도 방사
되어 우주에 영향을 미치는 빛에 관해서 썼다. 아부 마샤르는
세계적 주요 사건에 관한 점성술mundane astrology을 널리 알리고,
프톨레마이오스가 주장한 천동설적 우주에서 맨 바깥쪽에서
가장 느리게 움직이는 두 개의 행성, 즉 목성과 토성이 하나로
보이거나 합쳐지는 일종의 점성술의 역사나 연대기를 의미하
는 '그레이트 컨정션Great Conjunction', 즉 거대한 합삭合朔을 주장
한 것으로 유명하다. 이 거대한 합삭은 왕국과 왕조 그리고 종
교의 흥망과 관련되어 있다. 이러한 이론은 메시아의 강림을
예언하려는 유대교 점성술사들도 본받았으며 기독교도들 역
시 점성술과 천년 왕국의 도래를 예고하는 계시록 신앙과 밀
접히 연관시키며 그리스도의 재림을 예측하려 했다. 보헤미아
의 점성술사인 치프리안 폰 레오비츠는 그가 발견한 것과 다
니엘서에 나오는 성서적 예언들을 대조하여 과거에 일어난 사

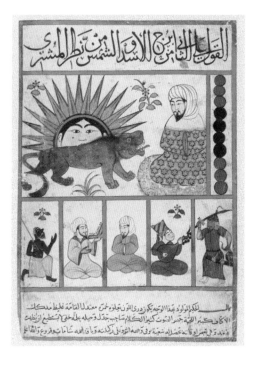
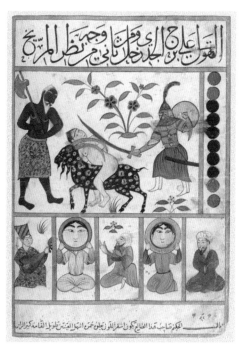

건으로 미래를 가정할 수 있을 것이라는 확신을 가지고 별을 관찰했다. 그렇게 관찰한 것을 이전 1,600년 동안 있었던 거대한 합삭, 일식과 월식, 혜성에 관한 사료史料들과 면밀히 비교하고, 그것을 근거로 하는 '자연 예언natural prophecy'이라는 학문을 창시했다.

　서양 중세 기독교 사회에서는 천문학이나 점성술에 대해 자세히 기술한 교과서 같은 책이 거의 없었다. 사실 12세기까지는 유럽에서 천체를 관찰하는 일이 드물었던 것으로 보인다. 기독교 사상가들이 점성술의 이론과 실제를 다룬 중요한 책을 읽게 된 것은, 프톨레마이오스의 『테트라비블로스』가 1138년에 번역되고 아랍의 논문들이 라틴어로 번역된 12세기 르네상스에 와서다. 이후 『테트라비블로스』는 중세의 가장 인기 있는 점성술 교본들 가운데 하나가 되었다. 12세기 말에는 모든 수도원에서 점성술을 행했으며, 점성술에 대한 관심이 성직자에서 귀족들의 궁정과 일반인들 사이로 퍼져 나갔다. 플라톤주의 철학자인 베르나르두스 실베스트리스의 『우주론Cosmographia』은 아부 마샤르의 사상을 기독교적 맥락에 맞춰 계승했다는 점에서 중세 전성기의 가장 중요한 저작물 가운데 하나다. 이 책은 각각 우주의 형성과 인간의 창조를 다룬 대우주와 소우주 두 개 부분으로 나뉘어져 있다. 스코틀랜드 출신의 철학자이자 수학자이며 신성 로마 제국 프리드리히 2세의 궁정 점성술사였던 마이클 스콧이 쓴 3부작 『입문서Liber introductorius』는 독자들에게 페르시아의 예언자이자 종교 의식으로서의 마법을 창안한 자라투스트라까지 거슬러 올라가는 점성술의 역사를 전해주었다. 13세기 중엽에 와서 점성술은 서양 대학에서 (수학, 음악, 기하학과 함께) 네 가지 교양 과목의 하나인 일반 철학 교육 과정에 편입되었다. 그리고 15세기에는 이탈리아, 프랑스, 폴란드에서 점성술 의학 강좌가 개설되어 의학과 밀접한 관계를 맺게 된다. 인사 점성술에 대한 교회의 우려에도 불구하고 많은 교황들이 점성술사를 후원하였다. 종교 개혁의 지도자들 사이에서도 점성술에 대한 의견이 엇갈렸다. 마르틴 루터는 점성술을 사회적 통념에 어긋나는 이교도적 기술이자 악마와의 위험한 게임이라고 비난했다. 하지만 루터의 친구이자 협력자인 신학자 필리프 멜란히톤은 인사 점성술이 삶의 많은 부문에서 잠재력을 발휘할 수 있는

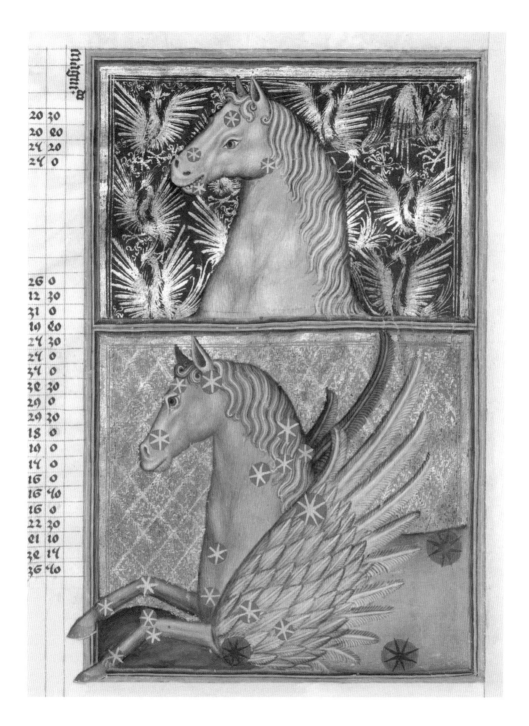

페가수스 성좌

Constellation of Pegasus

『바츨라프 4세 국왕의 천문-점성술 코덱스Astronomical-Astrological Codex of King Wenceslaus IV』(1401) 삽화. 날개 달린 천마 페가수스 별자리는 프톨레마이오스가 최초로 목록에 올린 마흔여덟 개의 별자리 가운데 가장 크다. 신화에 나오는 그리스 영웅 벨레로폰은 페가수스를 타고 불을 내뿜는 키메라를 물리쳤지만, 올림포스산으로 날아가려다 신의 노여움을 샀다. 제우스가 쇠가죽파리를 보내 페가수스를 쏘자, 페가수스는 벨레로폰을 떨어뜨리고 혼자 신들이 사는 올림포스산으로 날아갔다.

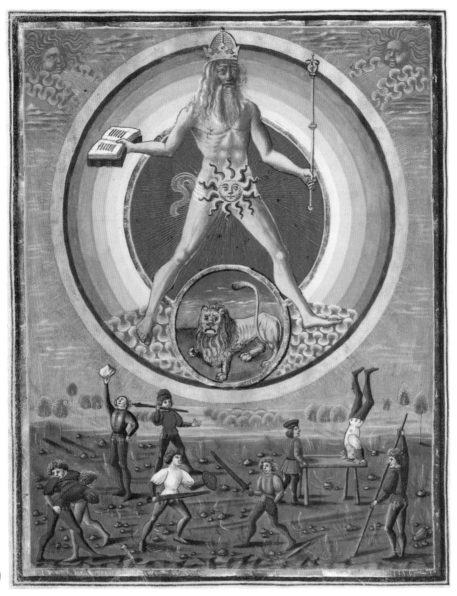

행성의 어린이들

Children of the Planets

2세기의 천문학자이자 점성술사인 프톨레마이오스가 묘사한 고대의 우주는 빛을 내는 두 개의 별인 태양과 달, 그리고 육안으로 볼 수 있는 다섯 개의 행성 이렇게 일곱 개의 행성(πλανήτης)들로 이루어졌다. 태양계의 새로운 행성들은 나중에 더해진 것이다. 서양 점성술에서 이 행성들은 로마 신들의 이름과 상징적 특성을 가진다.

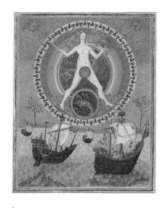

☾ 달 Moon

달은 직관, 감수성, 감정, 느낌, 무의식, 기억, 기분, 그리고 환경에 반응하고 적응하는 능력과 관계가 있다.

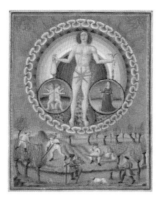

☿ 수성 Mercury

수성은 소통, 생각, 추론, 지성, 순응성, 가변성, 기지, 정보 수집, 교육과 학습을 나타낸다.

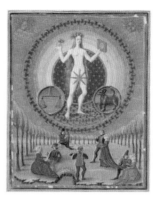

♀ 금성 Venus

금성은 조화, 아름다움, 세련됨, 정, 사랑, 로맨스, 섹스, 패션과 예술을 비롯해 사람들을 끌어 모으는 것을 의미한다.

♂ 화성 Mars

화성은 주장, 공격성, 투지, 우리를 분명하게 보여주는 것, 에너지, 힘, 야망, 스포츠와 일반적인 신체 활동에서의 경쟁심과 관계가 있다.

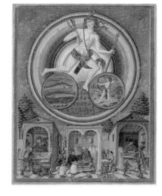

♃ 목성 Jupiter

목성은 성공과 행운뿐만 아니라 성장의 에너지, (영적, 정신적 혹은 육체적) 시야의 확대, 고등 교육, 철학, 종교, 법을 의미한다.

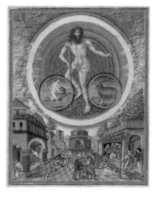

♄ 토성 Saturn

토성은 출세, 자기 절제, 권위 있는 인물, 헌신, 안정감, 생산성, 인내, 장기적인 계획, 불안과 공포에 맞서는 것과 관계가 있다.

이 그림들은 요하네스 데 사크로보스코가 13세기에 쓴 『세계의 구체에 대하여*De sphaera mundi*』를 바탕으로 만든 필사본 『천체와 행성 도감*Sphaerae coelestis et planetarum descriptio*』(1491)에 실린 것이다. 앞 장의 태양(☉으로 상징된)은 모든 활동의 이면에 있는 개인적 동기 부여의 힘, 즉 세계, 개성, 창조성, 활력, 생명력을 비추는 빛을 나타낸다.

요크의 이발사와 외과의
직능 조합 편람

The Guild Book of the
Barbers and Surgeons of
York

1486

조디악 맨 혹은 성좌의 인간은
왼쪽 페이지에 있다.
반대편에는 치료에 가장 좋은
시간을 예측하기 위한
볼벨volvelle♦이 있다.

과학으로, 인류의 역사와 운명을 이해하는 것뿐 아니라 자연을 연구하는 데 긴요하다고 생각했다. 그런가 하면 프랑스의 종교 개혁가 장 칼뱅은 인사 점성술은 거부했지만 의학적 예후와 관련된 자연 점성술은 인정했다.

17세기 유럽에 보편적(사회, 종교, 의학, 과학) 개혁 사상을 널리 알린 장미십자회 회원들은 천문 현상에 매료되었다. 실제로 그들의 두 가지 선언문인「조직의 명예Fama Fraternitatis」와「조직의 고백Confessio Fraternitatis」은 1600년 백조자리에서 발견된 '새로운' 별과 루돌프 2세의 수학자인 요하네스 케플러가 1604년 오피우코스ὀφιοῦχος, 즉 뱀주인자리에서 관찰한 초신성을 언급하고 있다. 이 초신성은 이탈리아 철학자 톰마소 캄파넬라에게도 강렬한 인상을 주었다. 그는 예수 탄생의

♦ 한 쌍의 동심원 회전 원판으로 만들어진 중세의 관측 기구. 달과 태양의 출몰 시각이나 조수(潮水)의 간만, 위치 관계 따위를 측정하는 데 사용한다. 동양에서 풍수를 볼 때 사용하는 패찰 혹은 나경과 비슷한 모양을 하고 있으나 원판이 움직인다는 점에서 차이가 있다.

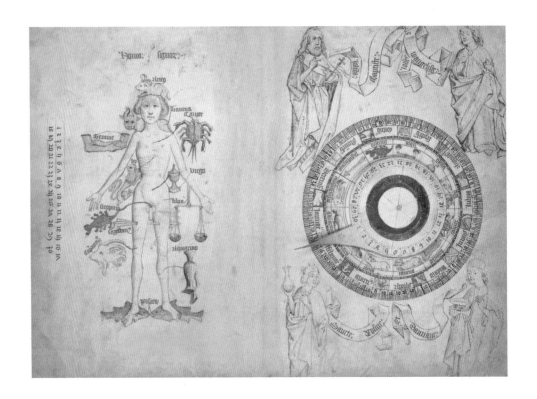

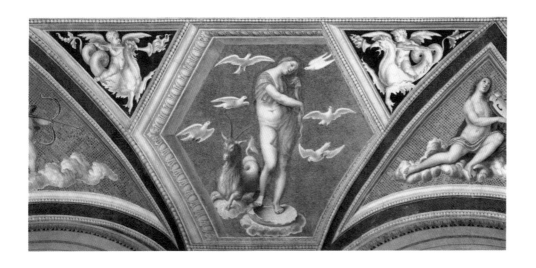

마갈궁의 비너스

Venus in Capricorn

발다사레 페루치, 1511년경
프레스코화

황도 12궁 가운데 마갈궁에
있는 비너스 행성을 나타내고
있다. 이 그림은 빌라
파르네시아에 있는 갈라테아
로지아 천장에 그려진,
르네상스 시대의 은행가
아고스티노 키지의 점성술을
보여주는 천체도의 일부다.

증인이 되기 위해 별을 따른 세 명의 동방박사를 언급하면서
점성술을 기독교적인 활동이라고 옹호했다. 캄파넬라는 다
른 많은 사람들처럼 1603년 궁수자리의 맹렬한 조짐에서 나
타난 목성과 토성의 거대한 합삭에 흥분했는데, 그는 이러한
현상이 그리스도의 탄생과도 같은 '혁명'의 징조라고 생각했
다. 즉, 그가 보기에는 두 개의 행성이 천체에서 그리스도가
태어날 때와 같은 위치에 있는 것은 기독교의 부흥이자 순수
의 시대로의 회귀를 예고하는 것이었다. 윌리엄 릴리는 17세
기 영국에서 가장 유명한 점성술사였다. 릴리는 『대역병Great
Plague』(1665)과 『런던 대화재Fire of London』(1666)뿐 아니라
『별의 전령Starry Messenger』(1645)에서 찰스 1세의 폐위와 처형
가능성을 예언해 널리 명성을 얻었다. 그는 아예 『기독교 점성
술Christian Astrology』(1647)이라는 분명한 제목을 달고 방대한
내용을 담은 최초의 영문판 점성술 개요서를 출판했다.

천문학과 점성술은 18세기에 와서야 겨우 분리된다. 이전
까지 두 용어는 보통 호환될 수 있었지만, 계몽주의 사상이 등
장하면서 합리적이고 과학적이라고 여겨지는 별들의 운행 법
칙에 대한 계량적 연구(라틴어 astronomia의 직설적 의미)와 비
합리적이고 미신적이라고 무시되는 점성술의 질적인 해석 사
이에 분열이 일어나기 시작했다. 점성술은 과학 혁명이 자리
를 넓혀 가면서 대학과 귀족 궁정에서 대접받지 못했다. 그러
나 점성술에 대한 관심은 이후 2세기 동안 장미십자회, 프리

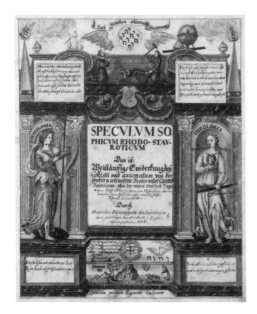

**장미십자회의 지혜의
거울**

Speculum Sophicum
Rhodostauroticum

테오필루스 슈바이크하르트가
쓴 『장미십자회의 지혜의
거울』(1618) 표지(왼쪽)는
생리학과 신학을 의인화해
보여주고, 오른쪽 그림은
장미십자회 회원들의 모임을
나타낸다. 슈바이크하르트는
천문학자이자 수학자인 다니엘
뫼글링의 여러 필명 가운데
하나다.

메이슨 같은 비밀 조직의 회원들과 신지론자들에 의해 다른
영역에서 명맥을 유지했다. 대중적 차원에서 점성술은 『별의
목소리 혹은 올드 무어 책력*Vox Stellarum or Old Moore's Almanack*』
(1697)◆ 그리고 『라파엘의 예언 책력*Raphael's Prophetic Almanac*』
같은 책력에서 해가 바뀔 때마다 농업, 상업 그리고 점성술 관
련 정보를 제공하면서 18세기와 19세기를 헤쳐 나왔다.

20세기에 가장 영향력 있는 점성술 이론가들 가운데 한 사
람인 영국의 신지론자 앨런 레오(본명 윌리엄 프레더릭 앨런)
는 '현대 점성술의 아버지'로 여겨진다. 레오는 신지학회의
많은 회원들과 마찬가지로 인도 철학에 관심이 많아 전통 힌
두 혹은 베다 점성술인 조티샤Jyotisha를 연구하였고, 업보業報
와 환생의 개념을 자신의 사상에 융합시켰다. 『비전 점성술
Esoteric Astrology』(1913) 같은 책에서 그는 행성과 황도 12궁의
별자리는 영적 존재의 수준과 영적 진화의 단계를 상징한다고
주장했다. 그는 현상계의 사건 중심적 점성술에서 벗어나 새
로운 방향을 제시한 현대 서양 점성술의 '내면화 경향'을 이
끌었다. 이런 사상에 영감을 받은 미국의 신지론자 데인 러디

◆ 영국의 의사이자 점성술사인 프랜시스 무어가 출판했다. 제목은
다르지만 같은 책력이라고 할 수 있다. 1697년에 초판이 나왔으며,
지금도 출판되고 있다.

야르(본명 다니엘 셴느비에르)는 별이 인간의 삶에 영향을 끼친다는 개념에서 벗어나 스위스의 심층 심리학자 카를 융이 처음 제안한 공시성共時性◆의 개념으로 나아갔다. 『성격 점성술 The Astrology of Personality』(1936), 『뉴에이지를 위한 오컬트적 준비Occult Preparations for a New Age』(1975) 같은 저서에서 러디야르는, 자기 이해를 도와주는 인본주의적이고 심리 지향적인 '개인 중심' 점성술과 점성술을 영적인 통로로 간주하는 초인격적 점성술을 주창했다. 그에 따르면 개개인에게 주어진 과제는 더 높은 영적인 우주와 합일하여 새로운 점성술적 보병궁 시대Age of Aquarius의 도래와 우주적 존재를 경험하게 만들어줄 그리스도 의식의 재림을 위한 매개체가 되는 것이다.

점성술은 리즈 그린의 『관계: 작은 지구에서 타인과 함께 살아가기 위한 점성술 입문Relating: An Astrological Guide to Living with Others on a Small Planet』(1977)과 스티브 아로요의 『점성술, 업보 그리고 변화Astrology, Karma & Transformation』(1978)같이 널리 읽힌 책에서 뉴에이지의 상징이 되면서 1960년대와 70

◆ 인간 내면의 주관적 경험, 그리고 그와 아무런 인과 관계 없이 동시에 외부에서 발생한 사건이 서로 연관된 의미가 있다는 개념

별점을 준비하는 점성술사

Astrologers Preparing a Horoscope

마테우스 메리안

로버트 플러드의 『두 세계의 역사』 2권의 삽화. 천구의와 거리 측정용 디바이더가 놓인 테이블에 두 사람이 앉아 있다. 왼쪽 인물은 천궁도(오늘날에는 원형이지만 그 당시에는 사각형)에서 행성의 위치를 표시하고 있다. 점성술사가 천체를 직접 관찰한다는 것을 보여주면서 배경에 태양과 달, 별들을 가리키고 있다.

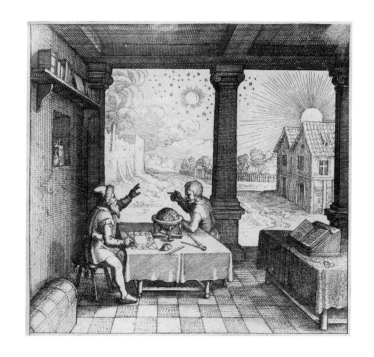

년대의 반문화反文化 속에서 다시 유행했다. 21세기 초반에 심리 점성술은 심층 심리학, 인본주의 심리학 그리고 자아 초월 심리학의 다양한 형태를 흡수했다. 이러한 접근 방식에 가장 큰 영향을 준 것은 스위스의 정신의학자인 카를 융의 저서들이다. 그는 인간 정신의 무의식적 역동성에 대한 통찰을 얻기 위해 환자들의 천궁도를 연구하였으며,『인간의 영혼, 예술, 그리고 문학The Spirit of Man, Art and Literature』(1971)에서 '점성술이 고대의 모든 심리적 지식을 총체적으로 보여준다'고 썼다. 이탈리아의 정신의학자 로베르토 아사지올리의 정신 통합 접근법도 스위스의 점성술사이자 심리학자 브루노 후버가 1968년 취리히에 설립한 점성술-심리학 연구소를 표방하여 점성술을 받아들였다. 그러한 점성술-심리학적 개념은 주식 시장의 변동을 예측하는 금융 점성술, 별에 따라 심고 거두는 점성술 원예를 비롯한 여러 일상사에 관한 점성술과 아울러 특히 행동 성향과 성격 특성을 다루는 대중문화에서 대단한 인기를 누리고 있다.

창조적 인간

Creative Man
1948

데인 러디야르가 쓴 『변화의 점성술: 다층적 접근*The Astrology of Transformation: A Multilevel Approach*』(1980) 표지화. 러디야르는 이 그림에서 인간의 신체 내부에서 힘이 상호 작용하는 것에 근거한 원형적 구조를 묘사했다.

"가장 오래되고, 확실하고, 지혜롭고, 신성하고 ⋯ 가장
경이롭고 영험한 기술 중의 기술, 연금술은 인간을
신성하게 여기고 인간을 신성하게 만드는구나!"

— 페트루스 보누스의 『진귀한 새로운 진주』에 실린 것으로,
토마스 아퀴나스가 한 말로 알려진다.

Attributed to Thomas Aquinas,

in Petrus Bonus,

Margarita Preciosa Novella (1546)

2

연금술

연금술은 지상에 존재하는 물질의 특성을 연구함으로써 자연의
물질, 특히 식물과 광물, 금속이 어떻게 형성되었는지에 관한
완벽한 지식을 얻게 된다는 믿음이다.
역사적으로 연금술사들은 값싼 금속을 은이나 금으로 바꾸는
것뿐만 아니라 질병을 치료하고 생명을 연장하는 영약을 만들려는
희망으로 이런 과정을 다양한 방법으로 재현하려고 노력했다.
그들은 다음의 두 가지 목적으로
연금약액鍊金藥液과 현자의 돌을 찾아 나섰다.

서양 연금술의 기초를 형성한 가장 오래된 역사적 문헌은 이집트에서 발견된 것으로 3세기까지 거슬러 올라간다. 이 문헌은 구리를 은으로, 은을 금으로 만드는 것처럼 귀중한 물질을 모조하고 인조 보석을 만드는 방법을 파피루스에 그리스어로 쓴 것이다. 비금속卑金屬(구리, 철, 주석, 납, 수은)을 귀금속(은, 금)으로 변성시키는 방법이 들어 있는 것은 아니지만 그럼에도 불구하고 우리는 물질의 변성이라는 개념을 발견한다. 유사한 문헌을 『자연적이고 비밀스러운 질문들*Physika kai mystika*』에서도 볼 수 있는데, 1세기경에 쓰인 것으로 보이지만 그 이후에 필사된 것만 현존한다. 이 문헌에서는 스승이 모든 비밀을 털어놓기 전에 어떻게 죽었는지에 관한 설명이 들어 있어 이야기의 차원이 완전히 달라진다. 제자는 저승에서 스승의 영혼을 불러내지만 악마가 훼방을 놓아 '책이 신전에 있다'는 이야기밖에 듣지 못한다. 책을 찾으려는 노력은 실패로 끝나는 듯했으나 신전에서 축제가 열리는 동안 기둥 하나가 갑자기 무너지면서 스승이 숨겨 놓은 책이 드러난다.

연금술에 대한 초기 문헌들은 보통 신화적이거나 전설적인 저자들이 썼다고 알려지는 경향이 있다. 예를 들면 어떤 문헌에는 이시스가 크리소포이아chrysopoeia, 즉 금 제조 비법을 그녀의 아들 호루스에게 전해준다. 또 다른 문헌에는 금 만들기와 관련된 상징과 그림들에 연금술을 나타내는 가장 대중적인 이미지 우로보로스, 즉 꼬리를 물고 있는 뱀 그리고 가장 오래된 연금술 도구인 케로타키스kerotakis를 닮은 이미지는 클레오파트라 여왕과 동명이인인 연금술사 클레오파트라가 만들었다고 나와 있다. 케로타키스는 변성을 바라고 금속 시료에 황이나 수은 증기를 쏘일 때 사용하는 도구다.

하지만 연금술은 금을 만들려는 열망 그 이상이라는 점을 유념해야 한다. 어원적으로 보면 라틴어 알케미아alchemia와 알키미아alchymia는 아랍어 알–키미야al-kimiyā에서 유래하며 이 용어 역시 페르시아어로 '영약'을 의미하는 키미아kimia에서 왔다. 키미아는 그리스어 퀴메이아χυμεία가 어원이며, 이 말의 어간은 '흘러나오다' '흐르다' 혹은 '주괴鑄塊' 의미를 가진 퀴마χύμα 혹은 연금술사들이 기술적으로 추출하는 '식물의 즙'이라는 의미의 퀴모스χυμός다. 연금술은 물질의 특성을 밝혀 그것을 완벽한 금속인 금이든 영약이나 정기丁幾 같은 완벽

◀ *p. 60*

연금술의 순서
Ordinal of Alchimy
토머스 노턴, 1477
한 연금술사가 실험실의 작업대에 앉아 있고 그 앞에서 조수 두 명이 도구를 다루고 있다.

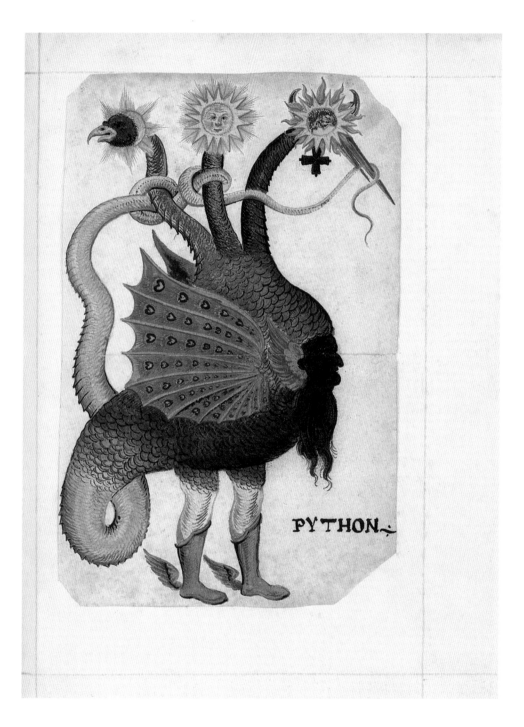

피톤(비단뱀)

Python

『연금술과 장미십자회의 편람 Alchemical and Rosicrucian Compendium』(1760) 삽화. 원래는
조반니 바티스타 나자리의 『금속을 변형하는 꿈 3권』(1599)에 들어 있으며, 위험한 용으로 소개되어
있다. 날개 달린 구두는 이 동물이 메르쿠리우스 신, 신의 전령, 혹은 연금술용 금속이라는 것을
의미한다. 위의 세 형상들은 각각 달, 태양, 그리고 수성(은, 금, 수은)을 나타낸다.

우로보로스

Ouroboros

연금술의 가장 오래된 상징 중 하나는 우로보로스, 즉 꼬리를 물고 있는 용 혹은 뱀의 모습이다. 이 상징은 클레오파트라의 「크리소포이아 *Chrysopoeia*」(3/4세기)*에서 연금술적 의미로 처음 사용되었는데 만물의 일체성을 의미한다. 가장 유명하다고 할 수 있는 우로보로스 그림은 15세기에 비잔틴 제국에서 테오도로스 펠레카노스가 필사한 그리스어 연금술 관련 저작 총서에 들어 있는 것이다. 일부 연금술사들에게 우로보로스는 증류한 것을 다시 증류하는 순환적 성격을 상징하게 되었다. 우로보로스는 대중적인 상징이 되었으며 (수은같이) 가변성을 상징하기 위해 주로 날개가 달린 것으로 묘사되었다. 또 날개 달린 뱀과 날개 없는 뱀 혹은 용이 서로의 꼬리를 물고 있는 변형된 모습으로 등장하기도 했다. 15세기 『떠오르는 새벽』에 들어 있는 반대편 그림에서는 한 연금술사가 왼쪽에 있는 현자의 돌 성분을 섞고 있고, 오른쪽 불 위에 올려진 유리 항아리에는 푸른 날개와 네 발이 달린 역동적인 모습의 용이 그려져 있다. 용의 꼬리에는 불안정한 영혼을 상징하는 파란 독수리와 소성燒成, 혹은 연소를 상징하는 검은 새가 앉아 있다.

♦ χρυσοποιία: 금을 의미하는 그리스어 크뤼소스χρυσός와 만들다는 의미의 포이에오ποιέω의 합성어로, 연금술로 번역될 수 있다.
♦♦ Quintessence: 고대에 흙·물·불·바람 이외에 존재하는 우주의 구성 요소라고 생각한 것

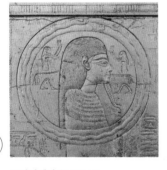

투탕카멘의 우로보로스

Tutankhamun Ouroboros

이 상징은 기원전 13세기 이집트 파라오 투탕카멘의 묘에서 처음 등장했다. 여기서의 우로보로스는 순환적 시간을 비유적으로 나타낸다. 순환적 시간은 일출과 일몰 혹은 나일강의 연례 홍수같이, 나온 곳으로 다시 환류하는 것이다.

연금술의 우로보로스

Alchemical Ouroboros

클레오파트라의 「크리소포이아」에는 반은 짙은 색에 돌기가 있고 반은 옅은 색에 비늘이 있는 우로보로스가 나온다. 이것은 육체와 영혼을 상징한다고 한다. 우로보로스가 만든 원형 안에는 그리스어로 만물의 일체성을 의미하는 헨 토 판ἓν τὸ πᾶν, 즉 '만물은 하나'가 쓰여 있다. 여기 있는 그림은 10세기 혹은 11세기에 그려진 복제품이다.

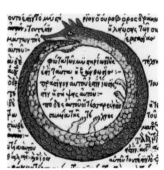

비잔틴 시대의 우로보로스

Byzantine Ouroboros

우로보로스 그림 중에는 아마도 가장 유명하다고 할 수 있는 테오도로스 펠레카노스가 그린 그림이다. 용은 발이 네 개 달렸고 등은 붉은색이며 배는 담녹색이다. 이 용은 원시적인 물질의 상징으로 해석되며 4대 원소를 가지고 있고 이 원소들을 합쳐 현자의 돌이 만들어졌다.

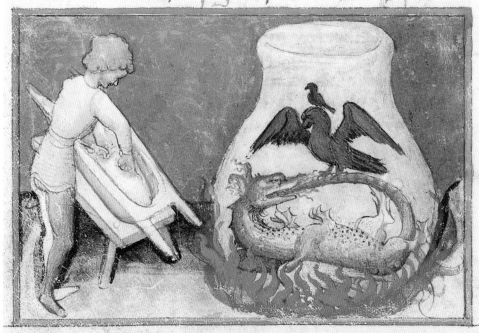

용과 뱀
Dragon and Serpent

'기술의 열쇠'라는 의미를 가진 이 17세기 필사본 『클라비스 아르티스*Clavis Artis*』는 위에 있는 날개와 네 발이 달린 용(가변적 정신을 나타냄)이 아래에 있는 날개 없는 뱀의 꼬리를 먹고 있고 뱀은 다시 용의 꼬리를 먹고 있다. 서로 먹고 먹히면서 타자를 정화하고 완성한다.

원소의 사각형
Square of Elements

'유대교 카발리스트, 마법사, 브라만, 그리고 모든 고대 현자들의 비밀을 담은 추수절'로 번역되는 1600년경에 쓰인 어떤 필사본에 들어 있는 그림으로, 4대 원소를 의미하는 사각형에 얽혀 있는 날개 달린 녹색 우로보로스를 보여준다.

용과 육각별
Dragons and Hexagram

용과 날개 없는 용처럼 보이는 것 사이에는 붉은색 불의 삼각형과 푸른색 물의 삼각형으로 이루어진 육각별이 있다. 이들의 조합은 '하늘' 혹은 '제5의 원소'♦♦를 상징한다. 중앙에는 파라셀수스가 물질의 세 가지 성분이라고 말한 황, 수은, 염을 상징하는 부호가 있다.

황과 진사 결정체

왼쪽의 사진은 작열하는 황을 보여준다. 황은 중세 연금술에서 현자의 돌의 두 가지 성분 가운데 하나로 여겨졌다. 두 번째 성분은 액체 상태의 수은이다. 오른쪽의 진사는 작열하는 황과 액체 수은의 화합물이다.

한 약이든 혹은 물질, 특히 금속이나 돌의 속성을 바꿀 수 있는 이상적인 만능 물질인 현자의 돌로 바꾸는 것이다. 이런 것을 염두에 두고 서양 연금술을 다룬 역사가들은 키미아트리아chymiatria나 스파기리아spagyria♦ 같은 의학적 연금술, 신화나 종교에 등장하는(때로는 신화나 종교에 대한 새로운 통찰을 준다고 하는) 신학과 신화적 연금술, 시각적 이미지를 통해 나타나는 상징적 연금술, 그리고 현대에 와서는 정신적, 심리적, 철학적 연금술에 관해 이야기한다. 이러한 접근 방식은 각각 변태, 변성, 변형, 변모라는 개념과 관계가 있다.

목적은 좀 다르지만 연금술은 중국과 인도에서도 전해 내려온다. 중국의 연금술은 붉은색 황화수은 결정체인 진사와 관련된 금단金丹, 즉 황금 영약을 만들기 위한 것이다. 이는 내단술內丹術과 외단술外丹術♦♦의 형태를 띤다는 점에서 서양 연금술과 다르다. 연금술사는 내단술로 불멸의 정령체를 만들기 위해 정신적 수양을 하고 외단술로 천연 물질을 도가니에 넣어 작업을 한다. 이 두 가지 형태 모두 영약을 만들고 불멸을 추구하는 것과 관계가 있다. 5세기부터 시작된 인도의 연금술인 라사샤스트라Rasaśāstra, 즉 수은학은 생명의 과학인 아유르베다Ayurveda와 관계가 있으며, 병을 치유하기 위해 정제한 금속과 광물을 약초와 화합시키는 것을 의미하는 일반적인 명사다. 더 구체적으로 말하면 라사야나Rasāyana, 즉 수은 치료법은

♦ 키미아트리아와 스파기리아는 약용 성분을 분리, 추출하고 합성하는 방법 등을 의미하는 용어다.

♦♦ 중국 도교에서 유래한 것으로 내단술은 심신을 단련하여 기를 키워 몸 안에서 내단이라는 영약을 만드는 기술이며, 외단술은 수은, 납 같은 물질을 혼합하여 화학적으로 불로장생의 영약을 만드는 기술이다.

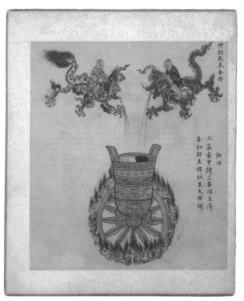
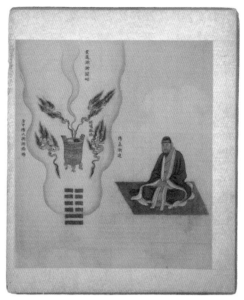

도교의 연금술을 보여주는 중국의 비단 채색화

Chinese Silk Paintings of Taoist Alchemy

17세기

이 그림들은 청나라(1644-1911) 초기의 것으로 불로장수의 영약을 만드는 방법을 보여준다. 왼쪽 그림에는 암컷 백호와 수컷 청룡이 있다. 이 동물들은 각각 음陰, 흙, 납, 그리고 양陽, 하늘, 수은을 상징한다. 오른쪽 그림에서는 한 도인이 재료를 섞는 것을 숙고하고 있다. 이 그림의 왼쪽 아래에 이어지거나 끊어진 획의 조합은 고대 중국의 점서인『역경易經』의 열아홉 번째 임괘臨卦를 나타내는데, 이것은 큰 변화를 예고하는 점괘다.

인지 능력과 정력 강화는 물론 장수, 회춘, 피로 회복, 심지어는 마술적 능력과 관계가 있다. 중국 도교의 연금술과 마찬가지로 라사야나 역시 약초와 소금 등 다양한 물질들과 함께 다른 금속을 다루는 능력과 여러 가지 진사나 수은 같은 조제 원료를 포함한다.

서양 연금술은 결코 단일 체계가 아니며, 여기에는 다양한 종류가 있다. 수백 년 동안 어떤 사람들은 연금술과 점성술을 겸비했고, 어떤 사람들은 유대교 카발라와 기독교 카발라 계열의 문헌들같이 다른 접근 방식을 이용하여 지극히 모호한 연금술을 해석하려고 노력해 왔다. 어떤 사람들은 문자로 소통했고, 어떤 사람들은 문자와 이미지를 조합하거나 때로는 이미지만으로 소통해 왔다.

300년경에 이집트 남부에 살던 파노폴리스의 조시모스는 우리가 비교적 자신 있게 존재를 확인할 수 있는 최초의 연금술사다. 그는 실험실의 기구와 용광로, 그리고 금속의 변성에 대해 기록을 남겼다. 그러나 오늘날 그가 유명해진 것은 그의 기술 방식 때문이다. 그는 종교적이고 신비주의적이며 금속학적인 용어를 혼용하여 꿈에서 본 장면들을 전하는 방식으로 그가 알고 있던 연금술 지식을 기록했다. 몇몇 꿈속 장면에서 그는 사발같이 생긴 제단으로 올라가는 15계단, 제물로 바쳐

두세 가지 원칙
Two Principles, or Three

중세 연금술에서, 현자의 돌을 구성하는 두 가지 성분은 작열하는 황과 액체 수은이었다. 이 두 가지 성분을 합치는 것은 태양과 달의 결합으로 상징되었으며 후대의 필사본에서는 자웅동체인 레비스Rebis✦의 이미지로 나타났다. 연금술 이론에서 남성인 황은 여성인 휘발성 수은을 응고시켜 불 속에서 증발하지 않게 한다. 두 물질은 화학적으로 결합하여 붉은 광물 진사를 형성하기 때문에 이런 물질의 결합은 붉은 현자의 돌을 나타내기에 적절한 상징이다. 16세기에 스위스의 연금술사인 파라셀수스는 세 번째 성분인 염鹽✦✦을 도입하였다. 파라셀수스는 이 트리아 프리마tria prima 혹은 세 가지 원칙이 금속과 광물, 그리고 모든 사물의 정신과 영혼, 실체를 나타낸다고 생각했다. 파라셀수스에 따르면, 나무를 불에 태울 때 타는 것은 황이고, 휘발하는 연기는 수은이며, 남아 있는 재는 염이다. 이 세 가지 원소는 문자 그대로의 화학적 원소가 아니라 물질의 물리적 양상, 즉 가연성, 가용성, 불연성으로 이해해야 한다.

✦ 라틴어로 res bina, 즉 이중 물질을 의미하며 가장 고도의 연금술로
 완성되는 물질을 상징한다.

✦✦ 여기서 말하는 earthly salt는 소금(鹽)이 아니라 산의 수소를
 금속원소로 치환한 화합물을 의미한다.

수사자와 암사자 Lion and Lioness

미하엘 마이어가 쓴 우의화집 『아탈란타 푸가』 열여섯 번째 상징은 황과 수은을 날개 없는 수사자와 날개 달린 암사자로 묘사한다. 땅에 사는 수사자가 암사자가 날아오르는 것을 막는 것으로 볼 수 있다. 이 그림은 '불타는' 황의 힘이 '액체' 수은을 응고시켜 증발하지 못하도록 함으로써 불에서 살아남아 간절히 원하던 현자의 돌이 되는 것을 나타낸다.

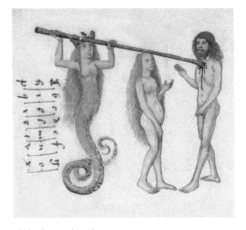

아담, 이브 그리고 뱀 Adam, Eve and the Serpent

15세기 『성 삼위일체의 서』에 나오는 아담, 이브, 그리고 뱀은 연금술을 창세기에 나오는 세 주인공과 연결한다. 여기서 암컷 뱀은 아담의 가슴을 창으로 찌른다. 아담은 현자의 돌의 몸체를 나타내고, 뱀은 교묘한 독을 몸에 침투시키는 변덕스러운 영혼이다. 이브는 현자의 돌의 정신에 해당한다.

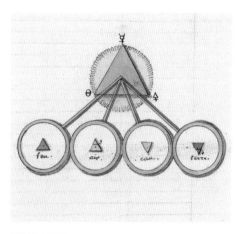

원칙의 삼각형 Triangle of the Principles

프랑수아 니콜라 노엘의 『프리메이슨의 연금술*L'alchimie du maçon*』(1812년경)에 나오는 이 그림은 빛을 발하는 원형을 보여주고 있다. 그 안에는 세 가지 원칙의 삼각형이 있고 이 삼각형의 꼭짓점에는 각각의 원소를 나타내는 '상형 문자'가 있다. 보통 가장 중요하게 여겨지는 수은은 삼각형의 정점에 있다. 이 삼각형으로부터 불, 공기, 물, 흙의 4대 원소가 분출된다.

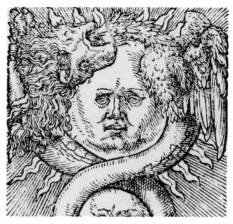

독수리를 만들어 내는 사자 Lion devouring the Eagle

『자연 철학자의 정기제*De Tinctura Physicorum*』에서 파라셀수스는 연금술의 정기제 혹은 영약의 제조를 사자의 장밋빛 피와 독수리의 흰색 부질靧質의 응고로 설명하고 있다. 이런 상징은 필명이 바실리우스 발렌티노스인 사제이자 연금술사가 지은 『아조트서*Liber Azoth*』(1613)에도 나온다. 여기서는 황을 나타내는 사자가 독수리를 잡아먹는다(즉, 응고시킨다).

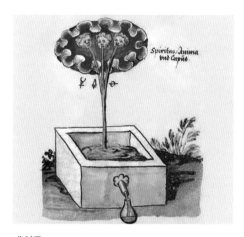

세 얼굴 Three Faces

『철학자의 묵주*Rosarium Philosophorum*』(1550)라는 필사본에 들어 있는 그림으로, 녹음이 우거진 풍경 속에 돌로 만든 수반이 있다. 위에는 세 얼굴이 들어 있는 구름이 떠 있는데, 이들의 입에서 액체가 비처럼 흘러내려 수반에 고인다. 그런 다음 관을 통해 작은 유리병으로 떨어진다. 라틴어로 쓰인 세 얼굴은 물질의 영혼spiritus, 정신anima, 몸corpus을 나타낸다.

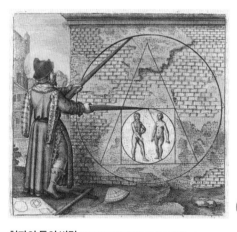

현자의 돌의 비밀 Secret of the Philosophers' stone

『아탈란타 푸가』 스물한 번째 상징은 현자의 돌에 담긴 비밀을 그리고 있다. "남녀를 가운데 두고 원을 그리고 나서 사각형을 그리고 다시 삼각형을 그린다. 그러면 현자의 돌을 얻게 된다." 내부의 원은 원시 물질이고 남자와 여자는 황과 수은이다. 사각형은 원소들, 삼각형은 물질의 몸, 영혼, 정신을 나타내며 커다란 원은 현자의 돌이다.

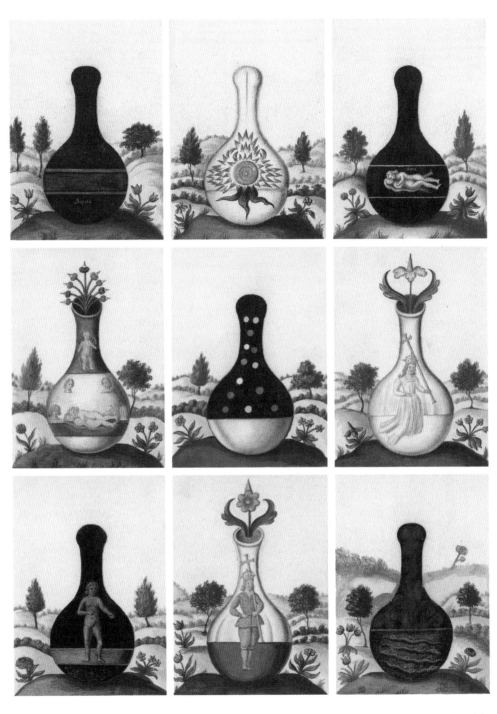

신의 가장 고귀한 선물

Pretiosissimum Donum Dei
게오르기우스 아우라흐 데 아르겐티나,
1473년경

현자의 돌을 만드는 작업magnum opus의 아홉 단계를 그리고 있다. 각 단계마다 유리병 안에서 이루어지는 연금술의 과정이 포함되어 있다. 이 그림들은 현자의 돌을 잉태하기 위해 '결합하는' 남녀 인물들과 백색 연금약액(여왕)과 적색 연금약액(왕)을 만들기 위해 색깔의 변화를 겪는 유리병의 내용물을 보여준다.

저 칼로 난도질당하는 어떤 사제, 아가토다이몬Agathodaimon♦이라는 백발노인, 불기둥으로 변해 고통을 당하는 납으로 된 인간, 용이 지키는 신전의 샘에서 은으로 변했다가 결국 금으로 변하는 구리로 만들어진 인간 등을 묘사한다. 조시모스는 연금술적 소통의 전형이 되는 매우 우화적인 문체를 창안했다.

우리가 그리스 연금술로 알고 있고 알렉산드리아에서 비잔티움으로 전파된 연금술 대부분은 베네치아의 마르차나 도서관에 있는 11세기의 필사본 총서 마르키아누스 그레쿠스 299 같이 후대에 쓰인 편저나 선집에서 나온 것이다. 여기에는 조시모스가 쓴 것뿐만 아니라 6세기의 이교도 연금술사 올림피오도로스, 7세기 알렉산드리아의 스테파노스의 저작물도 들어 있다. 스테파노스는 기독교 카발라와 피타고라스의 사상을 결합하여 비금속이 금으로 변성하는 것이 인간 정신의 완성을 상징하는 것으로 보고, 연금술을 지적 · 정신적 노력이라고 주장했다.

8세기 말과 9세기 초에 그리스어 연금술 문헌들을 아랍어 번역본으로 접할 수 있게 되었고, 아랍인과 페르시아인들도 그들 나름의 연금술 관련 논문을 썼다. 예를 들면 8세기에는 페르시아의 연금술사 아부 무사 자비르 이븐 하얀이 쓴 것으로 알려진 책들이 영향력을 떨쳤다. 자비르는 지구가 내뿜는 두 개의 물질, 즉 건조하고 매캐한 것(인화성 황)과 축축하고 자욱한 것(액체 수은)에 대한 아리스토텔레스의 개념에 기반을 둔, 금속에 관한 황-수은 이론으로 유명해졌다. 그는 가장 순도와 밀도가 높은 황과 수은이 완벽하게 결합한 것이 금이고, 다른 금속들은 순도와 밀도가 낮은 황과 수은이 비율이 맞지 않게 결합한 것이라고 주장했다. 따라서 연금술사는 금을 얻기 위해 기본적으로 자연의 섭리에 따라 황과 수은을 올바르게 결합해야 하지만, 실험실에서는 그 과정을 신속하게 처리해야 한다고 덧붙였다.

수은과 황은 또한 영약이나 현자의 돌을 만드는 기본 성분으로 간주되었다. 자비르는 영약 제조에는 광물뿐만 아니라 4대 원소(흙, 물, 공기, 불)로 분해된 식물과 동물에서 나오는 유기물도 들어간다고 말했다. 그는 또한 영약이 인간의 질병을

♦ 그리스어 아가토스ἀγαθός과 다이몬δαίμων의 합성어로 고결한 귀신을 의미한다.

연금술 실험실

An Alchemical Labora-tory

라자루스 에르커가 지은 『가장 유명한 광물과 채굴 기술에 관한 설명
*Beschreibung allerfürnemisten mineralischen Ertzt, vnnd Berckwercks
Arten』*(1574)의 표지 그림으로, 광물과 금속 작업을 하는 실험실의 일
부 기구들을 보여준다. 연금술사는 침지로로 가열되는 작은 화덕 위
에 있는 유리병의 내용물을 살펴보느라 분주하다. 조수들은 여러 개
의 용광로를 건사하고 있고, 한 어린 조수는 유리병을 씻고 있는 것으
로 보인다.

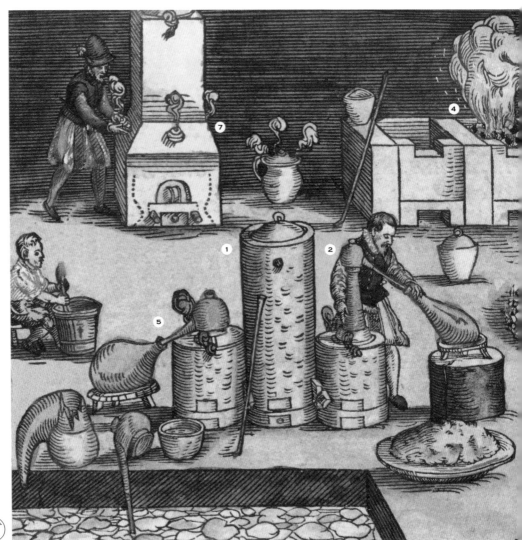

1.

침지로 Athanor

숯이나 석탄을 채워 넣어 일정한 온도로 계속 가열하는 화로

5.

증류기와 수용기 Alembic and Receiver

증류액은 유리 덮개의 도관을 통해 커다란 유리 수용기로 흘러내린다.

2.

증류병과 증류기 Cucurbit and Alembic

연금술 재료가 들어 있는 두 부분으로 이루어진 유리병

6.

건류식 증류기 Retort

헤르메스의 뿔로도 알려진, 증류병과 증류기가 일체형으로 된 기구가 삼발이 화덕 위에 놓여 있다.

3.

도가니 Crucible

은과 다른 금속을 녹이기 위한 간접 열을 제공하기 위해 불에 에워싸인 세 발 달린 도가니

7.

삼탄滲炭 용광로 Cementation Furnace

금속을 하소煆燒, 즉 태워 재로 만들거나 부식성 염으로 잘게 부술 때 사용하는 화덕

4.

풍로 Wind-oven

풀무를 이용하지 않고 자연통풍으로 약한 불을 때는 수직 가마

8.

시금 용광로 Assay Furnace

귀금속(은과 금)을 시험하고 정제하는 용광로

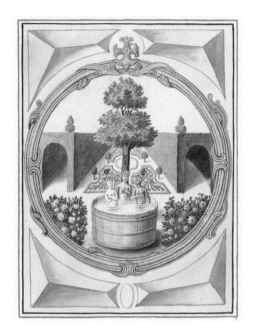
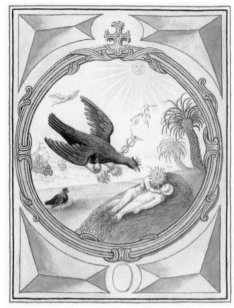

연금술, 가장 진정한 자연의 신비

Alchymia Naturalis Occultissima Vera

헤르메스, 18세기

왼쪽 그림은 뜨거운 욕조(즉, 연금술 용기)에 들어 있는, 파라셀수스가 말한 세 가지 물질의 원리를 의인화한 것이다. 백색 여왕은 염, 적색 왕은 황, 가운데는 다채로운 색깔의 수은이 있다. 오른쪽 그림은 태양과 달의 '소멸'을 보여준다. 태양과 달의 죽음은 검은 새, 그리고 배경에 있는 신화 속 이카로스의 추락으로 상징된다.

치료할 뿐만 아니라 '병든' 금속의 성질을 금과 같이 완벽한 평형 상태로 만드는 만병통치약이 될 수 있다고 생각했다. 심지어 그는 연금술사들이 가지고 있는 자연에 대한 지식으로 호문쿨루스, 즉 '작은 인간' 같은 인조인간을 만들 수 있다고 믿었다.

이 시기의 이슬람 문화권 연금술 문헌에는 두 가지 종류가 있는데, 하나는 평어로 쓰인 것이고 다른 하나는 암호로 쓰인 것이다. 페르시아의 연금술사이자 의사인 라제스는 그의『비밀의 서*Ketabe Serr*』를 분명하고 직설적인 언어로 썼다. 반면에 무함마드 이븐 우마일은 그가 쓴『은빛 물과 별이 빛나는 땅의 책*al-Mā' al-Waraqî wa'l-Arḍ an-Najmīya*』에서 중요한 정보를 감추기 위해 '은어'를 사용했다. 예를 들면 '독수리'는 증발된 휘발성 물질을 나타내며, '갈까마귀'는 물질의 부패와 검은색을 상징하는 식이다. 이런 두 가지 스타일의 변용과 조합으로 연금술 관련 저작물들은 제조법과 교육용 대담에서부터 우화, 수수께끼, 교훈적인 시에 이르기까지 다양해졌다.

이 시기에 처음으로 우리가 아는『에메랄드 타블렛』, 즉 전설적인 인물 헤르메스 트리스메기스토스의 것으로 추정되는 짧은 글들이 등장했다.『에메랄드 타블렛』은 연금술의 기초를

신전에 있는 현자상을
그린 그림

Painting of a Statue of a Wise
Man in a Temple

14세기

이 그림은 10세기 이집트
연금술사 무함마드 이븐
우마일이 쓴 『은빛 물과 별이
빛나는 땅의 책』의
필사본(1339)에 들어 있다.
이 그림은 흔히 헤르메스
트리스메기스토스가 연금술로
만든 '에메랄드 타블렛'을 들고
있는 것으로 여겨진다.

이루는 문헌이며 아이작 뉴턴을 비롯해 많은 권위 있는 학자들이 인용했다. 그것은 "위에 있는 것은 아래에 있는 것과 같고, 아래에 있는 것은 위에 있는 것과 같다"는 문장과 '태양이 연금술적 작용을 하는 목적', 즉 (그 문장을 해석하는 연금술사에 따라) 금이나 영약 혹은 돌의 창조는 태양을 아버지로, 달을 어머니로 삼아, 바람은 그것을 배에 집어넣었고 지구는 그것을 키우는 유모라는 개념으로 유명하다.

점성술과 마찬가지로 연금술은 12세기 아랍어 원전의 라틴어 번역을 통해 비교적 늦게 전파되었다. 서양의 연금술은 1144년 『연금술적 합성에 관한 책Liber de Compositione Alchemiae』에서 시작된 것으로 여겨진다. 이 책은 기독교 수사인 모리에누스가 우마이야 왕조의 왕자 칼리드 이븐 야지드에게 말한, 현자의 돌을 만드는 방법에 대한 설명을 라틴어로 번역한 것이다. 이 책은 군데군데 매우 비유적인 언어로 쓰여 다양하게 해석될 가능성이 있다. 예를 들면 현자의 돌을 만드는 데 필요한 물질은 '바로 당신 자신에서 나온다. 당신 자신이 그 원료다'라는 주장이다. 번역자는 이 책이 '금속의 변형'에 관해 이야기하는 문헌이자 '신성하고 신력神力이 넘치는' 책이며 '신

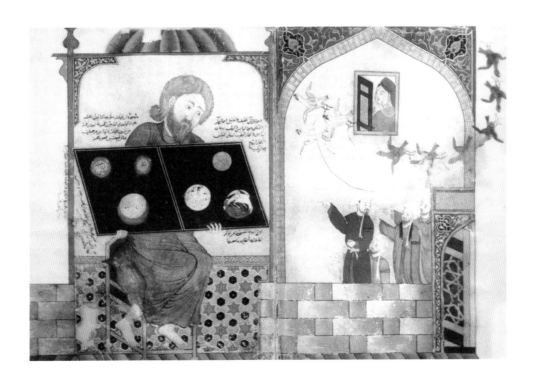

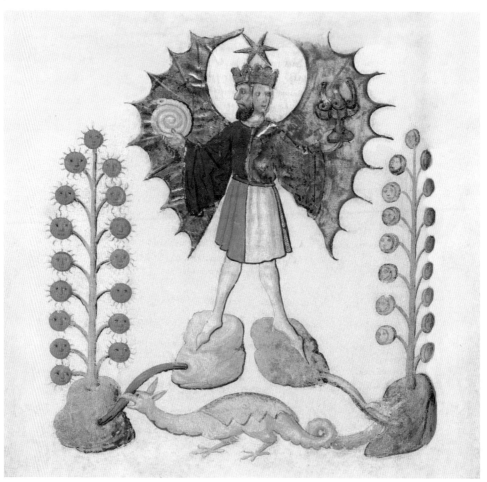

레비스
The Rebis

레비스(이중 물질)는 반대되는 사물, 현자의 돌의 성분인 남성인 황과 여성인 수은의 결합을 상징한다. 『성 삼위일체의 서』에 들어 있는 위의 레비스 그림에서 남성의 날개는 황금빛(태양)이고, 여성의 날개는 푸른빛(달)이다. 남성은 똬리를 튼 뱀(응고된 황)을 들고 있고, 여성은 성배에 들어 있는 세 마리의 뱀(휘발성 수은)을 들고 있다. 남성은 황 위에 서 있고, 여성은 수은 위에 서 있다. 남성의 옆에는 솔라리아 Solaria라는 식물이 있고, 여성의 옆에는 루나리아Lunaria라는 식물이 있다. 밑에는 수은을 상징하는 양쪽 끝에 각각 머리가 달린 암피스바이나ἀμφίσβαινα가 있다. 이 동물의 등에 있는 알껍데기는, 연금약액과 현자의 돌을 만드는 데 필요한 모든 재료를 담고 있는 연금술 알을 암시한다.

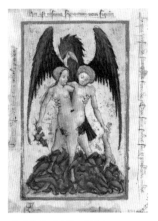

다리가 세 개 있는 레비스
Three-legged Rebis

『떠오르는 새벽』에서 수은을 상징하는 푸른 독수리는 태양과 달을 결합한다. 아래에 있는 작은 푸른 독수리들은 그들의 결합으로 태어났다. 여성은 야행성 동물인 박쥐를 잡고 있고, 남성은 태양과 낮을 상징하는 토끼를 잡고 있다. 라틴어로 토끼를 의미하는 레푸스lepus는 아마도 현자의 돌lapis을 의미하는 말장난 같다.

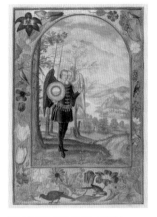

적과 백의 날개가 있는 레비스
Red- and White-winged Rebis

『태양의 광휘Splendor Solis』에 나오는 레비스의 날개 색깔은 적색의 태양석과 백색의 월석을 암시한다. 남성은 환상環狀의 4대 원소로 이루어진 지상의 대우주를 들고 있고, 여성은 현자의 알이라는 소우주를 들고 있다. 이 알에서 헤르메스의 새가 태어난다.

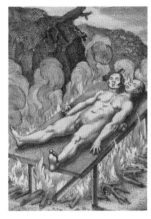

불타는 레비스 Burning Rebis

미하엘 마이어의 레비스는 "어둠 속에서 죽은 사람처럼 누워 있는 자웅동체가 불을 원한다"는 설명을 달고 있다. 불은 레비스를 월석처럼 희게 만들었다 다시 태양석처럼 붉게 만든다. 여성은 남성이 되는 것이다. 여기에 붙은 설명은 남성에서 여성으로 변했다가 다시 원래의 모습으로 돌아오는 예언자 테이레시아스 같은 사람들을 은유한다.

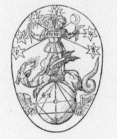

현자의 알 레비스
Philosophical Egg Rebis

『아조트서』의 레비스(1613)는 현자의 알에 대한 개요에 들어 있다. 남성은 컴퍼스를 들고 있고, 여성은 직각자를 들고 있다. 신이 세상을 창조할 때 쓰는 도구들이다. 밑에는 (황과 수은을 의미하는) 불을 내뿜는 용이 컴퍼스로 만든 삼각형(몸, 영혼, 정신)과 정사각형(4대 원소)이 들어 있는 구체 위에 웅크리고 있다.

레비스와 함께 있는 알베르투스 마그누스 Albertus Magnus with Rebis

미하엘 마이어의 『황금 식탁의 상징들 Symbola aureae mensae』(1617)에서 도미니크회 주교인 알베르투스 마그누스가 레비스를 가리키고 있다. 레비스는 하나의 뿌리(원시 물질)를 상징하는 Y자를 들고 있다. 여기서 남성과 여성(황과 수은)이 태어난다.

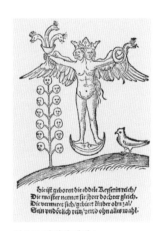

최초로 인쇄된 레비스
First Printed Rebis

1550년에 출판된 『철학자의 묵주』에 나오는 이 레비스는 '성 삼위일체의 서'의 영향을 받은 게 분명하다. 그러나 여기에서는 남성이 성배에 들어 있는 세 마리의 뱀을 들고 있고, 여성이 똬리를 튼 뱀을 들고 있다. 레비스는 달 위에 서 있고 연금술 식물은 하나만 있다.

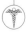

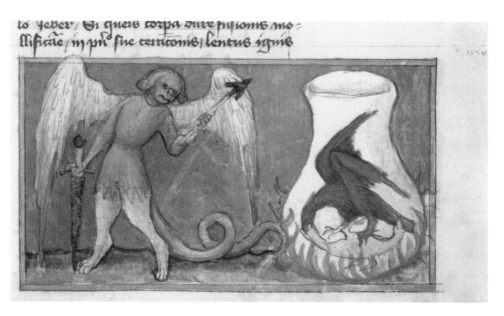

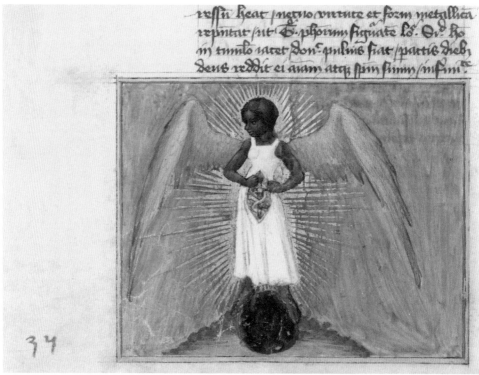

떠오르는 새벽

Aurora Consurgens

15세기

『떠오르는 새벽』 필사본의 삽화. 맨 위의 그림은 휘발할 때 위험하고 유독한, 수성의 휘발성 영혼을 묘사하고 있다. 칼과 화살을 든 날개 달린 악마 옆의 단지에는 날개 달린 푸른 독수리와 날개 없는 흰 독수리가 들어 있다. 이들은 각각 휘발성과 불휘발성 물질을 나타낸다. 아래 그림에 있는 검은 여성은 휘발성이 있는(날개 달린) 달의 영혼으로 자궁에 지닌 현자의 돌을 보여준다.

약과 구약 성서의 완벽한 증거'라고 소개하고 있다. 연금술에는 두 가지 비밀이 있다. 첫째는 원초적인 물질의 정체이고, 둘째는 현자의 돌을 만들기 위해 그것을 조제하는 방법이다.

연금술적 은유는 시각적 성격이 강하기 때문에 연금술에 관한 새로운 시각적 형상화가 이루어지는 것은 시간문제였다. 중세 말기의 특히 아름다운 예를 들면, 15세기 초에 나온 『떠오르는 새벽Aurora consurgens』과 『성 삼위일체의 서Buch der heiligen Dreifaltigkeit』가 있다. 하늘의 행성들을 연구하는 '상위 천문학'과 땅의 금속을 연구하는 '하위 천문학', 즉 태양과 달은 각각 금과 황, 은과 수은을 나타내는 일반적인 상관관계 이외에 두 개의 실체가 더욱 정교하게 짝을 이루어 대체되는 관계를 맺는 새로운 이미지가 나타나기 시작한다. 즉 왕과 여왕, 붉은 남자와 흰 여자, 어린 수탉과 암탉, 혹은 사자와 그리핀의 이미지다. 점차 연소, 세정, 증발, 응축 같은 연금술의 과정에서 일어나는, 갖가지 색깔의 변화를 상징하는 다양한 조류들을 비롯해 모든 동물 군상이 등장하게 된다. 인쇄술이 등장하면서 연속적인 이미지를 보여주는 책이 출판되었는데, 가장 유명한 책들 가운데 하나가 『철학자의 묵주Rosarium Philosophorum』(1550)다. 이 책에는 연금술의 원료를 나타내는 수은 분수에서 현자의 돌의 완성을 상징하는 그리스도가 무덤에서 걸어 나오는 모습에 이르기까지, 스무 점의 목판화가 실려 있다.

중세 연금술의 주된 초점은 비금속들을 값비싼 귀금속인 은과 금으로 변성하는 데 맞춰졌다. 하지만 예외도 있었다. 뤼페시사의 존으로 알려진 프란체스코회 수사 장 드 로크타이아드는 『만물의 본질에 관한 연구서Liber de Consideratione Quintae Essentiae』(1351-52)를 썼다. 이 책은 식물에서 유효한 성분을 추출하는 것뿐만 아니라 물질을 보존하는 데 매우 유용하고 연금술사들이 '불 같은 물fiery water'이라고 역설적인 이름을 붙인 것을 만들기 위해, 포도주에서 알코올을 증류하는 것을 비롯하여 많은 물질의 본질적 성분을 정제하는 것을 촉진했다. 그는 심지어 연금술이 적그리스도를 물리치는 데도 유용하다고 주장했다. 페트루스 보누스로 알려진 이탈리아 페라라 출신의 피에트로 안토니오 보니는 그가 쓴 『진귀한 새로운 진주』에서 연금술이 자연적이자 초자연적이며 신성하다고 주장

◀ **유리로 된 연금술 기구**
Glass Alchemical Apparatus
중동 지역, 10-12세기
증류병(아래)과 증류기(위)는
땅속에 묻혀 변색되었다.

▶ **상아 절구와 절굿공이**
Ivory Mortar and Pestle
16/17세기
절구에는 실험실에서 분주하게
움직이는 천사들이 새겨져
있고 절굿공이는 뱀이 휘감고
있다. 이 도구들은 예를 들면,
약을 내리기 위해 식물과
광물을 빻을 때 사용되었다.

함으로써 새로운 차원을 부여했다. 그는 현자의 돌에 대한 지식으로 이교도 학자들이 그리스도의 탄생을 예언할 수 있었다고 주장하며 연금술은 인간을 신성하게 여기고 인간을 신성하게 만든다고 단언한다. 연금술은 금속의 변환뿐만 아니라 이교도의 개종에도 유용했다.

16세기에는 서양 연금술의 방향에 큰 변화가 일어났다. 연금술의 목적이 몇몇 사람들에 의해 물질의 변성에서 화학 약품의 탐색으로 바뀐 것이다. 이러한 변화를 촉진한 대표적인 인물은 스위스의 의사이자 의료 화학자인 파라셀수스(테오파라투스 봄바스투스 폰 호엔하임의 필명)다. 그는 연금술의 진정한 목표가 전통 의학에서처럼 식물을 배합하는 것 대신에 더 강한 효능을 가진 금속과 무기물을 고도로 정제하거나 아르카나arcana, 즉 신비한 물질로 만들고 분해와 재합성의 과정을 거쳐 신비의 영약으로 만드는 것이라고 주장했다.

그는 보통 동종요법同種療法◆의 선구자로 여겨진다. 파라셀수스는 또 금속들(사실은 모든 물질)은 수은과 황만으로 이루어진 것이 아니라 제3의 성분(혹은 원소)을 함유하고 있다고 주장했다. 불에 타지 않고 휘발성이 없는 염鹽을 포함시키는 것이 삼위일체의 기독교적 세계관에 더 어울렸다. 그의 접근 방법은 대학에서 강의하는 갈레노스와 히포크라테스의 고전 의

◆ 질병 원인과 같은 물질을 소량 사용하여 병을 치료하는 방법.
히포크라테스가 처음 발견한 것으로 전해진다.

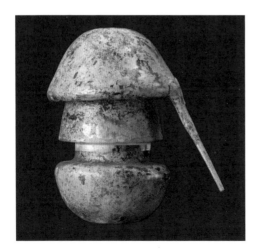

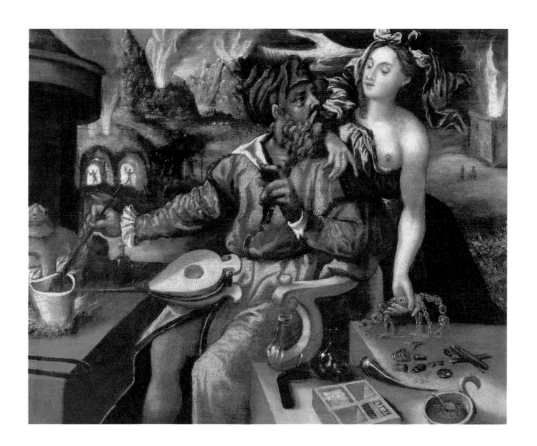

마에르텐 데 보스의
판화를 모작한 유화

Oil Painting after Maarten
de Vos

연대 미상

이 우화적인 그림은
연금술사에게 불을 다루는
기술의 위험성을 경고하는
젊은 여성, 즉
프루덴티아Prudentia♦를 그리고
있다. 이 그림은 16세기
플랑드르의 화가 마에르텐 데
보스의 판화를 바탕으로 하고
있다. 원래 원소를 나타내는 넉
점의 연작 그림들 가운데
하나다. 앞에 보이는 연금술
장비는 그 시대의 전형적인
것이다.

학에 만족하지 못하는 의사들 사이에서 인기를 끌었다. 파라
셀수스의 '연금술' 약(불순물과 독성을 제거하기 위해 물질을 분
해하고 재합성하는 과정을 통해 정제한 약)은, 17세기 초 선언문
을 통해 병든 사람을 무상으로 치료하는 것을 박애주의적 목
적의 일부로 삼은 장미십자회에 의해 널리 알려졌다.

　17세기에 와서는 연금술과 화학이 분리된다. 하지만 여섯
권으로 된 『화학 강단Theatrum Chemicum』(1602-61)은 예외적
으로 후대에도 신지론자들과 프리메이슨 단원들 사이에서 지
속적인 관심을 끌었다. 18세기 유럽을 지배하며 종교와 전통
보다 과학과 이성을 강조한 계몽주의 시대에는 연금술에 대
한 신망이 떨어졌다. 실험 도구와 방법들이 더 정교해지면서
연금술 이론들 가운데 일부는 실험을 통해 퇴짜를 맞았고 물

♦　고대의 4대 덕목(신중함, 정의, 용기, 절제) 가운데 하나인 신중함을
　의인화한 여성

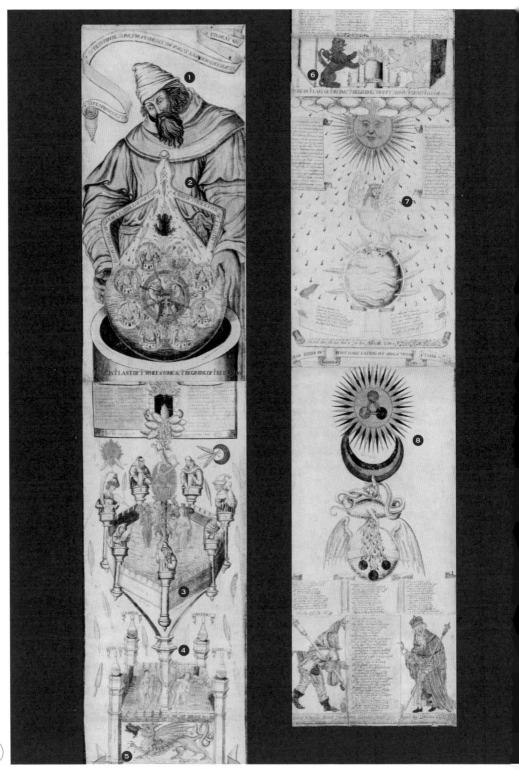

리플리 두루마리

The Ripley Scroll

리플리 두루마리는 현존하는 다양한 판본이 있다. 가장 오래된 판본은 영국의 아우구스티누스회 수사 신부인 조지 리플리가 쓴 것으로 알려진다. 매우 아름다운 이 필사본은 16세기 후반에 만들어졌고 길이가 3미터가 넘는다. 두루마리 하단에는 필경자와 주교가 서 있다.

♦ 유럽의 민간전승 설화에 나오는, 신성한 샘이나 냇물에 산다는 물의 정령

연금술사 Alchemist

연금술사는 "돌은 감춰져 비밀의 샘에 묻혀 있다. 효소가 만물에 영향을 미치는 돌을 변화시킨다"고 말한다. 그는 커다란 증류기를 붙잡고 있다.

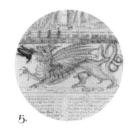

용과 두꺼비 Dragon and Toad

입에서 두꺼비를 토해내는 청룡이 그려져 있다. 이들은 보통 수은같이 유독한 원시 물질을 상징한다.

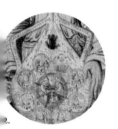

증류기 Pelican

유리 증류기는 흰 돌이 만들어지는 과정을 보여준다. 그 안에는 두꺼비 한 마리, 일곱 개의 인장이 찍힌 책 한 권, 유리병에 든 인간의 형상을 바라보는 수도승이 있는 여덟 개의 원이 있다.

사자들 Lions

용광로 밑에는 사자 두 마리가 있다. 연금술에 나오는 유명한 붉은 사자와 녹색 사자다. 이들은 때로 '불'의 물질인 황과 황산염으로 여겨진다.

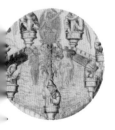

샘 Fountain

일곱 명의 현자들이 샘에 액체를 붓는다. 샘 안에는 붉은 돌의 성분인 붉은 남성과 흰 여성(몸), 파충류 멜루지네Melusine♦(영혼), 어린이(정신)가 들어 있다.

헤르메스의 새 Bird of Hermes

"헤르메스의 새는 나를 길들이기 위해 날개를 먹는 나의 이름이다." 깃털을 먹어 없앰으로써 더 이상 휘발하지 못하고 연금술의 불 속에서 응고되어 안정된다.

노인, 소년과 소녀 Man, Boy and Girl

노인(흙), 날개 달린 소년(영혼), 광염 속에 있는 소녀(정신)가 봉인된 유리병에 담긴 4대 원소에 들러싸여 샘 바닥에 서 있다.

구체가 있는 태양 Sun with Spheres

태양 속에 세 개의 구체가 있다. 흰(달의) 돌, 붉은(태양의) 돌, 검은 생명의 영약은 현자의 돌을 형성한다. 비룡이 태양과 초승달을 붙잡고 있다.

질을 변성시킨다는 연금술사는 사기꾼이라는 대중의 인식이 점차 자리를 잡았다. 그러나 예외적으로 독일의 황금장미십자회 같은 단체에서는 연금술에 대한 열의가 사그라지지 않았다. 이것은 나중에 영국의 황금여명회에도 일정 부분 영향을 주었다.

영적인 연금술은 17세기에도 이미 신지학자 야코프 뵈메의 영향을 받은 단체들을 중심으로 그 조짐을 드러냈지만, 19세기 빅토리아 시대 영국에서 꽃을 피우게 된다. 한 가지 유명한 사례는 영국 작가 메리 앤 애트우드가 쓴 『연금술의 신비에 대한 도발적 질문A Suggestive Inquiry into the Hermetic Mystery』(1850)이다. 이 책에서는 연금술이 인간을 진정한 실험실로 삼는 자각과 자기 정화, 자기 변화의 작업으로 제시된다. 몇 년 뒤에 미국의 장군이자 링컨 대통령의 군사 고문인 이선 앨런 히치콕은 『연금술과 연금술사에 관한 논고Remarks upon Alchemy and the Alchemists』(1857)를 펴냈다. 이 책 역시 인간은 연금술의 피실험자이며 인간의 완성이 연금술의 진정한 목적이라고 주장했다. 이런 씨앗들이 신지론자들과 심령론자들의 모임 같은 비옥한 토지에 뿌려져 나중에는 오스트리아의 정

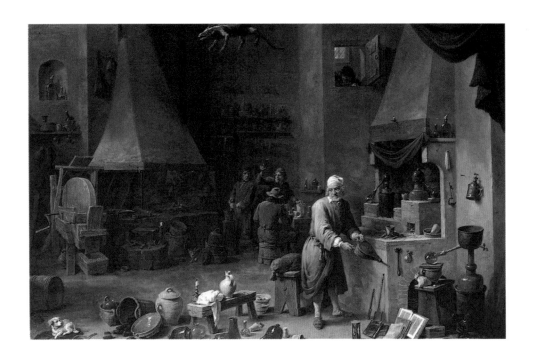

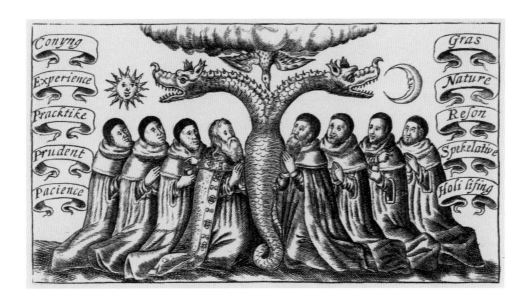

헤르메스의 새

The Bird of Hermes
엘리아스 아슈몰이 수집한
중세 필사본에서 연금술 관련
영시들을 모아 편찬한 개요서
『영국 연금술사 극장
*Theatrum Chemicum
Britannicum*』(1652)에 들어
있는 판화. 태양과 달을
나타내는 머리가 둘 달린 용과
그 두 머리를 결합시키는
새(변덕스러운 영혼)가 있다.
양옆의 단어 목록에는 신중함,
인내 등 연금술사에게 필요한
자질들이 쓰여 있다.

신분석학자이자 프로이트가 주도한 비엔나 학파의 초기 회원
헤르베르트 질버러, 그리고 심층 심리학자인 카를 융에게 영
향을 주었다.

그렇다고 해서 실제 실험실에서 이루어지는 연금술을 포기
했다는 말은 아니다. 프랑스에서 연금술은 오컬트 부흥의 덕
을 보았다. 유명한 세기말적 연금술 옹호론자 알베르 푸아송
은 파리 의과 대학 연구실에서 실험을 계속했고, 『연금술사의
이론과 상징*Théories et symboles des alchimistes*』(1891), 『연금술 입
문*L'Initiation alchimique*』(1900) 그리고 14세기 연금술사 니콜라
플라멜을 다룬 책을 비롯해 연금술에 관한 책도 여러 권 썼다.
영국에서는 황금여명회가 연금술에 관한 지식과 실습을 강조
했다. 연금술을 장려한 주요 인물들 가운데 한 사람인 영국 작
가 아서 에드워드 웨이트는 그의 방대한 저서에서 연금술의
실용적 의미와 정신적 의미를 연계(혹은 양쪽을 왔다 갔다)했
다. 웨이트는 철학, 역사, 과학의 관점에서 연금술을 연구하기
위해 1912년 런던에서 만들어진 '연금술 학회'의 창립 회원
중 한 명이었다. 여러 다른 인물들에 대해서도 더 언급할 수
있지만 프랑스의 수수께끼 같은 연금술사 풀카넬리로 끝내기
로 하자. 『대성당들의 비밀*Le Mystère des cathédrales*』을 쓴 풀카넬
리는 중세 고딕 양식의 대성당들, 그중에서도 특히 노트르담
대성당의 석재에 현자의 돌을 추구하는 대업을 이룰 연금술적

카오스 Chaos

4대 원소로 이루어진, 아직 형태를 갖추지 않은 물질로 "땅은 아직 형태를 갖추지 않고 아무 것도 없는 상태로 비어 있다."(창세기 1장 2절)

1.

현자들의 샘

Fountain of the Philosophers

태양과 원소의 기호들. 불 △, 공기 △, 물 ▽, 흙 ▽

2.

녹색의 사자

Green Lion

만물을 만들고 치유하는 자연의 오컬트적 효능, 혹은 파라셀수스적인 원질Archeus

3.

여성, 어머니, 그리고 물질

Feminine, Mother and Matter

태양과 달의 아이들을 잉태한 달

4.

천상의 물

Heavenly Water

독수리의 아교 혹은 현자들의 수은이라고도 하는 천상의 물이 들어 있는 플라스크

5.

치유력이 있는 휴대용 금

Medicinal Potable Gold

황을 나타내는 기호 ♁와 금을 나타내는 기호 ☉. 불연성 기름으로 설명하고 있다.

6.

현자들의 닫힌 문 Closed

Door of The Philosophers

4대 원소를 나타내는 기호 △, △, ▽, ▽가 있는 용광로

7.

지혜로운 자들의 침묵

Silence of the Wise

푸른 금으로도 불리는 금. 금의 기호인 ☉, 은의 기호인 ☽ 그리고 정체불명의 물질이 있는 나무

8.

실제

Practice

"선택된 사람은 적다"고 적혀 있다. '이론'(부르심을 받은 사람은 많지만)과 함께 실제는 마태복음 22장 14절에 나오는 예수의 말씀을 이룬다.

9.

현자들의 은

Silver of the Philosophers

안티몬 ♁, 황 ♁, 염 ⊖, 수은 ☿의 기호가 있는 위엄 있는 독수리

10.

죽은 자의 두개골

Dead Head Skull

두개골에는 "빛이 있으라Fiat lux"라고 쓰여 있다. 실험에서 나온 쓸모없는 찌꺼기를 나타낸다.

11.

궁극의 물질

Ultimate Matter

"내가 살아 있으므로 너희도 살 것이다"(요한복음 14장 19절)라는 말이 있는 물질로서의 해골. 연금술의 궁극적인 최종 결과물이다.

12.

버진 소피아
Virgin Sophia

이것은 신의 지혜, 인간과 신의 중개자, 신의 지혜로부터 부활한 새로운 인간의 어머니를 의인화한 버진 소피아다. 이 그림은 카를로스 길리에 의해 '계몽주의 시대의 마지막 연금술 선언'으로 불려온 18세기 프리메이슨 필사본 『장미십자회의 비밀 회원들』에 들어 있다. 아랫부분에 있는 스물다섯 개의 구체는 연금술적 창조의 여러 양상들을 나타낸다.

Die himmlische und irrdische Eva die Mutter aller Creaturen im Himmel und auf Erden.

지식이 새겨져 있다고 주장했다. 그가 화학 기술자이자 레지스탕스 요원 자크 베르지에를 통해 프랑스 핵물리학자 앙드레 엘브론느에게 핵무기의 위험성에 대해 경고했다는 둥 그를 둘러싼 많은 이야기가 떠돌았다. 풀카넬리의 정체는 미스터리로 남아 있고, 그는 역사적 기록에서 사라진다. 하지만 연금술 실험은 때로는 고서와 필사본에 들어 있는 제조법의 비밀을 풀고 이를 재현하려는 과학사가들의 실험실에서, 때로는 물질이나 자기 자신들의 속성에 대한 개인적 통찰을 얻으려는 오컬트 수행자들의 집에서 이어지고 있다.

♦ 헤르메스 트리스메기스토스를 따르는 신비주의와 오컬트 전통에서 사용되는 용어로, 현자의 돌을 만드는 것을 의미한다.

연금술의 레비스 혹은 자웅동체

The Alchemical Rebis or
Hermaphrodite

안트베르펜의 파울루스 판 데어 도르트,
16세기

연금술의 레비스는 현자의 돌을 만드는 데 필요한 성분들의 결합이나 합성을
의미한다. 레비스는 왕과 왕비로 묘사된 남성인 황과 여성인 수은의 결합이기 때문에
자웅동체다. 레비스의 머리에 있는 새는 다양한 연금술 새들의 합성체로 대업Great
Work[*]에서 일어나는 색채의 변화를 나타낸다.

> "왕 중의 왕,
> 야훼Yah가 새겨진 서른두 개의 신비한 지혜의 길로 …
> 주님은 주님의 세계를 창조하셨다."
>
> ─ 세페르 예치라, 즉 『형성의 서』

3

Sefer Yetzirah: Book Of formation

카발라

카발라는 프로방스와 스페인 북부에서 처음 등장한 중세 유대교
신비주의의 한 형식이다. 이들은 모세가 시나이산에서 야훼를
만나는 동안 두 가지 종류의 계시를 받았다고 주장한다.
모세는 거기서 십계명 외에 구전으로 전해지는 비밀스러운
가르침을 받았다. 이것이 신지학적, 예언적, 실천적 카발라가
되었고 나중에는 기독교 카발라로 발전했다.

카발라는 그 기원이 중세에 있다. 왜냐하면 역사상 이런 형태의 유대교 신비주의는 12세기 프랑스에서 처음 등장했기 때문이다. 히브리어 카발라는 보통 '승인' '승인된 설화' 혹은 '구전으로 승인된 교리' 등으로 번역되며, 신비한 구전 설화에 담겨 스승에서 제자로 세대를 이어가며 전해진 모세, 아브라함 혹은 아담으로 거슬러 올라가는 일련의 계시와 관계가 있다. 기독교 카발라에서 가장 흔히 거론되는 이야기는, 모세가 모두가 알고 있는 십계명을 받을 때 선택된 소수에게만 함께 전해진 비밀스러운 교의에 관한 것이다.

5세기 또는 6세기부터 내려온 것으로 추정되는 『형성의 서』와 같이 카발라 신자들이 중요하게 생각하는 카발라 초기의 책들이 있지만, 일반적으로 최초의 카발라 경전으로 여겨지는 책은 『계몽의 서Sefer ha-Bahir』다. 현존하는 이 책의 가장 오래된 필사본은 12세기 말이나 13세기 초에 쓰인 것으로 보인다. 바히르, 즉 『계몽의 서』는 스승과 제자들 간의 대화로 이루어져 있으며, 창세기 1장, 히브리어 알파벳의 숨겨진 의미, 『형성의 서』에 들어 있는 말 등에 대한 주석이 붙어 있다. 이 책은 일란ilan 혹은 열 개의 가지로 갈라진 나무, 즉 성스러운 발산의 체계라는 개념인 열 개의 세피라sephira◆를 처음 소개했다. 열 개의 세피라는 『형성의 서』에서 이미 열 개의 기본적인 '셈법'으로 설명하고 있지만, 『계몽의 서』에서 처음으로 알 수 없는 하느님의 신비에서 발산되어 천지창조로 들어가는 능력이라는 신적 속성으로 간주되었다.

13세기 말 스페인에서는 모세스 데 레온이 『광희의 서Sefer ha-Zohar』를 썼다. 그는 2세기 랍비 시몬 바르 요하이까지 거슬러 올라가는 기존의 필사본 문헌을 원전으로 삼았다고 주장했다. 조하르, 즉 『광희의 서』는 방대한 문집으로, 독자들에게 토라(구약 성경의 앞부분 다섯 권)에 대해 해설해 준다. 특히 신의 본성과 우주의 구조, 원초적 인간, 네 가지 세계◆◆의 발산, 영혼의 속성, 구원의 개념, 신적인 힘의 방사에 대항하

◀ p. 90

야난

Janan

리어노라 캐링턴, 1974

이 그림은 유대 설화를 바탕으로 1914년경 S. 안스키(슐로임 잔필 라포포트의 필명)가 쓴 희곡 『디벅 혹은 이승과 저승 사이Dybbuk, or Between Two Worlds』에 들어 있는 일련의 판화들 가운데 하나다. 레아는 죽은 연인 야난의 혼령에 신들리는데, 야난은 『라지엘의 서Book of Raziel』에 나오는 실천적 카발라에 대해 알고 있었다. 결국 그는 구마 의식을 통해 레아의 몸에서 빠져나간다. 그러나 레아는 다른 사람과 결혼하지 않고 죽은 야난과 결합한다. 이 그림에는 카발라의 생명의 나무 배경에 야난이 있다.

◆　여기서 말하는 일란은 히브리어로 나무를 의미한다. 세피라는 셈법이라는 의미를 가지고 있지만, 유대교 카발라에서는 신의 현현에서 발산으로 가는 수준을 의미한다. 세피라의 복수형은 세피로트(sephirot)다.

◆◆　영어로는 the Four World로 표기했지만 카발라에서는 불, 물, 공기, 흙 네 가지 원소를 의미한다.

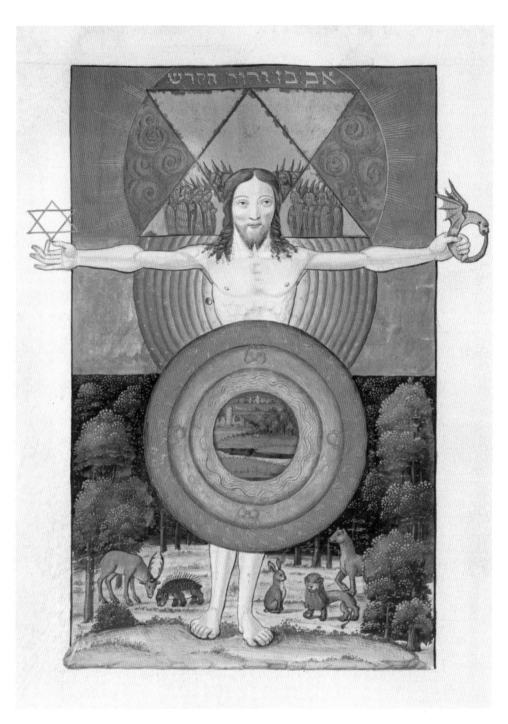

인간과 대우주

Man and the Macrocosm

장 테노의 『카발라 개론』(1536)의 삽화로, 인간이 세 개의 원 중심에 있다. 맨 밑의 원은 흙,
물, 공기, 불이라는 4대 원소이며 중간의 원은 행성의 영역이고 맨 위의 원은 하늘인데,
히브리어로 아버지, 아들, 성령이 쓰여 있다. 인간은 한 손에 불과 물의 결합을 상징하는
다윗의 별을, 다른 한 손에는 날개 달린 우로보로스를 들고 있다.

생명의 나무
Tree of Life

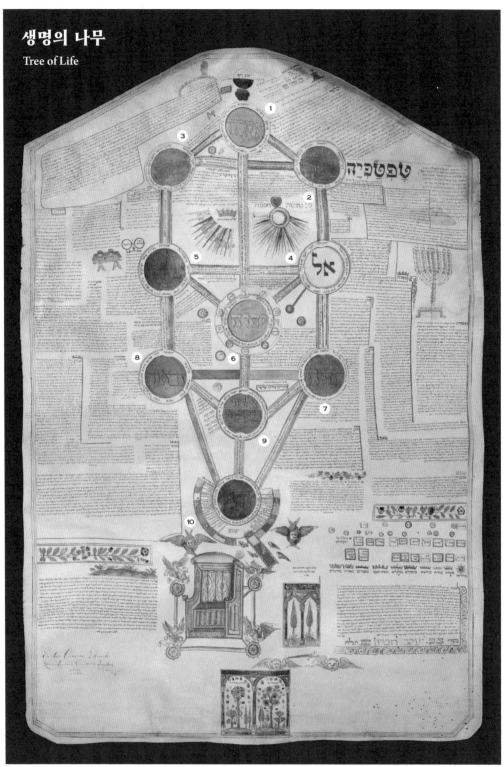

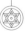

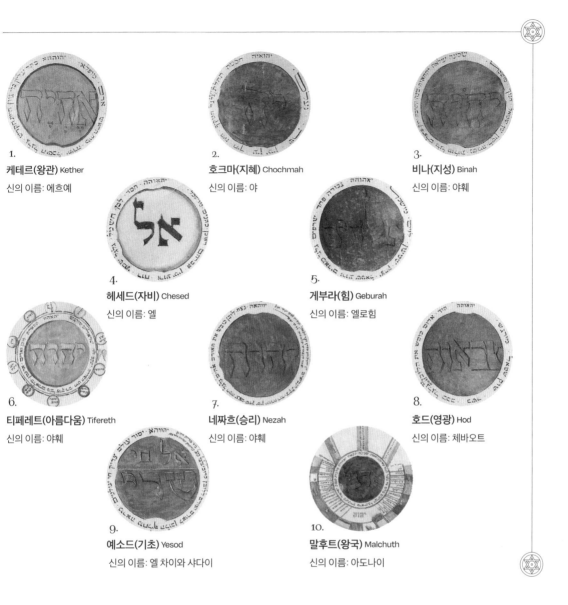

1.
케테르(왕관) Kether
신의 이름: 에흐예

2.
호크마(지혜) Chochmah
신의 이름: 야

3.
비나(지성) Binah
신의 이름: 야훼

4.
헤세드(자비) Chesed
신의 이름: 엘

5.
게부라(힘) Geburah
신의 이름: 엘로힘

6.
티페레트(아름다움) Tifereth
신의 이름: 야훼

7.
네짜흐(승리) Nezah
신의 이름: 야훼

8.
호드(영광) Hod
신의 이름: 체바오트

9.
예소드(기초) Yesod
신의 이름: 엘 차이와 샤다이

10.
말후트(왕국) Malchuth
신의 이름: 아도나이

이 생명의 나무는 제임스 보나벤투라 헵번이 1606-7년에 만든 것으로, 세상에 신성한 힘을 발휘하는 열 개의 세피로트를 보여준다. 각각의 세피라는 신의 이름과 연관되어 있다. 가장 높은 곳에 있는 케테르(왕관)가 하느님에 가장 가까이 닿아 있고, 가장 낮은 곳에 있는 말후트(왕국)는 세키나 혹은 하느님의 여성적 측면을 나타내며 인간에 가장 가깝다. 생명의 나무는 기둥들로 나누어져 있다. 오른쪽의 남성적인 자비의 기둥은 호크마(지혜)가 지배하고 왼쪽의 여성적인 엄격의 기둥은 비나(지성)가 지배하며 가운데 기둥은 균형 혹은 조화의 기둥이다.

에제키엘이 본 전차의 모습

Ezekiel's Vision of the Chariot

헨리 모어의 『에제키엘의 환시 혹은 전차의 현시 *Visionis Ezechielis sive Mercavae Expositio*』(1676) 삽화 두 장. 왼쪽 그림에서는 예언자 에제키엘이 땅바닥에 무릎을 꿇고 메르카바(전차)의 환영과 살아 있는 피조물을 닮은 천사들을 바라본다. 각 피조물들은 사람, 사자, 소, 독수리, 이렇게 네 가지 얼굴을 하고 있으며 네 개의 날개가 달려 있다. 이 피조물들은 오른쪽 그림에 자세히 그려져 있다.

는 세력(클리포트◆라는 악의 힘) 그리고 카발라 수행자 개개인이 신이나 다른 피조물들과 공감하는 방법 등에 대해 자세히 설명하고 있다. 카발라에서 아담 카드몬 Adam Kadmon, 즉 원초적 인간은 첫 번째 세피라, 세피라 시스템 전체 혹은 무한한 신이 그 안에 창조를 위한 공간을 만들기 위해 침춤 Tzimtzum이라는 축소의 과정을 겪을 때 맨 처음 창조하는 세계의 의인화된 모습 등으로 다양하게 해석된다. 아담 카드몬은 인간을 닮은 빛의 형상으로 그려지며, 이를 통해 가장 신비한 아칠루트 Atzilut(원형의 세계)부터 밑으로 베리아 Beri'ah(창조의 세계), 예치라 Yetzirah(형성의 세계), 우리가 존재하는 물리적 세계인 아시야 Asiyah(실상의 세계)에 이르기까지 네 개의 영적 세계가 창조된다. 두 가지 중요한 핵심은 창세기 1-2장을 근거로 한 '창조편 Ma'aseh Bereshit'과 에제키엘 1장에 나오는 신의 보좌와 '전차'를 비롯한 환각과 사색을 담은 '전차편 Ma'aseh Merkavah'이다.

유대인들이 1492년 스페인에서, 그리고 1497년 포르투갈에서 추방된 이후 이러한 카발라 계열의 저작물과 사상은 유럽 전역으로 퍼져나갔다. 그렇게 해서 『조하르』는 유대교 카발라를 믿는 사람들 대다수에게 권위를 인정받는 책이 되었다. 신과의 잠재적 합일을 위해 쉐모트 shemot, 즉 신성한 이름과의 치환을 강조하는 아브라함 아블라피아 학파의 몰아적

◆ 카발라에서 나온 말로 악의적이고 부정적인 영적 세력을 의미한다.

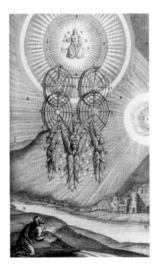

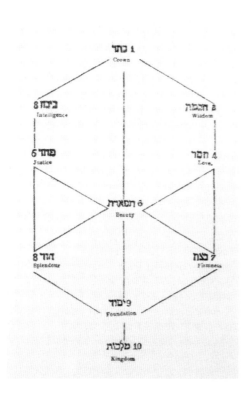

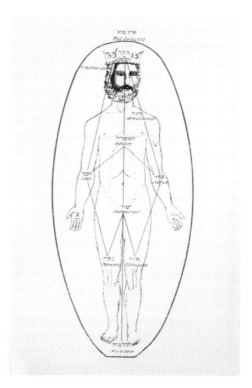

아담 카드몬

Adam Kadmon
크리스티안 데이비드
긴즈버그의 『카발라: 그 교리와
발전 그리고 문헌The
Kabbalah: Its Doctrines,
Development and
Literature』(1865) 삽화 두 장.
왼쪽 도해에 있는 생명의
나무의 세피로트는 오른쪽
그림에서 원초적 인간(아담
카드몬)의 인체의 형태로
표현되어 있다.

또는 예언적 카발라, 메나헴 레카나티가 주창하고 생명의 나무의 세피로트를 강조하는 신지론적-마법적 카발라, 요하난 알레만노가 전파한 점성-마법적 카발라, 이렇게 세 가지 유형의 카발라가 널리 유행했다. 세 가지 카발라는 각각 사색과 실천, 성경 해석과 종교적 행동 간의 서로 다른 조합, 그리고 그들 간의 균형에 대한 고려를 반영한다.

기독교 신자로 태어나 기독교계에 카발라를 최초로 소개해 흔히 기독교 카발라의 아버지로 여겨지는 인물은 이탈리아의 제설혼합주의 철학자 조반니 피코 델라 미란돌라 백작이다. 1486년에 피코는 교황 그리고 당대의 손꼽히는 유명 신학자와 석학들 앞에서 공개 토론을 할 계획으로 9백 개의 논제를 썼다. 이 글에서 피코는 마법과 관련해 히브리어가 갖는 특별한 지위뿐만 아니라 히브리 문자의 각별한 의미와 세피로트와의 연관성 등 나중에 기독교 카발리스트들이 채택한 많은 주제를 소개하고 있다. 피코는 유대교와 기독교 간의 관련성을 제시할 뿐만 아니라 이 두 종교와 플라톤주의, 신비주의 그리고 마법과의 관계도 강조한다. 카발라와 관련해 피코의 도발

적인 발언은 유대교의 신비주의 전통에 대한 관심을 널리 확산시켰다.

한편 그와 같은 시대에 활동한 요하네스 로이힐린은 유대교 카발라에 관한 연구를 발전시킨 최초의 독일 학자다. 그는 매우 영향력 있는 두 권의 책 『경이로운 언어에 관하여De Verbo Mirifico』(1494)와 『카발라의 원리De Arte Cabalistica』(1517)를 썼다. 이 두 권의 책에서 로이힐린은 카발라를 피타고라스 철학과 비교하고 피타고라스학파의 용어를 사용하여 '상징적 신학'으로 규정했다. 그는 카발라와 피타고라스 철학 모두 상징, 기호, 속담, 격언, 숫자와 도형, 문자, 음절과 단어를 통해 신비로운 것과 소통한다고 주장했다. 또 시나이산에서 모세가 계시받은 테트라그라마톤Tetragrammaton, 즉 네 개의 자음으로 된 가장 강력한 신의 이름 YHVH와 열 개의 점을 네 줄로 배열한 피타고라스의 삼각형 테트락튀스τετρακτύς◆ 간의 상징적 유사성을 비교했다.

피코와 로이힐린 같은 기독교 신자가 카발라에서 유래한 새로운 통찰의 가능성에 매료된 주된 요인들 가운데 하나는 텍스트를 해석하는 새로운 기법과 근본적으로 새로운 언어 개념이었다. 성경을 읽고 해석하는 유대교의 방식은 텍스트 자체를 재구성하고 변형시켜 개별 문자의 형태와 구성요소에서 의미를 찾아내고, 성서라는 자료에서 거의 무한히 새로운 의미를 만들어낸다는 점에서 기독교의 방식과는 근본적으로 달랐다. 이것은 히브리어 알파벳 자모에 각각 숫자를 부여하는 시스템인 게마트리아gematria, 문자를 조작하여 두문자어頭文字語◆◆와 글자 수수께끼를 만드는 노타리콘notarikon◆◆◆, 첫 번째 알파벳인 알레프א를 마지막 알파벳인 타브ת로, 두 번째 알파벳인 베트ב를 끝에서 두 번째 알파벳인 신ש으로 치환하는 아트바쉬 암호같이, 자모의 다양한 순열에 따라 문자를 대체하는 테무라temura 혹은 체루프tseruf 등 세 가지 주된 기법을 이용해 이루어졌다.

◆ 열 개의 점을 꼭짓점의 하변까지 하나씩 늘려가며 네 열로 배열한 것이다. 하나는 통일, 두 개는 힘, 세 개는 조화, 네 개는 우주를 상징한다.

◆◆ 단어의 머리글자를 모아서 만든 준말

◆◆◆ 삼행시처럼 각 행의 처음이나 중간 또는 끝의 말을 서로 연결해 어구나 문장이 되도록 만든 시 혹은 그 외의 글쓰기 형태

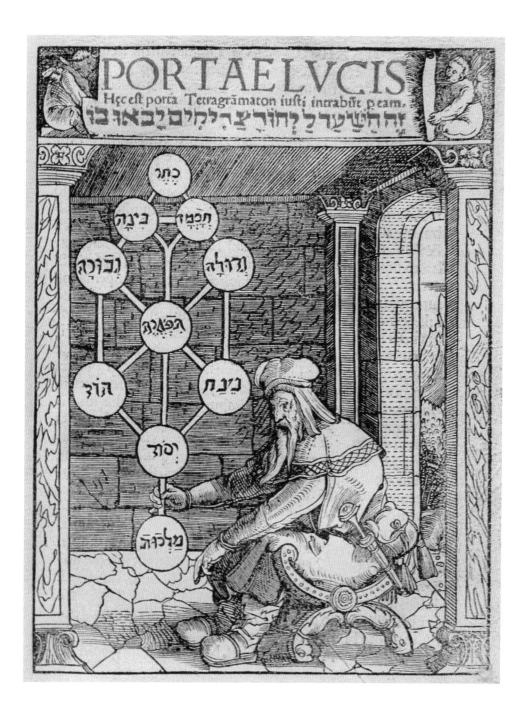

빛의 문

Portae Lucis

스페인 카발리스트 요셉 지카틸라의 『샤아레이 오라*Sha'arei 'Orah*』(1516)의 라틴어 번역판 속표지에 들어 있는 그림으로, 기독교 독자들을 대상으로 인쇄된 가장 오래된 생명의 나무다. 지카틸라의 책은 기독교로 개종한 독일 유대인 파올로 리치가 번역해 1516년에 『빛의 문*Portae Lucis*』이라는 제목으로 출판되었다.

**피타고라스의
테트락튀스와 삼차원
육각형 혹은 별**

The Pythagorean Tetraktys
and a Three-dimensional
Hexagram or Star

선묘와 그림으로 채워진 작자
미상의 필사본
『카발라*Cabala*』(1700년경)
삽화. 열세 개의 신성한
기하학적 도형들이 묘사되어
있으며 별도의 설명은 없다. 이
책은 20세기 캐나다 작가이자
프리메이슨인 맨리 파머 홀이
수집한, 연금술과 비교祕敎에
관한 중요한 책과 필사본으로
이루어진 방대한 컬렉션
가운데 하나다.

히브리어 알파벳에서 모든 문자는 본래부터 고유한 숫자 값을 가지고 있다. 따라서 모든 문자, 단어 혹은 문장은 다른 말에 조응할 수 있는 수학적 의미를 지니고 있다. 『형성의 서』 첫대목에 나오는 서른두 개의 '놀라운 지혜의 길'을 예로 들어 보자. 서른두 개의 길은 열 개의 세피로트와 그것을 연결하는 스물두 개의 히브리어 알파벳에 해당하는 길로 이루어져 있다. 32라는 숫자는 히브리 문자 중에서 30을 의미하는 라메드ל와 2를 의미하는 베트ב로 표기할 수 있다. 이 두 문자는 또 토라Torah, 즉 모세 5경의 첫 문자와 마지막 문자, 창세기 1장 1절의 베레시트(태초에)의 베트ב와 신명기 34장 12절 이스라엘의 라메드ל다. 따라서 모세 5경은 열 개의 세피로트 그리고 쉐모트 혹은 신성한 이름을 구성하는 히브리어 알파벳의 스물두 개의 문자와 함께 카발라에서 '심장'에 해당한다. 히브리어에서 에흐예Ehieh, 야Yah, 엘El, 엘로힘Elohim, 엘로하Eloha, 야훼YHVH, 샤다이Shaddai, 아도나이Adonai를 비롯한 신의 히브리어 이름들은 신의 각기 다른 측면과 활동을 지칭한다. 예를 들면 이런 이름들 가운데 첫 번째인 에흐예는 출애굽기 3장 14절에 나오는 신이 불타는 떨기나무 숲에서 '에흐예 아세르 에흐예', 즉 '나는 스스로 있는 자'라고 말했을 때 모세에게 알려준 이름이다.

피코와 로이힐린이 제시했던 게마트리아의 두드러진 사례

Ceiling of Saint Nicholas
**카스트로, 캐릭스브룩 성, 와이트
섬, 영국, 20세기 초**

1904년, 찰스 1세를 추모하기
위해 지어진 이 교회의
내부에는 테트라그라마톤 혹은
네 글자로 된 신의 이름
YHVH가 선명히 새겨진
작열하는 태양이 장식되어
있다.

들 가운데 하나는 가장 강력한 유대교 신의 이름 테트라그라
마톤, 즉 말로 옮길 수 없는 네 문자 축약어 YHVH(야훼)다. 이
이름의 숫자 값은 간단히 계산되는데, 네 문자를 더하면 총 26
이 된다. 이 네 문자의 수치를 피타고라스의 테트락튀스에 따
라 누적으로 합산하면, 즉 첫 번째 열에 요드'의 수치 10을 더
하고 두 번째 열의 다섯 번째 문자 헤ה에 요드를 더하면 Yod-
He로 10+5가 되며, 세 번째 열의 다섯 번째 문자 헤ה와 여섯
번째 문자 바브ו에 요드를 더한 Yod-He-Vav는 10+5+6이 되
고, 마지막 열의 Yod-He-Vav-He는 10+5+6+5가 된다. 그
리하여 상징적으로 중요한 숫자 72를 얻게 된다. 이 숫자는
예를 들면 시편 성가 일흔두 곡과 여기에 관련된 거룩한 권
능 혹은 일흔두 개의 문자로 된 신의 이름 셈 하메포라쉬Shem
HaMephorash, 즉 '명백한 이름'과 관계가 있다. 로이힐린은 신
을 부르는 여러 가지 이름과 관련된 카발리즘 사상에 매료되
었다. 『경이로운 언어에 관하여』의 주된 요지는 로이힐린이
기독교 카발리즘의 펜타그라마톤 혹은 다섯 글자로 이루어진
'진정한 메시아' 예수의 이름 YHSVH가 유대교의 테트라그라
마톤, 즉 네 글자 이름 YHVH보다 우월하다는 것을 증명하는
데 관심이 있었다는 것을 보여준다. 『카발라의 원리』에서 그

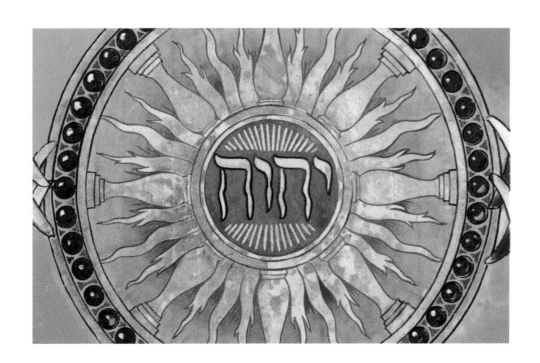

골렘

Der Golem
매슈 자페, 2020

파스텔로 그린 자페의 작품은 유대 전설에 나오는 진흙으로 만들어진 피조물 '골렘'에 대해 가장 널리 알려진 이야기를 묘사한다. 이 그림에서는 16세기 프라하의 랍비인 유다 뢰브 벤 베자렐이 골렘에게 생명을 불어넣기 위해 그의 이마에 히브리어로 에메트(진리)를 새기고 있다. 그는 골렘을 수호자로 창조했지만, 이 피조물이 해로워지면 에메트에서 첫 번째 글자를 제거해 메트(죽은)로 만들어 활성을 제거하고 죽여야 한다.

는 『형성의 서』에 나오는 신의 이름들을 연구하고 깊이 관조했던 한 카발리스트를 본뜬 골렘golem♦을 만든 것을 언급하고 있다.

엄밀한 의미에서 '기독교적' 카발라에 관한 책을 처음 쓴 사람은 프랑스 프란치스코회 수사이자 프랑수아 1세의 종군 사제였던 장 테노다. 그가 쓴 『카발라 개론』은 앞서 라틴어로 쓰인 책들을 요약하고 있다. 그러나 명시적으로 '기독교 카발라'를 밝히며 출판된 최초의 책은 독일 신지론자 하인리히 쿤라트가 쓴 『영원한 지혜의 원형극장』이다. 그는 이 책에서 카발라, 연금술, 그리고 마법은 반드시 함께 수련해야 한다고 강력히 주장한다. 쿤라트는 독자들에게 연금술의 목표는 '대우주의 아들'인 현자의 돌을 만드는 것이지만, 기독교 카발라의 목표는 인간과 그가 '소우주의 아들'이라고 부르는 그리스도와의 합일이라고 말하고 있다.

17세기에는 유대교 카발라와 관련된 주요 비전祕傳 서적 두 권이 출판되었다. 첫 번째는 누구보다 다작을 한 예수회 소속 석학 아타나시우스 키르허의 『이집트의 오이디푸스』로, 아랍

♦ 유대교의 설화에 나오는 거인의 축소판 형상으로 보통 진흙으로 만든다. 히브리어로 태아라는 의미를 가지고 있으며 주인의 명령을 충실히 수행하는 로봇 같은 존재다.

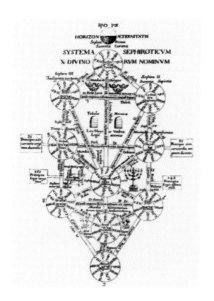

◀ **생명의 나무**

The Tree of Life
아타나시우스 키르허의
『이집트의 오이디푸스』(1652-
54) 삽화. 바로크 스타일을
극명하게 보여주는 이 도표는
나무를 위에서 아래로 원형,
창조, 형성, 실상 이렇게 네 개의
다른 세계로 나누고 있다.

▶ **카발라의 마법의 봉인**

Kabbalistic Magical Seal
장 테노의 『카발라 개론』(1536)
삽화. 한쪽은 창세기 서두 다섯
절의 첫 번째 다섯 글자를, 다른
한쪽은 마지막 다섯 글자를
보여준다. 이것을 지니고
다니면 모든 해악과
악령으로부터 자유로울 수
있다고 전해진다.

과 터키의 카발라를 다룬 '카발라 사라세니카'뿐만 아니라 이집트 상형 문자, 수백 페이지에 달하는 유대교 카발라에 대한 설명 등 많은 주제를 다루고 있다. 아름다운 삽화가 들어 있는 키르허의 책은 오컬트 철학을 이해하는 데 유용한 정보들을 제공하고 있다. 이 책의 많은 부분이 키르허의 선배인 피코, 로이힐린, 아그리파의 저술에서 인용되었으며 키르허가 묘사한 네 가지 카발리즘의 세계, 즉 원형의 세계, 창조의 세계, 형성의 세계, 실상의 세계를 나타내는 생명의 나무를 바로크 기법으로 표현한 삽화는 가히 최고라고 할 수 있다.

두 번째 책은 카발리즘 관련 문헌을 모은 편저 『발가벗겨진 카발라 혹은 선험적 히브리 종교, 형이상학과 신학Kabbala denudata, seu doctrina Hebraeorum transcendentalis et metaphysica atque Theologica』이다. 이 책의 1권은 독일의 기독교 카발리스트이자 히브리 학자, 연금술사인 크리스티안 크노르 폰 로젠로트가 플랑드르의 의사이자 연금술사인 프란시스쿠스 메르쿠리우스 반 헬몬트와 공동으로 1677-78년에 줄츠바흐에서 출판하였으며 약간 흥미롭게도 '히브리어, 화학, 그리고 지혜를 사랑하는 사람'에게 증정했다. 이 편저는 히브리어가 아닌 다른 언어로 출판된 카발라에 관한 그 어떤 책들보다 우수하며 비유대인 독자들 사이에서 19세기 말까지 서구에서 쓰인 카발라에 대한 문헌의 원전이 되는, 출처가 분명한 번역본으로 읽

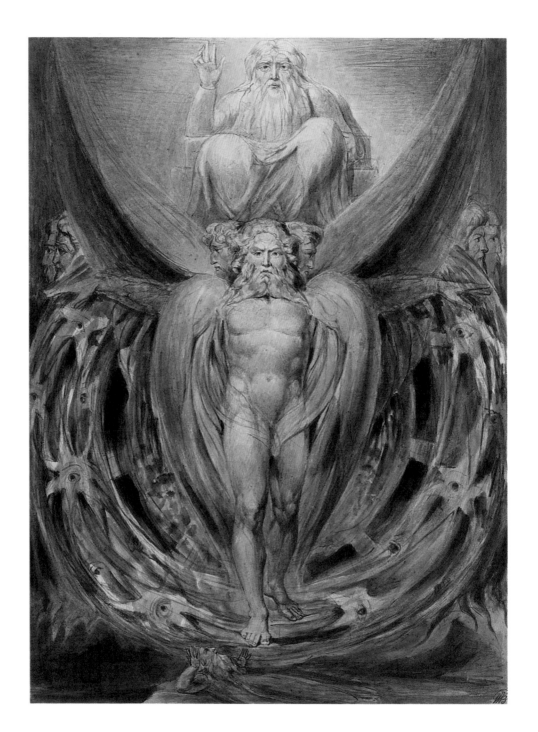

회오리바람: 에제키엘이 본 천사들과 눈 달린 바퀴들

The Whirlwind: Ezekiel's Vision of the Cherubim and Eyed Wheels

윌리엄 블레이크, 1803-5년경

에제키엘이 구름과 불의 회오리바람에서 나온 네 마리의 살아 있는 동물을 본 것을 매우 생생하게 그린 그림으로, 천사가 눈이 달린 원형 안에 서 있는 사중 인간으로 묘사되고 있다. 그 원형은 바퀴라는 의미의 천사, 즉 오파님을 나타낸다. 에제키엘은 그림 하단에 있는 바위에 누워 있다.

혔다. 1권에는 근대 카발라 철학의 시조인 이삭 루리아가 썼거나 혹은 영향을 준 책들, 그리고 루리아 관점에서 본 생명의 나무에 대한 자세한 설명뿐만 아니라 카발라에 나오는 신성한 이름들을 해석하는 열쇠가 들어 있다. 1권은 또한 세피로트와 행성 그리고 금속이 서로 조응한다는 것을 시사하며 유대교 연금술서『정련자의 불*Esch Mezareph*』을 요약해 수록하고 있다.

2권은 아람어로 된『조하르』교리의 체계적 개요로 시작한다. 그리고 유대교와 기독교 전통 사이의 밀접한 관계를 보여주기 위해 신약 성서에 나오는 구절들에 대한 해석이 덧붙여진다. 거기서 우리는 환생(인간이나 동물이 죽으면 그 영혼이 같은 종 혹은 다른 종의 새로운 몸으로 옮겨가는 것)을 비롯한 영혼의 다양한 상태와 변환뿐만 아니라 성령, 천사, 악마에 관한 카발라 신봉자들의 생각을 읽을 수 있다. 일부 내용들은 언어가 신비한 창조력을 가졌다고 주장하는데, 예를 들면 히브리 문자는 우주의 구성요소를 나타낸다거나 신앙심이 깊은 사람은 기도를 통해 천사와 정령을 만드는 능력을 지니고 있다는 식이다. 이 책에는 또 무한한 존재인 신이 창조적 빛이 방출될 수 있는 공간을 만들기 위해 자기 안으로 침잠한다고 생각하는 침춤에 대한 새로운 루리아적 교리와 아래쪽의 관들은 밀려들어 오는 신성한 에너지를 감당할 수 없어 터지고 생명의 나무에서 세피로트를 이어주는 관들은 처음에 어떻게 직선으로 퍼져나가는지에 관한 교리가 들어 있다. 생명의 나무를 세 개의 세로줄 혹은 기둥으로 표현하는 것은 더 안정적인 구조이며, 이 구조는 신자들의 경건한 혹은 불경한 행실에 의해 강화되거나 약화된다. 신자들 각자는 파괴된 관의 파편에 갇힌 영혼을 신성한 빛에 의해 다시 하나로 이어질 수 있도록 하는 인간의 행동인 티쿤*tikkun*♦ 혹은 복원의 과정에서 중요한 역할을 한다. 카발라의 다양한 측면을 자세히 설명해 주는『발가벗겨진 카발라』는, 인상적으로 펼쳐진 일련의 일라노트*ilanot*♦♦ 혹은 '신의 계보도'를 수록하고 있다.

♦ '고치다' '바로잡다'라는 의미로, 유대교 경전 토라의 두루마리를 지칭하기도 한다.

♦♦ ilan의 복수형으로 나무처럼 그려진 계보도 혹은 가계도를 의미한다.

안토니아 공주의 카발라적 제단 장식화

Princess Antonia's Kabbalistic Altarpiece

독일 바트 타이나흐에 있는 성 삼위일체 교회에는 장엄하고 세밀하게 그려진 거대한 교리화 패널Lehrtafel이 있다. 뷔르템베르크의 안토니아 공주가 1673년 봉헌한 것으로, 제단 장식화의 중앙에는 유대교와 기독교적 요소들이 엿보이는 카발라의 상징들이 빼곡히 들어 있다.

1. 인간의 영혼 Human Soul

인간의 영혼을 대표하는 한 여인이 타오르는 자비의 심장을 들고 있다. 그녀의 한 손은 믿음과 소망을 나타내는 닻 모양의 십자가에 얹혀 있다.

4. 중앙의 세피로트 Middle Sefirot

오른쪽 박공벽에는 헤세드(자비), 왼쪽에는 게부라(힘), 가운데에는 티페레트(아름다움)가 앉아 있다.

7. 예소드 (기초) Yesod

호드와 네짜흐 사이 중앙에는 예소드가 초승달 위에 서 있다.

10. 열두 명의 인물 Twelve Figures

예수를 둘러싸고 있는 열두 명의 인물은 이스라엘의 열두 부족을 나타내며 황도 12궁을 상징할 수도 있다.

13. 유대교적 요소들 Jewish Elements

맨 위에는 칼을 든 엘리야, 모세와 불타는 떨기나무, 그리고 천사 라지엘이 준 마법서*를 가진 에녹이 있다.

16. 하느님의 보좌 Throne of God

돔 위에는 요한계시록 4장 4절에 나오는 하느님의 보좌 주위로 장로 스물네 명의 모습이 그려져 있다.

19. 물 (마임) Water

오른쪽 첨탑에는 '물'이 있다. 불과 물, 즉 에쉬와 마임이 합쳐져 히브리어로 '천국'을 의미하는 샤마임이 된다.

2. 신전 Temple

입구에 있는 두 개의 기둥은 이 신전이 솔로몬의 신전이며 그 기둥들은 각각 야긴יכין과 보아스בועז라는 것을 의미한다(열왕기상 7장 21절).

5. 네짜흐 (승리) Nezah

가장 낮은 세 개의 세피로트에는 보아스 기둥 하단 오른쪽에 야자나무의 잎 같은 것을 들고 있는 네짜흐가 있다.

8. 부활한 예수 Christ Resurrected

열 번째 세피라인 말후트(왕국)는 십자가를 들고 뱀을 짓밟는 예수상으로 상징된다.

11. 마태오와 요한 Matthew and John

신전의 왼쪽에는 에제키엘의 환영과 관련된 상징인 사람과 독수리와 함께 마태오와 요한이 앉아 있다.

14. 예레미야와 다니엘 Jeremiah and Daniel

왼쪽 바깥 현관에는 구약 성서의 대표적인 두 예언자, 예레미야와 다니엘이 있다.

17. 천사와 사탄 Angels and Satan

하늘에서는 신을 찬양하는 천사들이 용의 형상을 한 사탄과 싸우고 있다.

20. 태양의 천사 Sun Angel

물의 첨탑 옆에는 요한계시록 10장 1절에 나오는 '태양과 같은' 얼굴을 한 천사가 서 있다.

3. 가장 높은 세피로트 Highest Sefirot

왕관을 쓴 세 여성은 각각 케테르(왕관), 호크마(지혜), 비나(지성)를 상징한다.

6 호드 (영광) Hod

호드는 가장 낮은 세 개의 세피로트 가운데 두 번째로, 야긴 기둥 하단 왼쪽에서 하프를 연주한다.

9. 그리스도의 대좌 Christ's Pedestal

'나는אני'이라는 히브리어는 "나는 길이요 진리요 생명이니 나를 거치지 않고는 아무도 아버지께 갈 수 없다"(요한복음 14장 6절)를 의미한다.

12. 루가와 마르코 Luke and Mark

오른쪽에는 루가가 사자와 함께 있고 마르코는 황소와 함께 있다. 네 명의 복음서 저자들은 기독교의 메시지를 강조한다.

15. 에제키엘과 이사야 Ezekiel and Isaiah

오른쪽 바깥 현관에는 구약 성서의 또 다른 대표적인 예언자, 에제키엘과 이사야가 있다.

18. 불 (에쉬) Fire

신전의 박공벽 옥상에는 두 개의 첨탑이 있는데, 왼쪽 첨탑에는 '불'이 있다.

21. 네부카드네자르의 환영 Nebuchadnezzar's Vision

다니엘서 2장 31절에서 33절에 나오는, 네부카드네자르가 꿈에서 본 금, 은, 놋쇠, 철로 된 형상이다.

열 개의 세피로트 가운데 아홉 개를 여성으로 의인화한 것이 특히 흥미롭다. 한편 안토니아 공주가 이 제단화 뒤에 심장을 묻어달라고 했다는 이야기가 전해진다.

♦ 유대교와 유대교 카발라에서 말하는 천사 라지엘의 비전(祕傳)의 책

그릇의 파손

The Breaking of Vessels
안젤름 키퍼, 1990

납으로 만든 책과 깨진 유리가 책장 선반을 가득 채우고 있다. 이것은 생명의 나무를 나타낸다. 그 위에 있는 반원형 유리판에는 히브리어로 '무한의 빛'을 의미하는 아인 소프 오르Ain soph Aur가 적혀 있다. 작품의 제목은 루리아 카발라*의 교리를 참고로 했다. 교리에 따르면 맨 처음 세피로트가 만들어졌을 때 하느님의 빛을 담지 못하고 깨졌으며 그 파편들은 물질에 갇혔다. 이 작품은 또한 유대인 학살 때 유대교 회당과 유대인 소유 상점들의 유리창이 깨지던 1938년 11월의 크리스탈나흐트, 즉 '깨어진 유리창의 밤'을 상기시킨다.

같은 시기에 연금술사이자 신비주의자인 뷔르템베르크 공작 프리드리히 1세의 딸 안토니아 공주는 세피로트와 『조하르』에 특별한 관심을 가지고 성경과 카발라 연구에 전념했다. 1673년에 그녀는 독일 남서부의 바트 타이나흐에 있는 성 삼위일체 교회에 그림을 봉헌했다. 공주가 구상하고 궁정 화가가 그린, 이 카발라에 관한 교육용 그림에는 유대교와 기독교 카발라를 보여주는 모티브로 가득하다. 이 그림의 학문적 박식함과 예술적 상세 묘사에 깊은 인상을 받은 독일 신학자이자 신지론자인 프리드리히 크리스토프 외팅거는 1763년에 이 그림을 해설하고 분석한 글을 썼다. 이 글은 1759년에 출판된 이 그림에 대한 설교집의 후속 작업이었다. 설교집에서 외팅거는 야코프 뵈메 신지학과 아이작 뉴턴 철학 사이의 유사점을 끌어냈다.

앞서 말했지만 카발라 사상은 19세기 프랑스와 영국에서 오컬트가 다시 부활하면서 적극적으로 받아들여져 새로운 카발라 교단들의 기초를 이루게 되었다. 황금여명회의 주요 인

♦ 16세기 오토만제국의 갈릴리 지역에서 활동하던 유대교 랍비 이삭 루리아가 주창한 카발라로, 그는 현대 카발라의 원조로 여겨지고 있다.

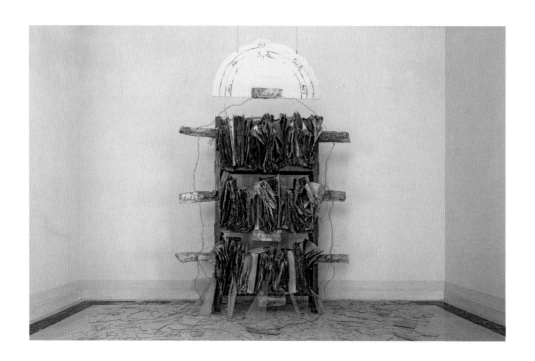

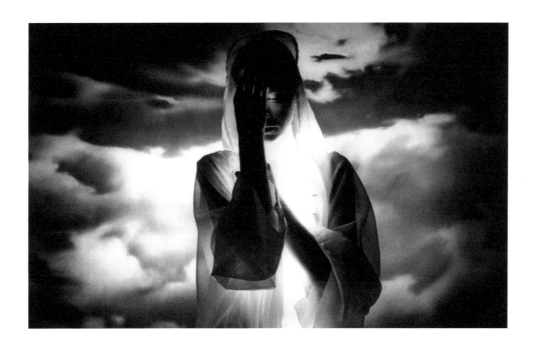

셰키나

Shekhina[++]

레너드 니모이, 2002

신적인 존재의 여성적 측면을
탐색하는 미국 배우의 책에
들어 있는 일련의 사진들
가운데 하나로, 이 매력적인
사진은 신의 셰키나, 영광 혹은
광휘, 문자 그대로 해석하면
지상에 있는 신의 거처를
보여준다.

물인 새뮤얼 리델 맥그리거 매더스는 크리스티안 크노르 폰
로젠로트의 『발가벗겨진 카발라』를 번역하여 주석과 해설을
덧붙인 『드러난 카발라*The Kabbalah Unveiled*』(1887)를 출판했
다. 그는 『바가바드기타*Bhagavad Gītā*』와 프리드리히 막스 뮐러
의 『동방성전*Sacred Books of the East*』[+]에서 인용한 구절이 들어
있는 서문에서, 카발라는 성경에 들어 있는 모호한 문장의 의
미를 해석하는 열쇠이며 『발가벗겨진 카발라』에 나오는 네 가
지 카발라의 구체적인 사례를 제공한다는 낯설지 않은 주장
을 제기한다. 네 가지 카발라는 부적과 제의적 마법을 다루는
'실용 카발라', 카발라 문헌으로 이루어진 '교리 카발라', 문자
와 숫자의 이용과 관계된 '문자 카발라', 생명의 나무에 상징
체계가 배치된 방식을 공부하는 '불문ᛏᛞ 카발라'이다.

　황금여명회의 또 다른 주요 인물은, 디온 포춘으로 더 잘
알려진 영국의 정신요법 의사 바이올렛 메리 퍼스다. 카발

[+]　동양의 종교 경전을 영어로 번역해 편찬한 50권짜리 전집으로
　　1879년에서 1910년에 걸쳐 출판되었다. 뮐러 생전에는 48권까지
　　출판되었고 이후 49권이 출판될 예정이었으며 마지막 50권은 모리츠
　　빈테르니츠에 의해 출판되었다.

[++]　유대교에서 신의 현존(presence of God)을 의미한다.

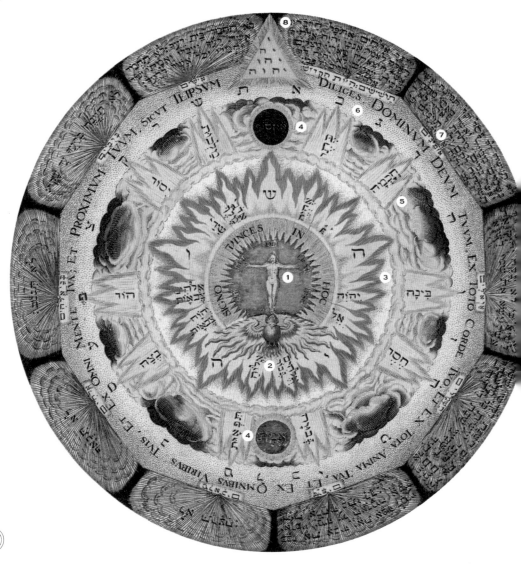

쿤라트의 신의 인장

Khunrath's Seal of God

이 그림은 신지론자 하인리히 쿤라트의 신의 인장으로, 그가 지은 『영원한 지혜의 원형극장』(1595; 2판은 1609년)에 들어 있다. 기독교 카발리즘 초기의 전형적인 그림으로, 그리스도가 중요한 카발라의 물질을 담고 있는 동심원들의 가운데에 서 있다. 이 그림을 보고 명상을 하는 사람은 십계명에서 우주의 중심에 있는 그리스도를 향해 안으로 몰입하기도 하고 밖으로 우주를 관통해 뻗어나가는 그리스도의 권능을 묵상하기도 한다.

♦ '들어라!'라는 의미를 가지고 있다. 이 기도문은 "들어라, 이스라엘 백성들아"로 시작한다.

부활한 그리스도
Christ Resurrected

그리스도 주위에는 "이는 진실로 하느님의 아들이었도다"(마태복음 27장 54절)와 초대 기독교도 황제인 콘스탄티누스 대제의 꿈에 나타난 "이 표지에 의하여 승리를 얻으리라 In hoc signo vince"라는 글이 쓰여 있다.

1.

세피로트
Sefirot

띠처럼 걸린 구름 안에는 아인 소프와 에메트라는 두 개의 검은 구체가 들어 있고 열 개의 섬광이 있다. 각 섬광에는 세피로트의 열 가지 카발라적 방사체의 이름이 쓰여 있다.

5.

피닉스/불타는 비둘기
Phoenix/Fiery Dove

그리스도 밑에는 그리스도의 부활을 상징하는 피닉스, 혹은 삼위일체를 상징하는 불타는 비둘기가 있다. 창세기 8장 8절에서 12절에는 비둘기가 홍수의 끝을 알리고, 예수가 세례를 받을 때 성령이 비둘기가 되어 내려온다.

2.

히브리어 알파벳의 원
Circle of Hebrew Alphabet

세페르 예치라, 즉 『형성의 서』에 따르면 하느님이 우주를 창조할 때 쓴 스물두 개의 문자가 있다. 위에는 신명기 6장 4절과 레위기 19장 18절에 있는 유대교 쉐마Shema◆ 기도문이 쓰여 있다.

6.

오각별
Pentagram

기독교 카발라에서 예수를 지칭하는 글자 YHSVH가 각각 쓰인 다섯 개의 불길에 휩싸여 타오르는 오각별. 불의 고리 안에는 유대교 카발라에 나오는 쉐모트 혹은 신의 이름이 들어 있다.

3.

천사들의 10품계
The 10 Angelic Orders

천사들은 가장 높은 품계부터 순서대로 그려져 있다. 타르시심 혹은 하요트 하가도쉬, 오파님, 아랄림, 하쉬말림, 세라핌, 말라힘, 엘로힘, 베네 엘로힘, 케루빔, 아이심.

7.

구체
Spheres

그리스도 위에는 '무한'을 의미하는 아인 소프אא가 쓰인 구체가 있다. 아인은 '없는', 소프는 '한계' 혹은 '끝'을 의미한다. 밑에는 '진리'라는 의미의 에메트가 쓰인 또 다른 구체가 있다. 이것은 알 수 없는 존재이자 무한한 하느님에 대응하는 알 수 있는 존재 그리스도를 나타낸다.

4.

피타고라스의 테트락튀스
Pythagorean Tetraktys

피타고라스의 테트락튀스에는 가장 강력한 유대교 신의 이름이, 테트라그라마톤 즉 네 글자 이름 YHVH으로 겹쳐 쓰여 있다. 테트락튀스 양쪽 측면에는 십계명이 인장을 에워싸고 있다.

8.

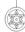

라가 서양의 신비주의적 관습을 이해하는 열쇠라고 생각했던 그녀는 1924년 글래스톤베리에 '내적인 빛의 모임Fraternity of the Inner Light'이라는 교단을 설립한다. 그리고 여러 해에 걸쳐 『건전한 오컬티즘Sane Occultism』(1929), 『심령의 자기방어 Psychic Self-Defence』(1930), 『우주의 원리The Cosmic Doctrine』♦ 등 현대 오컬티즘에 상당한 영향을 미친 여러 권의 책을 출판했다. 그녀가 쓴 책 중에 가장 유명한 『신령스러운 카발라Mystical Qabalah』(1935)는 애당초 생명의 나무에 대한 입문서로 쓰였다. 이 책은 카발라를 '서양의 요가'라고 지칭하고 많은 곳에서 마담 블라바츠키가 쓴 『베일 벗은 이시스Isis Unveiled』(1877)와 『비밀 교리Secret Doctrine』(1888)의 영향을 보여주며 다분히 서양 신비주의 관점에서 카발라를 소개하고 있다. 디온 포춘이 시도한 방법은 전통적인 유대교 신비주의를 초월하고 동양철학의 언어로 표현하는, 연금술적 카발라로 불렸다. 『신령스러운 카발라』에서 초심자들은 네 가지 세계에 있는 세피로트, 즉 생명의 나무를 연결하는 통로를 접하게 된다. 아울러 사용할 수 있는 마법적 이미지와 관련된 정보, 『형성의 서』에서 발췌한 문장, 문자의 조합으로 이루어진 신의 이름들, 대천사들, 천사의 계급, 요가의 차크라chakra♦♦, 영적 체험, 함양해야 할 덕성과 지양해야 할 악덕, 소우주와의 조응과 관련된 타로 카드 등을 배우게 된다. 이런 것들은 각각 영적 세계의 통로라는 상징적 기호 체계의 일부를 이루며 아스트랄계, 즉 초자연적인 차원에서의 시각적 경험을 하는, 의식 변성 상태에서 떠도는 사람들을 위한 이정표 역할을 한다.

기독교 카발라와 현대 카발라는 그들의 원조라고 할 수 있는 유대교 카발라에서 많이 벗어나 있다. 그러나 피코 델라 미란돌라와 그의 후계자들이 믿었던 사상은 서양의 비교秘敎와 오컬티즘의 역사에 부정할 수 없는 영향을 주었다.

♦ 이 책의 원고는 1920년대에 출판사에 보내졌지만 1949년에 와서야 비로소 책으로 출판되었다.

♦♦ 요가에서 사용되는 용어로, 인체의 기가 모이는 일곱 개의 혈을 지칭한다.

디벅(악령)을 쫓아내기 위한 부적

Amulet for Exorcising a Dybbuk

연대 미상

신들린 사람을 치료하기 위한 유대교 구마驅魔 의식은, 악령의 이름을 확인하여 파문하겠다고 위협하고 유황을 태워 연기를 피운 다음 양 뿔로 만든 각적角笛을 부는 것으로 이루어진다. 그리고 쫓겨난 악령이 다시 들어오지 못하도록 신들렸던 사람의 몸에 부적을 그려 넣거나 매달아 둔다.

Anzug des Operateurs bei der
magischen Beschwörung.

오컬트 철학

자연 마법

천체 마법

의식 마법

1

2

3

지식, 현실, 존재의 근본적인 속성을 연구하는 것

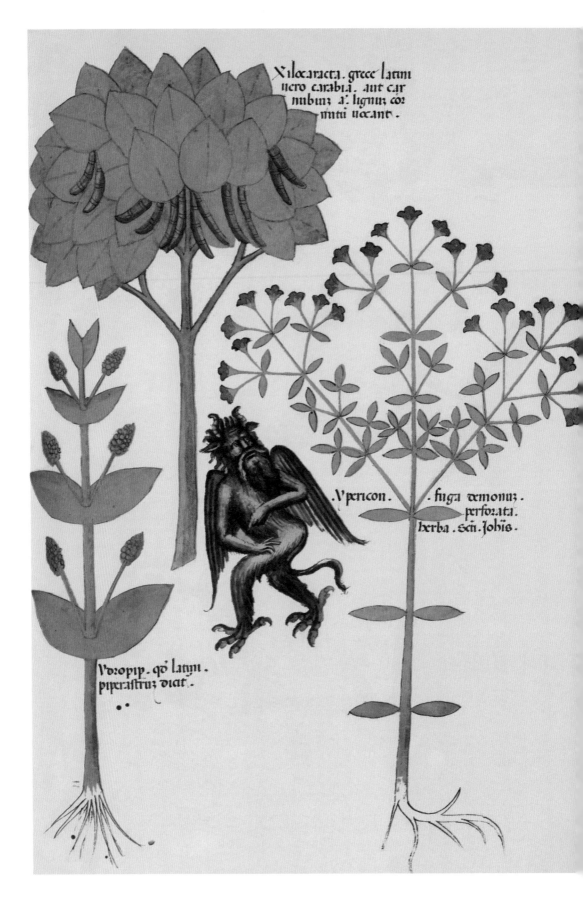

Xilocaracta. grece latini
uero carabia. aut car
nubum a' lignu cor
inta uocant.

V'pericon.

. fuga demoniu.
. perforata.
herba. sch.Johis

V'oropip. qd latin.
piperastruz diat.

"마법은 자연 전체에 대한 지식뿐만 아니라 가장 비밀스러운
것들과 그것들 고유의 속성, 힘, 본질, 실체, 효능에 관한
심오한 성찰로 이루어진다."

— 하인리히 코르넬리우스 아그리파의 『오컬트 철학 3권』

Heinrich Cornelius Agrippa, Three Books of Occult Philosophy (1533)

1

자연 마법

자연 마법은 자연의 비밀, 지구 상에 있는 동물, 식물, 광물과
돌의 오컬트적 특성을 탐구하는 데 초점을 둔다. 자연 마법사들은
물체에서 공감sympathy과 반감antipathy을 파악해 그것을 어떻게
인간에게 이롭게 사용할 수 있는지 연구한다. 이들은 자연의
비밀에 대한 지식으로 어떤 초자연적인 존재의 도움 없이
기적처럼 보이는 일을 해내 경탄을 자아내게 할 수 있다.

점

성술 그리고 연금술과 함께 서양 라틴어권의 신비주의 문학은 12, 13세기 당시 새롭게 떠오른 학문으로부터 심대한 영향을 받았다. 이 새로운 학문에 의해 신비주의 문학은 고대 세계의 매우 다양한 신비주의 관습을 계승했으며 이슬람교와 유대교로 변형된 고대의 전통으로부터도 도움을 얻었다. 자연계의 동물, 식물, 그리고 광물의 오컬트적 특성에 대한 관심은 고대부터 존재해 왔다. 플리니우스는 총 서른일곱 권으로 이루어진 백과사전 『박물지*Naturalis Historia*』에 다양한 분야의 저자들이 쓴 자연의 경이에 대한 방대한 정보를 수록했다. 그는 물을 이용한 점을 칠 때 신령을 불러내기 위해 사용하는 돌 아난키티스anancitis와 죽은 자의 영혼을 저승에서 불러냈을 때 그것을 붙잡아두는 돌 시노키티스synochitis, 배에 달라붙어 배를 되돌아오게 만든다는 신비한 물고기 에케네이스echeneis♦, 어부를 기절시키는 놀라운 능력을 가진 시끈가오리 혹은 전기가오리, 불타 죽었다가 재에서 다시 날아오른다는 전설적인 피닉스 등을 기록으로 남겼다. 헤르메스 트리스메기스토스가 쓴 것으로 알려진 『퀴라니데스*Kyranides*』는 동물, 돌 그리고 식물의 의학적, 마법적 효능에 관한 정보를 담고 있다. 그의 이름으로 된 또 다른 자연계 마법서 『온갖 동물을 잡기 위한 네 가지 준비물에 관한 책*Liber de quattuor confectionibus ad omnia genera animalium capienda*』은 동물들을 복종시키기 위해 동식물성 성분을 이용한 처방과 함께 동물들의 영혼에 향을 피우고 기도를 올리는 자세한 방법을 기록하고 있다. 신화에 나오는 음악가 오르페우스가 지었다고 하는 장시 『리티카*Lithika*』, 즉 보석론은 스물여덟 가지 돌의 특성을 설명하며 마법의 실행을 옹호했다.

1230년경 '아르스 마지카 나투랄리스ars magica naturalis', 즉 자연 마법이라는 용어를 맨 처음 사용한 사람은 파리 주교였던 오베르뉴의 윌리엄이었다. 그는 자연 마법이 인도에서 행해지고 있다면서, 어떤 초자연적인 존재의 도움 없이 일어나는 놀라운 자연의 경이에 관한 지식을 설명하기 위해 이 말을 썼다. 자연 마법은 인간이 자연 상태 사물의 오컬트적 특성, 즉 돌, 금속, 식물과 동물의 특성 그리고 자연 전체에 존재하는 공감

◀ *p.114*

초혼招魂을 준비하는 마법사

Magician Preparing to do a Summoning

『모든 마법술에 관한 가장 진귀한 개요서*Compendium rarissimum totius Artis Magicae*』(1775년경) 삽화. 해골과 교차시킨 대퇴골이 있는 마법사 옷의 무늬로 보아 강령술과 관계가 있는 듯하다.

◀ *p.116*

『약초론』의 한 페이지

Page from the Tractatus de Herbis

1440년경

이탈리아에서 제작된 것으로 보이는, 아름다운 삽화가 포함된 약초에 관한 논문 『약초론』에는 망종화Hypericum perforatum가 있다. 이 약초는 상처가 나거나 뱀에 물렸을 때 그리고 악령을 쫓아낸다고 믿었기 때문에 마귀로부터 보호할 때 처방되었다.

♦ 이 물고기의 이름은 그리스어 ἐχενηΐς의 음역이다. 붙든다는 의미의 ἔχω와 배를 나타내는 ναῦς의 합성어로 '배를 붙든다'는 의미를 가지고 있다. 자연계에서는 빨판상어를 지칭한다.

철학자들의 아버지

Father of Philosophers

헤르메스, 1470년경

헤르메스 트리스메기스토스는 터번에 왕관을 쓰고 아랍 의상을 입은 모습이다. 문집의 이전
소장자인 빅토리아 여왕 시대의 애서가 버트럼 애슈버넘의 이름을 따 『애슈버넘 1166』으로
알려진 연금술 문헌집에 들어 있다. 원래 이탈리아에서 쓰인 이 책은 현재 피렌체의
라우렌치아나 도서관이 소장하고 있다.

달의 여신 헤카테를 새긴
마법 보옥 세 개

Three Magical Gems
Depicting the Moon
Goddess Hecate

지중해 연안, 2-3세기

장신구 가운데에는 세 개의
머리와 세 개의 몸을 가진 세
가지 형상이 있다. 이는 달이
차올라 만월이 되었다가
이울어지는 것을 비유한
것이다. 붉은 벽옥으로
만들어진 이 보옥은 악령을
막을 뿐만 아니라 월경, 임신,
출산을 돕기 위해 만들어진
것으로 보인다.

과 반감을 파악하여 악령들의 농간에 놀아날 위험 없이 이용할 수 있게 해준다. 이것은 어떤 면에서는 마법이 자연과 노력을 통해 얻게 된 특별한 능력의 결합이라는 역설적 개념이다. 그러면서 마법의 개념은 중세 초기의 이교도적 관습과 우상숭배라는 완전히 부정적인 함의에서 잠재적인 위험성을 가지고 있긴 하지만 인류에게 유용한 분야라고 이해하는 쪽으로 점차 바뀌게 되었다.

중세의 보석 세공술과 동물 조형물의 전통 속에서 자연의 경이에 대한 관심이 높아졌다. 중세에 쓰인 보석 세공술서는 신비한 돌뿐만 아니라 보석과 준보석 그리고 광물의 특성과 효능에 관한 책을 지칭한다. 그런 책들 가운데 하나로, 프랑스의 주교 렌의 마르보드가 써서 널리 읽힌 신화적 보석의 개요서 『돌에 관한 책Liber lapidum』에서 저자는 여러 가지 돌들이 가진 의약 및 마법적 효능을 열거하고 있다. 사파이어는 몸에 지니면 남에게 속는 것을 막아주고 육체적 질병에 걸리지 않도록 지켜준다. 녹주석綠柱石은 간의 통증을 치료해주고, 자수정은 숙취에 효과가 있다. 에메랄드는 미래의 일을 예측하는 데 쓰이며 산호는 사나운 비바람을 물리치고 월장석月長石은 사랑을 얻는 데 매우 효과적이다. 자철석磁鐵石이 철을 끌어당기고 철에 자성을 갖게 하는 능력으로 궁금증을 자아내는 것과 마찬가지로 각각 화석화된 나무와 수지로 만들어진 흑옥과 호박은 문지르면 전하電荷를 일으켜 밀짚이나 왕겨 같은 것을 끌어올리는 오컬트적 힘을 가지고 있는 것으로 경탄을 자아냈

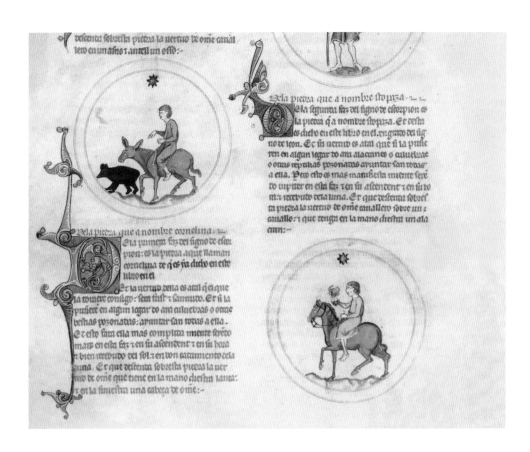

『보석 세공사』

Lapidario

1250년경

카스티야와 레온 왕국의 '현명왕' 알폰소 10세의 지시로 편찬된 『보석 세공사』 삽화. 여기에 들어 있는 글들은 금강지金剛砥의 특성을 설명한다. 이 돌은 간음, 그리고 노래와 관계되며 이 그림에서는 당나귀를 타고 곰과 함께 가는 기사로 상징되고 있다. 당나귀를 타고 있는 인물은 천칭궁의 세 번째 10분각을, 말을 타고 있는 인물은 천갈궁의 첫 번째 10분각을 나타낸다.

다. 마르보드는 옥수玉髓를 햇볕에 덥혀도 같은 효과가 있다고 기록하고 이 돌을 남몰래 선행을 베푸는 신자들에 비유했다.

독일의 도미니크회 수사이자 자연 철학자 알베르투스 마그누스는 『동물론De animalibus』에서 자연 마법의 가능성을 인정했으며 『광물론De mineralibus』에서는 돌의 오컬트적 능력에 관해 썼다. 그와 동시대에 활동한 카스티야와 레온 왕국의 '현명왕' 알폰소 10세는 마법에 관한 책을 번역하는 데 후원자 역할을 했으며 돌에 관한 네 권의 책으로 이루어진 『보석 세공사Lapidario』(1250년경)의 편찬 비용을 지원했다. 이 책은 돌의 물리적 특성과 효능에 관한 설명뿐만 아니라 돌과 행성들, 황도 12궁, 서른여섯 개의 10분각decan과의 관계를 수록하고 있다. 예를 들어 다이아몬드는 태양의 돌로 기술되고 있으며, 태양이 백양궁에 있고 달과 좋은 각거리를 유지하고 있을 때 다이아몬드를 몸에 지닌 사람은 그를 바라보는 다른 사람들을 두렵게 만들 것이라고 했다. 다른 책에서는 다이아몬드가 다

A Pelican Feeding its Young
리샤르 드 푸르니발의 『사랑의
동물 우화집Bestiaire
d'amour』(1250년경)을
원본으로 하는 작자 미상의
『사랑의 운문 동물
우화집Bestiaire d'amour
rimet』(1275-1325)에는
복잡하고 다채로운 세밀화들이
들어 있다. 아래의 예는
펠리컨이 죽은 새끼를 살리기
위해 자기 가슴을 쪼는
모습이다. 이것은 인간을
구원하기 위해 죽은
그리스도를 상징하게 되었다.

른 모든 돌을 깨는 돌이기 때문에 황소의 징표와 맞는다고 설명하며 금우궁과 연결시켰다. 세 번째 책에서는 다이아몬드가 쌍자궁의 세 번째 10분각과 맞았다. 거기에는 다이아몬드를 지닌 사람은 사냥을 좋아하고 사냥에 소질이 있다고 쓰여 있다. 중세의 동물 조형물들은 포유동물, 새, 물고기 등 실존하거나 전설적인 동물들에 대해 기상천외하게 설명하고 묘사했다. 이러한 문헌들 가운데 일부는 2세기부터 알렉산드리아에서 전해진 저자 미상의 그리스어 기독교 교훈 서적『자연 탐구자Physiologus』가 원전이다. 이 책 자체도 아리스토텔레스, 플리니우스 등 다른 사람이 쓴 책에서 얻은 정보에 기독교적 관점에서 비유적 해석을 덧붙인 것이다.『자연 탐구자』에는 죽은 새끼를 살리기 위해 자기 가슴을 쪼는 펠리컨의 이야기가 나온다. 인간을 구원하는 그리스도의 희생을 상징한 것이다. 그리스도의 또 다른 상징은 뿔로 독을 찾아내 무해한 것으로 만드는 유니콘이 있다. 불 속에서 살 수 있는 냉혈 동물 도롱뇽은 네부카드네자르의 타오르는 불가마에 던져졌지만 살아남은 사드락, 메삭, 아벳느고 같은 의로운 사람의 상징이다(다니엘서 3장 8-25절). 이런 세계관의 대부분은 르네상스 시대의

도롱뇽

A Salamander

도롱뇽

A Salamander

중세의 한 『동물
우화집』(1270년경)에 들어 있는
도롱뇽 그림. 도롱뇽은 불
속에서 살 수 있다고 믿어졌다.
이름을 알 수 없는 화가가 그린
이 그림의 도롱뇽은 날개가
있고 우리가 알고 있던
도마뱀을 닮지 않았다는
점에서 이례적이다.

우의화집寓意畵集이나 신성 문자로 존속했다.

아마도 가장 널리 알려진 중세 시대 자연 마법 관련 서적은, 일반적으로 알베르투스 마그누스가 쓴 것으로 전해지는 『실험들Experimenta』일 것이다. 나중에 이 책은 『총서 혹은 식물, 돌 그리고 동물들이 가진 효능의 비밀Liber aggregationis seu secretorum de virtutibus herbarum, lapidum et animalium』이라는 제목으로 알려졌다. 대중적인 비법서들이 출판되었는데 이런 책들은 주로 화장품이나 직물용 염료 제조, 약을 만들고 맥주를 증류하는 방법과 관련된 비법, 실험, 그리고 제조법을 담고 있었다. 13세기의 『비밀 중의 비밀Secretum Secretorum』♦은 간혹 중세의 가장 대중적인 책이라는 평을 받기도 하는데 오컬트 과학, 연금술, 의료 점성술, 보석 세공술, 본초학 등에 나온 자료들을 모아 놓은 것이다. 특히 본초학은 두말할 나위 없이 관심의 대상이었다. 가장 유명한 약초들 가운데 하나가 사람 형상을 닮아 보이는 뿌리를 가진 맨드레이크mandrake다. 맨드레이크는

♦ 아리스토텔레스가 그의 제자인 알렉산드로스 대왕에게 다양한 지식을 전수하는 서한 형식으로 쓰인 작품으로, 실제 아리스토텔레스가 쓴 편지는 아니다.

로버트 플러드의 '자연의 거울'

Robert Fludd's 'Mirror of Nature'

로버트 플러드가 쓴 『두 세계의 역사』에 들어 있는 이 판화는 일련의 동심원들로, 천동설적인 우주를 그리고 있다. 주위에는 엠피리언 Empyrean, 즉 가장 높은 하늘이 있고, 그 다음에 별의 고리가 있다. 이어서 태양, 달, 행성의 고리가 있고 다음에 불과 공기의 원소가 있다. 바깥쪽 중앙에는 동물, 식물, 광물의 영역과 '물과 흙의 요소'라고 이름이 붙은 풍경이 있다. 그 위에는 의인화된 자연이 서 있다. 자연은 하느님의 조수다. 하느님은 여성 위에 구름으로 그려져 있다. 자연의 친구인 유인원은 기술을 상징한다. 안쪽에 있는 네 개의 원은 자연과의 관계 속에서 인간의 능력, 그리고 인문 과학과 예술의 세 분야를 보여준다.

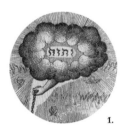

하느님 God

히브리어로 된 신의 네 글자 이름 YHVH가 쓰여 있는 구름으로부터 한쪽 손이 나와 여성의 손목에 묶여 있는 사슬을 잡고 있다.

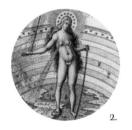

의인화된 자연 Nature Personified

황과 수은의 연금술적인 결합을 상징하며 한 발은 땅 위에 다른 한 발은 물 위에 디딘 자연의 몸은 별과 달을 나타낸다. 그녀의 가슴에서는 열기가 뿜어져 나오고 물기가 흘러내린다.

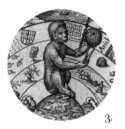

의인화된 기술 Art Personified

쇠사슬이 자연을 그녀의 유인원과 연결하고 있다. 유인원은 우리가 기술이라고 부르는 인간의 창의력을 상징한다. 신의 창조를 흉내 내며 컴퍼스와 구䑓를 들고 있다.

동물계에서 자연을 대체하는 기술
Art Supplanting Nature in the Animal Realm

플러드는 양봉, 양잠, 부화, 제약을 통해 자연을 대체하는 기술을 보여준다.

식물계에서 자연을 보조하는 기술
Art Assisting Nature in the Vegetable Realm

플러드는 접목과 땅의 경작을 묘사한 그림으로 기술의 두 번째 방식을 설명한다.

광물계에서 자연을 교정하는 기술
Art Correcting Nature in the Mineral Realm

기술의 세 번째 방식은 증류병과 증류기로 연금술적인 증류를 하는 것으로 표현했다.

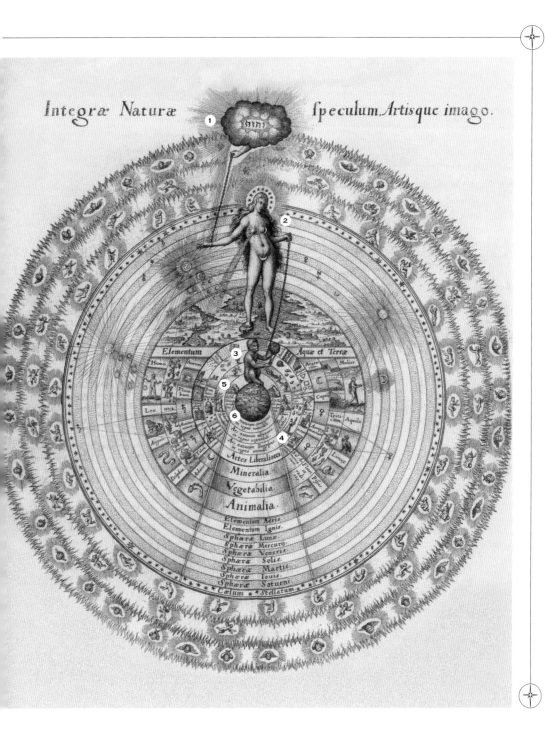

Integræ Naturæ ſpeculum Artiſque imago.

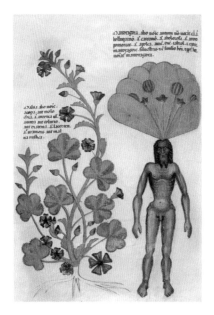

◀ 『약초론』의 한 페이지

Page from the Tractatus de Herbis

1440년경

여기에 그려진 맨드레이크 뿌리는 인체를 닮았을 때 특히 마법적 효과가 있는 것으로 여겨졌다.

▶ **맨드레이크를 수확하는 남자**

A Man Harvesting Mandrake

바그다드 출신의 의사 이븐 부틀란이 11세기에 쓴 의학 논문의 라틴어 번역판 『건강 달력 Tacuinum Sanitatis』(1400년경) 필사본 삽화. 한 남자가 맨드레이크◆를 개에게 묶고 있다. 맨드레이크가 내는 비명에 죽지 않으려고 그가 귀를 막는 동안 개는 줄을 당겨 이 풀을 뽑는다.

오래 전부터 약용으로 사용되어 왔지만 이 식물이 가진 환각과 최면 효과가 마법과 관련이 있다고 믿도록 만들었다. 해리포터 독자 세대와 민속학을 공부하는 학생들은 알겠지만, 이 뿌리는 캐낼 때 아주 격렬하게 비명을 질러 가까운 곳에 있는 사람을 죽인다는 이야기가 전해 온다. 따라서 개를 맨드레이크의 뿌리에 묶은 다음 자리를 떠나는 식으로 캐야 한다는 속설이 생겨났다. 충성스러운 개가 주인을 따라오려고 하면 뿌리가 뽑히고 개는 죽게 된다. 그 덕에 비정한 주인은 안전하게 맨드레이크 뿌리를 얻게 된다.

르네상스 시대에 이탈리아 점성술사 마르실리오 피치노는 『인생에 관한 세 권의 책』에서 진정한 마법사는 '지상에 있는 존재들이 그들을 돌보는 하늘의 뜻을 잘 따르도록 만드는' 농부, 즉 자연의 머슴이자 세계를 가꾸는 경작자라고 쓰곤 했다. 그보다 연하의 동시대인 조반니 피코 델라 미란돌라 역시 『인간 존엄성론 De hominis dignitate』에서 마법사를 농부에 비교했다. '농부가 느릅나무를 포도나무와 맺어주듯 마법사는 땅과

◆ 맨드레이크의 학명은 Mandragora officinarum이며 구약 성서에도 나온다. 이 풀을 우리나라 성경에서는 자귀나무로 번역하기도 하지만, 맨드레이크는 자귀나무와는 다르다.

다리 달린 합盒과 위석胃石

Bezoar Stone with Case and
Stand

17세기

동물의 소화관에서 발견되는
위석은 음식과 음료에 들어
있는 독소를 탐지하고 해독제
역할을 한다고 여겨졌다.
그래서 위석으로 잔을 만들기도
했다. 아래의 예는 유기물과
무기물을 섞어 인위적으로
만들어 수은을 입힌 고아
스톤Goa stone이다.

하늘을 연결하여 세속적 존재들을 초월적 존재들이 가진 속성과 권능으로 이어준다.' 더 나아가 그들은 자연 마법사가 세속적 이익은 물론이고 에덴동산에서 추방된 이후에 잃어버린 지식을 회복함으로써 인간과 자연의 관계를 복원하는 것뿐만 아니라 아담과 이브의 불복종으로 인해 파괴된 자연의 조화로운 관계를 재건하는 더 숭고한 목적을 위해 농부들을 본받아야 한다고 생각했다. 초자연적인 마법을 비난하는 사람들이 많았지만 순수한 자연 마법에 대한 믿음은, 꿈속에서 신으로부터 자연계의 삼라만상에 대한 지식을 얻은 솔로몬 왕의 성서 이야기에서 어느 정도 근거를 확보했다.

16세기에 하인리히 코르넬리우스 아그리파는『오컬트 철학 3권』의 제1권에 자연 마법을 포함시켰다. 이 책에서 그는 마법의 가장 정당한 형태인 현세 혹은 가장 기본적인 세계의 물건들 그리고 피조물과 관련된 마법에 초점을 두었다. 아그리파는 원소, 세계의 정신과 영혼, 행성과의 연관성, 천상의 힘이 가진 인력, 즉 행성과 별의 에너지와 같은 자연 마법의 근본적인 주제들을 다루었다. 그는 네 가지 원소와 그 특성에서 시작해 특정 원소가 지배하는 네 가지 완전체의 화합물, 즉 흙의 암석, 물의 금속, 공기의 식물과 불의 동물로 옮겨 간다. 그

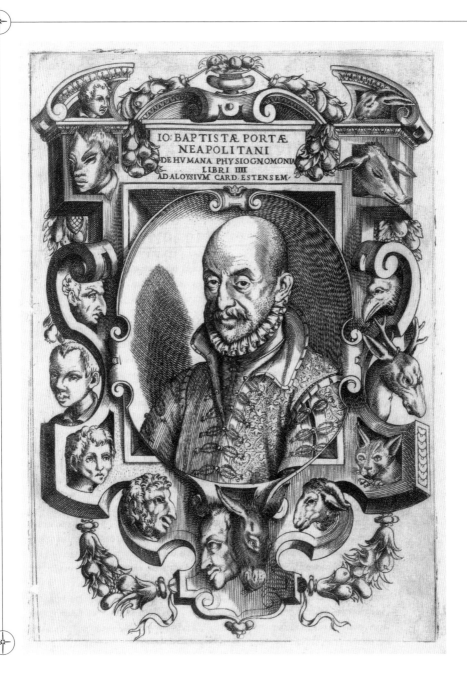

관상학

physiognomy

자연 마법에는 사람의 성격을 파악하는 기술도 포함되는데, 외모의 특징을 근거로 개인의 성격(그리고 운명)에 대한 통찰을 얻는 방법들이다. 그것들은 자연에 대한 관찰을 바탕에 두고 있기 때문에 점 중에서도 더 신빙성이 있는 것으로 여겨졌다. 관상학은 사람의 얼굴을 보고 성격을 파악하는 행위로, 사람의 얼굴을 새나 포유류를 비롯해 지

까마귀 상 Corvine

까마귀 상을 한 사람은 영리하지만 무례할 것이다.

독수리 상 Aquiline

독수리 상을 한 사람은 기품이 있고 시야가 넓으며 위엄이 있을 것이다.

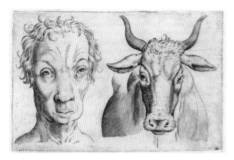

소 상 Bovine

불행하게도 소를 닮은 사람은 게으르고 둔감하여 무식할 것이다.

당나귀 상 Asinine

당나귀 같은 이마를 가진 사람은 어리석고 고집이 셀 것이다.

사자 상 Leonine

사자 상을 한 사람은 고결하고 용감할 것이다.

개 상 Canine

개(그리고 옆의 플라톤)처럼 이마가 넓은 사람은 분별력과 활력이 있으며 점잖을 것이다.

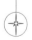

상에 사는 다른 생물들의 얼굴과 비교하는 것을 포함한다. 『인간 관상학*In De humana physiognomonia*』(1586)에서 조반니 바티스타 델라 포르타는 다양한 관점과 자못 흥미로운 비교 사례들을 엄선해 제시하고 있다.

4대 원소

The Four Elements
주세페 아르침볼도, 1566

이 연작 그림들은 신성 로마 제국의 막시밀리안 2세를 위해 그려졌으며, 과학에 대한 그의 지대한 관심을 반영하고 있다. 흙은 동물로, 물은 물고기로, 공기는 새로, 불은 나무와 대포 같은 무생물로 의인화했다.

리고 거기서 각기 다른 기본 정령(불의 요정 살라만드라, 물의 요정 운디네, 흙의 요정 놈, 공기의 요정 실프)이 들어 있는 기본적인 존재, 그리고 또 특정한 원소들과 관련된 천사들의 계급(불의 세라핌, 흙의 케루빔, 물의 대천사大天使, 공기의 권천사權天使♦)에 대해 언급한다. 아그리파는 플라톤과 신플라톤주의 학자들의 저서에서 유추해 우주를 몸과 정신 그리고 영혼을 소유한 살아 있는 존재로 인식한다. 때로 '자연'과 동일시되는 '아니마 문디Anima Mundi' 혹은 '세계영혼世界靈魂'은 신의 마음속에 깃든 생각만큼이나 많은 사물의 원형적 형태들을 담고 있다고 생각되었다. 세계영혼의 오컬트적 힘은 행성과 별의 광선에 의해 끌려 들어오는 세계정신 혹은 제5원소Quintessence♦♦를 통해 퍼져 나간다. 그런 다음에 오컬트적 특성이 그 빛을 통해 지구 상에 있는 만물로 전이된다. 그러한 마법은 자연스럽다. 실제로 이집트인들은 자연 그 자체를, 하늘에서 땅까지 뻗어 있는 줄과 같이 오래 지속되는 일련의 접속을 통해 사물을 유유상종하게 하는 마법사라고 불렀다. 잘 조율된 현악기와 같이 그런 줄을 아래에서 튕기면 위에서 울려 퍼진다.

아그리파는 자연을 관찰해 배우고 특별한 성질을 과도하게 함유하는 물질을 찾아내는 게 마법사의 임무라는 점을 분명히 밝히고 있다. 장수를 위해서는 허물을 벗는 뱀이나 뱀을 먹고 다시 젊어지는 수사슴같이 갱생하고 재생하는 능력을 지닌 동물들을 찾아야 한다. 그래서 어떤 의사들은 젊음을 되찾기 위해 뱀이 들어간 약을 사용한다. 그는 모든 사물의 공감과 반감을 알아야 할 필요가 있다고 말한다. 늑대 가죽으로 만든 북은 양가죽으로 만든 북을 침묵시킬 것이다. 아그리파는 태양과 관련된 동물들(사자, 악어, 피닉스, 독수리)을 비롯하여 각 행성과 연관된 돌, 식물, 동물들의 긴 목록을 수록했다. 그 목록에는 수성에서 나오는 힘의 지배를 받는 '경박한' 말썽꾸러기 동물들(수다스러운 앵무새, 도둑질하는 까치, 교활한 여우, 충직한 개)도 들어 있다. 약초에 관해서는 태양과 관련된 식물로는 달콤한 계피, 노란 사프란, 향기로운 유향이 있다. 화성과 관련된 식물

♦ 천사의 9계급 가운데 일곱 번째 계급의 천사를 지칭한다.

♦♦ 라틴어 quinta essentia, 즉 다섯 번째 원소를 영어로 옮긴 것이다. 이것은 고대 자연 철학에서 4대 원소인 흙, 물, 불, 공기 외에 아이테르(αἰθήρ), 즉 우주를 채우고 있는 원소를 지칭한다.

IN FACIE PRVDENTIS RELVCET
SAPIENTIA: PROVERE. XVII.

인상학*

Metoposcopy

인상학은 이마에 있는 주름을 읽어 사람의 운명을 예측하는 능력이다. 이론에 따르면 모든 사람은 이마에 굵은 주름이 최대 일곱 개까지 잡힌다. 이때 각 주름마다 관련된 행성이 있다. 달은 눈썹 바로 위에 있는 맨 아래 주름을 관장하고, 지구에서 가장 멀리 떨어진 토성은 머리카락 가까이에 있는 맨 위의 주름을 관장한다. 모든 주름이 다 드러나 있는 이마는 거의 없기 때문에 눈에 보이는 주름이 어떤

이런 주름을 가진 사람은 행운이 있어 족히 부를 누리고 처첩을 거느린다.

이런 주름을 가진 사람은 행운이 따르고 성공한다.

해와 달을 나타내는 주름이 이렇게 겹치면 행운을 상징한다.

이와 같은 목성의 주름은 부와 신중함을 나타낸다.

목성 주름에 원이 있으면 손재수損財數가 있다.

주름이 이렇게 코를 향해 처지면 인성이 최악이다.

이런 주름은 허위와 가식이 없는 온화하고 정직한 성격을 나타낸다.

이런 주름은 높은 곳에서 떨어지는 것을 경고하기 위함이다.

이렇게 생긴 불행한 주름은 물에 빠질 위험을 예고한다.

행성에 해당하는지 계산하여 개인에 관련된 유용한 정보를 얻는다. 체코의 학자인 타데아시 하예크는 대중적인 책 『인상학 잠언 수첩 *Aphorismorum metoposcopicorum libellus*』(1562)을 지었다.

♦ 그리스어로 이마를 의미하는 메토폰(μέτωπον)이 어원이다.

마법의 재료

Magical Ingredients

여기 엄선된 천연물들은 예를 들면 마르실리오 피치노가 그의 저서 『인생에 관한 세 권의 책』(1489)이나 하인리히 코르넬리우스 아그리파가 『오컬트 철학 3권』(1533)에서 설명한 것들 가운데 일부를 보여준다. 왼쪽에 있는 것은 기도하는 모습의 인체를 닮은 맨드레이크 뿌리다. 맨드레이크는 마약 성분을 가지고 있어서 토성이 지배하는 것으로 분류되었다. 다른 세 가지 재료는 사프란, 정향, 계피로 이것들은 모두 활력과 에너지라는 태양의 속성을 지닌 것으로 여겨졌다.

에는 마늘, 양파, 부추, 무, 겨자씨, 그리고 가시가 있는 모든 나무가 포함된다. 반면에 금성과 관련된 식물에는 고수, 석류, 제비꽃, 마편초, 백단향, 그리고 장미를 비롯해 향기롭고 단맛이 나는 식물들이 들어 있다. '목성의 영향을 받는' 식물에는 보리, 밀, 귀리뿐만 아니라 개암, 무화과, 사과, 자두, 배같이 열매를 맺는 나무들이 포함된다. 반면에 '토성의 영향을 받는' 식물에는 맨드레이크, 아편 그리고 정신을 무감각하게 만드는 모든 약초가 포함된다. 사실 열매를 맺는 식물들은 모두 목성에서 왔다. 꽃을 피우는 나무들은 모두 금성에서 왔고, 모든 씨앗은 수성에서 왔다. 모든 나무는 화성에서, 모든 잎은 달에서, 모든 뿌리는 토성에서 왔다. 어떤 개체도 행성들이 가진 모든 힘을 저절로 함유하지 않지만 꿀벌들이 수많은 꽃에서 꽃가루를 모으듯 이러한 오컬트적 속성을 많은 원천으로부터 수집하여 그것들로 하나의 형태를 만들어야 한다는 것을 우리는 알고 있다. 아그리파는 마법사가 되려는 사람들에게 연고, 물약, 향수, 훈증 등과 관련된 실제 재료들을 알려준다. 아그리파는 정령을 보려면 고수, 나사螺絲말, 사리풀, 검은 양귀비, 독미나리로 훈증을 해야 하고 아마인, 개망초 씨 그리고 제비꽃과 파슬리의 뿌리를 섞어 태워서 나오는 연기는 미래를 예측하는 데 도움이 된다고 썼다.

당대에 최고로 유명했던 자연 마법사이자 이탈리아 학자 조반니 바티스타 델라 포르타는 널리 읽힌 그의 책 『자연 마법

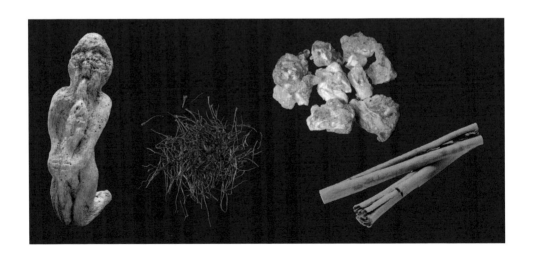

컬러 잉크 드로잉

Coloured Ink Drawings
C. 에더리지, 1906

식물과 사슴뿔, 그리고 다른
동물들의 뿔을 비교한 것으로,
두 가지가 비슷한 약효를
가지고 있음을 암시한다. 이
잉크 드로잉은 조반니
바티스타 델라 포르타가
식물의 약효에 관해 쓴 『식물
구분론Phytognomonica』
(1588)을 근거로 20세기에
제작되었다.

Magia Naturalis』(1558)에서 피코 델라 미란돌라와 아그리파를
인용하여 '마법은 자연의 전 과정을 조사하는 것을 빼놓으면
아무것도 아니다'라면서 그것은 '자연의 정수이자 완성'이며
그야말로 자연의 '충실한 심부름꾼'이라고 말하고 있다. 1560
년 그는 나폴리에서 최초의 과학 학회인 '자연의 신비 연구회
Academia Secretorum Naturae'를 창립하고 자연 마법의 실험적 연구
에 몰두했다. 1589년에 나온 (총 스무 권으로 이루어진)『자연
마법』증보판의 대부분은 제1권 서문에서 '놀라운 효과를 나
타내는 사물의 원인을 탐구하고 있다'라고 분위기를 잡으며
여러 해에 걸쳐 중세 자료들을 조사하고 시험한 결과를 공개
하고 있다. 이 책은 특정 동물이 태어나는 방법, 새로운 식물
이 생기는 방법, 자철석의 불가사의, 이상한 치료법, 여성을 아
름답게 하는 화장품을 만드는 방법, 요리 비법, (뒤틀린 거울을
통한 실험을 비롯한) 반사 광학, 양파나 레몬즙 혹은 동면쥐의
체액을 이용한 눈에 보이지 않는 글쓰기 등, 온갖 종류의 기이
하고 놀라운 주제들을 다루고 있다.

델라 포르타는 다른 작품, 예를 들면 『관상학physiognomonia』
(1586)에서 자연 마법에서 또 다른 영향력 있는 측면인 '약징

주의藥徵主義⁺'에 대해 매우 유익한 정보를 제공한다. 이 약징주의는 신이 만물을 창조할 때 내부에 함유된 치유와 관련된 마법적 능력을 사물의 외관에 드러내도록 했다는 개념이다. 인간의 경우 이것은 각각 얼굴, 이마, 손으로 사람의 성격을 파악하는 관상학, 인상학, 수상학과 관계가 있다. 2년 뒤에 그는 씨앗, 뿌리, 꽃, 열매의 생김새로 식물의 약효를 알아내는 방법에 관해『식물 구분론』(1588)을 썼다.

17세기에 나온 로버트 플러드와 아타나시우스 키르허의 백과사전적인 책으로 다시 돌아가 보면, 자연 마법은 플러드의『두 세계의 역사』와 키르허의『이집트의 오이디푸스』에서 다루어졌다. 키르허는 앞서 그가 쓴『우주의 음악Musurgia Universalis』의 일부를 할애하여 인간의 정신과 몸에 영향을 주는 음악의 원초적이며 오컬트적인 힘을 고찰하고 천체와 자연계의 동물, 식물, 광물과 관련된 우주적 조화의 원리를 설명했다. 게다가 그는 '자연 마법의 실질적 규칙'이라는 목록을 수록하기도 했다. 자연 마법의 마지막 사례는 플러드가 신랄한 논쟁을 벌인 특이한 형식이다. 첫 번째 논쟁은 플러드와 프랑스의 석학인 마랭 메르센 사이에서, 두 번째 논쟁은 플러드와 영국 개신교 목사인 윌리엄 포스터 사이에서 벌어졌다. 이 논쟁은 플러드가 통상 파라셀수스 추종자들이 장려하는, 원격으로 치료하는 자기 요법을 옹호한 것과 관계가 있었다. 그의 반대자들은 아리스토텔레스의 전통적인 치료법인 물리적 접촉을 선호했다. 플러드의 주장은 칼로 베인 상처에 직접 약을 바르기보다는 상처를 낸 칼에 매우 끔찍한 재료들(목이 졸리거나 교수형을 당해 죽은 사람의 해골에서 자란 이끼, 미라로 만들어진 살, 따뜻한 인간의 피 등)로 만든 연고를 발라야 한다는 것이다. 모든 게 제대로 이루어지면 그 연고는 칼에 묻은 피와 환자의 피 사이에 자석과도 같은 마법적 감응을 일으켜 신기하게도 상처가 낫게 되는 것이다.

◆ 약학의 아버지로 불리는 로마 시대 그리스인 의사 페다니오스 디오스코리데스와 클라우디오스 갈레노스로부터 시작된 것으로, 인체의 특정 부위와 닮은 약용 식물이 해당 부위에 치료 혹은 개선 효과가 있다고 보는 약학 혹은 본초학적 개념이다. 뇌를 닮은 호두는 머리에 좋다고 보는 것이 대표적인 예다.

◆◆ 현재 나폴리 국립 고고학 박물관에 소장되어 있다.

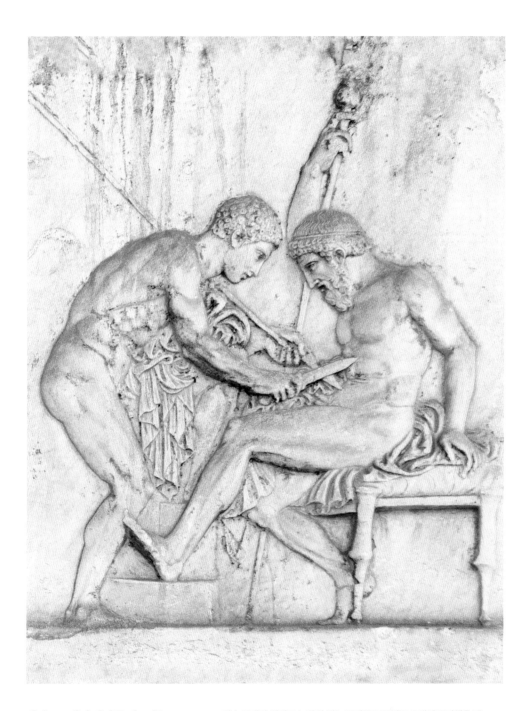

텔레포스 왕의 상처를 치료하는 아킬레우스

Achilles Treating King Telephus' Wound
신 아티카 양식의 부조⁺⁺ 텔레포스의 부조가 있는 집, 헤르쿨라네움, 기원전 27-기원전 14년경

그리스 군대가 텔레포스 왕이 있는 도시를 트로이로 오해해 공격했을 때 아킬레우스는 치료를 거부하는 왕에게 상처를 입혔다. 아폴로 신전에서 신탁을 받은 이후 텔레포스는 아르고스로 가서 아킬레우스에게 치료를 받는다. 고대의 문헌에는 아킬레우스가 창에서 긁어낸 녹을 치료제로 사용했다고 되어 있다.

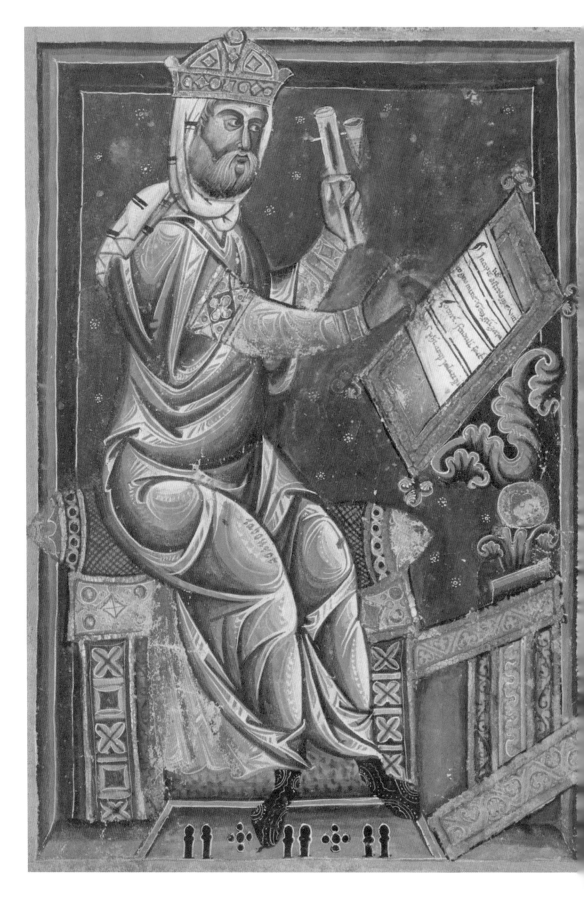

"우리는 왜 사랑을 마법사라고 하는가? 마법의 힘은 사랑에
있기 때문이다. 마법의 작용은 자연의 어떤 친화성으로
하나가 다른 하나를 끌어당기는 것이다···
이런 일치된 관계에서 일치된 사랑이 이루어지며, 사랑에서
일치된 끌림이 나온다. 이것이 진정한 마법이다."

— 마르실리오 피치노의『플라톤의 사랑의 향연에 대한 논고』

천체 마법

천체 마법은 하늘에서 나온 점성술적 영향을 천체의 에너지를
담게 되는 반지나 부적 같은 물리적 도구를 만들어 이용하고
조종할 수 있다는 믿음이다.
이런 물건을 만드는 데 사용하는 물질은 목적에 따라 다르며
각각의 물건은 행성들이 하늘에서 좋은 위치에 있는 올바른
점성술 조건에서 만들어진다.

자연 마법의 세속적 목적에서 벗어나 좀 더 추상적인 개념, 즉 하인리히 코르넬리우스 아그리파와 조르다노 브루노 같은 마법사들이 대놓고 수학적 마법이라고 명명한 것으로 관심을 돌려보자. 그들이 볼 때 수학적 마법은 사학(수학, 기하학, 음악, 천문학)에서 가르치는 수학 분야를 포함한다. 이 네 가지 과목은 삼학(문법, 논리학, 수사학)과 함께 자유 칠과에 포함되며 철학, 신학 그리고 의학 연구의 기초 학문으로 여겨졌다. 오컬트 과학에서 수학적 마법에는 점성학(공간과 시간에 관련된 숫자), 음악의 오컬트적 속성(시간에 맞춘 숫자), 상징적 기하학(공간에 맞춘 숫자)과 낱말의 가치를 카발라의 관점에서 숫자로 계산하는 것을 아우르는 상징적 숫자에 대한 피타고라스적 이해가 포함된다.

아그리파는 『오컬트 철학 3권』에서 천문학의 추상적인 수학 개념과 특정한 숫자 혹은 제곱수가 어떻게 별 자체보다 더 높은 힘을 가진 천상의 마법 같은 것이 되었는지 설명한다. 이 마법은 우리가 천체의 운행과 그 경로를 이해할 수 있도록 삼차원으로 확장된, 자연계에 있는 모든 물체의 수량을 가르쳐준다. 이 책 제2권에서 아그리파는 수학적 마술을 자연과 초자연에서 숫자가 갖는 힘, 숫자와 문자의 관계, 기하학적 형태와 흙점(모래나 흙에 나타난 패턴을 보고 치는 점) 점괘와의 관계, 인체의 비율, 음악적 화음, 인간 영혼 그리고 행성과 황도 12궁에 관련된 물질과의 조화를 논하는 것으로 확대해 나간다. 세상이 하나가 아니라는 것을 비롯해 이단적인 믿음 때문에 1600년에 화형에 처해진 이탈리아의 유명한 신비주의 철학자 조르다노 브루노는 『마법론De Magia』(1590)에서 수학적 마법이나 오컬트 철학은 "자연적인 것과 불가사의하거나 초자연적인 것을 매개하며 말, 운율, 수와 시간의 계산, 형상, 도형, 상징, 기호 혹은 문자를 아우른다"고 설명하고 있다. 그것은 "형상과 상징을 사용한다는 점에서는 기하학, 운율이라는 점에서는 음악, 숫자와 배열이라는 점에서는 산수, 시간과 운행에 관련된 점에서는 천문학, 관측한다는 점에서는 광학과 비슷하다."

아그리파의 멘토인 수도원장 요하네스 트리테미우스는 1503년 '자연 마법의 세 가지 원칙'에 대해 쓴 서한에서 모든 숫자의 근원을 이해하는 것이 중요하다고 강조한다. "자연의

◀ p.138

점치는 아부 마샤르
Abū Ma'shar at Work
게오르기우스 펜둘루스가 쓴 『점성술서Liber astrologiae』 14세기 필사본 삽화. 『점성술서』의 서두에 나오는 이 그림은 책상에서 작업하는 아부 마샤르를 보여준다. 펜둘루스의 책 『점성술서』는 9세기 페르시아 점성술사의 논문들을 번역하여 화려하게 장식된 황도 12궁과 그들의 10분각을 나타내는 그림과 함께 엮었다.

『점성술서』의 한 페이지

Page from the Libro de
Astromagia

1280년경

카스티야와 레온 왕국의 왕 알폰소 10세의 『점성술서』 삽화. 왼쪽의 세밀화는 마방진에 있는 마법사를 보여준다. 그는 수성의 고리를 만드는 것을 돕기 위해 다채로운 색깔의 날개 달린 코끼리를 타고 오는 발랄한 정령을 소환한다. 오른쪽 그림에서는 마법사가 어울리는 점성술 일진에 맞는 별과 행성의 기운을 반지에 불어넣는다.

행성을 새긴 인장 혹은 부적

Planetary Seals or Talismans

천체 마법에서 주된 일은 마법의 인장을 만드는 것이다. 이런 인장들은 좋은 기운을 얻기 위해 보통 하나의 특정 행성과 연관되어 있다. 가능하면 인장은 그 행성과 관련이 있는 금속이나 보석으로 만든다. 인장에는 행성의 상징 기호, 관련된 황도 12궁의 기호, 대개 히브리어로 쓰인 신의 이름, 행성을 나타내는 천사, 정령과 악마의 이름, 그들의 신비함을 나타내는 표식, 행성과 관련된 이교도 신의 형상, 정답이 들어 있는 마방진 등 관련된 행성의 상징성이 담겨 있다. 이런 것들은 점성술로 볼 때 관련된 행성이 천상에서 유리한 위치에 있는 상서로운 때를 택해 만들어져야 한다고 여겨졌다.

토성 인장 Seal of Saturn

토성 인장은 삽을 들고 열심히 땅을 파는 모습이다. 거기에는 신의 이름 샤다이, 천사 카시엘의 표식, 토성의 마방진, 토성의 선한 정령인 아기엘과 악령인 자젤을 표시하는 문자, 토성의 상징과 황도 12궁 가운데 마갈궁과 보병궁의 기호가 들어 있다.

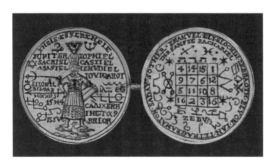

목성 인장 Seal of Jupiter

목성 인장에는 맨 밑에 독수리가 있다. 여기에는 에흐예, 이마누엘, 엘르, 엘로힘, 츠바오트를 비롯해 열 개의 신의 이름, 천사 사키엘의 표식, 목성의 마방진, 목성의 선한 정령인 요피엘과 악령인 히스마엘을 표시하는 문자, 목성의 상징과 황도 12궁 가운데 인마궁과 쌍어궁의 기호가 들어 있다.

화성 인장 Seal of Mars

화성 인장은 갑옷을 입고 한 손에는 칼, 다른 한 손에는 화염병을 든 모습이다. 천사 사마엘의 표식, 화성의 마방진, 화성의 선한 정령인 그라피엘과 악령인 바르차벨, 화성의 상징과 황도 12궁 가운데 백양궁과 천갈궁의 기호가 들어 있다.

여기에 있는 일곱 개의 인장은 라이프치히 대학 도서관의 서가 번호 Cod.mag.94에 소장된 『일곱 개 행성을 나타내는 일곱 개 인장의 기이한 조합*Absonderliche Zubereitung der 7 Siegel der sieben Planeten*』이라는 필사본에 나오는 것이다.

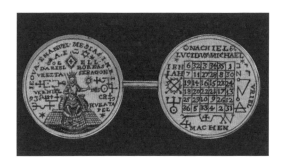

태양 인장 Seal of the Sun

태양 인장은 왕좌 위에서 한 손에는 제왕의 상징인 홀笏을 들고 다른 한 손에는 태양의 보주를 든 모습이다. 여기에는 여호아, 이마누엘, 메시아 등 신의 이름과 치유의 천사 라파엘의 표식, 태양의 마방진(총 숫자는 666이다), 나히엘을 나타내는 글자, 태양의 선한 정령인 나히엘과 악령인 수라트, 그리고 태양에 있는 올림피아의 정령인 오크의 문장이 있다.

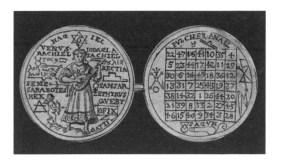

금성 인장 Seal of Venus

금성 인장은 류트를 연주한다. 그 옆에는 큐피드가 활과 화살을 들고 있다. 위에는 금성의 선한 정령인 하기엘이 있다. 그리고 천사 하니엘의 문장과 금성의 마방진, 금성의 선한 정령과 악령을 나타내는 글자, 금성의 상징과 황도 12궁 가운데 금우궁과 천칭궁의 기호가 들어 있다.

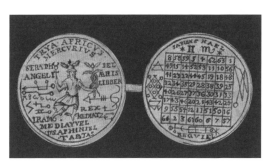

수성 인장 Seal of Mercury

수성 인장은 한 손에는 카두세우스 지팡이를 다른 한 손에는 수성의 상징을 든 헤르메스. 여기에는 세라피엘 천사의 이름, 천사 미카엘의 표식, 수성의 마방진, 수성의 선한 정령과 악령을 나타내는 기호들, 그리고 황도 12궁 가운데 수성이 지배하는 쌍자궁과 처녀궁의 기호가 들어 있다.

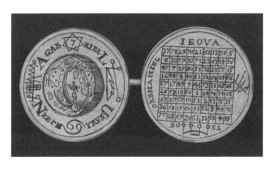

달의 인장 Seal of the Moon

루나Luna라는 달의 여신 이름이 달을 둘러싸고 있다. 달의 천사 가브리엘, 달의 선한 정령과 황도 12궁 가운데 거해궁의 기호가 들어 있다. 인장의 뒷면에는 신의 이름인 여호와가 있고 위에는 달의 마방진이 달의 정령 혹은 악령인 아쉬메디아의 부호 그리고 여기서는 보엘로 표기된 올림피아의 정령인 풀과 함께 있다.

『부적, 카발라, 마법, 중요한 행성의 비밀』

Cabalistiques, Magiques, grands secretes des Planettes
1704

『부적, 카발라, 마법, 중요한 행성의 비밀』 라틴어 원본에 들어 있는 삽화 두 점. 이 책의 프랑스어 필사본은 하인리히 코르넬리우스 아그리파의 『오컬트 철학 3권』(1533)의 내용을 다시 배열하고 있다. 이 그림들은 인간을 천궁도와 행성에 관련시켜 보여주고 있다.

한계를 보여주는 모든 불가사의한 일들은 1원체에서 2원체를 거쳐 3원체로 내려간다. 그러나 4원체에서 단계를 거쳐 단일체로 올라가기 전에는 그렇게 되지 않는다." 다른 문헌에서 트리테미우스는 그가 단일체라고 말한 것은 숫자가 아니라 모든 숫자가 발생하는 근원이며, 모든 사물은 이 근원에서 나온다고 설명한다. 2원체는 합성물, 다시 말해 두 개의 사물을 결합하여 만든 합성체(예를 들면 수은과 황이 합쳐진 '현자의 돌')다. 3원체는 세상 만물의 몸, 정신, 영혼을 상징한다. 4원체는 4대 원소(흙, 물, 공기, 불)의 단일체를 의미한다. 1원체에서 4원체로 가는 이러한 수적인 진행이 바로 마법의 기초다. 아그리파는 자세한 숫자 조합의 색인과 함께 숫자 일람표를 제시하고 있다. 예를 들어 그는 숫자 3에 원형의 세계, 즉 현실 세계의 설계도가 들어 있는 이상적인 세계의 삼위일체, 세 글자로 된 신의 이름 샤다이, 점성술의 세 가지 양상(활동, 고정, 변화), 대우주의 세 가지 물체(단일, 합성, 분해), 소우주인 인체의 세 가지 주요 부분(머리, 가슴, 배), 지옥에 떨어진 사람들의 세 가지 계급(저주받은 자, 배교자, 불신자)를 넣고 있다. 그러한 목록은 상관관계를 임의로 모아 놓은 게 아니라 마법사들이 단계별로 현실 세계에 동조하도록 도와주려는 의도를 가지고 있다. 영국의 수학자이자 마법사인 존 디는『금언적 입문서 Propaeduemata aphoristica』(1558)에서 소우주와 대우주 사이의 관계를 쉽게 연상할 수 있도록 표현하고 있다. "우주 전체는

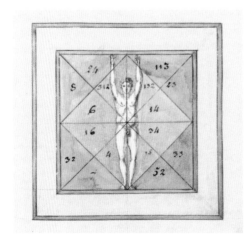

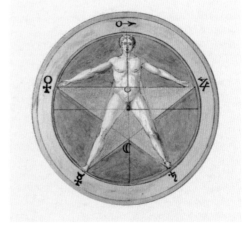

『피카트릭스』

Picatrix

『피카트릭스』라고도 알려진
『현자의 목표』의 라틴어
필사본(1458-59)에 들어 있는
삽화. 비너스를 상징하는 긴
머리의 나체 여성과 함께 있는
벌거벗은 남성의 그림은
화성과 관련이 있다. 말 네
마리가 끄는 전차 위에 서 있는
머리 위로 화염이 솟아오르는
여성은 오른손에는 거울을,
왼손에는 막대기를 들고 있고
태양을 나타낸다고 한다.

숙련된 장인이 조율한 수금竪琴과도 같다. 거기에 달린 현들은 우주 전체와는 분리된 것들이다. 이 현들을 능숙하게 튕겨 울릴 줄 아는 사람은 놀라운 화음을 만들어 낼 것이다. 내면적으로 인간은 우주라는 수금과 아주 비슷하다."

이것은 하늘의 덕성으로 일하는, 즉 음악을 이용하여 하늘의 덕성과 완전히 동조시키는 또 다른 '수학적' 방법으로 우리를 인도한다. 오래전부터 음악으로 경이로운 일을 성취할 수 있다고 믿는 전통이 있었다. 피타고라스는 매일 밤낮으로 수금 소리를 들으며 마음을 가다듬었다고 한다. 알 킨디는 음악을 별의 힘을 이용한 치료법이라고 썼다. 그런가 하면 피치노는 매혹적인 음악으로 악령을 성공적으로 몰아냈다는 이야기를 전하고, 브루노는 모든 질병은 찬송과 기도로 쫓아내고 귀신으로 대체되어야 하는 악마 때문에 생기는 것이라고 말했다. 때때로 택일 점성술의 법칙에 따라 특별한 향을 피우며 길한 시간대에 맞춰 각 행성에 어울리는 음악이 연주된 사례도 있다.

음악이 이론과 실제를 겸한 수행적인 요소를 가지고 있듯이

부적

Talisman

이것은 대영박물관에 소장된 매우 흥미롭고 복잡한 마법 부적이다. 이 부적은 여러 행성들에서 나온 힘을 간직하고 있다. 가운데에는 가로세로 네 칸, 모두 열여섯 칸으로 된 마방진이 있다. 이런 점으로 미루어 이것이 목성의 마방진이라는 것을 금방 알 수 있다. 각 칸에는 히브리 문자가 들어 있고, 각 행의 열별로 숫자를 더하면 34가 된다. 마

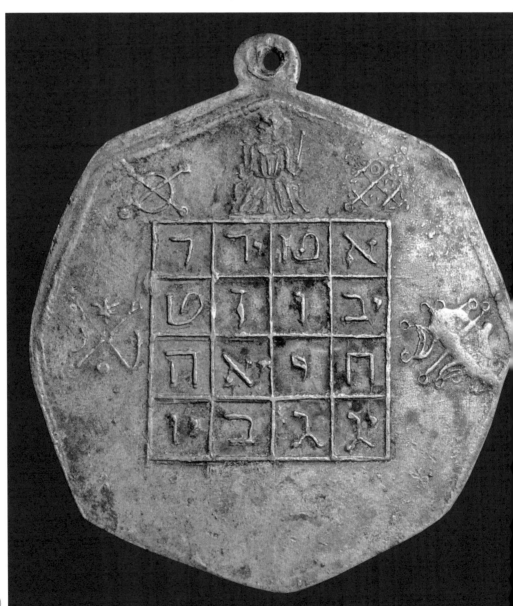

방진 칸에 들어 있는 숫자를 모두 합치면 136이다. 마방진을 둘러싸고 왼쪽에는 목성과 금성의 인장이 있고, 오른쪽에는 수성과 달의 인장이 있다. 마방진 위에 홀笏을 쥐고 앉아 있는 인물은 주신인 주피터 혹은 태양신 아폴로일 것이다. 이런 신이 있으면 좋은 기운을 받을 수 있다.

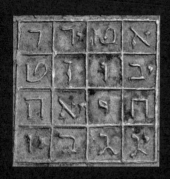

4	14	15	1
9	7	6	12
5	11	10	8
16	2	3	13

목성의 마방진
Magic Square of Jupiter

목성의 마방진에는 하인리히 코르넬리우스 아그리파의 『오컬트 철학 3권』 중에서 2권 150쪽에 나오는 아랍어와 히브리 문자가 들어 있다.

목성의 인장
The Seal of the Planet Jupiter

목성은 행운, 부, 은혜, 명예, 충언을 나타낸다.

금성의 인장
The Seal of the Planet Venus

금성은 남녀 관계에서 사랑, 애정, 조화, 아름다움뿐만 아니라 풍요와 다산을 의미한다.

수성의 인장
The Seal of the Planet Mercury

수성은 설득력, 창의력, 재치, 기지, 좋은 기억력 그리고 일반적으로 소통을 잘할 수 있는 능력을 준다.

달의 인장
The Seal of the Moon

달의 인장을 지니고 다니는 사람은 다정하고 유쾌하며 여행할 때 안전하고 건강을 유지하게 된다.

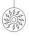

오르페우스

Orpheus

마르첼로 프로벤잘레, 1618

스키피오네 보르게세 추기경을
위해 제작되어 지금은 로마
보르게세 갤러리에 소장된 이
모자이크에서 오르페우스는
수금으로 음악을 연주해
동물들에게 마법을 걸고 있다.
보르게세 가문의 문장에 들어
있는 상징인 용과 독수리가
그의 수금 소리에 이끌린
동물들 사이에 있다.

수학적 마법의 가장 잘 알려진 사례인 천체 마법♦ 혹은 이미지
마법 역시 마찬가지 경우다. 이러한 형태의 마법은 점성술에
관한 지식을 한 단계 더 발전시켜 하늘이 지상계에 미치는 영
향을 이론적으로 이해하는 것을 넘어 천상의 힘을 마법적 그
림이나 부적 같은 물질적 대상에 이입시킴으로써 행성과 별의
힘을 적극적으로 이용하려고 시도한다. 부적talisman이라는 말
은 아랍어 '틸리슴'에서 왔고 이것은 그리스어로 종교적 의식
이나 입회를 의미하는 텔레스마τέλεσμα에서 유래한다. 부적은
이차원적인 것(단순하게 그려진 그림), 삼차원적인 것(작은 조
각과 조상) 혹은 이 두 가지 형태의 중간에 속하는 것(인장)이
있다. 실제로 아랍의 관습에서는 반지, 작은 서판, 두루마리,
심지어는 글씨가 쓰인 셔츠도 부적으로 사용된다. 이러한 '이
미지' 마법은 추상적인 기하학 형상이나 구상적인 이미지 이

♦ astral magic은 엄밀히 말하면 별의 영향력, 혹은 별에서 나오는
 보이지 않는 힘을 이용한 마법으로 별의 기운을 의미하는 성기(星
 氣) 마법으로 번역할 수 있지만 이 책에서는 더 일반적인 용어인 천체
 마법으로 번역했다.

부적이 그려진 셔츠

Talismanic Shirt

15-16세기 초

이 셔츠는 전쟁에서
호신용으로 갑옷 속에 입었던
것으로 보인다. 여기에는
오렌지색 바탕에 코란의
구절들과 신의 이름 아흔아홉
개가 황금색으로 쓰여 있다.

외에도 기호, 부호, 숫자, 문자를 망라한다.

그런 식으로 부적을 창조하는 것은 사물의 힘vis rerum, 즉 금속이나 돌의 마법적 기운과 행성, 행성의 영향을 받는 천사나 정령과 관련된 표상의 힘vis imaginum을 결합하는 것으로 생각했다. 알 킨디는 천체의 영향을 받는 정령을 대상으로 의식을 수행했던 것으로 보이지는 않는다. 대신에 그는 천상의 힘을 끌어오는 부적의 창조자임을 강조했다. 그러나 부적에 힘을 불어넣도록 유도하기 위해 의식을 위한 지침을 쓴 다른 사람들도 항상 그랬던 것은 아니다. 어떤 면에서 그런 지침은 근심거리가 되었다. 가장 중요한 중세 점성술서들 가운데 하나인 『천문학의 거울Speculum Astronomiae』(1255-60년경)은 '표상학science of images'에 대해 언급하며 실행 방법을 세 가지로 구분하고 있다. 즉 천상의 신령을 불러오는 훈증과 주문이 필요한 '지긋지긋한' 비술적 표상, 천사들에게 바치는 기도와 악령의 징표와 제물을 통해 하계의 귀신들을 복종시키는 비방을 가진 '혐오스러운' 솔로몬 왕의 화상,

사비안Sabien♦의 학자인 타비트 이븐 쿠라가 쓴 『점성술의 표상들De Imaginibus Astrologicis』에 나오는 것같이 별에서 나오는 힘을 흡수하는 데 한정한 그런대로 괜찮은 점성술 표상이다.

몇 년 뒤에 신학자이자 철학자인 토마스 아퀴나스는 『자연의 오컬트적 섭리에 대하여De occultis operibus naturae』에서 자석과 같은 일부 물체는 원소의 본질에 기인할 수 없는 힘을 발휘하기 때문에 그런 작용은 천체와 같이 더 높은 근원에서 나오는 게 틀림없다고 주장했다. 그러나 그는 『호교대전Summa contra gentiles』(1259-65)♦♦에서는 몸에 지니고 다니는 돌이나 조개껍데기같이 가공하지 않은 자연물 부적과 행성, 황도 12궁의 기호, 별자리의 상징, 여타 강력한 힘을 발산하는 기호와

♦ 쿠란에서 세 번 언급하고 있는 알 알-키탑(Ahl al-kitāb), 즉 무함마드 이전의 예언자들이 계시한 종교를 믿는 사람들로 분류되는 부족의 하나다. 유프라테스강 상류의 하란을 중심으로 거주하며 천체를 숭상하는 종교를 믿은 것으로 전해지고 있다. 타비트 이븐 쿠라는 하란에서 태어났다.

♦♦ 원래 제목은 '이교도의 오류에 맞선 가톨릭 신앙의 진실에 대하여(Liber de veritate catholicae fidei contra errores infidelium)'이다. '대이교도대전(對異敎徒大典)'으로 번역되기도 한다.

♦♦♦ 천구를 28개 구역으로 나눈 것 가운데 하나다.

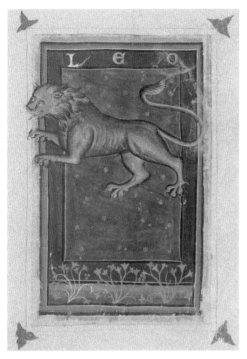

『점성술서』

Liber astrologiae

게오르기우스 펜둘루스가 쓴
『점성술서』의 14세기 필사본
삽화. 왼쪽의 그림은 사자궁을
나타내고 있고, 오른쪽의
그림은 사자궁의 세 번째
10분각을 그리고 있다.

부호를 새긴 인공물 부적을 구분했다. 그는 그러한 명문銘文들
은 지각 있는 마력적 존재, 즉 사물에 권능을 불어넣지만 사용
자를 커다란 위험에 빠뜨리는 존재와의 의사소통을 의미한다
고 생각했다.

마르실리오 피치노는 아퀴나스의 유보적인 태도를 잘 알고
있음에도 불구하고 우울증을 치료하는 데 자연 마법과 부적을
이용한 마법을 겸용하면 효과가 있다고 주장한 것으로 유명하
다. 그는 1489년에 출판한 『인생에 관한 세 권의 책』에서 "별
빛은 … 표상이 새겨진 금속과 보석을 빠르게 관통하며 그 안
에 불가사의한 능력을 남긴다"고 단언했다. 부적을 만들 때는
행성별로 감응하는 물질을 선택할 필요가 있다. 예를 들면 납
조각은 지적인 작업이나 형이상학적 사고를 도와주는 토성을
끌어당긴다. 별점에서 강한 위치(보병궁에서 떠오른다는 점에
서)에 있는 토성의 시간에 태어났으며 플라톤과 신플라톤학
파 철학을 번역하는 데 깊이 몰두했던 피치노는 토성 때문에
자신의 인생에 닥칠 수 있는 액운을 다루는 방법에 대단히 정
통했다. 피치노는 안전하고 사회적으로 용인될 수 있는 형태
의 천체 마법을 하는 사람이라고 자신을 홍보했지만, 서양 기

신성 로마 제국 황제 루돌프 2세의 마법의 종

Magical bell of Holy Roman Emperor Rudolf II

1600

루돌프 2세는 점성술과 연금술을 비롯해 과학 기술의 열렬한 후원자였다. 체코의 기술자인 한스 불라가 만든, 이 연금술에 쓰는 탁상용 종은 행성에 있는 일곱 개 금속을 파라셀수스의 제조법에 따라 합금하여 만든 마법 호박금으로 주조한 것으로 보인다.

독교 사회에『피카트릭스Picatrix』로 알려진 악명 높은 아랍의 마법 개요서『현자의 목표Ghāyat al-Ḥakīm』에서 영향을 받았다고 알려졌다. 이 책은 10세기 스페인에서 마슬라마 알 쿠르트비가 편찬하고 1256–58년에 알폰소 10세의 궁정 필사실에서 카스티야어로 번역되었다고 한다. 알폰소 10세는『천체 마법서Libro de astromagia』(1280년경)의 출판도 후원했다. 부적을 만드는 필수 교본인『피카트릭스』는 서문에서 강령술에 관한 책이라고 소개하고 있으며 신령에게 동물을 제물로 바치는 것과 인간의 피를 이용한 제의를 비롯해 훨씬 더 위험한 실행 방법들을 포함하고 있다.

피치노가 쓴 책과『피카트릭스』에 수록된 내용들은 히브리어로 된 신의 이름 그리고 문자에 숫자를 부여해 점을 치는 카발라의 '게마트리아'에 대한 인식과 어우러져 아그리파의『오컬트 철학 3권』에 다시 등장한다. 아그리파는 제2권에 행성과 관련된 히브리어 명단을 수록하고 있다. 예를 들면 히브리어로 아버지의 의미를 갖는 '아브'는 숫자 3을 갖고, 영광을 의미하며 카발라 생명의 나무에서 여덟 번째 세피라인 '호드'는 숫자 9를 가지며, 야훼의 축약어인 신의 이름 '야'는 숫자 15를 갖는다. 토성의 선한 신령인 '아기엘'은 악령인 '자젤'과 마찬가지로 숫자 45를 갖는다. 이러한 숫자의 의미는 아랍의 천체 마법에서 유래한 관행인 행성과 관련된 마방진魔方陣을 보면 분명해진다(마방진 안에서 행성은 서로 다르게 배열된 일련의 숫자와 관련이 있다). 토성이 들어가 있는 마방진은 가로세로 각 세 칸씩이며 각 행의 열별로 숫자를 더하면 15가 되고 마방진 칸에 들어 있는 숫자를 모두 합치면 45다. 아그리파는 이 마방진을 아라비아 숫자와 히브리 문자로 제시한다. 그는 또 마방진에서 기하학적으로 도출한 토성, 그리고 토성의 신령과 악령을 나타내는 인장이나 부호를 제시하고 있다. 그러한 마법 인장들과 다른 행성을 나타내는 인장들은 반지, 거울, 부적 등 다양한 목적으로 사용할 수 있다.

파라셀수스가 쓴 것으로 알려졌으며 많은 영향을 끼친『마법원론Archidoxis Magicae』(1590)에는 마법 호박금琥珀金♦ 제조법

♦ 금과 은, 구리가 주성분이고 다른 미량 금속도 포함한다. 고대 페르시아에서 처음 합금된 것으로 전해지며 영어로는 green gold 라고도 한다.

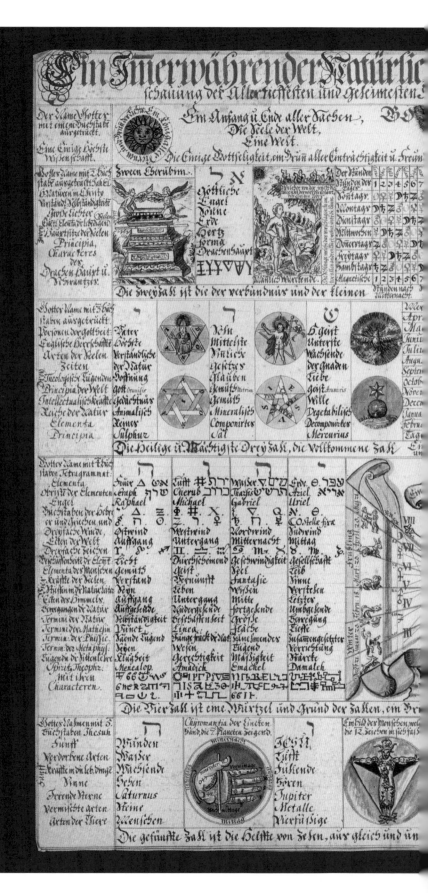

TT. Der doch ohne Anfang u. Ende ist.
Der Stein der Weisen.
Ein Hertz.

...Abtheilung, vor welcher Er gewesen, u. nach welcher aus Er werde wird.

IN ARCHETY-
PO.
IN MUNDO IN-
TELLIGIBILI.
IN MUNDO MINORE

	Nahmen
7 8 9 10 11 12	Stundt der Nacht
	☉ Gut.
	☿ Gut.
	☽ Böse
	☿ Mittel.
	☿ Gut.
	♃ Gut.
	♄ Böse.
7 8 9 10 11 12	Stunden

Stunden vor Mitternacht.

Menschliche
Seele
Mond
Wasser
Gehirn
Materia
Drachen dchwantz

Zwey Gesetz Taffeln.

IN ARCHETYPO.
In der Intellectualischen

Himlischen

Kleinen
Elementalischen
Welt.

Welt, welche die gebährende Materia anzeiget.

bewegliche	Pisces Leo	unbeweglich	Gemeine
Anfangende		folgende	fallende
Tägliche		Nächtliche	Theilhaffte
Anfang		Mittel	Ende
Vergangenes		Gegenwärtig	Zukünfftiges
Linea		Umbschweiff	Corpus
Länge		Breite	Dicke
Seele		Geist	Leib
Haupt		Brust	Bauch
Feuer		Lufft	Wasser

Gottes Name mit
3 Buchstaben.
Vierfache Himelszeichen.
Vierfache Häuszeichen.
Dreyfache Herren
der Zeit und Zeit.
Maasse der Zeit.
Gemeine Chöre.
Unterscheide der Leiber.
Theile der Menschen Princip.
Theile der Menschen anstheilen der Zugehörigkeit.
Haupt Elemente.

durch Dreyfache vermehrung denen Göttlichen Formen zugeeignet.

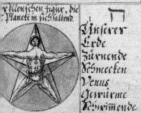

I	O	V	A
Galle △	Blut	Geschleim ▽	Schwartzgeblüt ☉
Ungestümigkeit	Hurtigkeit	Trägheit	Langsamkeit
Sommer	Frühling	Winter	Herbst
Casmazan	Salvi	Farlass	Amabael
Gargatel	Caracasa	Amabael	Tarquam.
Tariel	Amatiel	Ctarari	Gualbarel
Tubiel	Amadai		
Gaviel	Spugiel	Alturib	Torquaret
Festatui	Amadai	Gerenia	Rabianira
Marcus	Johannes	Matthäus	Lucas
Löwe	Adler	Mensch	Kalb
Thiere	Pflantzen	Metalla	Steine
Gehende	Fliegende	Schwimmende	Kriechende
Saame	Blume	Blätter	Wurtzel
Warm	Feüchte	Kalt	Trocken
Gold Eisen	Kupfer Zinn	Quecksilber	Bley und Silber
Leuchtende	Röste	Helle	Schwer
Thoar	Consor ♊	Bajan ♋	Pantheon ♍
Coron	Error	Zaruech ♏	Erim ♏
Heremon	Iassor	Elisan ♉	Naim
Gael	Moymon	Phymon	Egin
Alphani	Aerei	Nymphæ	Pigmæi

Gottes Name mit 4 Buchstaben.
Feüchtigkeiten.
Sitten der Complexion.
Seiten des Jahrs.
der Zeit und
Engel
Nahmen

Haupt stück des
Nahme der Seel.
Evangelisten.
H. Thiere.
Geburt der vermischte Dinge.
Arten der Thiere.
Leib. Elem. d. Kräuter
und derer Eigenschafft.
Metalle so mit den Elementen übereinstimmen
Steine so mit d. Elem. über
Böse genannten
Himlischen Zeichen.
Principia der sechster anmahl
Geister der Elemente.

die vollkommene Zahl in sich hält.

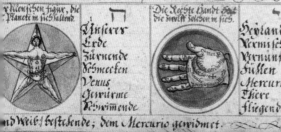

Menschen figur, die
Planeten in sich haltend.

Die Rechte Handt
die Welt beleben in sich.

Unserer
Erde
Zürnende
Schmecken
Venus
Gewürme
Schwimmende

Heylander
Vernünschter
Vernünstige
Füllen
Mercurius
Thiere
Fliegende

IN ARCHETYPO.
In der Kleinen
Welt.

In der Elementalischen Welt.

und Weib, bestehende; dem Mercurio gewidmet.

이 들어 있다. 호박금은 지구에서 나는 일곱 개 금속의 합금으로 마법 거울과 강령술에 쓰는 종鐘을 만드는 데 유용한 것으로 정평이 나 있다. 이 천체 마법의 합성물은 사용하는 사람들의 천궁도와 점성술적으로 조응하는 마법 거울을 만들기 위해 행성의 합삭(예를 들면 화성과 금성이 일직선상에 있는 합일 때가 철과 구리를 합금할 최적기이고, 토성과 목성의 합은 납과 주석 합금에 최적기이다)을 관찰하면서 오랜 시간을 두고 만들어진다. 이런 거울은 죽은 자의 영혼을 불러오거나 보통 점을 칠 목적으로 천사와 귀신을 불러오는 데 사용한다. 하인리히 쿤라트는 독자들에게 군신 마르스를 불러내는 주문을 힘차게 외침과 동시에 아그리파가 만든 화성의 인장을 갑옷에 찍어 넣으라고 조언하면서 마법 갑옷을 만들기 위해 이러한 가르침을 따랐다.

마무리는 천체 마법의 대표적 인물이자 이탈리아의 철학자 톰마소 캄파넬라를 언급하는 것으로 충분할 것이다. 추기경들의 별점을 치게 해서 그들의 사망일을 공개적으로 예측한 것으로 유명한 교황 우르바누스 8세는 일식과 월식의 순서로 자신이 언제 죽을지 예측하는 것을 매우 염려하게 되었다. 그는 이단과 반역으로 교황청 감옥에서 힘겹게 여러 해를 보낸 캄파넬라를 석방했다. 1628년에는 카스텔 간돌포에 있는 교황궁에서 안전실의 문과 창문을 봉인한 채 향수와 향기를 퍼뜨려 공기를 정화했다. 그들은 황도 12궁의 별자리를 대신하는 발광체와 함께 행성들을 나타내는 등잔 두 개와 다섯 개의 횃불을 밝혔다. 목성과 금성의 유익한 기운을 불러오는 음악이 울려 퍼졌다. 그들은 돌, 식물 그리고 상서로운 기운에 어울리는 색깔로 주변을 에워쌌다. 그뿐만 아니라 점성술에 따라 증류한 술도 마셨다. 그 방법은 성공을 거두었고 교황은 점성술의 총탄을 피했다. 불행히도 교황의 적들은 캄파넬라가 개인적으로 작성한 그 의식에 대한 기록을 동의 없이 공개했다. 우르바누스는 격노했고 캄파넬라는 로마를 떠나 파리에 있는 루이 13세의 궁으로 피신했다.

◀ p.154-55

영원불멸의 자연 마법 달력

An Everlasting Natural-
Magical Calendar

1582

이 그림에는 히브리어로 된 신의 이름들, 신성한 기하학 도형, 점성술, 수상술, 인장과 천사들의 기호, 마방진, 의인화되고 기호화된 일곱 개의 고대 행성들이 들어 있다.

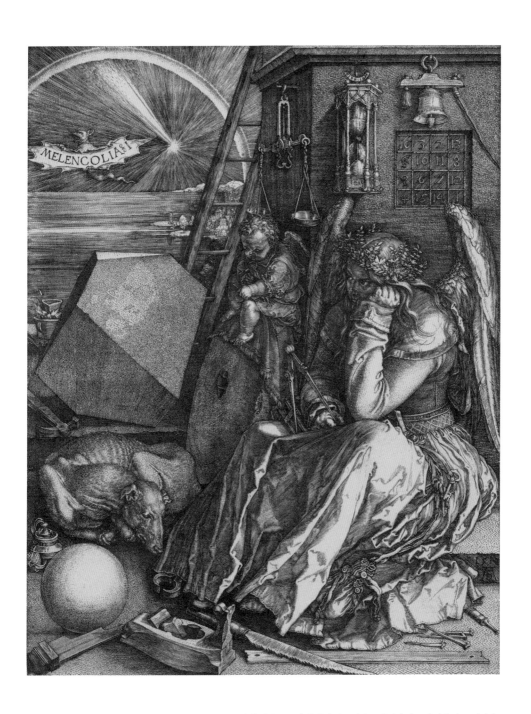

멜랑콜리아 I

Melencolia I

알브레히트 뒤러, 1514

목성의 마방진 가운데 가장 유명한 사례는 독일의 화가 알브레히트 뒤러의 이 동판화에 있는 것이라고 할 수 있다. 뒤러의 점성술은 그가 토성의 영향을 받고 있다는 것을 보여준다. 토성은 쌍자궁에서 태양과 결합된다. 이렇게 되면 그는 지식을 얻지만 우울해진다. 뒤러는 토성에 대응하는 하나의 방식으로 이로운 행성인 목성의 마방진을 그림에 넣었다. 뒤러의 마방진을 자세히 살펴보면 맨 밑줄에 숫자 4, 15, 14, 1이 있다. 가운데 두 숫자는 동판화를 제작한 해인 1514년을 나타낸다. 숫자 1과 4는 알브레히트 뒤러라는 이름의 머리글자인 A와 D, 즉 알파벳의 첫 번째와 네 번째 글자를 암시한다.

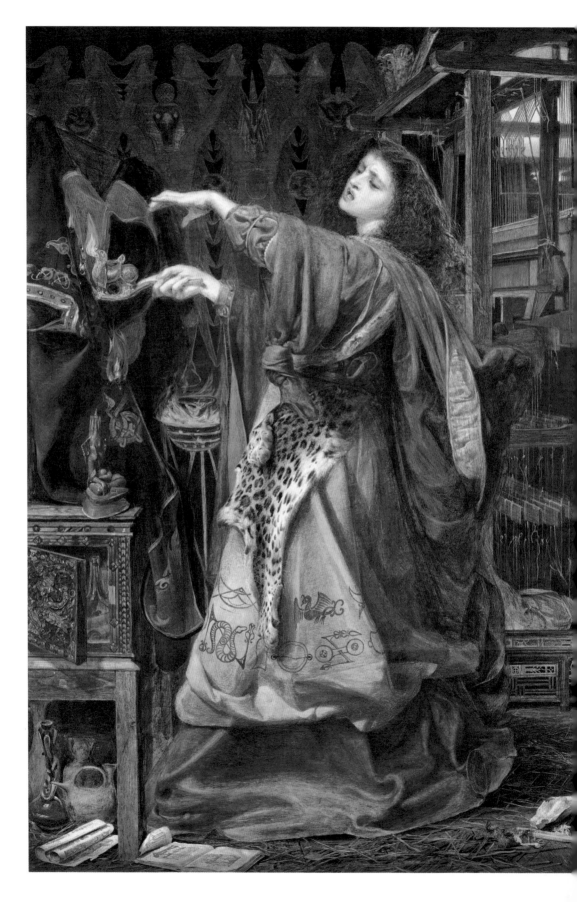

"마법사들의 형이상학, 그리고 강령술 책들은 신성한 것이다.
선들, 원들, 그림들, 문자들, 기호들.
아, 이것들이 파우스트가 그토록 원했던 것이구나.
오, 유익과 기쁨의 세계가, 권세, 영광, 전능의 세계가,
열심히 탐구하는 장인에게 약속되었도다!"
— 크리스토퍼 말로의 『포스터스 박사의 비극』

Christopher Marlowe,
The Tragical History of Doctor Faustus(1604)

의식 마법

의식 마법은 가장 논란이 많은 마법 수행 형식이다.
주로 초자연적인 세계를 다루고 주문으로 천사에게 간구하며
귀신을 소환한다. 여기에는 마법사를 보호하고 정령을 가두기
위해 매직 서클을 그리고 악령을 제압하기 위해 권능의 언어를
사용하며 정화와 기도의 오랜 준비 의식 같은 복잡한 일련의
행위가 수반된다.

이제 더 많이 논란이 되고 더 위험할 수 있는 제의 혹은 의식 마법으로 넘어가기로 하자. 이 마법은 고대부터 현대에 이르기까지 다양한 형식으로 존재해 왔다. 교회가 자연 마법 심지어 천체 마법까지도 일부 용인했지만 의식 마법은 종교와 밀접한 관계를 맺어 왔다. 필사본을 읽을 줄 아는 사람들이 수도사나 사제로 훈련을 받았던 중세에 특히 그랬다. 안정된 수입이 없었던 중세의 성직자들이 그 이면에 있는 세속적 세계의 일원이 되어 마법적 의식을 시도하거나 도와주고 마법에 관한 문헌을 모아 편찬하거나 새로운 책을 저술하려고 했던 것은 당연한 일이라고 할 수 있다. 말할 나위 없이 그들은 신성 모독, 전례적 우상 숭배, 이단은 물론이고 최소한 교회의 권위를 침해한다는 비난을 무릅써야 했다.

고대에 남겨진 특별한 기록 중에는 이집트, 바빌로니아, 그리스, 유대교와 기독교 문헌에 나타난 주문과 전례에 관한 내용을 기원전 2세기부터 기원후 5세기에 걸쳐 그리스-이집트 시대에 수집해 놓은 『그리스 마법 파피루스Papyri Graecae Magicae』가 있다. 『비밀의 서』는 『그리스 마법 파피루스』의 영향을 보여줄 뿐만 아니라 약 7백 개의 천사 이름을 수록하고 있다. 이 탁월한 유대교 마법서는 천사 라지엘이 노아에게 주어 솔로몬 왕에게까지 전해진 것으로, 솔로몬 왕이 보여준 엄청난 지혜뿐만 아니라 악마를 제압하는 마법적 위력의 원천으로 유명하다. 솔로몬의 마법에 관한 가장 오래된 책 『솔로몬서Testament of Solomon』는 귀신학의 백과사전으로 여겨졌다. 고대 말기에 나온 이 책의 남아 있는 필사본 가운데 가장 오래된 것은 5세기나 6세기의 것으로 추정되며, 비잔틴 시대의 그리스어로 쓰인 『수점Hygromanteia』 혹은 『솔로몬의 마법론Magical Treatise of Solomon』과 함께 14세기 말에서 15세기 초에 쓰여 서양 라틴어권에서 가장 유명한 마법서라고 할 수 있는 『솔로몬의 열쇠Clavicula Salomonis』의 원전이다.

의식 마법의 진행 방법을 기록한 이러한 교범들은 자연 마법과 천체 마법의 관행들에 덧붙여 새로운 것도 담았다. 즉, 소원을 이루기 위해 저승에서 귀신을 소환하든 하늘에서 천사의 강림을 빌든 마법으로 영적인 존재에게 간청하는 데 관심을 보였다. 마법사들이 이러한 강력한 존재들과 소통하기 위해 기도와 주문을 외는 것을 비롯해 초자연적인 도움을 얻기

◀ p.158

모건 르 페이
Morgan-Le-Fay
프레더릭 샌디스, 1864
마녀이자 전설적인 아서왕의 여동생을 라파엘전파 양식으로 묘사한 이 그림에서 모건 르 페이는 위험한 팜 파탈로 표현된다. 그녀는 아서왕이 입으면 불이 붙어 몸을 태우게 되는 마법의 옷을 짓는 베틀 앞에 있다.

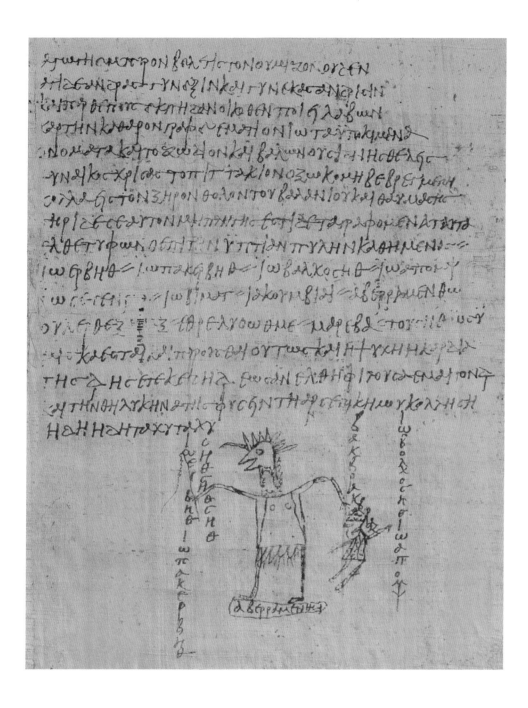

주문 36

Conjuration 36

『그리스 마법 파피루스』(기원전 2세기-기원후 5세기)의 삽화. 여기에 쓰인 글의 내용은 다음과 같다. "매력을 만드는 사랑의 주문, 불의 예언, 그보다 위대한 것은 없다. 그것은 남자들을 여자들에게로 여자들을 남자들에게로 이끌며 처녀들을 집에서 뛰쳐나오게 한다." 정화된 파피루스에 짝이 되길 원하는 사람에게서 나온 마법의 물질을 섞은 당나귀 피로, 뱀의 모습을 한 티폰을 향한 주문을 비롯해 점을 치는 사람의 이름과 형상을 그린다. 그리고 그 주문을 목욕탕의 건식 증기실에 붙인다.

솔로몬의 열쇠

Clavicula Salomonis

18-19세기

『솔로몬의 열쇠』와
『헵타메론』에서 나온 요소들이
모두 포함된 이탈리아에서
제작된 필사본의 복사본. 왼쪽
그림은 사라보테스 왕,
금요일과 금성을 지배하는
공기의 정령을 묘사하고 있다.
그의 천사들은 서풍과 관련이
있다. 오른쪽 그림은 아칸 왕,
월요일과 달을 지배하는
정령을 그리고 있다. 그의
천사들 역시 서풍과 관련이
있다. 아칸 왕 밑에는 시편
32편의 첫 구절 "복되도다.
죄를 용서받은 자들은…"이
쓰여 있다.

위한 간청은 의식 마법의 형식을 더 합법적인 자연 마법과 천체 마법적 형식과 구분하는 확실한 변별점이 되었다. 다른 형식의 마법과 마찬가지로 의식 마법에 관한 문헌적 자료들은 고대 그리스 문화, 아랍의 신플라톤주의, 유대교의 영향을 분명히 보여주지만, 현존하는 서양의 자료들은 그 구조와 당위성에서 대부분 기독교 성경, 전례서, 가장 잘 알려진 구마 의식 같은 관습에 의존하고 있다. 게다가 자연 마법이나 천체 마법과는 대조적으로 의식 마법은 보통 길고 복잡하다. 때로는 마법을 끝내는 데 몇 달씩 걸리기도 한다. 의식 마법에는 신의 조화god-work를 의미하는 '테오르기아θεουργία', 마법과 주술을 의미하는 '고에테이아γοητεία', 이렇게 두 가지 기본적인 형식이 있다. 전자는 천사의 권능과 관계가 있고 후자는 천사 그리고 보통 부정적인 의미의 귀신, 둘 모두 관계가 있다.

마법의 정의는 다양하다. 하지만 일반적으로 종교적 목적의 기초를 이루는 마법, 즉 순수한 정령과 교감하고 신과 합일하려는 신성한 기술이라는 의미다. 마법에서 가장 많이 인용하는 자료는 4세기에 신플라톤학파인 시리아의 이암블리

찬가 125편

Cantiga 125
13세기에 쓰인 『성모 마리아
찬가Cantigas de Santa
Maria』 중에 찬가 125편의 삽화.
칸티가Cantiga는 노래의 가사로
쓰인 시들로, 카스티야와 레온
왕국의 왕 알폰소 10세가
썼다고 전해진다. 125편은
여성이 자신과 동침하도록
강요하는 마법을 부리는
사제에 관한 이야기다. 귀신에
둘러싸인 그 사제는 매직 서클
안에 앉아 있다. 원 주위에는
마법의 상징들이 있고 안에는
호신용 오각별이 있다. 여성은
성모 마리아의 개입으로
위기를 모면한다.

코스가 쓴 것으로 알려진 『이집트인, 칼데아인 그리고 아시리
아인들의 비법De mysteriis Aegyptiorum, Chaldaeorum, Assyriorum』♦,
5세기에 그리스의 철학자 프로클로스가 쓴 『제물과 마법De
Sacrificio et Magia』, 6세기에 (시리아 사람으로 추정되며 필명밖에
는 알려진 바가 없는) 아레오파고스의 디오니시오스라는 사람
의 기독교 관련 저술 등이 있다. 이교도인 프로클로스는 승천
하여 스스로 신격화하고 유일신과 일체를 이루기 위해 상징
을 마법적으로 이용하는 것에 대한 글을 남겼다. 마법사들은
인간임과 동시에 신이 되며 그의 개별적 소우주에 들어 있는
영혼을 세계영혼의 힘과 일치시키고 그렇게 함으로써 테이오
스 아네르θεῖος ἀνήρ, 즉 '신적 인간'이 되기 위한 '전체'에 가담
한다. 마법적 의식에서 신의 모습은 마법사가 무아지경에 이
르렀을 때 의식을 치르는 사람이 꿈을 꾸거나 깨어 있는 상태
에서 영혼이 하늘에 올라가거나 신이 하늘에서 땅으로 내려
왔을 때 볼 수 있다. 기독교도인 아레오파고스의 디오니시오
스는 마법을 신학과 궁극적 승천의 상징인 그리스도와의 결

♦ 그리어 원전의 제목은 '이집트인의 신비에 관하여(Περὶ τῶν Αἰγυπτίων
 μυστηρίων)'이다.

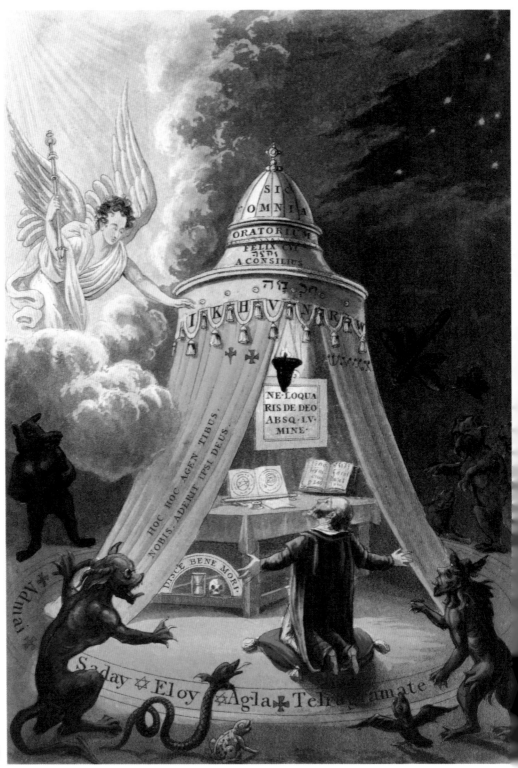

매직 서클
Magic Circles

매직 서클 안은 마법의 공간이다. 그 경계는 나타날지도 모를 위험한 귀신들로부터 보호해 주는 방어벽이다. 일부 필사본에서 그것은 기하학적으로 완벽한 원으로 그려져 있다. 기하학적 완벽성 그 자체에 움찔한 존재들이 물러난다. 때로는 동심원들이 여러 개 그려진다. 그 원들 사이에는 마법적인 상징 기호들과 신의 이름이 쓰여 있다. 더 영험한 일부 마법사들은 정령이나 귀신을 가두어 놓는 공간도 만든다.

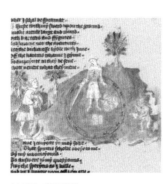

보물을 가진 귀신 Demon with Treasure

『인생이라는 순례의 여정 The Pilgrimage of the Life of Man』(1425-50)에서 한 마법사가 매직 서클 안에서 추가적인 방어를 위해 검을 들고 서 있다. 귀신이 그에게 보물을 가져다주는데, 아마도 그 보물들은 원 안에 이미 쌓여 있는 보물 더미에 더해질 것이다.

수성 Mercury

13세기에 알폰소 10세가 지은 것으로 알려진 『성모 마리아 찬가』에 들어 있는 이 그림은 자신의 성적 욕망을 충족시키기 위해 마법을 부리는 사제를 보여준다. 그는 귀신들에 둘러싸여 매직 서클과 오각별 안에 앉아 있다.

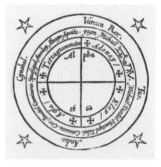

시간과 관련된 서클 Time-Related Circle

피에트로 다바노가 지었다는 『헵타메론 Heptameron』에는 원의 안쪽 띠에 신들의 히브리어 이름이, 바깥쪽 띠에 악령의 왕들, 황도 12궁의 기호와 천사들의 이름이 적혀 있다. 이 모든 것은 그것을 그린 시간과 요일, 계절과 관련이 있다.

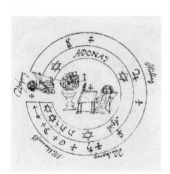

개방형 서클 Circle with Opening

『요한 파우스트 박사의 마법 혹은 흑백 카발라 Necromancy or Black and White Cabala of Doctor Johann Faust』(1750년경)에 나오는 이 서클에는 조수들이 여닫는 통로, 의식용 제단과 향로가 있다. 그리고 아도나이와 아기엘이라는 이름도 보인다.

포스터스 박사 Doctor Faustus

크리스토퍼 말로가 지은 비극의 1628년 판본의 속표지에는 마법서와 지팡이를 든 포스터스 박사가 행성과 황도 12궁의 기호가 쓰인 원 안에서 악마 메피스토펠레스에게 마법을 거는 그림이 있다.

보물을 찾는 사람들 Treasure Seekers

마법서를 든 마법사가 악마를 불러내거나 혹은 악령을 쫓아내려고 한다. 한 조수는 검을 휘두르고 또 다른 조수는 보물을 찾기 위해 땅을 판다. 프란체스코 페트라르카 작품집의 1532년 판본에 들어 있는 그림이다.

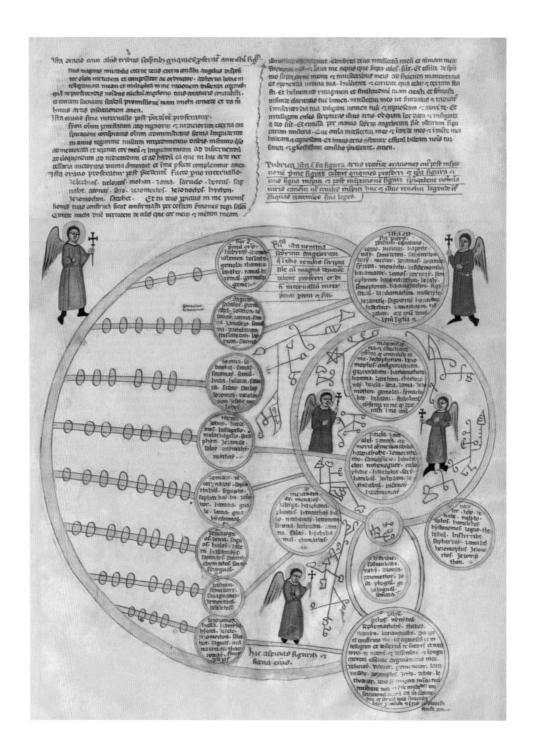

가장 신성하고 유명한 마법술

Sacratissima Ars Notoria

14세기

12세기에 쓰인 필사본을 14세기에 복사한 판본에 나오는 이 도해에는 천사들의 그림과 그들의 특질에 대한 설명, 노타에, 즉 마법적 표식 혹은 기호가 천사들의 명단과 함께 쓰여 있다. 마법을 하는 사람이 지식을 얻기 위해 바치는 기도문도 들어 있다.

합이라고 설명한다. 그리스도가 '테안트로포스θεάνθρωπος', 즉 신인ᇂᄉ이 되는 것은 그 자체로 인간과 신의 경계를 뛰어넘는 마법적 행위였다. 디오니시오스가 주장하는 마법의 목표는 자기 고양뿐만 아니라 이성과 지성을 가진 모든 존재들의 구원과 신성화였다. 기독교적 의미에서 마법적 활동은 흔히 '천사 마법'으로 불리기도 한다. 여기에는 계시와 관련된 의식, 꿈과 환영을 불러오고, 영혼에게 말을 걸고, 천상에서의 지식과 경험을 직접 불어넣는 기술뿐만 아니라 궁극적으로는 마법을 하는 사람들을 구원할 가능성을 높이기 위해 그들의 기억, 설득력과 이해력을 계발하는 방법이 포함된다. 이러한 마법에는 보통 마법을 치르는 사람들의 육신과 영혼을 정화하는 집중적이면서도 광범위하고 시간이 오래 걸리는 의식들, 즉 단식, 고해성사, 묵언과 명상의 시간, 성 삼위일체와 수행 천사들에게 바치는 긴 기도와 같은 준비가 포함된다.

천사 마법을 학문적으로 연구한 대표적인 책들 가운데 하나가 12세기에 편찬된 『솔로몬의 유명한 마법술Solomonic Ars Notoria』이다. 이 책은 혼자 수행하는 사람, 즉 공부를 통해 자신을 향상하려는 학생이나 선견지명을 체험하기를 바라며 열심히 기도하는 수도자들은 천사들의 중개를 통해서 성 삼위일체로부터 영적이고 지적인 재능을 부여받을 수 있다고 주장한다. 열왕기 3장 5절에서 15절에 나오는 하느님이 솔로몬의 꿈속에 나타났다는 이야기가 영감의 원천이 되었음이 분명하다. 여기에는 성공적인 수행자가 신이 불어넣어 주는 인문학, 철학, 신학, 의학 그리고 직관적 지식의 수혜자가 될 수 있도록 천사가 솔로몬에게 알려준 일련의 기도 형식으로 쓰여 있다. 또한 고도의 금욕주의와 기도문(어떤 것들은 통상적인 기도문으로 알아볼 수 있고 어떤 것은 베르바 이그노타verba ignota 혹은 알 수 없는 말이다), 정화 의식, 노타에notae, 즉 문자, 도형, 신비한 부호로 이루어진 복잡한 그림을 자세히 응시하는 것을 비롯한 명상 수련, 특별히 제조한 탕약을 마시는 것까지 포함해 넉 달 이상 이어지는 의식 전반에 대해 기록하고 있다. 이 논저의 영향은 14세기에 존 드 모리니가 지은 『계시서Liber visionum』, 마요르카의 은둔 수행자 펠라기우스가 지은 것으로 알려진 『십자가 마술Ars Crucifix』 등에서 볼 수 있다. 이 책은 독실한 수행자에게 잠자는 동안 그리스도의 환영을 보여줄 수

사람의 아들
The Son of Man

『지옥의 열쇠 혹은 흑과 백의 마법*Clavis Inferni sive Magia Alba et Nigra*』은 18세기부터 내려오는 의식 마법을 다룬 책으로, 원본은 성 키프리안이 쓴 것으로 알려지고 있다. 그는 기독교도로 개종하기 전에 유명한 마법사였다. 이 필사본에는 악령 왕 네 사람의 형상과 함께 기도문, 주문, 악령의 결박과 추방 등이 쓰여 있다. 여기에 있는 그림에는 죽음과 지옥의 열쇠를 가지고 있는 사람의 아들이 그려져 있다. 그는 요한계시록 1장 13절에서 16절에 다음과 같이 묘사되어 있다.

요한계시록 1장 13-16절

13) 일곱 개의 황금 촛대 한가운데 발까지 내려오는 긴 옷을 입고 금색 허리띠를 두른 사람의 아들이 서 있었습니다.

14) 그의 머리와 머리카락은 양털이나 눈처럼 희고 눈은 타오르는 불과 같았습니다.

15) 그의 발은 마치 용광로에 있는 놋쇠 같았고…

16) 그리고 그는 오른손에 일곱 개의 별을 들고 있었습니다. 입에서는 날카로운 양날의 검이 나왔습니다. 그의 얼굴은 대낮에 작렬하는 태양 같았습니다.

♦ "말하노니 나는 알파와 오메가요 처음과 나중이요 시작과 끝이라"

1. 사람의 아들 Son of man
이 그림에 있는 사람의 아들은 요한계시록 1장 12-18절 내용을 반영한 것이다.

2. 테트락튀스 Tetraktys
피타고라스의 테트락튀스에는 마법의 알파벳인 '천상의 문자Scriptura Caelestis'로 쓰인 신의 이름 YHVH가 있다.

3. 히브리 대천사I
Hebrew Archangels I
테트락튀스 왼쪽에는 히브리어로 쓴 대천사 가브리엘과 우리엘이 있다.

4. 히브리 대천사II
Hebrew Archangels II
테트락튀스 오른쪽에는 히브리어로 쓴 대천사 미카엘과 라파엘이 있다.

5. 대천사 라파엘, 카마엘, 자드키엘 Archangels Raphael, Camael and Zadkiel
일곱 대천사들 가운데 세 천사의 이름이 '천사의 문자Scriptura Malachim'로 쓰여 있다. 위에서 아래로 라파엘, 카마엘, 자드키엘이다. 아그리파에 따르면 이 천사들은 각각 태양, 화성, 목성과 관련이 있다.

6. 대천사 가브리엘, 미카엘, 하니엘 Archangels Gabriel, Michael and Haniel
오른쪽에는 일곱 대천사들 가운데 세 천사의 이름이 쓰여 있다. 가브리엘, 미카엘, 하니엘. 아그리파는 『오컬트 철학 3권』에서 이 천사들을 각각 달, 수성, 금성과 연관 지었다.

7. 대천사 자프키엘
Archangel Zaphkiel
그림 밑에는 일곱 번째 대천사인 자프키엘의 이름이 쓰여 있다. 아그리파는 이 천사를 토성과 연관 지었다.

8. 알파 Alpha
그림 아래 왼쪽에는 그리스 문자 알파(A)가 쓰여 있다. 이 문자는 시작인 그리스도를 상징한다.(요한계시록 22장 13절)♦

9. 오메가 Omega
그림 아래 오른쪽에는 그리스 문자 오메가(Ω)가 쓰여 있다. 이 문자는 끝인 그리스도를 상징한다.(요한계시록 22장 13절)

있도록 꿈을 꾸게 하는 의식에 대해 기록하고 있다.

천사 마법에 관한 책들 가운데 영향력이 컸던 또 다른 책은 14세기에 남프랑스에서 쓰인 것으로 보이는 『호노리우스의 맹세의 서Liber iuratus Honorii』 혹은 『신성한 책Liber sacer』이다. 이 책은 28일 동안 진행되는 의식을 담고 있다. 그 의식을 치르면 축복받은 자들이 천국에서 누리는 것과 같은 모든 영광을 누리는 신의 아름다운 환영을 보게 된다. 하지만 의식을 집전하는 사람이 신을 불러오게 하는 호노리우스 마법 의식에는 모두 72일이 걸린다. 이 책의 서문은 나폴리, 아테네, 톨레도 출신의 마법 대가 여든아홉 명으로 이루어진 일종의 협의체를 설명하고 정결한 사람들이 강림한 귀신들(좋은 귀신이든 나쁜 귀신이든)을 제압할 수 있다고 주장한다. 그런 다음 마법사를 보호하고 귀신들을 통제하는 데 필요한 '신의 인장Sigillum Dei'을 만들기 위한 상세한 지침들과 축성 의식을 위한 강령, 백여 개의 신의 이름이 들어가 있는 필수적인 기도문과 주문이 나온다. 그런 기도와 주문을 통해 의식을 집전하는 사람은 다양한 목적에 맞춰 천사와 귀신들을 강림하게 한다. 의

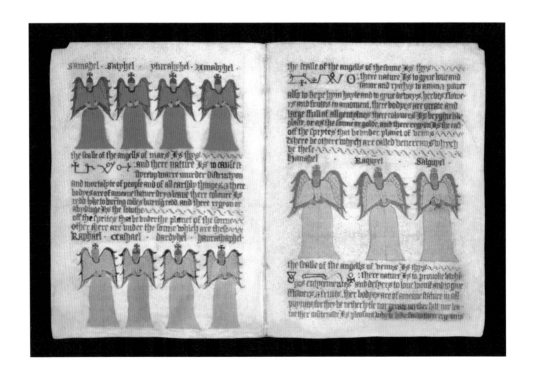

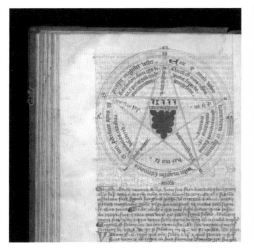
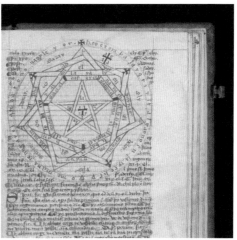

**오각별(왼쪽)과 신의
인장(오른쪽)**

A Pentagram and a Sigillum
Dei

베렌가리우스 가넬루스가
편찬한 『신성한 마법
개론』(1346) 삽화. 한때 16세기
영국의 마법사인 존 디가
소장했했던 이 판본은 현재
카셀 대학에 소장되어 있다.

식의 가장 수준 높은 단계는 '신적 환상 작업opus visionis divine'으
로 수행자가 여전히 인간의 모습을 하고 있지만 신의 환상을
통해 완전히 바뀌도록 만드는 것이다. 이 책의 다른 부분에는
행성, 대기, 그리고 지상의 귀신들을 불러내는 의식, 매직 서
클을 그리는 방법, 마법 도구(개암나무 지팡이, 칼, 호각 등), 마
법의 말voces magicae을 수록했다. 이 책의 많은 부분은 14세기에
카탈루냐 학자 베렌가리우스 가넬루스가 편찬한 걸작 『신성
한 마법 개론Summa sacre magice』에도 나온다. 이 책 역시 마법
의식을 집전하는 사람에게 신의 봉인을 사용하면 신의 환상,
신의 능력에 대한 지식, 죄의 사면을 얻을 수 있으며 모든 영
혼이 신성하고 존엄하게 될 수 있다고 장담한다.

아그리파와 델라 포르타는, 불온하고 우상 숭배가 될 수 있
다고 자주 비난을 받아 온 의식 마법의 형식 '고에테이아'를
모든 선량하고 지성 있는 사람들이 혐오하는 부정하고 불결
한 영혼, 사악한 호기심과 부도덕한 마력魔力을 다루는 것이라
고 설명한다. 그것은 주로 '죽은 자를 이용한 점'을 뜻하는 라
틴어 네크로만티아necromantía, 즉 강령술과 관계가 있다. 그러
한 의식에 대한 최초의 설명은 기원전 7세기 호메로스의 『오
디세이Odyssey』까지 거슬러 올라간다. 이 서사시에서 마녀 키
르케는 이타카의 왕 오디세우스에게 트로이를 함락한 뒤에
집으로 돌아가는 최선의 길에 관해 명부冥府에 있는 예언자 티
레시아스의 망령과 상의하라고 조언한다. 로마 시인 루카누스

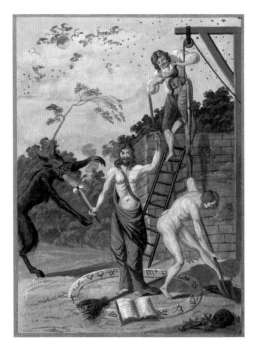
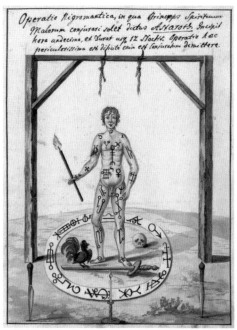

매직 서클 안의 주술사

Necromancers in Magic Circles

『모든 마법술에 관한 가장 진귀한 개요서』(1775년경) 삽화. 교수대 가까이 두 개의 원이 그어져 있다. 몸에 온통 마법의 기호가 쓰여 있는 오른쪽 그림의 인물은 악마 아스타로스Astaroth◆를 불러내고 있다.

가 쓴 『파르살리아Pharsalia』(61)에는 마녀 에리크토가 죽은 병사의 시체에 피와 마법의 약초를 집어넣어 그를 되살리는 장면이 나오며 사무엘상 28장 3-25절에는 사울 왕의 요청으로 예언자 사무엘의 영혼을 불러내는 엔도르의 무녀巫女 이야기가 나온다. 그러나 강령술은 점차 종교적 구마 의식을 통해 악령을 불러내고 악령이 의식을 집행하는 사람의 뜻에 따르도록 만드는 것으로 이해되었다. 강령술을 하는 사람들의 목적은 숨겨진 보물이나 도둑맞은 물건을 찾는 것(혹은 도둑을 알아내는 것)부터 비밀 정보를 발견하는 것, 불가시성을 획득하고 헛것을 보이게 만드는 것, 인간의 감정을 조작하고 육체적·정신적 해를 입히는 것, 성적 욕망을 충족시키기 위해 타인을 지배하는 것 등 악의적인 것에 이르기까지 다양하다.

천사 마법에서와 마찬가지로 강령술 의식도 하느님, 성모 마리아, 성인과 천사들의 강림을 기원하는 기도를 여러 차례

◆ 이 악마는 바아제부브, 헤일렐과 함께 악마들 가운데 가장 높은 품계에 있는 세 악마 중의 하나다. 우리가 흔히 알고 있는 마왕 루시퍼 (Lucifer)는 '빛나는 자'라는 의미를 가진 헤일렐을 라틴어로 번역한 이름이다.

올리는 기독교 예배 의식에서 파생되었다. 구마 의식을 엉성하게나마 기반으로 삼는 강령술 의식은 기독교인 집전자의 권능으로 악령을 불러내고 붙잡아 둔다. 집전자는 의식 절차에 따라 엄격하게 이루어지는 금욕, 기도, 고해, 영성체, 참회를 통해 자신을 가다듬는다. 15세기에 편찬된 『축성의 서Liber Consecrationum』는 단식과 기도를 권한다. 이 책에는 신의 이름과 권능의 말씀으로 점철된 기도의 예문에 이어 사탄을 불러내는 주문, 마법 거울로 지식을 얻는 구체적인 방법, 악령들의 명단 및 강신술에 대한 장황한 설명이 들어 있다. 이 강령술 의식에서 훨씬 더 가시적인 것은 훈연, 귀신을 가두어 마법사를 보호하는 데 사용하는 오각별이 들어 있는 매직 서클, 점성술 기호, 악마의 인장을 사용하는 것, 『솔로몬의 열쇠』에 나오는 것과 같은 반지, 거울, 지팡이, 검, 칼, 창 등 여러 가지 인상적인 마법적 도구들을 끌어들인 것이다. 독일의 수도원장이었던 트리테미우스는 『솔로몬의 열쇠』에서 시작해서 알 킨디가 쓴 마법 이론서인 『광학』에 이르기까지 '무당들에 관한 모든 책'의 목록을 『흑마술의 마왕Antipalus Maleficiorum』(그의 사후 거의 백 년이 지난 1605년에 출판되었다)에 집어넣었다. 하지만 트리테미우스의 의도와는 반대로 그 목록은, 천체 마법과 의식 마법의 다양한 형식을 공부하려는 사람들에게 귀중한 자료가 되었다.

17세기에 『레메게톤Lemegeton』 혹은 『솔로몬의 작은 열쇠

존 디가 가지고 있었다고 하는 마법 도구

Magical Equipment Said to Have Belonged to John Dee
이 도구 일습에는 수정점을 칠 때 사용하는 수정 거울, 흑요석 거울 그리고 영혼과 천사를 불러오는 금판과 신의 인장 세 개가 들어 있다.

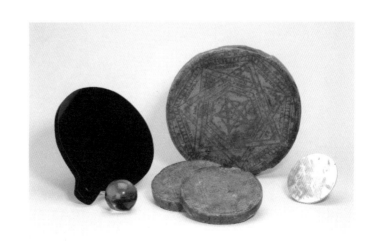

Lemegeton Clavicula Salomonis』라는 이름의 마법서 전집이 출판되었다. 이 전집은『주술Ars Goetia』,『초혼 강령술Ars Theurgia-Goetia』,『파울루스의 마술Ars Paulina』,『점술Ars Almadel』,『유명한 마법술Ars Notoria』 이렇게 다섯 권으로 구성되어 있다. 이 책에 나오는 내용의 일부는 트리테미우스의『비밀 메시지 Steganograpia』(1499년경), 아그리파의『오컬트 철학 3권』, 요한 바이어가 악령들과 악마들의 명단을 수록해 1563년에 출판한 『악마들의 가짜 군주Pseudomonarchia Daemonum』, 요한 밥티스트 그로스쉐넬의『영원불멸의 자연 마법 달력Calendarium Naturale Magicum Perpetuum』(1619년경) 등 이전에 출판된 책에서 찾아볼 수 있다.『주술』에는 잘 알려진 일흔두 개 악령의 명단이 각 악령을 상징하는 인장과 함께 수록되어 있다. 사도 바울이 지은 것으로 알려진『파울루스의 마술』에는 영적 존재들, 특히 성스러운 수호천사에게 수정석에 강림해 달라고 경건하게 요청하면서 성 삼위일체, 성모 마리아 그리고 천사들에게 바치는 기도문과 마법의 형상이 천사들의 이름, 그리고 그들 각자의 인장과 함께 실려 있다.『점술』에는 수정점(수정이나 수정 구슬을 이용한 점)에 관한 내용이 들어 있으며 이례적으로 특이한 구원을 약속하는 마법 의식이 기술되어 있다. 이 의식에서 마법사는 (알만달Almandal의 형상 혹은 솔로몬의 테이블이라고 부르는) 황동이나 밀랍으로 만든 제단으로 강림한 천사와 대화한 뒤에 은총을 받고 지옥에 떨어질 저주에서 구원받는다. 이때 황도 12궁이나 계절에 따라(봄은 흰색, 여름은 붉은색, 가을은 녹색, 겨울은 검은색) 제단과 초의 색깔이 달라진다.

이러한 자료 대부분은 이후 19세기 오컬트 부흥기에 마법적 신앙에 영향을 주었으며 오늘날에도 마법 수행자들에 의해 계속 이용되고 있다.

♦ 조심스럽지만 아랍어 알만달르 혹은 불교의 만다라를 음역한 것으로 추정된다. 불교의 만다라와 같은 도형과 글씨 그림들이 그려진 판을 의미한다.

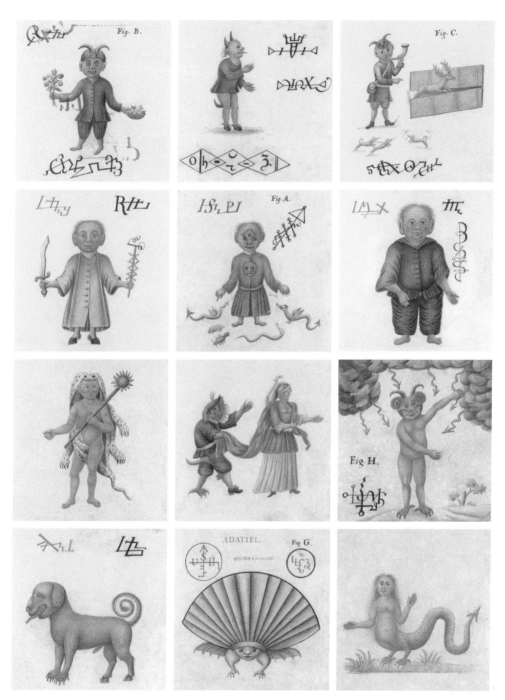

『자연과 인위의 마법』

Magia Naturalis et Innaturalis

요한 파우스트 박사의 『자연과 인위의 마법』(1612) 삽화. 이 여러 권으로 이루어진 필사본에는 악마와 정령들을 그린 채색 그림이 다수 들어 있다. 그중에는 메피스토펠레스Mephistopheles(2행 맨 오른쪽), 아나엘Anael(3행 중앙), 아리엘Ariel(2행 왼쪽과 4행 왼쪽), 별로 알려지지 않은 프소돈Psohdon(곤충과 뱀이 함께 있는), 라오비스Laoobis(수사슴과 사냥개가 함께 있는), 아파디엘Apadiel(표범 가죽을 두른) 등이 있다.

3부

오컬트의 부활

오컬티즘

타로

뉴에이지와
오컬처

1

2

3

어떤 것이 다시 인기를 얻거나 활성화되거나 중요해지는 상황

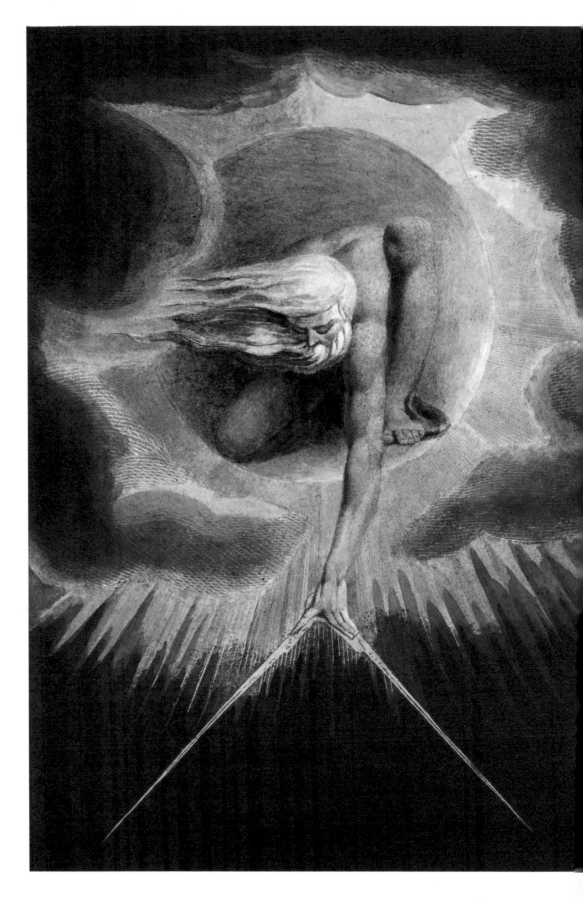

> "가장 깊은 내면으로 가는 길은 두 가지이다: 몰입과 명상을
> 방법으로 하는 고독하고 주관적인 신비주의 길,
> 그리고 지성과 집중, 훈련된 의지를 통한 오컬트적인 길."
> ─ 디온 포춘의 『밀교적 단체와 그들의 활동』

오컬티즘

오컬트 철학에 대한 대중의 관심은 계몽주의 시대에 약화되었지만
프리메이슨 집회소에서 명맥을 유지했으며 19세기에 들어
처음에는 프랑스에서 그리고 나중에는 미국과 영국에서 신지학회
같은 단체를 기반으로 부활했다. 오컬티즘은 이전 시대의
자료들에 의존했지만 심령술에 대한 종교적 열광 같은 새로운
면모를 더하게 되었다.

오컬티즘은 19세기 중반 프랑스에서 일어난 오컬트 부흥기에 등장하였고, 필명 엘리파스 레비로 더 잘 알려진 알퐁스 루이 콩스탕의 글을 통해 대중에게 알려졌으며, 이후 신지학회와 황금여명회 이 두 단체에 의해 채택되어 널리 전파되었다.

오컬트에 대한 새로워진 관심의 표현은 18세기에 가시화되었다. 오컬트에 혁신을 가져온 사람은 스웨덴 과학자이자 신비주의자인 에마누엘 스베덴보리다. 과학 기술 분야에 종사하며 금속학, 해부학, 생리학에 관한 많은 연구를 수행해 온 그는 여러모로 계몽 시대의 전형이었다. 그런 다음에 그는 1740년대에 깨어 있는 상태에서 천사와 대화를 나누는 체험을 한다. 천사는 그에게 물리적 세계와 영적 세계의 관계에 대해 새로운 통찰을 주었고 그것은 1745년에 그가 '메시아가 직접' 인도하여 하느님의 나라에 들어갔다고 주장하는 일화에서 절정을 이룬다. 그는 그때까지 해오던 세속적 일들을 포기하고 성경의 숨겨진 의미를 천착하는 데 몰두한다. 그리고 여생 동안 이러한 영적 차원의 경험을 기록하여 몇 권의 영향력 있는 책으로 출판했다. 그의 대표작은 『천국과 기적 그리고 지옥 *De Coelo et ejus Mirabilibus et de Inferno*』(1758)이지만, 가장 논란이 된 책은 『행성이라고 불리는 우리 태양계의 땅들*De Telluribus in Mundo Nostro Solari, quæ vocantur Planetæ*』(1758)이 분명하다. 이 책에서 그는 태양계 너머의 세계를 비롯해 다른 행성에서 온 초자연적 영혼들과 대화를 나누었다고 주장했다. 스베덴보리가 투시의 초능력을 발휘한 세 가지 '기상천외한 일들'이 기록으로 남아 있다. 첫 번째이자 가장 유명한 것은 1759년 그가 예테보리에 있으면서 그로부터 480킬로미터 떨어진 스톡홀름에서 일어난 화재를 본 것이다. 두 번째는 스웨덴 왕비가 그녀의 어린 남동생으로부터 받은 비밀 편지의 내용을 그가 알아맞힌 것이다. 세 번째는 네덜란드 대사의 미망인이 그녀의 남편만 알고 있던 영수증의 소재를 찾도록 도와준 것이다. 스베덴보리의 견해는 프리메이슨의 이념을 비롯해 많은 일에 영향을 끼치게 된다.

오컬트의 두 번째 선구자는 독일 의사 프란츠 안톤 메스머다. 그는 모든 생명체에서 발견할 수 있다고 믿었던, 보이지 않는 유동체 혹은 물리력인 동물자기動物磁氣에 관한 이론으로 가장 유명하다. 행성들이 인간의 육체에 미치는 영향을 조사

◄ *p.176*

2008년 1월 16일 자『르 피가로』1면

Le Figaro (16 January 2008)
수잰 트리스터
〈연금술 연작〉(2007-8) 중
총 여든두 점으로 이루어진 이 연작은 세계적인 일간지들의 1면에 근대 초기의 연금술 판화를 게재해 혁신하는 인간의 능력을 탐색한다.

◄ *p.178*

태곳적부터 계신 분

The Ancient of Days
윌리엄 블레이크, 1794
태곳적부터 계신 분은 다니엘서(7장 9절)에 있는 하느님을 지칭하는 이름들 가운데 하나이며『조하르』와 『발가벗겨진 카발라』에도 등장한다. 그러나 블레이크는 자신이 지은 신비주의 예언서 『유리젠서*Book of Urizen*』(1794)에 등장하는 관습적인 논리와 종교적 도그마의 억압적 화신인 유리젠을 태곳적부터 계신 분과 연관 지었다. 이 판화는 블레이크가 지은『유럽: 어떤 예언*Europe: A Prophecy*』의 권두 삽화다.

**의식용 복장을 한 영국
오컬티스트 앨리스터 크롤리**

English Occultist Aleister Crowley
in Ceremonial Garb

1920년대 초

판Pan 신의 **뿔**을 흉내 내기 위해 엄지를 바깥쪽으로 향하게 하고 꼭 쥔 손을 관자놀이에
가져다 대고 있다. 그렇게 크롤리의 텔레마, 즉 영적 성취에서 몰아의 상태를 나타내는
개념인 N.O.X(판의 밤)에서 의식적 기호인 문자 'O'를 만든다고 한다. 그가 쓰고 있는
모자의 기호는 이집트의 신 호루스의 눈을 나타내는 것으로 보이지만 섭리의 눈 혹은
만물을 꿰뚫어 보는 신의 눈이다.

무제

Untitled

작자 미상(클로드 루이 데레로 추정), 1778-84년경

이 유화는 최면 요법을 하는 장면을 묘사하고 있다. 왼쪽 테이블에 앉아 있는 인물은 테이블 주위에 앉은 사람들에게 자기력을 전달하기 위해 자화된 밧줄을 머리에 감고 있다. 오른쪽에는 프란츠 안톤 메스머가 자기력을 띤 지팡이를 한 수도승에게 대고 있다.

한 메스머는 질병, 특히 신경 쇠약은 이런 유동체의 이동이 방해를 받거나 막혔기 때문이라고 주장했다. 따라서 그는 에너지가 제대로 흐를 수 있도록 자기력이 통과할 수 있는 길을 만들어 주는 것을 포함한 최면 요법이라는 새로운 스타일의 치료법을 개발했다. 이 치료법은 발작과 졸도 같은 가시적 증상으로 치료의 '위기'를 일으켜 그것이 지나가면 환자의 자연적 신체 상태가 회복된다고 믿는 것이다. 메스머의 신봉자 가운데 한 사람인 퓌세귀르 후작은 환자의 정신적, 정서적 상태에 더 관심을 기울여 이러한 치료법을 개선하는 과정에서 최면 요법 치료의 효과들 가운데 하나가 깊은 수면 상태의 무아지경임을 발견했다. 이런 상태에서 젊은 농부인 빅토르 라스라는 어떤 환자는 자기력을 전달하는 사람의 생각을 읽고 다른 사람들의 질병을 진단하고 치료제를 처방할 수 있었다. 퓌세귀르는 이런 현상을 '인공 몽유병' 혹은 '자기 수면'이라고 불렀다. 환자에게서 나타나는 다른 반응에는 피암시성suggestibility♦, 수면 상태에서 경험한 일을 깨어나자마자 잊어버리는 것, 각성과 자신감의 향상, 1842년에 신경 최면술eurohypnotism이라

♦ 타인의 암시를 받아들여 자신의 의견 또는 태도에 반영하는 성질로 최면 치료의 기본적 전제다.

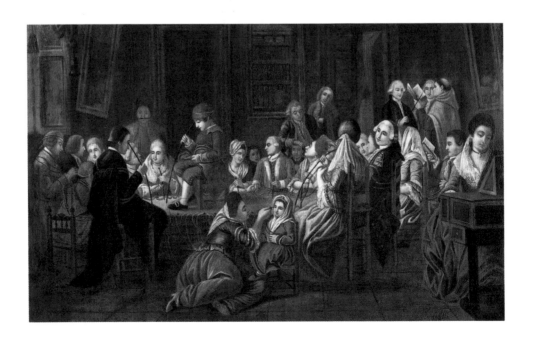

카를 구스타프 융

Carl Gustav Jung

1960

스위스의 정신과 의사이자 심층 심리학의 창시자인 융은 오컬트적인 주제 특히 연금술에 매료되어 20세기 중반 이러한 주제들에 대한 관심을 되살리는 데 중요한 역할을 했다.

는 말에서 처음 사용한 최면술hypnotism과 관련된 현상들이 있었다. 그가 개발한 처치법은 병원에서 환자를 치료하기 위해 사용되었으며, 심지어는 외과 수술을 하고 전쟁터에서 군인들의 사지를 절단할 때도 이용되었다. 경우에 따라서는 투시력과 예언 능력을 유도하는 때도 있다고 한다. 이런 현상은 심리학과 정신 의학이라는 새로운 학문의 기원이 되었으며 스위스 심리학자인 테오도르 플루르노이와 카를 융의 책에 분명한 영향을 주었다. 이 두 사람의 오컬트 심리학에 대한 연구는 플루르노이의『인도에서 화성까지*From India to the Planet Mars*』(1900)와 융의『심리학과 소위 오컬트 현상의 병리학*Pathology of So-called Occult Phenomena*』(1902)에 각각 나타나 있다.

그 밖에 오컬티즘의 선구자로는 영국의 최면술사이자 의사, 프리메이슨 단원이며 점성술사인 에베네저 시블리를 들 수 있다. 그는『점성술 천문학의 새롭고 완전한 예증*New and Complete Illustration of the Celestial Science of Astrology*』(1784-92)과 『물리학의 열쇠, 그리고 오컬트 과학*A Key to Physic, and the Occult Sciences*』(1794)을 통해 오컬트에 대한 새로운 관심을 불러일으키는 데 공헌했다. 점성술의 한 가지 형태인 '세계적 주요 사

캐서린과 마가리타 폭스

Catherine and Margaretta
Fox

뉴욕, 1852년경

뉴욕 하이즈빌 출신의 폭스
자매는 심령술의 탄생에
중요한 역할을 해 유명해졌다.
1848년 3월 그들은 자신들의
작은 집에서 '똑똑 두드리는'
소리를 들었다고 주장했고,
이윽고 집에 귀신이 들렸다는
소문이 널리 퍼져 나갔다.
귀신과 소통을 했다는 그들의
이야기는 미국과 유럽에서
심령술 열풍을 촉발하는 데
일조했다.

건에 관한' 혹은 '정치적' 점성술은 개인이 국가, 주, 도시의
정부를 다룬다. 시블리는 1776년 7월 4일 미국의 독립 선언을
기념하는 별점으로 가장 잘 알려졌다고 할 수 있다. 그 별점에
서 그는 정치적 문제를 꿰뚫어 보는 오컬트적 직관의 타당성
을 고취하고 있다. 시블리의 전철을 밟아 프랜시스 배럿은 아
그리파의『오컬트 철학 3권』에서 발췌한 내용들을 주로 모은
『마법사 혹은 천상의 정보원』(1801)을 통해 카발라 신비주의
마법에 대한 관심을 다시 불러일으켰다.

19세기에 이루어진 오컬트의 새로운 발전들 가운데 하나인
심령술spiritualism은 최면술의 몽유병적 가수면 상태의 영향을
받았다. 심령술은 1848년 뉴욕의 하이즈빌에서 폭스 자매, 즉
열 살의 캐서린과 열네 살의 마가리타가 지하실에 묻힌 한 남
자의 유령인 폴터가이스트가 내는 것으로 보이는 '똑똑 두드
리는' 소리를 들었고 주변에서 매우 빠른 움직임이 있었다고
주장하면서 처음 등장했다. 1852년에는 그런 이야기가 프랑
스까지 전해졌다. 심령론을 믿는 사람들은 고인이 된 가족들
과 연결하기 위해 산 자와 죽은 자 사이의 접속을 모색하고 사
후 세계가 존재한다는 구체적인 증거를 탐색했다. 이런 현상
은 알랑 카르덱이라는 필명으로 더 잘 알려진 프랑스 교육자
이폴리트 레옹 드니자르 리바이가 심령론과는 별도로 종교
적·철학적 교리를 성문화하여 제시한 것과 관련이 있다. 그

도박꾼, 마부제 박사의 교령회♦ 장면

Séance scene from Dr Mabuse, der Spieler

1922

프리츠 랑은 영어로는 〈도박꾼, 마부제 박사Dr Mabuse, The Gambler〉로 알려진 무성 장편영화를 감독했다. 이 영화는 도박꾼, 최면술사, 변장의 달인이자 다재다능한 범죄 두목인 마부제 박사가 벌이는 범죄 행각을 보여준다.

는 『정령의 서Le Livre des Esprits』의 저자로, 이 책이 연속적인 물리적 현현顯現을 통해 영혼의 진화와 완성이라는 원리를 소개한 '진실의 정령'이 자신에게 받아쓰게 한 것이라고 주장했다. 카르덱은 심령술을 고대 피타고라스부터 시작된 의식으로 여겼지만, 심령론과 심령술은 철저한 기독교적 관점을 가지고 있다. 카르덱의 심령술은 카리브해 아프리카계 주민들 사이에 내려오는 산테리아Santería뿐만 아니라 움반다Umbanda와 칸돔블레Candomblé 같은 아프리카 이민자들의 종교에서 브라질의 아프리카계 주민들이 벌이는 신들림 의식과 아울러 계속 행해지고 있다. 이런 종교들은 각각 서아프리카의 전통 종교와 로마 가톨릭의 이질적 요소를 하나로 합친 것이다.

이후 수십 년에 걸쳐 프랑스 살롱의 최면술 점술사들은 강신술을 하는 방에 있는 영매靈媒, 무당, 심령술사들로 대체된다. 산 자와 죽은 자, 혹은 육신이 없는 존재들 사이를 중개하는 이런 사람들은 초자연적인 현상의 발현을 강조하는 소통의 장을 제공했다. 여기에는 초감각적 인식으로 정보를 얻는 초능력, 텔레파시, 예지와 역행 인지(각각 통상적인 방법으로 알 수 없는 미래나 과거 사건에 대한 지식을 얻는 것), 영적 세계를 여행하는 유체 이탈 체험, 무의식적 글쓰기, 염력, 심령적 체현

♦ 영매(靈媒)를 통해 귀신과 소통하는 모임을 말한다.

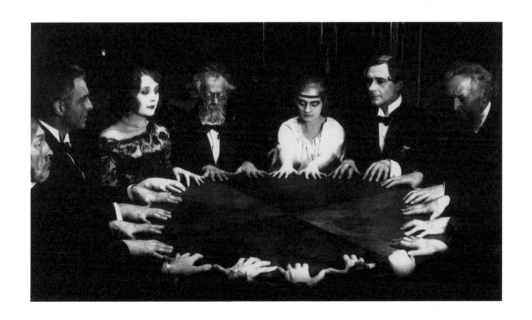

레비의 바포메트
Levi's Baphomet

바포메트는 원래 중세 템플 기사단과 관련이 있었다. 그러다가 19세기 프랑스 오컬트 부흥기에 엘리파스 레비의 『고급 마법의 교리와 의식』의 2권에 다시 등장한다. 레비는 그것을 '안식의 염소' 바포메트라고 소개하고 '오컬트 과학의 스핑크스'라고 설명한다. 바포메트는 절대적인 것이자 서로 상극을 이루는 것들의 평행을 의미한다. 그것은 반은 인간이고 반은 염소의 형상으로, 남자와 여자, 어둠과 빛, 선과 악을 나타낸다. 바포메트는 앨리스터 크롤리에게도 중요한 의미를 갖는 형상이었다.

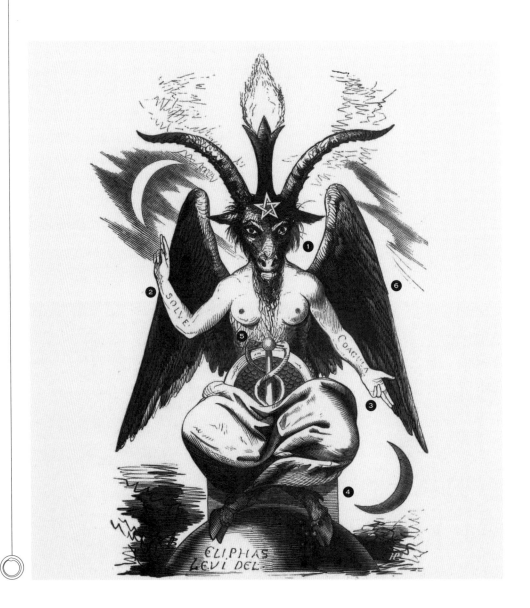

그는 『마법: 책 ABA*Magick: Liber ABA*』 4권(1912-13)에 바포메트가 신성한 자웅일체로 불가사의한 완성의 상형 문자이며 '위와 같이 아래에서도'라는 원리의 체현이라고 썼다. 크롤리가 주도한 동방신전교단의 핵심적인 의식인 영지주의 미사의 사도신경Creed of Gnostic Mass에 그는 "그리고 뱀과 사자, 불가사의한 일들의 신비를 바포메트의 이름으로 믿나이다"라는 말을 포함시켰다. 레비의 이미지는 하인리히 쿤라트가 『영원한 지혜의 원형극장』(1595-1609)에서 묘사한 연금술로 만든 자웅동체를 암시한다.

머리 Head

바포메트의 이마에 있는 위를 가리키는 오각별은 빛의 상징이다. 두 뿔 사이에서 지혜의 불꽃이 빛난다. 그것은 우주의 조화를 나타내는 마법의 빛이며 물질을 초월한 정신의 이미지다.

팔 Arms

두 팔 가운데 하나는 남성적이고 하나는 여성적이다. 팔에는 연금술의 원리를 의미하는 '용해Solve'와 '응고 Coagula'가 쓰여 있다. 이것은 하인리히 쿤라트의 『영원한 지혜의 원형극장』에 나오는 연금술로 만든 자웅동체의 이미지를 차용한 것이다.

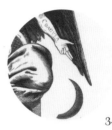

손 Hands

바포메트의 손은 '오컬티즘의 기호'를 나타내고 있다. 위를 향한 한쪽 손은 카발라에서 자비를 의미하는 헤세드의 하얀 달을, 아래를 향한 다른 손은 힘을 의미하는 게부라의 검은 달을 가리키고 있다. 손은 자비와 정의의 완벽한 조화를 나타낸다.

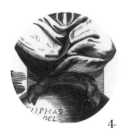

자리

Seat

바포메트가 앉아 있는 정육면체는 지구를 상징한다. 바포메트의 발굽이 놓여 있는 구체는 쿤라트의 판화에서와 마찬가지로 지구의地球儀를 나타내는 것으로 보인다.

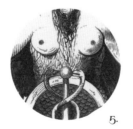

가슴과 카두세우스

Breasts and Caduceus

바포메트는 각각 여성성과 인간성을 상징하는 두 개의 가슴을 가지고 있다. 그리고 남근을 의미하는 카두세우스, 즉 뱀 두 마리가 휘감은 헤르메스의 지팡이가 있다. 이것은 반대되는 것들의 합일과 영생을 상징한다.

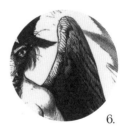

비늘과 날개

Scales and Wings

바포메트의 몸통 하부의 비늘은 물을 상징하며 그 위의 반원은 대기를 상징한다. 그리고 깃털이 달린 커다란 날개는 불안한 영혼과 공기 원소를 의미한다.

영혼 사진첩

Album of Spirit Photographs
프레더릭 오거스터스 허드슨, 1872

허드슨은 영국 최초의 영혼 사진작가로 여겨진다. 그는 초기 추상 화가이자 영매인 조지아나 호턴과 함께 작업을 했다. 호턴은 그가 찍은 사진을 『영적 존재와 육체적인 눈으로는 볼 수 없는 현상의 사진집Chronicles of the Photographs of Spiritual Beings and Phenomena Invisible to the Material Eye』(1882)이라는 제목으로 출판했다.

ectoplasmic materializations♦, 종소리뿐만 아니라 식탁을 두드리거나 돌리는 소리같이 죽은 자가 산 자와 소통하기 위해 분명한 물리적 원인 없이 소리를 내는 것 등이 포함될 수 있다. 심령술사들의 강신술 모임은 미국과 유럽에서 인기 있는 활동이 되었다. 사람들은 이런 활동을 통해 보이지 않는 심령의 세계를 접하거나 교회의 권위를 의식하지 않고 사후의 삶을 탐색할 수 있었다.

프랑스에서 오컬트 부흥, 특히 마법의 부활은 엘리파스 레비가 주도했다. 그는 아그리파, 뵈메, 스베덴보리 같은 저자의 책뿐만 아니라 독일의 카발리스트 크노르 폰 로젠로트가 쓴 『발가벗겨진 카발라』에서 영감을 받았다. 1854년에 영국을 방문했을 때 레비는 1세기에 활동한 고대 마법사, 종교 지도자이자 유명한 요술쟁이인 아폴로니우스의 영혼을 불러냈다고 한다. 그는 사후에 출판된 『심원한 비밀 혹은 정체를 드러낸 오컬티즘Le Grand Arcane, ou l'Occultisme Dévoilé』(1898)뿐만 아니라 『고급 마법의 교리와 의식』(1854-56), 『마법의 역사Histoire de la Magie』(1860), 『엄청난 수수께끼의 열쇠La Clef des Grandes Mystères』(1861) 등 근대에 영향력을 떨친 마법서를 여러 권 썼다. 레비는 이전 세기의 오컬트 철학에 새로운 요소를 통합시켰다. 가장 잘 알려진 것으로는 타로점과 동양의 지혜에 대한 인식이다. 신비주의자들은 예를 들면 죽은 자들의 영혼보다 정령과 천사, 또는 유체 이탈한 도사들에 대해 훨씬 더 많은 관심을 보이며 그들의 의식을 동시대의 심령론자들의 의식과 구분하는 경향이 있었다.

19세기 오컬트 부흥의 주요 인물들 가운데 한 사람인 마담 블라바츠키는 심령술에 관여했지만 점점 환멸을 느끼고 대신 중세와 근대 초기의 오컬트 철학에서 영감을 얻고 동양 사상, 특히 힌두교와 불교에 더욱 관심을 보였다. 그녀가 1875년 뉴욕에서 공동으로 창립한 신지학회는 이후 50년 동안 가장 영향력 있는 오컬트 단체로 존속했다. 블라바츠키는 수많은 기고문뿐만 아니라 두 권의 주요 저서인 『베일 벗은 이시스』(1877)와 『비밀 교리』(1888)를 통해 구태의연한 기독교의 대안으로서 동양의 전통 사상과 서양의 전통 사상 그리고 실증

♦ 문자 그대로는 외형질적 체현이지만 영매의 몸에서 나오는 심령체(心靈體)를 의미한다.

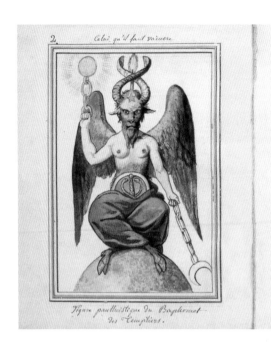
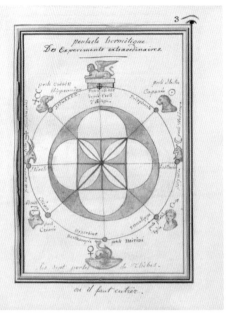

『솔로몬의 열쇠』

Clavicules de Salomon

엘리파스 레비의 『솔로몬의 열쇠』(1860) 삽화. 이 책은 성경에 나오는 솔로몬 왕이 지었다는 마법서 『솔로몬의 열쇠』를 엘리파스 레비가 프랑스어로 필사한 것이다. 솔로몬 왕은 악마들을 다룰 수 있는 능력을 가진 것으로 유명했다. 레비가 직접 그림을 그리고 글을 써넣었다. 왼쪽 그림에는 '바포메트의 범신론적 형상'이라는 제목이, 오른쪽 그림에는 '놀라운 실험의 신기한 오각별'이라는 제목이 붙어 있다.

과학을 종합하려고 했다. 기고문들 가운데 1888년에 발표된 「실천적 오컬티즘Practical Occultism」과 「오컬트 대 오컬트 예술 Occultism versus the Occult Arts」은 특히 주목할 만하다. 둘 가운데 먼저 발표된 글에서 그녀는 신지학과 오컬티즘을 각각 이론적 이고 실천적인 오컬티즘에 해당한다고 그 정체성을 밝히고 오 컬티즘이 신체와 그것이 처한 환경의 지배에서 벗어난 마음 에 초점을 맞추고 있음을 강조한다. 두 번째 기고문에서 그녀 는 오컬트 과학들, 그중에서도 특히 주술로서의 마법을 거부 했다. 왜냐하면 그런 것들은 내면세계와 자아의 통일을 다루 는 진정한 오컬티즘에 반하는 물질계와 이기적 목적, 즉 소유 욕이나 권력욕과 관련이 있기 때문이었다. 그녀는 '세속적인 삶과 오컬티즘적인 삶' 중에 하나를 선택해야만 한다고 말하 고 있다. 블라바츠키는 오컬티즘을 널리 알리는 데 중요한 역 할을 했으며 그녀가 창립한 신지학회는 영국에서 창립된 룩소 르 교단(1894), 황금여명회(1888)를 비롯한 여러 단체들의 발 전에 영향을 주었다. 1902년에 신지학회 독일지부의 사무총 장에 임명된 오스트리아 오컬티스트 루돌프 슈타이너는 신지 학회를 탈퇴해 1912년에 기독교 신비주의 전통에 더 중심을 둔 인지학회를 창립했다. 슈타이너는 많은 책을 저술했는데

◀ 마담 블라바츠키

Madame Blavatsky

1889

러시아 귀족 가문에서 태어난
블라바츠키는 어린 시절 많은
곳을 여행했다. 그녀는 여행
중에 겪은 정신적 깨우침을
책으로 써서 대중의 주목을
받기 시작했다. 블라바츠키는
1875년 뉴욕에서 출범한
신지학회의 창립자들 가운데
하나다.

▶ 루돌프 슈타이너

Rudolf Steiner

1905년경

오스트리아 오컬티스트이자
자칭 신통력을 가진 사람인
루돌프 슈타이너는 1902년
신지학회 독일지부의
사무총장이 되었고 이어
인지학 영성 운동을 시작하여
1912년에 인지학회를 창립했다.

그중에는『오컬트학 개론Geheimwissenschaft im Umriss』(1910)이 있다. 이 책에서 그는 과학적 방법론과 연구 사조에서 해방됨으로써 비의적秘儀的 세계에 대해 개방적이고 수용적이 되도록 하는 지식을 얻는 방법에 대해 자세히 설명하고 있다. 그는 직접 체험했던 예지력을 근거로 우리가 쉽게 인식하는 가시적 세계의 이면에 눈에 보이지 않는 세계가 있고 거기서 불가사의한 현상들이 일어난다고 주장한다. 따라서 독자들에게 내면에 영적인 힘을 길러 이 두 영역 사이의 단절을 연결하라고 권장한다.

프랑스의 오컬트 부흥은 레비의 글에서 시작되었다. 하지만 그것이 본격적인 사회적 세력을 형성하는 것은 1880년대에 와서다. 여기서 중요한 역할을 하는 인물이, 의사를 의미하는 파푸스Papus라는 필명으로 더 잘 알려진 제라르 앙코스다. 파푸스는 원래 마담 블라바츠키가 창립한 신지학회의 회원이었다. 그러나 1890년 신지학회를 탈퇴해 파리에서 자신이 주도하는 비전 연구 독립 그룹Groupe Indépendant d'Études Ésotériques을 창립하고 힌두교와 불교 등 동양의 전통 종교보다는 고대 이

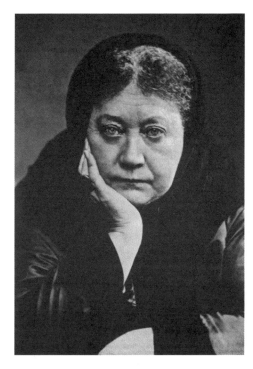

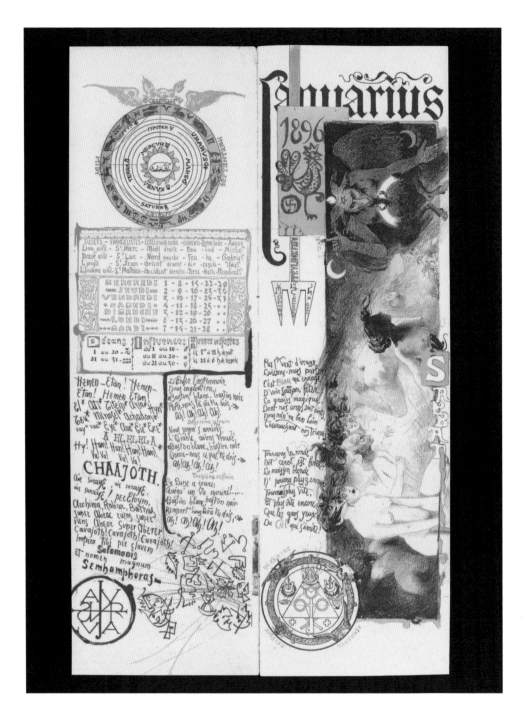

1월, 1896년 마법 달력

Januarius, Calendrier Magique
1895

이 마법 달력에는 이탈리아 아르누보 삽화가인 마누엘 오라치의 석판화와 프랑스
언론인이자 민속학자인 오스탱 드 크로제의 글이 들어 있다. 점성술과 솔로몬 마법뿐만
아니라 마녀들의 안식일을 관장하는 레비의 바포메트도 보인다.

집트의 지혜와 유대교 및 기독교의 전통에 기반한 프랑스의 새로운 오컬트 운동의 지도자들 가운데 한 사람이 되었다. 그는 오컬트에 관한 많은 책을 저술했는데, 그중에는 19세기 오컬티즘의 고전이 된 『실천적 마법 입문*Traité élémentaire de magie pratique*』(1893)과 백과사전적인 『오컬트 과학의 방법론*Traité méthodique de science occulte*』(1891)이 있다. 이 두 책은 대중적 관심을 얻는 데 도움이 되었다. 또 다른 중요 인물로는 마리 빅토르 스타니슬라스 드 과이타 후작이 있다. 그는 오컬트 전통에 대한 지식을 바탕으로 일련의 책을 썼는데 그 첫 번째 책이 『미스터리의 문턱에서*Au seuil du mystère*』(1866)다. 이 책은 비교에 대한 지식을 일반 대중들이 쉽게 접할 수 있도록 만들었다. 그는 1888년 프랑스 최초의 오컬트 단체인 카발라 장미십자회Ordre kabbalistique de la Rose-Croix를 창설했다.

비슷한 시기에 해협 건너편에서는 황금여명회가 결성되었다. 이 교단의 입회자들은 기적과 영적 발달을 특히 강조함으로써 현대 의식 마법을 구성하는 많은 것들의 기초를 다졌다. 이 교단의 교리는 엄청난 충격을 주었고 1903년에 내분으로 해산하지만 20세기 서양 오컬티즘에 커다란 영향을 끼쳤다. 창립 회원 가운데 한 사람인 마스터 메이슨Master Mason♦ 새뮤얼 리델 맥그리거 매더스는 황금여명회의 교리, 의식, 문서의 중요 내용을 거의 전부 작성한 사람이며 오늘날에도 상당히 의미가 있는 『발가벗겨진 카발라』, 『솔로몬의 열쇠』, 『솔로몬의 작은 열쇠』 같은 책들을 영어로 번역하여 대중이 읽을 수 있도록 했다. 또 다른 영향력 있는 인물인 황금여명회의 그랜드 마스터이자 1915년에 장미십자회를 창립한 아서 에드워드 웨이트는 장미십자회, 카발라, 연금술과 마법에 대해 많은 책을 썼으며 관련 자료들을 번역 및 출판했다. 웨이트가 처음에 출판한 책들 가운데 하나는 엘리파스 레비가 쓴 글들을 요약한 『마법의 신비*The Mysteries of Magic*』(1886)이며 10년 뒤에는 레비의 『고급 마법의 교리와 의식』을 편역한 『초월적 마법: 그 교리와 의식』이라는 제목의 책을 출판했다.

♦ 원래는 중세 석공 길드 도제(Entered Apprentice), 장인(Fellow Craft), 명인(Master Mason) 등의 계급 가운데 가장 상위 계급을 지칭하는 용어였지만 여기서는 프리메이슨 같은 비밀 결사, 신비주의 종단의 최상급 회원을 지칭한다.

아스타로스(왼쪽)와
플라우로스(오른쪽)
Astaroth and Flauros
루이 르브르통

1818년에 초판이 발행된 『지옥
사전Dictionnaire
Infernal』(1863)은 프랑스의
오컬티스트이자 귀신학자인
자크 콜랭 드 플랑시가 썼으며
여러 판본이 있다. 가장 유명한
판본은 1863년에 출판된, 루이
르 브르통이 그린 예순아홉
장의 삽화가 들어 있는 것이다.

앨리스터 크롤리는 황금여명회에서 두각을 나타낸 회원이
었지만, 1900년 런던에 있는 이시스-우라니아 신전을 차지하
려다 축출되었다. 1907년 그는 황금여명회의 의식 마법과 동
양의 관습을 결합시킨 A∴A∴ 혹은 실버스타Argenteum Astrum
라는 마법 교단을 창설했다. 이 교단은 1910년 초반에 결국 동
양신전교단Ordo Templi Orientis에 통합된다. 동양신전교단에서
그는 성적 마법을 편입시켜 황금여명회의 의식 체계를 바꾸었
으며 자신을 요한계시록에 나오는 '거대한 짐승 666'이자 새
로운 종교적 운동인 텔레마Thelema의 예언자라고 칭했다. 텔레
마의 기본 경전인 『율법서The Book of the Law』는 1909년 이집
트에서 육신이 없는 존재인 아이와스가 그에게 한 말을 받아
적은 것이라고 한다. 고대 그리스어 텔레마θέλημα는 '의지' 혹
은 '욕망'을 의미하며 크롤리 교리의 핵심은 『율법서』에 나오
는 세 가지 선언에서 찾을 수 있다. 이 가운데 첫 번째인 '자기
가 하고 싶은 것을 하는 것이 율법의 전부'라는 '텔레마의 율
법'은 신자들이 자신의 진정한 길을 찾도록 촉구한다. 다른 두
선언, 즉 '모든 남자와 모든 여자는 하나의 별'과 '사랑은 율
법, 의지에 따른 사랑'은 자력自力과 자결自決 의식을 증강한다.
크롤리의 다른 주요 저서들 가운데는 텔레마의 기초 문헌들
이 수록된 『텔레마 성경Holy Books of Thelema』(1909), 그리고 황
금여명회의 자료들과 요가 수행을 결합한 『마법의 이론과 실

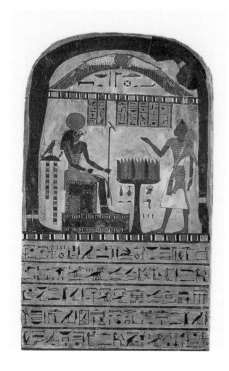

◀ **1858년에 카이로에서 발굴된 이집트 사제 안흐에프 엔 혼수의 비석**

Stele of the Egyptian Priest Ankhef-en-Khonsu, Discovered in Cairo in 1858

기원전 680-670년경

이 비석에는 이집트『사자의 서*Book of the Dead*』의 내용이 쓰여 있다. 1904년에 이 비석의 복제품을 의뢰한 앨리스터 크롤리는 이를 '계시의 비석'이라 명명하고 여기에 나오는 세 형상, 즉 누트Nuit, 하디트Hadit, 그리고 라-호르-쿠이트Ra-Hoor-Khuit를 텔레마의 세 주신主神으로 인정했다.

▶ **앨리스터 크롤리가 '계시의 비석' 그리고 마법 무기들과 함께 자세를 잡고 있다**

Aleister Crowley Poses with the Facsimile 'Stele of Revealing' Sand Magical Weapons

1912

제*Magick in Theory and Practice*』(1929)가 있다. 『마법의 이론과 실제』에서 크롤리는 의식 마법의 가장 고귀하고 완벽한 사례는 자신의 성 수호천사를 불러내 신과 합일하는 것이라면서 모든 의식 마법의 목적은 소우주와 대우주의 결합이라고 규정한다. 마지막 저서인『눈물 없는 마법*Magick Without Tears*』은 1940년대에 쓰였지만 그의 사후 7년이 지난 1954년에 출간되었다. 이 책은 그가 '마법magick'을 배우는 학생들에게 보낸 팔십 통의 편지 형식으로 되어 있다(그는 자신이 만든 오컬트 관습에 따라 마법을 magic이 아니라 magick으로 썼다). 크롤리는 마법을 '의지에 따라 변화를 일으키는 과학 기술'이라고 정의한다. 텔레마는 오컬티즘에 강력한 영향을 주었고 포스트모던적인 카오스 마법(이 마법은 예를 들면 유대교와 기독교의 종교적인 요소들을 마법에서 배제하려고 하고 마법이 하나의 통일된 체계를 가져야 한다는 개념에도 이의를 제기한다)뿐만 아니라 현대의 위카Wicca와 여러 가지 형태의 악마 숭배에도 계속해서 영감을 주고 있다.

그 밖에 유명한 황금여명회 회원으로는 아일랜드 시인이자

극작가인 윌리엄 버틀러 예이츠, 그리고 셜록 홈스라는 허구적 탐정을 창조한 아서 코넌 도일이 있다. 1930년대 크롤리의 개인 비서로 일한 적이 있는 영국계 미국인 오컬티스트 이스라엘 리가르디는 '성혁명'이라는 문구를 만든 것으로 유명한 오스트리아의 정신 분석학자 빌헬름 라이히와 집단 무의식, 네 가지 원형(페르소나, 그림자, 아니마/아니무스, 자아), 공시성 등 영향력 있는 이론을 전개한 심층 심리학자 카를 융의 영향을 받아 마법 의식에 심리학적 해석을 덧붙였다. 리가르디는 카발라, 마법, 연금술에서 영감을 얻은 『생명의 나무: 마법 연구The Tree of Life: A Study in Magic』(1932)와 『중간 기둥: 마음과 마법의 균형The Middle Pillar: The Balance Between Mind and Magic』(1938), 그리고 황금여명회의 비밀 교리를 공개해 논란을 일으킨 『황금여명회: 신비주의 교단의 교리, 전례, 의식The Golden Dawn: The Original Account of the Teachings, Rites, and Ceremonies of the Hermetic Order』(1937-40)을 네 권짜리 총서로 펴냈다.

2층 정육면체 제단

Double Cube Altar

1940년대 후반경

앨리스터 크롤리가 고안하고 스테피 그랜트가 구현한 제단이다. 스테피 그랜트는 의식 마법사이자 작가 그리고 크롤리의 개인 비서였던 자신의 남편 케네스 그랜트와 함께 티폰 기사단Typhonian Order을 창설했다. 제단의 맨 위 동심원들 가운데는 플러드의 『두 세계의 역사』에 나오는 것과 비슷한 인간의 형상이 그려져 있다. 아래 직육면체의 측면에는 에녹의 명판Enochian Tablet이 그려져 있고 위의 네 측면은 원소와 관계있는 그림이다.

"감옥에 갇힌 사람은 그것을 이용하는 법만 안다면 몇 년 안에 타로 카드 한 벌로 만물에 관한 지식을 얻을 수 있고 타의 추종을 불허하는 지식과 무진장한 능변으로 모든 주제에 관해 이야기할 수 있게 될 것이다."

— 엘리파스 레비의 『고급 마법의 교리와 의식』

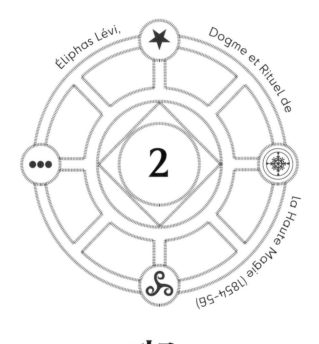

타로

오컬트 부흥으로 새롭게 나타난 현상 가운데 하나는 15세기부터 이탈리아에서 게임으로 해 오던 타로가 오컬트적 관습으로 변모한 것이다. 19세기에 이집트에서 유래한 타로의 기원에 대한 낭만주의 이론이 도입되고 비교적 상징이 풍부한 새로운 오컬트 버전의 타로 덱들이 만들어졌다. 이런 타로는 자아 발견과 상상력의 계발 그리고 점치는 도구로 사용되었다.

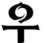리는 이미 앞에서 자연 마법의 수상술(손금 읽기)부터 강령술(죽은 사람의 영혼을 이용한 점), 천사든 악마든 영적 존재와 소통하기 위해 수정 구슬을 이용한 점술crystallomancy이나 거울을 이용한 점술catoptromancy 같은 초자연적 마법에 이르기까지 중세와 근대 초기의 다양한 점 혹은 '점의mantic' 기술에 대해 알아보았다. 여기서는 오컬티즘과 밀접하게 연관된 형식인 타로점을 집중적으로 알아보려고 한다.

가장 오래된 것으로 알려진 수제 타로 카드는 이탈리아 귀족을 위해 제작되었다. 그것의 제작 연대가 15세기 중반이라는 데는 대부분의 학자들이 동의하고 있지만 정확한 시점에 대해서는 의견이 분분하다. 한 벌이 온전히 남아 있는 카드는 없지만, 원형이 가장 손상되지 않은 채 남아 있는 세 벌의 카드는 모두 밀라노의 군주들과 관련이 있다. 각각 비스콘티 디 모드로네(예순일곱 장), 필리포 마리아 비스콘티 대공을 위해 제작된 브람빌라(마흔여덟 장) 그리고 비스콘티-스포르자 타로키(일흔네 장)다. 타로키는 필리포 대공이 딸인 비앙카 마리아 비스콘티가 밀라노 군주 자리를 계승하게 될 프란체스코 스포르자와 결혼하는 것을 기념하기 위해 제작을 의뢰한 것으로 보인다. 이 세 종류의 카드는 모두 밀라노의 궁정 화가 보니파초 벰보가 만든 것으로 여겨진다. 타로 카드 한 벌은 보통 일흔여덟 장으로, 스물두 장의 으뜸패 혹은 메이저 아르카나와 쉰여섯 장의 마이너 아르카나로 이루어진다.♦ 마이너 아르카나는 일반 게임용 카드와 마찬가지로 다시 각각 지팡이, 검, 컵, 동전 모양의 오각별로 칭하는 네 개의 수트suit로 나누어진다. 각 수트는, 예를 들면 검의 숫자로 1에서 10까지를 나타내는 열 장의 숫자 카드와 넉 장의 궁정 카드(왕, 여왕, 기사, 시종)로 이루어진다. 메이저 아르카나에 속하는 스물두 장의 트리온피 혹은 트럼프는 타로 카드의 종류에 따라 고유한 이름을 가지고 있으며 전형적인 인물이나 상황을 나타낸다. 카드의 이름이나 그 순서는 타로의 종류에 따라 다양하지만 가장 일반적인 순서는 다음과 같다. 0 바보, 1 마법사, 2 여사제, 3 황후, 4 황제, 5 교황 혹은 사제장, 6 연인, 7 전차, 8 정의, 9 은둔자, 10 운명의 수레바퀴, 11 힘, 12 사형수, 13 죽음, 14 절제,

♦ 비밀 혹은 비방을 뜻하는 라틴어 arcanum의 복수형이다.

◀ *p.198*

라세닉 타로 덱 중의 운명의 수레바퀴

The Wheel of Fortune,
Lasenikuv Tarot

1938

오스발트 비르트의 '카발라 타로 22 아르카나'(1889)로 이루어진 메이저 아르카나 덱에서 영감을 받아 (블라디슬라프 쿠젤의 그림을 바탕으로) 피에르 드 라세닉이 디자인했다. 이 타로 덱은 체코의 신비주의 학회 호레프-클럽 회원들이 라세닉의 저서 『타로: 입문의 열쇠Tarot: The Key to Initiation』(1939)와 함께 이용했다.

비스콘티-스포르자 타로키

Visconti-Sforza Tarocchi

보니파초 벰보, 15세기

비스콘티-스포르자 타로 덱 전체는 온전히 전해지지 않지만 남아 있는 카드만으로도 아름다움을 느끼기에 충분하다. 그중 일부는 오늘날 대중적인 타로 덱과는 사뭇 다르다. 상단의 카드는 왼쪽에서 오른쪽으로 바보, 은둔자, 죽음이고, 하단에는 절제, 검을 든 기사, 마법사다. 예를 들어 은둔자가 등불이 아니라 모래시계를 들고 있는 것은 주목할 만하다.

마법사와 바보 판화

Tarot Engravings of The
Magician and The Fool

이 두 메이저 아르카나 카드의
스케치는 앙투안 쿠르 드
게블랭의 『원시 세계』(1781)
8권의 맨 마지막 부분에 들어
있다. 왼쪽 카드는 컵 야바위꾼Le
Joueur de Gobelets 혹은
요술쟁이Bateleur를, 오른쪽
카드는 바보를 나타낸다.

15 악마, 16 탑, 17 별, 18 달, 19 태양, 20 심판, 21 세계. 타로 카드로 점괘를 읽는 사람들은 보통 점을 칠 때 카드 한 벌, 즉 일흔여덟 장을 모두 이용한다. 그러나 어떤 사람들은 메이저 아르카나에 초점을 맞춰 읽는다. 오늘날 많은 타로 카드 제작자들은 메이저 아르카나만으로 한 벌을 만든다.

카드 패를 이용한 카드 점 혹은 운수 읽기가 예언적 제비뽑기 같은 형태로 자리 잡은 것은 최소 16세기까지 거슬러 올라간다. 타로 카드는 15세기부터 만들어져 카드 게임에 이용되었지만 타로 카드 한 벌이 점에 사용되기 시작한 것은 18세기에 와서나. 이렇게 된 데는 스위스 태생의 프리메이슨 앙투안 쿠르 드 게블랭의 영향이 컸다. 여러 권으로 이루어진 그의 저서 『현대 세계와 비교 분석한 원시 세계Monde primitif, analysé et comparé avec le monde moderne』(1773-84)에는 「타로 카드 게임론Du Jeu des Tarots」(1781)이라는 논문이 들어 있다. 이 글에서 그는 (오류가 있지만) 고대 이집트까지 거슬러 올라가는 타로 카드의 풍습에 관한 영향력 있는 주장을 펼쳤다. 그는 고대 이집트 사제들이 자신들의 지혜를 게임으로 위장한 카드에 담

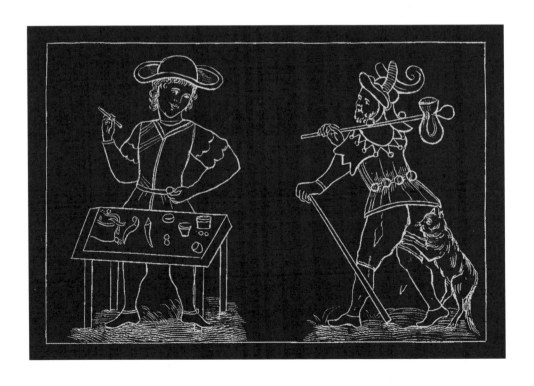

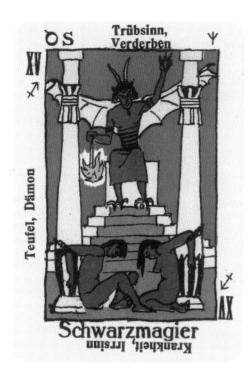
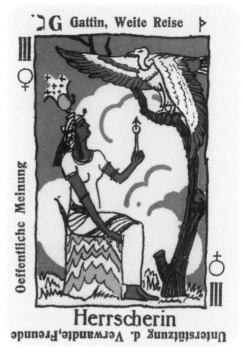

악마와 여제

The Devil and The Empress
1924

프랑크 글란의 소형 타로 덱
'독일 원조 타로'는 완연한
이집트식 이미지에 점술적
의미가 있는 히브리어
알파벳(각 메이저 아르카나
카드의 왼쪽 위)과 게르만족의
룬 문자(오른쪽 위)를 썼다는
점에서 흥미롭다.

왔고 그것이 수백 년 동안 잘 보존되어 오다가 여행자들에 의해 유럽 전역으로 전파되었다고 주장했다. 장 프랑수아 샹폴리옹이 1822년에 와서야 비로소 로제타석에 새겨진 상형 문자를 해독해 발표했지만, 이전에도 많은 사람들이 상형 문자의 의미를 추론해 왔다. 쿠르 드 게블랭은 '타로tarot'라는 말이 이집트어로 도로나 길을 뜻하는 '타르Tar', 그리고 왕이나 왕족을 뜻하는 '로Ro'에서 나온 말이라 생각해 타로 카드에 '인생의 왕도'라는 의미를 부여하고 바보Fool로 시작하는 '아투atout'라는 프랑스 트럼프를 설명했다. 그런 다음 계속해서 지정학적 게임(예를 들면 검은 아시아, 지팡이는 이집트, 컵은 북구, 동전 모양의 오각별은 유럽 혹은 서양 등 각 수트는 세계 각 지역을 나타낸다)에 이용하는 것과 함께 타로 카드로 어떻게 게임을 하는지 보여주고 마지막에는 해몽하는 것과 연관시켜 타로 카드로 점치는 것을 설명한다. 이 논문에 뒤이어 루이 라파엘 뤼크레스 드 파욜은 타로 점만을 다룬 논문을 발표한다. 그는 타로 카드를 글쓰기와 지식을 관장하는 이집트 신 토트가 발명했다는 설을 시사하며 다른 어원을 제시한다. 토트가 쓴 책 『아–로쉬A-Rosh』에서 '아A'는 교리 혹은 학문을 의미하며 '로

카오스, 점치는 사람 그리고 바보 혹은 연금술사

Chaos, The Querent, and Folly or The Alchemist

1890년경

장 바티스트 알리에트는 '에틸라 II 타로'에서 타로 덱을 메이저와 마이너로 나누지 않았고 1번에서 78번 카드까지 매우 다른 순서로 배열했다. 78번의 '바보' 카드처럼 몇몇 카드는 표준 타로를 닮았지만 1번의 '카오스' 카드는 표준 타로와 전혀 다르다.

쉬Rosh'는 토트 혹은 수성의 이집트어 이름이다. 이 말에 관사 'T'가 붙어 '수성의 교리 그림Tableaus of the Doctrine of Mercury'을 의미한다. 파욜은 스물두 장의 트럼프를 최초로 히브리어 알파벳 스물두 자와 연관시켰다. 그는 또 동전(오각별) 수트를 '부적'이라고 부른 최초의 인물이기도 하다. 쿠르 드 게블랭은 타로를 다룬 책의 맨 뒤에 으뜸패의 동판화를 부록으로 수록하고 있다.

비슷한 시기에 판화를 취급한 화상이자 수점水占을 가르치던, 에틸라(본명의 철자를 역순으로 쓴 것)로 더 잘 알려진 장 바티스트 알리에트는 점술서인 『에틸라 혹은 카드 한 벌로 즐기는 법Etteilla, ou manière de se récréer avec un jeu de cartes』(1770)을 펴냈다. 이 책에서 그는 일반적인 게임용 카드로 점을 치는 방법에 초점을 맞추고 있지만 운세 판단에 타로 카드를 이용하는 것을 최초로 언급했다. 프랑스어로 게임용 카드를 '카르통carton'이라고 하는데, 그는 이러한 형태의 점을 '카르토노망시cartonomancie'로 명명했다. 이것이 나중에 '카토맨시cartomancy'가 된다. 쿠르 드 게블랭의 『원시 세계』의 영향을 받아 에틸라는 네 권으로 된 최초의 타로 카드 입문서 『타로 카드 한 벌로 즐기는 법』(1783-85)을 출판했다. 1789년에 그는 오늘날 그랑 에틸라Grand Etteilla 혹은 이집트 타로Tarots égyptiens로 알려진 일흔여덟 장 한 벌로 이루어진 카드를 찍어냈다. 이 카드는 오

헤르메스의 전차와
운명의 수레바퀴 판화
Tarot Engravings of The
Chariot of Hermes and The
Wheel of Fortune
19세기 중반

엘리파스 레비의 책에 들어
있는 판화 두 점. 왼쪽은『고급
마법의 교리와 의식』(1854-
56)에 들어 있는 헤르메스의
전차고, 오른쪽은『거대한
불가사의의 열쇠』(1861)에 들어
있는 운명의 수레바퀴.

늘날의 표준 타로 카드와는 순서가 완전히 다르다. 카오스를
그린 카드로 시작해서 '광인 혹은 연금술사'를 그린 카드로 끝
난다.

그 다음으로 타로 카드를 널리 알린 주요 인물은 엘리파스
레비다. 그는『고급 마법의 교리와 의식』에서 타로 카드를 중
요하게 다루었다. 그러나 그는 에틸라의 카드 대신 타로 카드
의 더 오래된 버전, 즉 쿠르 드 게블랭이『원시 세계』8권의 마
지막 부분에서 제시한 타로 카드와 유사한 것을 사용했다. 레
비는 파욜이 메이저 아르카나를 히브리어 알파벳과 연관시
킨 데 영향을 받아 스물두 장의 메이저 아르카나 카드를 히브
리어 알파벳 스물두 자, 그리고 생명의 나무에 나오는 열 개의
세피로트를 연결하는 스물두 개의 통로와 연계함으로써 타로
와 카발라를 혁신적으로 관련지었다. 레비는『고급 마법의 교
리와 의식』2권에 '헤르메스의 전차'를 비롯한 몇 장의 카드
그림과 아주 오래된 이집트판 '운명의 수레바퀴'를 수록했다.
이 운명의 수레바퀴 그림에는 1861년에 발표한『거대한 불가

메이저 아르카나
Major Arcana

일부 학자들은 '카발라 타로 22 아르카나'를 최초의 오컬트 타로라고 생각한다. 이 카드들은 스위스 오컬티스트이자 프리메이슨인 오스발트 비르트가 스타니슬라스 드 과이타의 지시에 따라 그린 것으로 1889년 파리에서 삼백오십 벌 한정판 수제 석판화로 출판되었다. 이 카드는 드 과이타의 장미십자회 카발라 교단의 회원들이 사용했다.

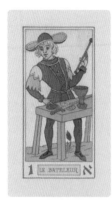

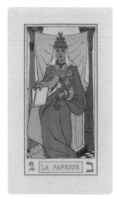

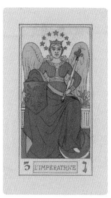

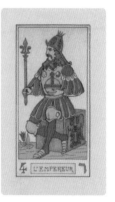

비르트는 마르세유 타로 카드에 나오는 전통적인 순서를 따랐지만 각 카드가 히브리 문자에 귀속된다는 것을 비롯하여 비교적秘敎的 세부 사항을 추가했다. 카드 중에서 바보 카드만 번호가 없다. 그러나 바보 카드는 순서상 히브리어 알파벳의 끝에서 두 번째인 신ש에 해당하는 위치에 있다. 그래서 이 카드는 히브리어 알파벳의 마지막 문자 타브ת를 나타내는 세계 카드 앞에 온다.

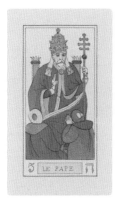
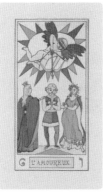

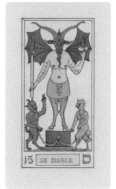
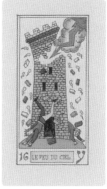

1. 마법사 Magician
2. 여사제 High Priestess
3. 황후 Empress
4. 황제 Emperor
5. 교황 Hierophant
6. 연인 Lovers
7. 전차 Chariot
8. 정의 Justice
9. 은둔자 Hermit
10. 운명의 수레바퀴
 Wheel of Fortune

11. 힘 Strength
12. 사형수 Hanged Man
13. 죽음 Death
14. 절제 Temperance
15. 악마 The Devil
16. 탑 The Tower
17. 별 The Star
18. 달 The Moon
19. 태양 The Sun
20. 심판 Judgment
— 바보 The Fool
21. 세계 The World

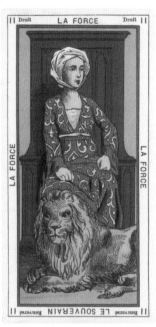

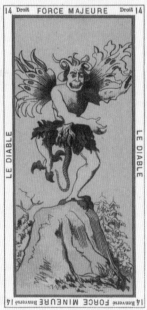

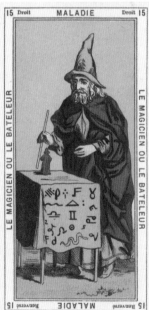

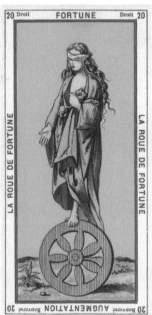

이집트 타로: 여성들의 운명을 점치는 타로 한 벌

Tarot Égyptien: Grand Jeu de l'Oracle des Dames, 1890

화려하게 채색된 19세기 이집트 타로는 알리에트의 디자인을 본뜬 것으로 '그랑 에틸라 III'로도 알려져 있다. 카드를 세우거나 뒤집어 점을 친다. 상단의 카드는 왼쪽에서 오른쪽으로 인간과 네발짐승(세계의 변형), 점치는 사람, 힘이고, 하단에는 악마, 마법사 혹은 야바위꾼, 운명의 수레바퀴다.

사의의 열쇠La clef des grands mystères』에 나오는 휠레Hyle, 아르케우스Archeus, 아조트Azoth가 등장한다. 그러나 그는 일흔여덟 장으로 이루어진 완전한 한 벌은 말할 것도 없고 메이저 아르카나 스물두 장짜리 한 벌도 만들지 않았다.

최초의 오컬트 타로 카드로 간주되는 것은 스위스 프리메이슨 오스발트 비르트가 만들었다. 그는 스타니슬라스 드 과이타의 개인 비서로 일했는데 그의 제안으로 레비의 글을 참고하고, 1639년 마르세유의 필리프 바시에가 최초로 인쇄한 마르세유 타로 카드Tarot de Marseille의 도안을 면밀히 모사해 메이저 아르카나 한 벌을 만들었다. 마르세유 카드는 훨씬 더 값이 쌌고 19세기 오컬트 카드가 등장할 때까지 (디자인을 조금씩 바꿔가면서) 가장 널리 사용되었다. 비르트가 만든 카드 덱deck은 '카발라 타로 22 아르카나Les 22 Arcanes du Tarot Kabbalistique' 다. 그러나 비르트 역시 마르세유 카드에 나오는 요소들을 일부 변경했다는 점에서 레비와 다를 바 없었다. 예를 들면 마법사는 타로의 네 가지 수트의 도구들, 즉 컵과 동전, 검이 놓인 테이블 뒤에 지팡이를 든 모습으로 그려져 있다. 마르세유 카드의 전차는 말이 끌지만 여기서는 레비가 만든 것과 마찬가지로 이집트의 스핑크스(레비가 만든 타로에 나오는 중성적인 한 쌍보다는 눈에 띄게 여성적이긴 하지만)가 끈다. 비르트가 그린 악마에는 레비의 바포메트 그림에 들어 있는 연금술 용어 '용해'와 '응고'가 들어 있다. 각 카드는 이름의 왼쪽에 아라비아 숫자가 오른쪽에 히브리 문자가 쓰여 있다.

비르트는 이러한 작업을 의사이자 오컬티스트인 파푸스와 함께했다. '22 아르카나'가 출판된 해에 이 카드 그림들이 파푸스의 저서인『오컬트 과학의 절대 열쇠: 보헤미아 타로. 세계에서 가장 오래된 책, 초보자 전용Clef absolue de la Science Occulte. Le Tarot des Bohémiens. Le plus ancien Livre du Monde, à l'usage exclusif des initiés』에 흑백으로 실렸다. 이 책은 타로에 대한 레비의 이론을 체계적으로 정리하고 '점성술 타로'에 대한 비르트의 논문과 프랑수아 샤를 바를레의『타로 입문Le Tarot Initiatique』, 스타니슬라스 드 과이타의『카발라 타로Le Tarot Kabbalistique』를 포함시켰다. 이 책에는 이집트식 카드 일흔여덟 장의 대형 도판이 실려 있고 그 카드의 가장자리에는 행성들이나 황도 12궁뿐만 아니라 각 카드와 관련된 프랑스, 히브

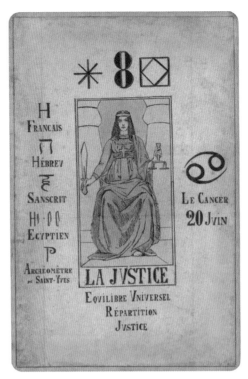

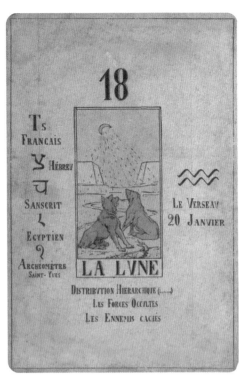

타로 점

Le Tarot Divinatoire
**파푸스로 알려진 제라르 앙코스,
1909**

이 대형 카드는 파푸스가 지은
책 뒤에서 떼어 낸 것으로
보인다. 손으로 채색을 한 다음
카드 용지에 붙였다. 이
카드들은 히브리, 산스크리트,
이집트 문자와 황도 12궁의
기호를 포함하여 오컬티즘의
혼합주의적 성격을 잘
보여주는 사례다.

리, 산스크리트, 이집트 문자가 적혀 있다. 파푸스는 또한 레
비가 베꼈다는 인도식 타로 판화 다섯 장을 이 책에 수록했다.
『저주받은 과학에 관한 에세이*Essais de sciences maudites*』(1891-
1949)의 2부에 들어 있는 드 과이타의 세 권짜리 저서 『창세
기의 뱀*Le Serpent de la Genèse*』은 타로의 메이저 아르카나에 대
한 명상을 중심으로 다루고 있다. 세 권 모두 타로 카드와 관
련이 있는데 한 권에서 메이저 아르카나를 일곱 개씩 다루고
있으며 결론에서 스물두 번째 아르카나에 대해 언급한다. 각
권의 제목은 『사탄의 신전*Le Temple de Satan*』, 『흑마술의 열쇠
La Clef de la Magie Noire』, 『악의 문제*Le Problème du Mal*』이며, 마
지막 권은 1897년에 드 과이타가 죽고 나서 한참 뒤에 비르트
가 완성하여 출판하였다. 1926년에 비르트는 여사제가 들고
있는 책에 음양 문양 같은 새로운 요소를 더해 스물두 개의 아
르카나를 다시 디자인했다. 그는 또 1889년판의 악마 카드에
서 바포메트가 손을 바꿔 들고 있는 '용해'와 '응고'의 위치
를 바로잡았다. 이듬해 비르트는 『중세 화가들의 타로*Le Tarot
de imagiers du Moyen Âge*』(1985년에 '마법사들의 타로Tarot of the

기술자이자 열렬한 오컬티스트인 아산 파리드 디나는 상당한 재산을 상속받은 미국인 부인 메리 실리토가 성을 완성하고 몇 년 뒤인 1917년 예배당을 지었다. 이 모자이크는 오스발트 비르트의 메이저 아르카나에서 영감을 얻었지만 이집트 양식을 분명히 보여준다. 이 그림은 (상단의) 힘, 그리고 (하단의 왼쪽에서 오른쪽으로) 연인, 운명의 수레바퀴, 황제, 사형수를 보여준다.

Magicians'라는 제목으로 영역되었다)를 출판했다. 이 책에서 그는 1889년에 출판된 타로에 관한 논문의 일부 내용을 수정하고 프리메이슨과 타로의 유사성에 대한 글을 추가했다. 그리고 헤르메티즘Hermetism, 즉 비전 신앙과 연금술 같은 주제들을 상술한 부록을 덧붙였다.

한편 영국에서는 타로가 황금여명회의 교리에서 중요한 위치를 차지하게 되었다. 황금여명회가 마법적 입교식을 할 때 근거로 삼고 있는 두서없는 글들을 모아 놓은『암호문서Cipher Manuscripts』에도 레비가 말한 스물두 장의 타로 트럼프와 카발라의 생명의 나무에 나오는 스물두 개의 통로의 혁신적인 상관관계가 들어 있다. 이것은『암호문서』의 저자인 케네스 매켄지가 1861년 파리로 레비를 방문한 것과 무관해 보이지 않는다. 오컬트 타로를 영어로 처음 언급한 것은 1886년 웨이트가 레비 선집을 번역한『마법의 신비』에서다. 이 책에는 레비의『고급 마법의 교리와 의식』가운데 점술을 다룬 5장에서 발췌한 글이 들어 있다. "모든 예언 가운데 그 결과에서 타

로가 가장 경이로운 것은 타로 카드의 숫자와 도형의 상사적
相似的 정확성 덕분에 이러한 만능 카발라 열쇠의 가능한 모든
조합이 과학적이고 진실한 예언을 해결책으로 제시하기 때
문이다. 고대 마법에 관한 이 경이롭고 독특한 책은 완전히 믿
고 쓸 수 있는 점술 도구다.” 비르트가 자신의 타로 카드를 내
놓기 1년 전인 1888년, 새뮤얼 리델 맥그리거 매더스가 『타
로: 오컬트적 의미, 점술적 용도 그리고 놀이 방법*The Tarot: Its
Occult Significance, Use in Fortune-Telling, and Method of Play*』을 출판했
다. 이 책은 타로점을 영국 대중에게 최초로 소개한 책이었다.
매더스는 ‘상담하다’라는 의미의 이집트어 ‘타루táru’까지 거
슬러 올라가는 타로의 새로운 어원을 제시하지만, 자신이 쓴
책에서 프랑스의 선배들로부터 많은 영향을 받았다는 것을
분명히 밝히고 있다. 황금여명회 회원들은 처음에는 프랑스에
서 수입한 타로 카드를 사용한 것 같다. 하지만 결국 매더스는
자신의 아내인 모이나가 그린 타로 카드를 만들어 회원들이
개인적으로 사용하도록 했고 그들 각자가 나름대로 복사본을
만들게 되었다. 그 카드는 점을 칠 때뿐만 아니라 명상과 심상
에도 이용되었다. 특히 메이저 아르카나의 형상들이 무아지경
의 유체 이탈 상태에서 만나게 되는 존재로 그려지면서 그렇
게 되었다.

세계와 점치는 사람

The World and The Querent
샤를 와티요의 '공주 게임' 타로 덱,
1876

19세기에 알리에트의 영향을
받아 만든 또 다른 타로 덱 '공주
게임'은 타로점을 치는 사람을
매직 서클 안에 서 있는 당당한
여성으로 표현하고 있다.

1909년에 크롤리가 『777』을 출판했을 때 황금여명회의 비밀은 더 이상 비밀로 남아 있을 수 없게 되었다. 이 책에서 그는 히브리 문자와 메이저 아르카나의 연관성을 공개했고 거기서 더 나아가 그가 발행하던 잡지인 『이퀴녹스 The Equinox』에 황금여명회의 의식과 교리를 일부 공개했다. 이것은 오컬티즘의 역사에서 하나의 분수령이 되었다. 무심코 비밀을 누설한 것이다. 같은 해 말 웨이트는 오늘날 가장 유명하다고 할수 있는 타로 덱 라이더-웨이트 카드를 출판했다(라이더는 출판인의 이름이다). 황금여명회의 동료 회원인 영국 화가 파멜라 콜맨 스미스가 웨이트의 지시에 따라 그림을 그린 이 카드 덱에는 『타로의 열쇠 The Key to the Tarot』라는 안내 책자가 딸려 있었다. 이 책자는 나중에 『타로 도감 The Pictorial Key to the Tarot』으로 개정되어 출판되었다. 웨이트와 스미스가 디자인한 마이너 아르카나는 보통 단순하게 묘사하던 네 수트의 검, 지팡이, 컵, 동전을 오컬트의 상징적 의미가 넘치는 풍부한 그림으로 대체했다는 점에서 이전에 나온 카드들과 확연히 달랐다. '길

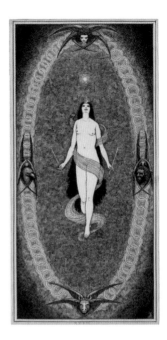

길의 위대한 상징들

Great Symbols of the Paths
윌프리드 피펫과 존 브람스
트리닉, 1917-22

타로 덱을 위한 도안으로
그려진 그림들로 웨이트가
장미십자회를 위해 의뢰한
것이다. 왼쪽과 중앙의 카드는
트리닉이, 오른쪽의 카드는
피펫이 만든 듯하다.

의 위대한 상징들Great Symbols of the Paths'이라는 타로 관련 이미지의 두 번째 컬렉션은 훨씬 덜 알려져 있다. 이 그림들은 웨이트가 자신이 창설한 장미십자회를 위해 윌프리드 피펫과 존 브람스 트리닉에게 의뢰해 1921-22년에 제작한 것이다.

20년 뒤에는 크롤리가 자기 나름의 타로 덱을 만들어 웨이트-스미스 타로 카드와 막상막하의 인기를 누렸다. 크롤리가 일부 디자인을 했지만 그가 만든 타로 카드 일흔여덟 장은 프리다 해리스가 그린 것이다. 그녀는 특수한 효과를 내기 위해 자신이 연구한 투사적 종합 기하학을 결합하여 하나의 카드에서 나오는 빛이 다른 카드로 들어가는 것처럼 보이게 만들었다. 유화로 그려진 원본 그림은 1942년 7월 1일 런던에서 공개적으로 전시되었다. 이어서 그 그림들은 크롤리가 마스터 테리온이라는 필명으로 쓴 『토트의 서The Book of Thoth』(1944)에 수록되었다. 여기에서 그는 다수가 이집트적인 모티프를 포함하고 있는 카드들의 복잡하고 정교한 상징성을 설명했다. 크롤리는 트럼프 카드를 '열쇠' 혹은 토트의 트럼프를 의미하는 '타후티의 아투Atu of Tahuti'라고 부르며 메이저 아르카나 가운데 네 개의 이름을 새로 지었다. 정의Justice는 '조정Adjustment', 강건함Fortitude은 '정욕Lust', 절제Temperance는 '예술Art', 심판

◀ **파멜라 콜맨 스미스**

Pamela Colman Smith

1912

라이더-웨이트 타로를 그린 화가 콜맨 스미스는, 책의 삽화를 그리고 자메이카 설화에 대한 책을 저술해 이름을 떨쳤다. 그녀는 여성의 참정권을 지지했으며 여성들이 쓴 책을 주로 출판하기 위해 '그린 시프 출판사Green Sheaf Press'를 설립했다. 또한 유명한 아일랜드 시인 윌리엄 버틀러 예이츠의 소개로 황금여명회에 입회했다.

▶ **아서 에드워드 웨이트**

Arthur Edward Waite

1911

라이더-웨이트 타로 덱의 공동 제작자인 웨이트는 연금술, 마법, 카발라, 장미십자회의 신비주의 사상과 프리메이슨에 관한 번역 및 저술을 비롯해 비전祕傳 사상의 다양한 측면에 관해 많은 책을 썼다.

Judgment은 '영겁Aeon'이 되었다. 그중 '예술' 카드는 타로 카드가 연금술적 이미지를 차용한 두드러진 예다. 만들자마자 판매에 들어간 웨이트-스미스 타로 카드와는 달리 크롤리-해리스 카드는 1969-70년까지만 해도 시판되지 않았다.

독일에서 나온 최초의 타로 관련 서적은 1920년 에른스트 쿠르트찬이 쓴『타로: 오컬티즘의 열쇠라는 카발라적 미래 탐구 방법Der Tarot: die kabbalistische Methode der Zukunftserforschung als Schlüssel zum Okkultismus』이다. 이 책은 타로의 기원을 아틀란티스까지 거슬러 올라가 2만1천 년이나 된 것으로 본다. 쿠르트찬이 도안한 작은 판형의 단색 타로 덱은 같은 해 그의 마법 이름인 다이티야누스를 써서『타루-게임 다이티야누스Tarut-Spiel Daityanus』라는 이름으로 출판되었다. 그림은 대부분 에틸라의 카드를 모방한 것이다. 그 대신에 메이저 아르카나가 0번 카드인 바보Der Narr로 시작해 22번째 카드인 세계Die Welt로 끝나 에틸라 카드와는 순서가 다르다. 독일 최초의 타로 카드라고 주장하는 또 다른 타로 덱은『독일 타로서: 예언/점성술/지혜, 입문 3단계Das deutsche Tarotbuch: Wahrsagung/Astrologie/

웨이트-스미스 타로 마이너 아르카나 1부

Waite-Smith Minor Arcana (Part 1)

마이너 아르카나는 전형적인 스물두 장의 메이저 아르카나를 보완한다. 마이너 아르카나에는 넉 장의 궁정 카드(왕, 여왕, 기사, 시종)에 에이스에서 10번까지 숫자 카드가 있다.

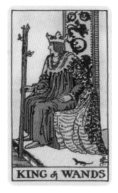

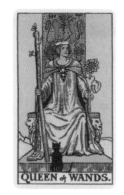

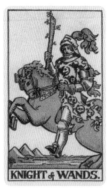

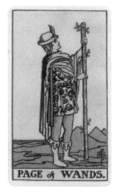

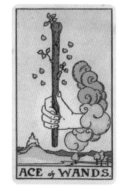

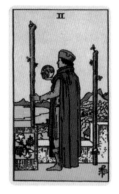

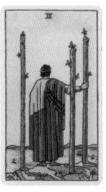

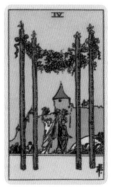

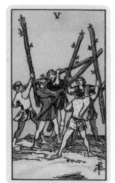

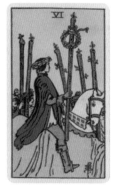

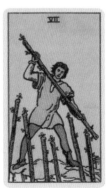

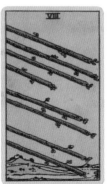

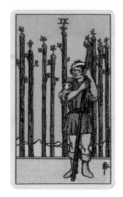

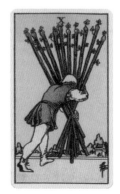

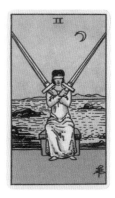 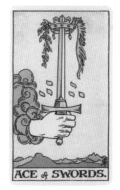 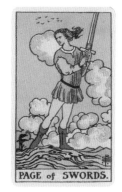 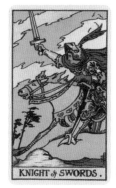

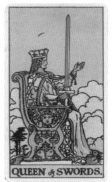 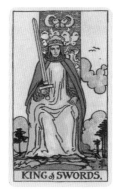

지팡이(216쪽) Wands

한 벌의 지팡이들은 불이라는 촉매와 변화의 요소, 상상력, 영감, 예지력, 창의성, 의지의 세계와 상응한다.

검(217쪽) Swords

한 벌의 검들은 공기 원소, 마음, 생각, 지성, 관념, 논리와 이해 능력이라는 영역을 의미한다.

웨이트-스미스 타로 마이너 아르카나 2부

Waite-Smith Minor Arcana (Part 2)

숫자 카드는 일상생활에서 겪는 경험과 교훈을 나타낸다. 궁정 카드는 우리가 다른 사람에게서 발견하고 우리 내면에서 개발해야 할 성격의 유형이나 자질을 상징한다.

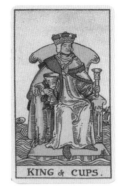

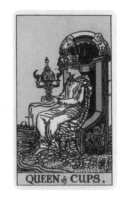

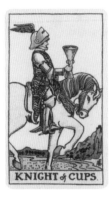

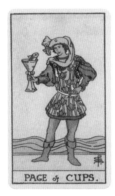

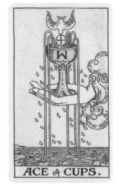

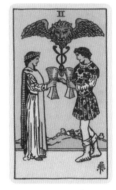

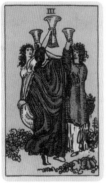

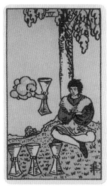

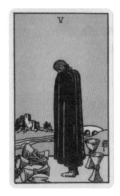

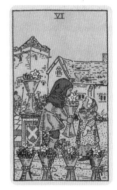

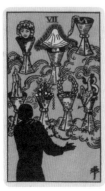

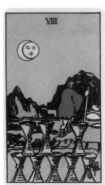

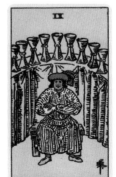

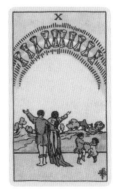

218

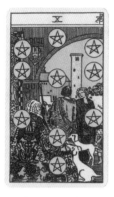

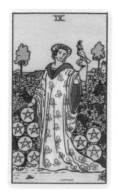

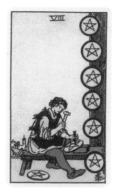

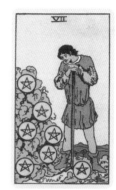

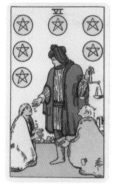

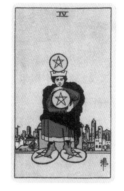

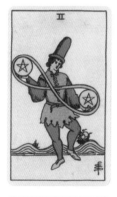

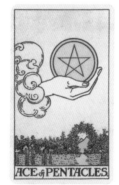

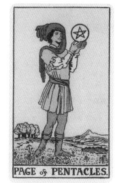

ACE of PENTACLES.

PAGE of PENTACLES.

KNIGHT of PENTACLES.

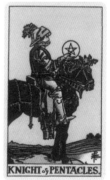

QUEEN of PENTACLES

KING of PENTACLES.

잔(218쪽) Cups

한 벌의 잔들은 액체와 변화무쌍한 원소인 물, 마음, 느낌, 감정의 영역, 열정, 영적 혹은 플라토닉한 사랑의 경험, 일반적인 인간관계를 상징한다.

동전 모양의 오각별(219쪽) Pentacles

한 벌의 동전 모양의 오각별들은 바탕을 이루는 원소인 땅, 육체의 필요조건, 실용적인 물질과 물질계에서의 성취를 나타낸다.

Weisheit, drei Stufen der Einweihung』(1924)를 쓴 아우구스트 프랑크 글란의 '독일 원조 카드Deutsches Original Tarot'다. 책이 나오던 해에 출판됐을 가능성이 높은 일흔여덟 장의 소형 카드는 라인펠트의 한스 슈베르트가 디자인한 이집트 양식의 타로 카드다. 각각의 카드에는 점성술적 상징이 들어 있고, 메이저 아르카나의 각 장에는 히브리 문자와 게르만족의 룬 문자가 쓰여 있다.

20세기 초의 다른 주목할 만한 오컬트 카드로는 미국 화가 존 오거스터스 냅과 로스앤젤레스 철학 연구회의 창립자인 캐나다 프리메이슨 작가 맨리 파머 홀이 공동 작업으로 만든 '개정 신판 아트 타로Revised New Art Tarot'(1929), 체코의 오컬트 단체 유니버살리아Universalia의 창립 회원이자 신비주의 학회 호레프-클럽Horev-Club의 창설자로, 본명이 페트르 파벨 코우트인 유명한 신비주의자 피에르 드 라세닉이 비르트의 영향을 받아 만든 '라세닉 타로Lasenic Tarot'(1938), 프랑스의 마르티니스트◆인 장 샤보소의 '전통 타로Le Tarot Traditionnel'(1948) 등이 있다. 장 샤보소는 마이너 아르카나에 연금술적인 상징을 도입했다. 더 많은 종류의 타로 덱이 논의될 수 있고 1970년대 이후 그야말로 타로 덱의 개화기가 펼쳐져 어떤 것들은 오컬트적 혹은 신비주의적이고 어떤 것들은 좀 덜하지만 전 세계적으로 타로 덱이 수천 종에 달하고 있다.

◆ 기독교 신비주의의 한 형태인 마르티니즘(Martinism)을 믿는 사람. 프랑스의 마법사이자 신지론자인 마르티네스 드 파스쿠알리(Martinez de Pasqually)가 교단을 창설한 데서 이름이 유래한다.

타로 게임하는 사람들

The Tarocchi Players

게임의 대가 보로메오, 1445년경
보로메오 궁전, 밀라노

이 15세기의 프레스코화는 타로 게임하는 사람들을 그린 최초의 그림으로 여겨진다. 메이저 아르카나는 보이지 않지만 귀족으로 보이는 세 여성과 두 남성이 카드 게임에 빠져 있는 모습이다.

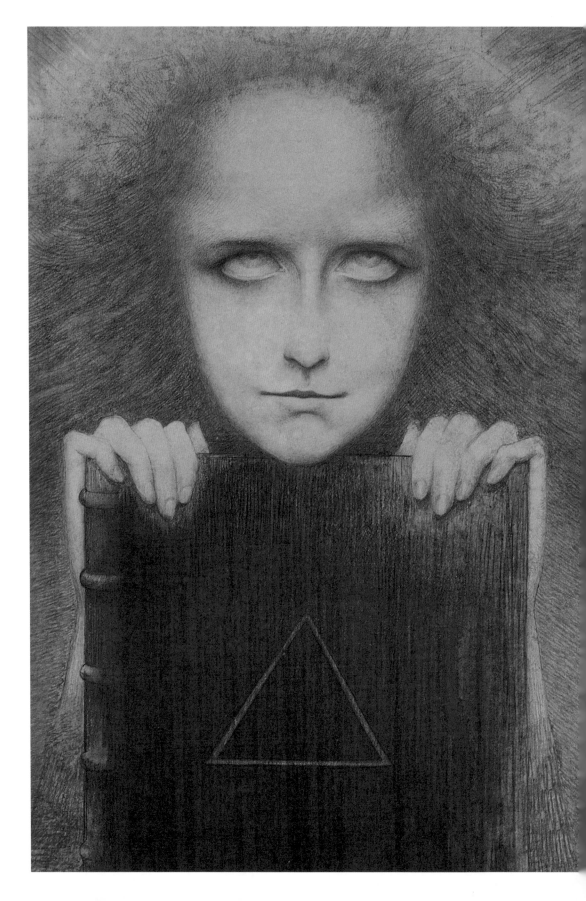

Genesis P-Orridge, Nonbinary: A Memoir (2022)

뉴에이지와 오컬처

이전 세기에는 비밀스럽고 은밀하게 숨겨졌던 것들 대부분을
오늘날에는 책방에서 얻을 수 있다. 그리고 그 영향은 미술과
음악, 영화와 텔레비전, 소설과 만화, 심지어는 컴퓨터 게임에도
등장한다. 이렇게 된 것은 대부분 1970년대의 뉴에이지 운동과
오컬처의 발전, 즉 1980년대 이후 대중문화에 오컬트가
등장하면서 대안적 사상과 삶의 방식에 대한 관심이 폭발적으로
높아진 덕분이다.

마지막으로 신지론자인 앨리스 베일리가 광범위한 의미로 사용한 용어인 '뉴에이지'라는, 상대적으로 현대적인 개념을 다루게 되었다. 그와 같은 세대인 앨리스터 크롤리는 '새로운 호루스의 영겁New Aeon of Horus'(크롤리가 만든 종교 텔레마는 인류의 역사를 이집트 신들의 이름을 붙여 세 개의 영겁으로 나누었다)을 예고했으며, 카를 융은 그리스도의 탄생 무렵에 시작된 쌍어궁에서 보병궁으로 넘어가는 임박한 전환을 언급하면서 '새로운 아이온New Aion', '앞으로 다가올 것의 길Way of What is to Come'에 관한 글을 썼다. 융은 황도 12궁에서 한 별자리가 다음 별자리로 넘어갈 때까지 2,160년 동안 시대를 지배하며 인간의 문화와 문명의 흥망에 영향을 미친다는 점성술적 시대 개념에 관심을 가졌다. 이론적으로 이와 같은 생각은 전통을 고수하는 것에서 벗어나 자유로운 사상과 혁신으로, 사회 문제에 대한 하향식 접근법에서 상향식 접근법으로의 전환, 즉 인간 중심주의의 성장을 의미한다. 뉴에이지는 광범위한 영적 수행을 망라한다. 이는 절충적이고 혼합적이며 중심 권위가 없이 서양의 오컬티즘과 동양의 정신적 전통의 다양한 사조에서 끌어낸 것이다. 어떤 사람들은 뉴에이지를 운동이라고 말한다. 하지만 그것은 매우 주관적이며 개인화된 수행 형식이다. 사람들은 기성의 종교적 권위와 무관하게(혹은 반발하여) 자신들의 세계관 그리고 자아와 사회의 변화를 모색하는 영적 개인이라는 존재 의식과 잘 맞는 다양한 자료에서 나온 요소들을 종합한다. 어떤 사람들은 사회 변화, 환경 문제, 인간과 자연의 전체론적 관계에, 어떤 사람들은 자기 계발, 영적 치유, 대체 의학에, 또 어떤 사람들은 오컬트 수행과 제의적 의식, 수호천사들, 영적 인도자, 심지어는 외계인들과 메시지를 교환하는 데 초점을 맞춘다. 뉴에이지의 개인은 많은 길의 교차로에 서 있다.

이런 현상의 초기 조짐은 1960년대의 반체제 문화에서 찾을 수 있다. 이때 대안적 삶의 방식과 인간의 잠재력을 개발하는 방법을 장려하는 단체들이 설립되기 시작했다. 스코틀랜드의 핀드혼 재단Findhorn Foundation의 시작은 1962년까지 거슬러 올라갈 수 있다. 같은 해 캘리포니아에서는 에살렌 연구소Esalen Institute가 설립되었다. 이전 시대 히피 하위문화에 참여했던 많은 사람들이 주도한 뉴에이지가 본격적으로 꽃을 피

◀ *p.222*

미스테리오사 혹은 스튜어트 메릴 부인의 초상

Mysteriosa or The Portrait of Mrs Stuart Merrill

장 델비유, 1892

델비유의 작품들 가운데 가장 유명한 이 파스텔화는 붉은 머리의 젊은 여인을 그린 것이다. 낡은 가죽 장정 책 위에 턱을 얹고 위로 치켜뜬 눈을 보면 무아지경 상태인 게 분명하다. 델비유는 카발라, 마법, 신비주의를 '인간 지식의 완전한 삼각형'이라고 생각했다. 그런 생각이 그림에 함축된 것 같다.

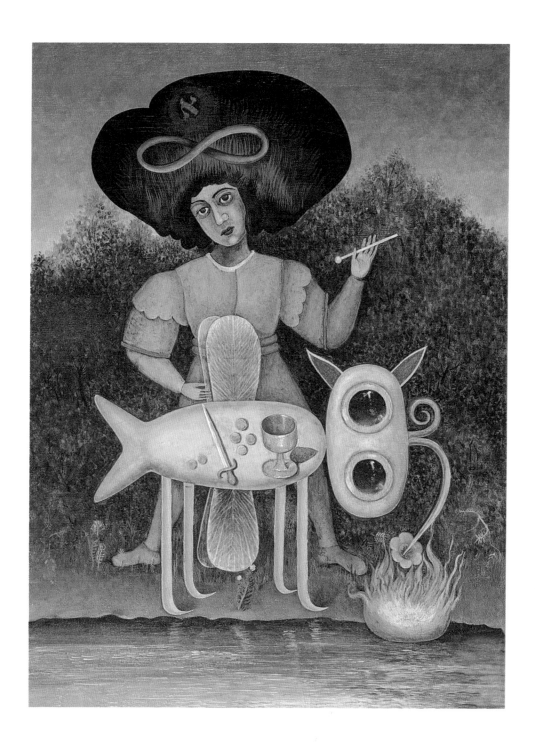

초현실주의자

The Surrealist

빅토르 브라우너, 1947

젊은 예술가의 초상을 그린 이 그림에는 타로의 모티프가 스며 있다. 인물의 모자에
있는 히브리 문자 알레프는 이것이 메이저 아르카나의 1번 카드임을 의미한다. 그 밑에
있는 무한대 기호lemniscate는 마법사의 무한한 가능성을 상징한다.

운 것은 1970년대였다. 점점 더 많은 사람들이 주류 문화의 대
안을 찾아 나섰다. 관련된 책, 타로 카드, 수정 구슬, 향을 파는
뉴에이지 가게들이 등장하기 시작했다. 1977년 런던에서 열
린 제1회 '마음 몸 영혼 축제Mind Body Spirit Festival' 같은 새로운
종류의 행사들이 열렸고 영적 수행자, 대체 의학 치료사, 점성
술사, 타로 점술사, 요가와 태극권 고수, 심령 계발 옹호자, 방
향 치유자, 동종 요법 의사 그리고 심지어는 어떤 사람의 신령
스러운 기운을 포착하는 키를리안 사진Kirlian photography♦을 찍
어준다는 사람에 이르기까지 광범위한 분야의 사람들이 모여
서 워크숍을 열거나 물건을 팔고 시위를 벌였다. 그것이 프리
초프 카프라의 『물리학의 도The Tao of Physics』(1975)와 게리 주
카브의 『춤추는 물리의 대가들The Dancing Wu Li Masters』(1979)
같이 대중적인 책에 나오는 동양의 신비주의를 원자 물리학
의 양자 이론과 연관시키는 형식이든, 『새로운 생명 과학A
New Science of Life』(1981)에 나오는 루퍼트 셀드레이크의 형태

♦ 러시아의 발명가 세묜 키를리안이 개발한 것으로 생물체에서 환상(環
狀)으로 방전되는 불가시광산을 포착하는 사진술이다.

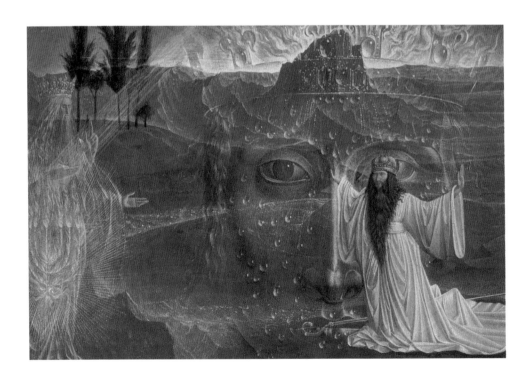

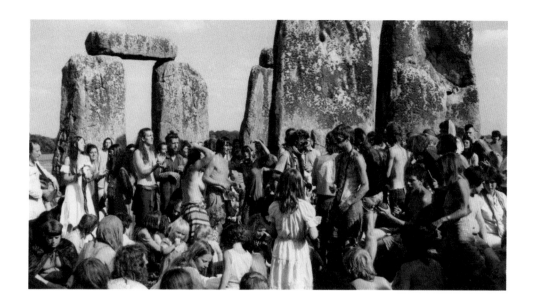

대단히 대안적이고 반체제
문화적인 이 행사는
1974년부터 1984년까지 매년
하지 무렵에 스톤헨지에서
열렸다. 여기에는 지미
페이지와 로이 하퍼뿐만
아니라 호크윈드, 히어앤나우,
오즈릭 텐터클 같은
사이키델릭 록 밴드들이
참여했다.

공명론morphic resonance♦ 가설이든 관계없었다.

뉴에이지의 믿음과 행동은 주류 문화 속으로 스며들어 오늘날 우리가 '오컬처occulture'라고 부르는 것으로 진화했다. 19세기와 20세기 초 황금여명회와 신지학회 같은 오컬트 단체의 형태로 나타나 1960년대 반체제 문화에 흡수되고 점차 뉴에이지 하위문화로 영역을 넓혀간 최초의 개념들이 현대 문화에서는 광범위한 사상과 실천의 체계로 확장되었다. 오컬처는 동양의 영성, 토속 신앙, 심령론, 신지론, 대안 과학과 의학, 융의 심리학, 초자연적 현상을 혼합하고 결합한 다양한 형태를 띠고 있으며 정치·경제적 스펙트럼을 망라한다. 오컬처는 인습적 현실에 불만을 느끼고 다양한 대안적 오컬트와 비전적 요소를 자신들이 살아가는 방식에 대한 영감과 지지로 받아들이고 변화할 준비가 되어 있는 집단과 개인에 의해 형성된다.

오컬처라는 개념은 1980년대 영국에서 시작된 것으로 보인다. 갈수록 세속화되는 환경 속에서 정통 종교에 환멸을 느끼고 오컬트에 관한 지식과 초현실적인 것에 관심을 갖기 시작한 단체들 사이에서 유래되었으며, 영국의 펑크/전자 뮤지션이자 오컬트 수행자인 제네시스 브라이어 피 오리지가 처음 만들었다고 한다. 그는 인더스트리얼 밴드 스로빙 그리슬과

♦ 형태를 기억하는 에너지장이 생명체의 형상뿐만 아니라 생태와 행동
 양식에도 영향을 미친다는 이론이다.

수정과 보석(원석)
Crystals & Gemstones

중세 보석 세공 초기의 관습과 관련된 뉴에이지 대체 의학은 수정과 준보석의 원석을 이용하는 수정 치료 요법이다. 많은 치료 요법사들은 돌이 가지고 있는 오컬트적 효능을 인도의 쿤달리니 요가에 나오는 인체의 차크라 체계에 대한 관심과 연결시켰다. 이들은 인체의 특정 부위나 몸 주위에 수정과 보석을 놓음으로써 미묘한 기의 흐름을 다시 조화롭게 만들어 스트레스를 해소하고 막혔던 기氣를 뚫어 기운을 회복시킨다고 믿는다. 뉴에이지 치료법에서는 일곱 개의 차크라가 맨 밑의 빨강에서 맨 위의 보라까지 무지개의 일곱 가지 색깔과 짝을 이룬다. 오른쪽의 여러 가지 돌은 일곱 개의 차크라에 맞춰 권장되는 것들이다.

사하스라라, 정수리 차크라
Sahasrara
머리 꼭대기에 있는 정수리 차크라는 백색광 파장들의 조합뿐만 아니라 자외선과 공명하는 것으로 여겨진다.

아즈나, 미간 차크라 AJÑA
눈썹과 눈썹 사이에 있는 미간 차크라는 상상 및 판단과 관련이 있으며 자주색이나 남색과 연관된다.

비슛다, 경부 차크라 Vishuddha
청색은 경부 차크라의 표현 및 교감 능력과 관련이 있다.

아나하타, 흉부 차크라 Anahata
연분홍과 녹색은 흉부 차크라와 관련된 특성들(사랑, 기쁨, 평화)과 잘 맞는다.

마니푸라, 명치 차크라 Manipura
밝게 빛나는 태양 같은 노란색은 명치 차크라에 있는 핵심적 자아의 개인적 능력에 힘을 불어넣는다.

스와디스타나, 음부 차크라
Svadhisthana
음부 차크라에 맞는 밝은 주황색은 성욕, 자신감, 자부심을 상징한다.

물라다라, 회음 차크라 Muladhara
스펙트럼으로 분광했을 때 가장 파장이 긴 빨간색은 회음 차크라에 있는 에너지의 물리적이고 영적인 바탕을 나타낸다.

수정 원석
Rock Crystal

다이아몬드
Diamond

투명석고
Selenite

자수정
Amethyst

자주 형석
Purple Fluorite

청금석
Lapis Lazuli

남옥
Aquamarine

터키석
Turquoise

규공작석
Chrysocolla

투명 감람석
Peridot

공작석
Malachite

장미석영
Rose Quartz

토파즈
Topaz

금록석
Chrysoberyl

금홍석
Golden Rutilated
Quartz

황수정
Citrine

홍옥수
Carnelian

호안석
Tiger's Eye

홍옥
Red Jasper

루비
Ruby

혈석
Bloodstone

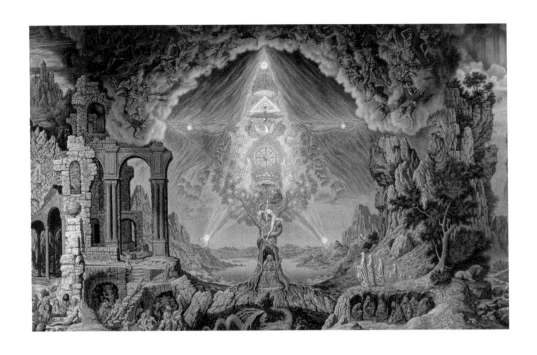

유니오 미스티카

Unio Mystica♦

요프라 보스하르트, 1973

세 쪽으로 된 연작의 중앙에 있는
이 그림에서는 초현실적인 것이
오컬트적인 것과 융합된다.
왼쪽에는 헤르메스가, 오른쪽에는
아프로디테가 있다. 이는 대립하는
것의 통일을 의미한다. 중앙에
보이는 오각별은 다문화적으로
이집트의 호루스의 눈, 도교의
음양, 불교의 법륜dharma wheel,
에제키엘의 환영 속에 나타난 네
피조물(인간, 소, 사자, 독수리)이
보인다. 지하의 용은 변화를
일으킬 연금술적 요소를 더한다.
그런가 하면 생명의 나무를 휘감고
있는 코브라는 힌두교의 시바 신을
암시하는 것과 아브라함 종교에서
말하는 에덴의 개념을 혼합한다.
두 여자는 눈에 띄게 대조적이다.
아래에 있는 내성적인 여사제는
성배를 내려다보고 있고, 역동적인
여자 사냥꾼은 위를 겨냥하고 있다.

실험적인 팝-록 밴드 사이킥 TV를 창단하였으며 그의 멘토는
미국 작가 윌리엄 버로스와 영국계 캐나다인 화가이자 작가
브라이언 지신이다. 사이킥 TV는 집단적 제의를 경험하는 콘
서트에서 의식을 변화시키는 박자를 사용하였고, 이는 인더스
트리얼 음악계에 카오스 마법에 대한 인식을 고취했다. 1981
년 피 오리지를 비롯한 다른 멤버들은 TOPY, 즉 사이킥 청년
신전Thee Temple ov Psychick Youth이라는 새로운 종교 혹은 오컬트
단체를 만들었으며, 개인의 다차원적인 발전을 격려하고 지원
하기 위한 일종의 (대중)문화 공학에 참여했다. 이 단체는 피
오리지가 10년 동안 이끌었으며, 정통 신앙이나 교리가 없는
교회이자 마법 수행자들의 세계적 연합체다.

　그러나 오컬처는 이 용어가 만들어지기 훨씬 전부터 존재
했다고 볼 수 있다. 오컬트, 문학 그리고 예술의 융합이 새로
운 현상은 아니다. 모차르트의 〈마술피리〉(1791)는 프리메이
슨에서 영감을 받은 것으로, 그는 자신이 속한 프리메이슨 지
부의 집회에서 연주하기 위해 이 음악을 작곡했다고 한다. 메

　♦　굳이 번역하자면 신과 영적으로 합일 혹은 신으로의 귀의(歸依)를
　　의미한다.

죽음아, 네 승리는 어디 있느냐?

O Grave, Where Is Thy Victory?

얀 투롭, 1892

이 소묘의 제목은 고린도전서 15장 55절에 나오는 사도 바울의 말, 즉 죽음에 대한 신앙의 승리를 언급한 것이다. 그리스도의 죽음과 부활로 영적 부활의 약속이 이루어진다. 무덤을 향해 흘러가는 것처럼 보이는 죽은 자는 왼쪽에 있는 두 하늘의 정령으로부터 보호를 받는다. 오른쪽에서는 더 어둡고 야비한 세력들이 갈고리발톱으로 죽은 자를 움켜잡는다.

리 셸리의 『프랑켄슈타인*Frankenstein*』(1818)을 유념해 읽은 독자라면 젊은 빅터 프랑켄슈타인이 읽은 책 중에 마법사 아그리파와 연금술사 파라셀수스가 16세기에 쓴 책들이 들어 있다는 것을 알아차릴 것이다. 한편 오컬트가 일찍이 순수 미술, 그중에서도 19세기 상징주의 운동과 20세기 초현실주의에 영향을 끼친 증거가 있다. 벨기에 출신 상징주의 화가이자 신지론자인 장 델비유는 드 과이타와 펠라당이 이끄는 카발라 장미십자회뿐만 아니라 파푸스의 마르티니스트 교단에도 가입했다. 1890년에 그는 펠라당의 주도로 열린 장미+십자가 살롱에 자신의 작품을 전시했다. 그의 작품들 가운데 가장 많이 알려진 〈미스테리오사〉 혹은 〈스튜어트 메릴 부인의 초상〉(1892)은 무아지경 상태에 있는 듯한 젊은 여인이 삼각형이 새겨진 커다란 가죽 장정 책을 들고 있는 모습이다. 이 삼각형은 오컬트 수행을 통해 성취한 인간의 완벽한 지식을 상징한다. 인도네시아 태생의 네덜란드 화가 얀 투롭은 〈죽음아, 네 승리는 어디 있느냐?〉(1892)의 '으스스한 양식'에서 동양 오컬트의 영향을 보여준다. 이 그림에서 죽음은 세상의 고통으

원 안의 마녀

The Witch in Her Circle
폴 랑송, 1892

벌거벗은 마녀가 매우 작은 원
안에 무릎을 꿇고 있다. 그녀가
키우는 검은 고양이는
허공에서 흐르듯 움직이는
푸른 비단뱀과 까딱거리며
춤추는 새를 아랑곳하지 않고
원 밖에 무심히 앉아 있다. 옆에
있는 유리 기구는 증류가
경험에 도움이 되었음을
보여주는 것인가?

로부터 구해주는 존재로 묘사된다. 같은 해 폴 랑송의 〈원 안
의 마녀〉는 마녀와 그들을 시중드는 요정을 그리기를 좋아했
던 이 프랑스 화가의 대표작이다.

일부 초현실주의 화가들은 타로에 특히 관심이 많았다. 칠
레 화가 로베르토 마타는 앙드레 브르통의 시적 에세이집 『아
르카나 17Arcane 17』을 위해 넉 장의 카드(연인, 전차, 별, 달)
를 디자인했다. 이 책의 제목은 메이저 아르카나의 열일곱 번
째 카드인 '별'에서 따왔다. 루마니아의 빅토르 브라우너는
타로의 모티프를 따와 젊은 자신의 모습을 인상적으로 묘사
한 〈초현실주의자〉(1947)와 실제로는 메이저 아르카나의 1,2
번 카드인 마술사와 여사제를 묘사했지만 6번 카드에서 이름
을 딴 〈연인〉(1947)을 그렸다. 스페인의 초현실주의 화가 살
바도르 달리는 〈연금술사〉(1962)에 이어서 〈에메랄드 타블렛
〉과 〈우로보로스〉가 들어 있는 연작 그림 〈철학자들의 연금술
〉(1962)을 그렸다. 1984년에는 달리가 1970년부터 유명한 그
림들을 덧칠하고 콜라주해서 만든 일흔여덟 장짜리 '달리 타

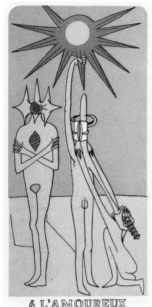

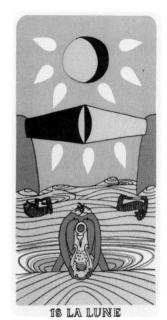

6 L'AMOUREUX 17 LES ETOILES 18 LA LUNE

『아르카나 17』을 위해
디자인한 타로

Tarot Cards Designed for
Arcanum 17

로베르토 마타, 1945

칠레 화가 로베르토 마타는
앙드레 브르통의 시적
에세이집 『아르카나 17』을 위해
넉 장의 카드를 디자인했다. 이
책의 제목은 메이저
아르카나의 열일곱 번째
카드인 '별'에서 따왔다.
연인(왼쪽), 전차, 별(중앙),
달(오른쪽)

로 덱Tarot Universal Dali'이 출판된다. 물론 달리는 이 카드에서 자신의 모습을 마법사로 그렸다. 영국의 초현실주의 화가 리어노라 캐링턴은 마르세유 타로와 웨이트-스미스 타로에서 영향을 받아 자기 나름의 메이저 아르카나 한 벌을 만들었을 뿐만 아니라 그림 속 인물의 옷에 메이저 아르카나가 여럿 그려져 있는 〈타로의 미녀〉(1965)같이 일부 작품에 타로의 상징을 그려 넣었다.

하지만 오늘날에는 오컬처가 다양한 음악 장르, 대중 소설, 만화, 미술, 텔레비전 시리즈와 영화, 심지어는 게임에까지 퍼져 나가는 새로운 현상이 나타나고 있다. 오컬처의 확산에는 대중음악이 중요한 역할을 해오고 있다. 미국의 화가이자 영화감독인 앤디 워홀은 1966년과 1967년에 '익스플로딩 플라스틱 인에비터블Exploding Plastic Inevitable'이라는 이름으로 기획한 멀티미디어 투어 공연에서 미국 록 밴드 벨벳 언더그라운드가 데뷔 앨범에 수록된 〈벨벳 언더그라운드&니코〉를 연주할 때 배경 영상으로 이들이 (웨이트-스미스 타로 카드를 이용해) 타로점을 치는 〈벨벳 언더그라운드 타로 카드〉라는 영화를 만들었다.

영국에서는 비틀스가 마하리시 마헤시 요기의 초월 명상법

리어노라 캐링턴의 타로의 미녀

Leonora Carrington's La Maja del Tarot

영국의 초현실주의 화가 리어노라 캐링턴의 작품으로 1965년 멕시코의 영화배우이자 가수인 마리아 펠릭스의 초상이다. 이 그림에는 '타로의 미녀La Maja del Tarot'와 '타로의 마법사La Maga del Tarot' 이렇게 두 개의 제목이 붙어 있다. 캐링턴은 타로에 지대한 관심을 가지고 있어서 직접 메이저 아르카나를 그리기도 했다. 자세히 살펴보면 웨이트-스미스 타로와 마르세유 타로의 메이저 아르카나에 들어 있는 이미지들을 여럿 발견할 수 있다. 캐링턴이 붙인 카드의 숫자는 마르세유 타로 덱에서 나온 것이다.

1. 마법사 Magician

그녀의 머리 위에 있는 무한대 기호는 1번 마법사 카드에서 차용한 것이다.

2. 여사제 High Priestess

그녀의 거꾸로 된 머리 아래 초승달은 2번 여사제 카드에 있는 것을 보여준다.

3. 태양 The Sun

19번 카드 태양은 웨이트-스미스 타로 덱을 모방했지만 마르세유 타로 덱의 태양처럼 두 어린이들이 있다.

4. 악마 The Devil

15번 카드 악마에는 남녀 악마들이 없다.

5. 바보 The Fool

개가 마르세유 카드에 나오는 바보의 엉덩이를 물어뜯는다.

6. 황제 The Emperor

4번 카드 황제는 홀笏을 든 황제의 옆모습을 보여준다.

7. 세계 The World

21번 카드 세계에는 화환, 소, 사자가 있다.

8. 심판 Judgment

20번 카드 심판에는 나팔을 부는 천사가 있다.

9. 힘 Strength

9번 카드 힘은 사자로 표현되었다.

10. 절제 Temperance

14번 카드 절제는 물을 붓고 있다.

11. 달 The Moon

18번 카드 달에는 개, 늑대, 게가 함께 그려져 있다.

12. 전차 The Chariot

7번 카드 전차에는 전차병과 스핑크스가 함께 있다.

13. 정의 Justice

8번 카드 정의는 왕관을 쓴 여자의 머리에 보인다.

14. 탑 Tower

16번 카드 탑에는 두 사람이 번개에 맞아 땅으로 떨어진다.

15. 사형수 The Hanged Man

12번 카드 사형수에는 고요한 모습의 사형수가 나무에 거꾸로 매달려 있다.

16. 운명의 수레바퀴 The Wheel of Fortune

10번 카드 운명의 수레바퀴에는 스핑크스 같은 동물, 시커먼 개의 형상 그리고 고양이 같은 형상이 있다.

17. 은둔자 The Hermit

9번 카드 은둔자는 보이지 않는다. 은둔자는 흔히 등불을 들고 다니는 모습으로 그려지는데, 여기 있는 빛이 은둔자를 나타낼 수도 있다.

18. 죽음 Death

여성 위로 깃털 달린 보아뱀처럼 늘어진 뱀의 꼬리에 둘러싸인 마름모꼴 무늬가 죽음인가?

19. 별 The Star

밤하늘에 문어처럼 생긴 별자리가 17번 카드 별인가?

20. 연인 The Lovers

나무는 웨이트-스미스 카로 덱의 6번 카드 연인을 암시하는 것인가?

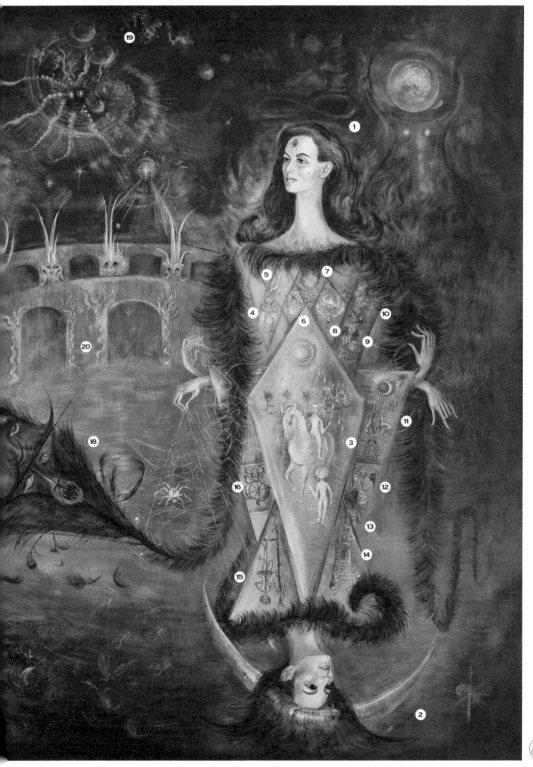

마하리시 마헤시 요기와 함께 있는 비틀스

The Beatles with the
Maharishi Mahesh Yogi

1968
리시케시, 인도

링고 스타, 모린 스타키, 제인
애셔, 폴 매카트니, 조지 해리슨,
패티 보이드, 신시아 레넌, 존
레넌, 비틀스의 로드 매니저 멀
에반스, 프루던스 패로우, 제니
보이드, 비치 보이스의 마이크
러브

을 공부하기 위해 리시케시로 찾아가고 조지 해리슨이 그 뒤에 하레 크리슈나교♦에 입교하면서, 현상 유지에 환멸을 느끼고 새로운 것을 추구하던 청년 세대의 문화에 엄청난 영향을 주었다. 피터 블레이크가 콜라주 기법으로 제작한 비틀스의 《서전트 페퍼스 론리 하츠 클럽 밴드》(1967)의 재킷 그림을 자세히 살펴보면 카를 융, 파라마한사 요가난다, 올더스 헉슬리와 함께 앨리스터 크롤리를 발견할 수 있다. 같은 해 발표된 미국 록 뮤지컬 〈헤어〉는 보병궁 시대의 시작에 관한 노래로 이러한 변화의 시대가 갖는 의미를 찬양했다. 2년 뒤인 1969년, 뉴욕주 베넬에서 열린 당시로서는 결정적인 반체제 문화 행사라고 할 수 있었던 '우드스톡 페스티벌'의 포스터는 이 행사를 '보병궁의 출현: 사흘간의 평화와 음악'이라고 홍보했다.

록 밴드 레드 제플린의 기타리스트 지미 페이지는 크롤리에 대해 관심이 많았던 것으로 알려져 있으며, 크롤리가 살던 스코틀랜드 네스 호반의 보울스킨 하우스를 한때 소유하기

♦ 박티베단타 스와미 프라부파다가 1966년 뉴욕에서 창립한 종교
단체로, 공식 명칭은 국제 크리슈나 의식 협회(International Society for
Krishna Consciousness)다. 현재 세계 본부는 인도 서벵골의 마야푸르
(Mayapur)에 있다.

**엠파이어 풀에서 공연하는
레드 제플린의 기타리스트
지미 페이지**

*Guitarist Jimmy Page of the
Led Zeppelin performing at
the Empire Pool*
**1971년 11월 23일
웸블리, 런던**

지미 페이지의 스웨터에는
같은 해 발매된 레드 제플린의
4집 앨범 작업을 위해 선택한
상징 '조소Zoso'가 쓰여 있다.
이것은 천체 마법에서 토성의
문장, 그리고 페이지의 황도
12궁 별자리인 마갈궁과
관련이 있다. 마갈궁은 토성이
지배한다.

도 했다. 페이지는《레드 제플린 Ⅲ》(1970) 초판본의 음악 트
랙 여백에 크롤리가 말한 '그랬으면 좋겠네So mote it be'와 '하고
싶은 대로 해Do what thou wilt'를 새겨 넣었다.《레드 제플린 Ⅳ》
(1971)의 재킷에는 네 명의 밴드 멤버의 상징이 각각 그려져
있다. 페이지의 상징은 이탈리아 점성술사 지롤라모 카르다
노의『사물의 다양성에 대하여De Rerum Varietate』(1557)에 나오
는 마술적 토성 문양을 바탕으로 한다. 이 문양은 나중에 마법
서『붉은 용Le Dragon Rouge』(1850)에도 등장한다. 페이지의 점
성술적 별자리는 토성이 지배하는 마갈궁이므로 그가 토성을
자신의 상징으로 선택한 것도 무리가 아니다. 이 앨범의 속포
장지에는 웨이트-스미스 타로 카드에 나오는 '은둔자'가 그
려져 있다. '하드록 앨범 중 가장 유명한 앨범'으로 평가받는
이 음반은 오컬처의 인플루언서로서도 상위권에 올라 있다.

　데이비드 보위는 마법에 관심을 보인 또 다른 유명 뮤지션
이다. 이러한 관심은《헝키 도리》(1971) 앨범에 수록된〈유사流
砂〉의 가사 '나는 황금여명으로 다가가/크롤리의 이미지 유니
폼으로 빠져들었다'에 가장 잘 나타나 있다. 1976년 앨범《스
테이션 투 스테이션》의 재킷 뒷면에 실린 생명의 나무를 그리
는 보위의 사진은 그 당시 보위가 카발라를 탐구하고 있었다

수상술/손금 읽기
Chiromancy/Palmistry

수상술 혹은 손금 읽기는 손 전체의 생김새뿐만 아니라 손바닥의 선, 손가락과 손톱의 길이와 모양을 관찰한다. 수상술을 하는 사람은 이런 요소들을 모두 종합해 개인의 육체적, 도덕적 기질을 파악하고 장차 무슨 일이 일어날지 예측한다. 각 손가락은 행성과 연관되어 나름대로 의미를 갖는다. 엄지는 금성이며 의지력을, 검지는 목성이며 야망과 지도력을, 중지는 토성이며 정의감과 도덕성을, 약지는 태양이며 창의력을, 새끼손가락은 수성이며 자아 표현을 상징한다. 화성은 손바닥의 중심을, 달은 손바닥의 바깥쪽 측면을 관장한다.

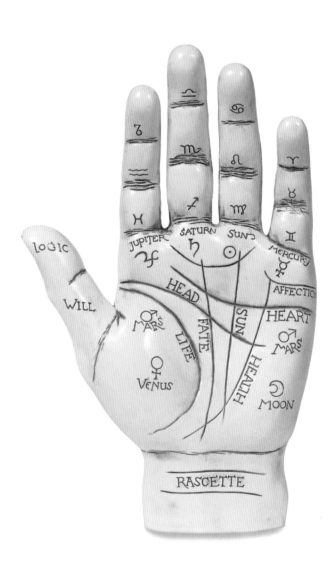

감정선 Heart Line

주요 손금 가운데 하나인 감정선은 두뇌선 위에 있고 새끼손가락에서 손바닥을 가로질러 손바닥 맨 위로 뻗어 있다. 이 손금은 우리의 감수성, 감정, 관계를 유지하는 방법, 책임감, 사랑, 우정, 성적 취향과 관련이 있다.

두뇌선 Head Line

두뇌선 역시 주요 손금으로 엄지와 검지 사이에서 시작해 손바닥을 가로지른다. 이 손금은 지적 능력의 깊이와 정교함, 사고방식, 두뇌, 기억력과 관련이 있다.

생명선 Life Line

생명선도 주요 손금 가운데 하나다. 여기 왼손에 보이는 것처럼 엄지와 검지 사이에서 시작해 엄지의 뿌리 쪽으로 내려간다. 이 손금은 건강과 육체적 활력 그리고 손금의 깊이에 따라 수명을 나타낸다.

운명선 Line of Fate

운명선 혹은 재물선은 손바닥 중앙에 수직으로 있는 선이다. 선이 끝나는 지점으로 사람의 운명이 결정된다. 운명선이 새끼손가락 쪽으로 뻗어나가면 사업 수완이 뛰어나고 약지 쪽으로 뻗어나가면 예술에 재능이 있다고 한다.

애정선 Lines of Affection

애정선 혹은 결혼선은 새끼손가락 밑에 있는 수성이 관장하는 부분에 있다. 수직선은 아이를 나타내고, 수평선은 관계를 나타낸다. 이 선이 깊고 굵을수록 애정 관계가 더욱 확실하다.

손가락 Fingers

손가락 마디 부분이 가늘면 사고가 직감적이고 민감하여 신중하지 못하고 참을성이 없으며 충동적이다. 마디 부분이 굵은 손가락은 느리고 세심하며 참을성 있게 깊이 생각하고 분석적인 사고를 한다.

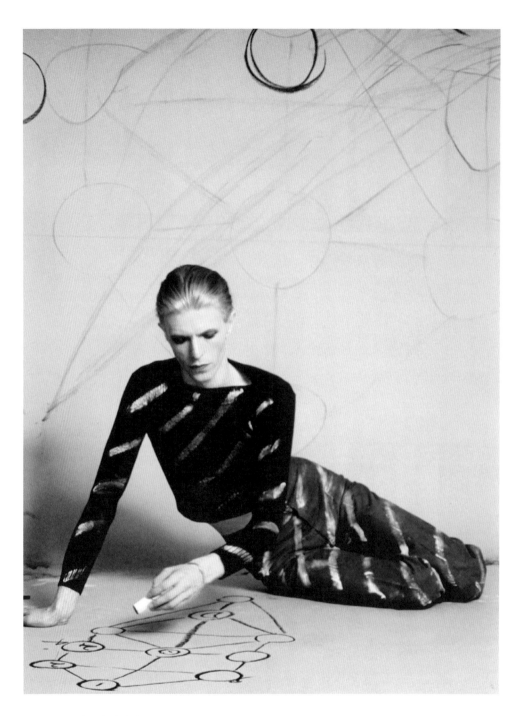

**목탄으로 카발라의 생명의
나무를 그리는 데이비드 보위**

David Bowie Drawing the
Kabbalistic Tree of Life in Charcoal
1974, 로스앤젤레스, 캘리포니아

보위가 세피로트를 채워나가는 장면이 흥미롭다. 1. 케테르(왕관), 2. 호크마(지혜),
4. 헤세드(자비). 티페레트(아름다움)의 자리에는 태양이 있고 예소드(기초)의
자리에는 달이 있다. 그의 뒤에 보이는 벽에 더 크게 대충 그린 그림이 있다.

는 것을 시사한다. 같은 시기에 나온 퀸의 앨범《오페라에서 하룻밤》(1975)과《데이 앳 더 레이스》(1976)에는 프레디 머큐리가 멤버들의 점성술 별자리를 바탕으로 디자인한 퀸의 문장이 들어가 있다. 미국 록 밴드 블루 오이스터 컬트의 1976년 앨범《운명의 대리인》의 재킷에는 타로 카드 넉 장을 펼쳐 든 마법사가 나온다. 헤비메탈 장르의 원조인 영국 록 밴드 블랙 사바스는 사탄의 이미지를 실험적으로 도입한 것으로 유명하다. 1980년 블랙 사바스의 리드 보컬 오지 오스본은 〈미스터 크롤리〉라는 노래가 들어 있는 솔로 앨범《오즈의 눈보라》를 발표했다. 크롤리의 책을 즐겨 읽은 것으로 알려진 프랭크 자파 역시 1988년에 발표한 라이브 앨범《기타》의 〈그러나 폴카 넬리는 누구였나?〉를 비롯해 연금술에도 많은 관심을 가졌던 것으로 보인다. 영국 밴드 아이언 메이든의 보컬 브루스 디킨슨은 1616년에 발표되어 영향력을 떨친 장미십자회의 선언문(원래는 독일어로 쓰였으며 영어로는 '기독교 장미십자회의 화학적 결혼The Chemical Wedding of Christian Resenkreutz'로 번역되었다)을 참고해 솔로 앨범《화학적 결혼식》(1998)을 녹음했다. 2008년에는 디킨슨의 각본을 바탕으로 환생한 크롤리가 주인공으로 등장하는 동명의 SF 공포영화가 제작되었다.

스칸디나비아에서는 심포닉 메탈 밴드 테리온의 노래 가사 대부분이 1989년 스웨덴의 레프트 핸드 패스 마법Left-Hand Path Magic♦ 단체인 드래곤 루즈Dragon Rouge 창설자 토마스 칼손에 의해 쓰여졌다. 테리온의 수석 작곡가인 크리스토퍼 욘손은 1990년대 초부터 이 단체의 일원이었다. 테리온의 앨범《고딕 카발라》(2007)는 스웨덴의 오컬트 철학자 요하네스 부레우스를 중심에 두고 있다. 1990년대 중반 이후 마돈나는 에스더라는 이름을 받고 로스앤젤레스의 카발라 센터에서 공부하는 등 유대교 카발라를 받아들인 것으로 잘 알려졌다. 그녀는 2004년 '리인벤션 월드 투어'를 할 때 13세기 카발리스트인 아브라함 아불라피아의 필사본에서 발췌한 카발라 이미지와 히브리 문자를 스크린에 투사했다. 크롤리에 매료된 또 다른 뮤지

♦ 오컬트와 의식 마법에서 사용하는 용어로 현세적이고 사악한 마법을 지칭한다. 반대로 라이트 핸드 패스 마법은 탈속적이고 선의적인 마법을 말한다. 이런 용어는 엘리파스 레비의『고급 마법의 교리와 의식』에 나오는 바포메트의 그림에서 염소를 닮은 형상이 왼손은 땅을, 오른손은 하늘을 가리키는 데서 유래한 것으로 보인다.

HEXEN 2.0 타로 덱의 카드들

Cards from The HEXEN 2.0 Tarot

수잰 트라이스터, 2009-11

작가의 말을 인용하면 이 시리즈는 "정부의 대중 통제 이면에 있는 과학적 연구의 역사를 들여다보고 이에 상응하는 반문화와 풀뿌리 운동의 역사를 살펴보는 것이다." 이 타로 카드에서 환각적 소설 『지각의 문Doors of Perception』(1954)의 저자인 올더스 헉슬리가 바보로, 임상 심리학자이자 LSD의 옹호론자인 티모시 리어리가 마법사로, 인공지능, 양자 컴퓨팅, 암호 해독의 발전이 별로 묘사되어 있다.

션으로 미국 록 밴드 툴Tool의 드러머 대니 케리가 있다. 크롤리의 영향은 이 밴드의 음악에 나타난다. 케리는 크롤리 작품들을 열심히 수집하는 컬렉터로 『세계에서 가장 경이로운 책들: 앨리스터 크롤리 책 애서가의 고백The Wickedest Books in the World: Confessions of an Aleister Crowley Bibliophile』(2009)의 서문을 썼다. 이 책에는 그가 개인적으로 수집한 크롤리 저서의 초판본들이 다수 수록되어 있다. 2011년에는 엘리자베스 1세 시대의 오컬트 철학자 존 디의 생애를 다룬 〈오페라 닥터 디〉가 초연되었으며, 수록된 노래는 영국 밴드 블러Blur의 리더 데이먼 알반이 작곡했다.

엄청난 성공을 거둔 연작 소설 두 편이 영화화되면서 오컬트적 주제가 전례 없이 폭넓은 대중들에게 소개되었다. 상징 기호학 교수가 주인공으로 나오는 댄 브라운의 미스터리 스릴러 〈천사와 악마〉(2000), 〈다 빈치 코드〉(2003), 〈로스트 심벌〉(2009), 〈인페르노〉(2013), 〈오리진〉(2017)은 오컬트 집단과 단체에 대해 엄청난 관심을 불러일으켰다. 그러나 책(그리고 영화로 각색된 것)으로 치자면 이런 오컬트적 주제들을 주류 문화로 끌어들이는 데 J. K. 롤링보다 더 크게 공헌한 사람은 없다. 엄청난 성공을 거둔 일곱 권짜리 『해리 포터Harry Potter』 연작(1997-2007)뿐만 아니라 최근에 나온 『신비한 동물들Fantastic Beasts』 3부작은 이 책에서 지금까지 살펴본 오컬트적 전통을 많이 차용하고 있다. 니콜라스 플라멜이라는 『해

리 포터』이야기 속의 인물은 14세기에 실존했던 필경사다. 그는 연금술로 사후에 명성을 얻었고 현자의 돌을 발견한 것으로 여겨진다.

오컬처는 TV에도 점점 더 많이 나오고 있다. 〈참드〉(1998-2006), 〈뱀파이어 해결사〉(1997-2003) 같은 대중적 시리즈물은 이전의 오컬티즘과는 관련성이 별로 없는 창의적인 방법으로 초자연적인 현상을 다루었다. 그러나 독일에서 제작된 〈다크〉(2017-2020) 같은 넷플릭스Netflix 시리즈물은 이와는 달랐다. 시간 여행을 하는 사악한 사제 노아의 등에 새겨진 문신은 하인리히 쿤라트가 헤르메스 트리스메기스토스의 『에메랄드 타블렛』에서 영감을 받아 쓴 『영원한 지혜의 원형극장』에서 따온 것이다. 존 디의 책 『상형 모나드Monas Hieroglyphica』(1564)에 나오는 오컬트 상형 문자는 영국의 초자연적 스릴러 시리즈 〈레퀴엠〉(2018)에 나오고, 미국의 다크 판타지 시리즈 〈수퍼내추럴〉(2005-20)에서는 천사를 불러오기 위해 크롤리와 관련이 있는 에노키안Enochian을 비롯해 몇 개의 마법적 알파벳을 언급하고 있다. 최근에 TV 시리즈로 만들어져 성공을 거둔 작품으로는 데보라 하크네스의 역사 판타지 소설, 즉

『존 디의 천사와의 대화*John Dee's Conversations with Angels*』(1999)와 베스트셀러인『모든 영혼들 3부작*All Souls Trilogy*』(2011-14)♦이 있다.

그러나 때로는 문학이 다른 형태의 오컬처를 이끌기도 한다. 이탈리아 소설가 이탈로 칼비노의 타로 소설『엇갈린 운명의 성*Il castello dei destini incrociati*』(1973)과 타로 카드의 극적인 이미지는 패션에 영감을 주었다. 디올의 크리에이티브 디렉터이자 이탈리아의 디자이너 마리아 그라치아 키우리는 2017-18 A/W 컬렉션에 15세기 비스콘티-스포르자 타로 카드를 수놓은 코트를 넣었다. 뒤이어 샤먼 치유사인 비키 노블과 협업하여 2018 디올 리조트 패션쇼를 위한 컬렉션을 구성했다. 비키 노블은 화가 카렌 보겔과 함께 1981년에 페미니스트 머더피스 Motherpeace 타로 덱을 만든 바 있다. 키우리는 이후 칼비노의 소설에서 영감을 받아 2021 S/S 오트 쿠튀르 컬렉션을 디자인했다. 프랭크 허버트의 소설을 각색한 SF 영화 〈듄〉(2021)의 의

♦ 이 소설은 '마녀의 발견(A Discovery of Witches)'이라는 제목의 8부작 시리즈물로 제작되어 영국의 Sky One에서 방영되었다.

타로 가든에 있는 타로 카드의 영향을 받은 작품들

Tarot-inspired sculptures in the Tarot Garden

페스키아 피오렌티나, 이탈리아

프랑스계 미국 조각가 니키 드 생 팔은 1998년 5월 15일 공식적으로 개장한 토스카나 지방의 페스키아 피오렌티나의 타로 가든에 스물두 점의 조각 작품을 만들어 세웠다. 이 조각들은 각각 메이저 아르카나 카드에서 영향을 받았다.

상 디자이너 재클린 웨스트는 모계 중심의 비밀 여성 종교 집단인 '베네 게세리트Bene Gesserit'의 검은색 의상을 디자인할 때 타로의 여사제 카드(지팡이를 든 퀸 카드와 컵을 든 퀸 카드와 함께)를 모델로 삼았다. 한편 오컬트는 보다 값이 저렴한 문화 상품에서도 찾아볼 수 있다. 브리즈번에 본사를 둔 '블랙 밀크 클로딩'사는 하인리히 쿤라트의 『영원한 지혜의 원형극장』 초판본(1595)에 나오는 각양각색의 연금술과 카발라 판화를 바탕으로 '영원한 지혜 티 드레스'(2017), '영원한 지혜 기모노'(2018), '영원한 지혜 긴팔 악령 문양 미니 스케이터 드레스'(2021)라는 재미있는 이름을 가진 한정판 상품을 내놓았다.

캣워크에서 만화에 이르기까지, 오컬처는 1996년에 처음 녹음되어 발표된 동명의 음악에 맞춰 오컬트 '움직임workings'을 공연하는 '달과 뱀의 이집트 마벨 대극장The Moon and Serpent Grand Egyptian Theatre of Marvels'의 일원이며 의식 마법사이자 만화 작가인 앨런 무어의 작품에 다양한 용도로 분명하게 등장한다. 무어의 오컬트적 지식은 서른두 편의 만화 시리즈 『프로메테아Promethea』(1999-2005)에서 특히 두드러진다. 예를 들

면 12편에서 그는 때로 크롤리의 영향이 확연해 보이는 메이저 아르카나의 이미지를 보여주고 있다. 13편에서는 카발라로 관심을 돌려 이후 열 편에 걸쳐 생명의 나무에 있는 세피로트의 열 개 영역과 그것을 상호 연결하는 스물두 개의 통로뿐만 아니라 그것들과 조응하는 카드와의 관계를 독자들에게 설명해준다.

앞서 나온 것과 마찬가지로 중요한 오컬트 주제들은 인기 비디오 게임의 배경으로도 등장한다. 이런 게임들로는 18세기를 시대적 배경으로 황금기사단Golden Order이라는 허구적 비밀 단체의 구성원들이 오컬트 유물을 찾는 '더 카운슬', 게임 플레이어가 애비게일 블랙우드의 유령 역할을 하는 의식 마법과 솔로몬의 인장과 관련이 있는 빅토리아 시대 배경의 '고에티아', 영국의 물리학자, 점성술사, 연금술사인 사이먼 포맨의 생애를 코믹하게 다룬 '아스트롤로가스터' 등이 있다. 또한 황금여명회에 관심이 있는 사람이라면 누구나 '시뮬레이션 게임'이라는 부제가 붙은 가상공간에서 회원이 되는 '버추얼 템플: 황금여명회'에 대해 알고 싶을 것이다.

오컬트 자료들을 변용한 것들 가운데 일부는 하찮고 경박해 보일지 모르지만 그렇다고 해서 무조건 무시해서는 안 된다. 오컬트 사상은 탄력적이며 쉽게 변용될 수 있다. 오컬트는 문화적 변화에 적응하면서 그 사상과 실천을 전달할 수 있는 새로운 매체를 찾아 수백 년 동안 이어져 왔다. 때로는 주류 문화로, 때로는 드러나지 않는 경향이나 반체제 문화의 일부로 존재했고 지금은 보수적이고 인습적으로 보일 수도 있는 것이 그 당시에는 첨단적, 혁신적, 도전적, 초월적 문화였다. 오늘날 오컬트는 부흥기를 누리고 있다. 상상력을 키워줄 영감의 원천을 찾는 많은 사람들이 오컬트의 혼합적이고 절충적이며 다형적多形的인 특성에 대단한 매력을 느끼기 때문이다.

은둔자

The Hermit

배링턴 콜비, 1971

1971년에 발매된 레드 제플린의 4집 앨범 속 재킷에 들어 있는 이 심란한 그림은 라이더-웨이트 타로 덱의 은둔자를 빼닮았다.

용어사전

강령술 Necromancy: 죽은 자와 소통하고 망령을 소환하는 마법으로 귀신, 악마, 천사들이 등장하는 음험한 형태의 마법으로 발전했다.

거울점 Scrying: 반사하는 물체(예를 들면 수정, 거울, 광을 낸 검)을 들여다보고 계시적인 환상이나 메시지를 받아 점을 치는 것이다.

게마트리아 Gematria: 히브리어 이름, 단어, 문구를 히브리어 알파벳이 가진 문자의 숫자 값을 이용하여 계산하는 카발라의 관습. 게마트리아를 통해 같은 숫자 값을 갖는 단어나 구절 사이의 조화와 의미를 예언할 수 있다.

고에티아 마법 Goetia sorcery: 흔히 악마와 악령들이 참여하는 사악한 마법으로 간주되며 마법서를 통해 전해진다.

공시성 Synchronicity: 심층 심리학자 카를 융이 처음 도입한 개념으로, 아무런 인과 관계 없이 동시에 외부에서 발생한 사건이 서로 연관된 의미가 있다는 개념이다. 의미 있는 '우연의 일치' 혹은 타로나 역경易經 같은 점술이 여기에 해당한다.

관상학 Physiognomy: 외모, 그중에서도 얼굴을 보고 사람의 인성을 평가하는 행위다.

금단 Jindan: 중국 도가의 외단外丹에서 말하는 황금의 영약이다.

내단 Neidan: 중국 도교에서 유래한 것으로 인체 내부의 육체적, 정신적 연금술의 한 형태다. 여기서 인간의 몸은 정精, 기氣, 신神이라는 삼보三寶가 섞이는 솥으로 여겨진다. 목표는 영생을 추구하고 불멸의 정령체精靈體를 만드는 것이다.

노타리콘 Notarikon: 두문자어頭文字語같이 한 문장 안에 들어 있는 어휘의 첫 번째 혹은 마지막 문자를 사용하여 어휘에서 문장이나 아이디어를 도출하는 것을 나타내는 카발라 용어. 한 문장의 첫 번째 문자, 가운데 문자, 마지막 문자를 이용하여 단어를 조합하기도 한다. 히브리어로 노타리콘은 축약어라는 의미를 가지고 있다.

대우주 Macrocosm-소우주 Microcosm: 더 큰 세계와 더 작은 세계, 즉 우주와 인간의 관계에 대한 비유적 표현이다.

도교 Taoism: 중국의 전통적인 종교 철학으로 고전인 도덕경을 통해 잘 알려진 도道와 태극권, 기공 수행을 통한 조화로운 삶을 강조한다.

동물 우화집 Bestiary: 자연계와 신화에 나오는 동물들에 대한 그림, 서술적 묘사, 자연적이고 윤리적인 의미를 수록한 개요서다.

마르티니즘 Martinism: 마법사이자 신지학자인 마르티네스 드 파스쿠알리가 1740년경 프랑스에서 창시했으며 프리메이슨의 고위 조직을 통해 전파되기 시작한 기독교 신비주의의 한 형태다.

메르카바 Merkavah: 전차를 의미한다. 구약 성서에서 에제키엘이 전차와 천사들의 환영을 본 것을 바탕으로 하는 유대교 신비주의의 한 형태. 메르카바는 헤칼로트 혹은 천당과 하느님의 보좌에 올라가는 데 초점을 맞추고 있다.

무의식적 글쓰기 Automatic writing: 영혼이 움직이는 대로 글을 쓰는 초자연적 능력, 즉 의식적으로 생각하지 않고 글을 써내는 능력을 말한다.

베레시트 Bereshit: 창세기의 '태초에'를 의미한다. 따라서 카발라에서는 창조의 작업을 의미한다.

베리아 혹은 베리아 창조 Beriah or Beri'ah creation와 올람 베리아 Olam Beriah: 카발라의 네 가지 세계 중 두 번째, 창조의 세계로 대천사들이 사는 곳이다.

변성 Transmutation: 하나의 물질을 다른 물질로 바꾸는 연금술적 개념. 납이나 구리 같은 비금속卑金屬을 은과 금 같은 귀금속으로 바꾸는 것이 대표적인 예다.

보석세공술 Lapidary: 보석과 준보석에 대한 개요서. 중세에 인기가 있었으며 흔히 돌을 점성술적 의학적 효능과 연관시켰다.

사학 Quadrivium: 중세 인문학 교육에서 철학과 신학의 기초 학문으로 간주한 네 개 과목으로 수학, 기하학, 음악, 천문학을 말한다.

삼학 Trivium: 인문학의 사학에 대응하는 어문학 분야의 세 과목으로 문법, 논리학, 수사학을 말한다.

세피라/세피로트 Sefirah/Sefirot: 카발라의 생명의 나무에 등장하는 하느님의 발산물로 보통 열 개다.

셈 하메포라시 Shem HaMephorash: 명백한 이름. 카발라에서는 하느님을 나타내는 네 글자로 된 것이 가장 흔하다. 다섯 글자, 열두 글자, 스물두 글자, 마흔두 글자, 일흔두 글자로 된 이름도 있다.

수상술 Chiromancy: 손금 읽기|Palmistry라고도 한다. 손금을 읽어 성격을 분석하고 운명을 점친다.

수정점 Crystallomancy: 수정으로 미래를 예측하거나 점을 치는 것을 말한다.

쉐모트 Shemot: '이름들', 즉 하느님의 이름들이다. 테트라그라마톤, 즉 네 글자로 된 하느님의 이름을 때로는 그냥 하셈(이름)이라고 부르기도 한다.

스파기리아 Spagyria 혹은 스파기릭스 Spagyrics: 파라셀수스가 만들어 낸 의학적 용어. 독을 포함한 물질을 원초적인 물질로 분해하고 이것을 정제하고 정화하여 독성을 배제한 다음 건강에 좋은 요소를 분리하고 이것을 재결합시켜 효능이 더 좋은 약을 만드는 것이다. '분리하다' 혹은 '추출하다'는 의미를 가진 고대 그리스어 스파오σπάω와 '재결합하다'는 의미를 가진 아게이로άγείρω의 합성어이다.

신지학 Theosophy: 동양의 힌두교와 불교 사상 그리고 서양의 오컬트 철학에서 영향을 받은 종교 철학 운동으로 1875년 미국에서 창시되었다. 헬레나 블라바츠키가 대표적인 인물이다.

신플라톤주의 Neoplatonism: 3세기에 나타난 플라톤 철학의 한 가지 형태로 플라톤 사상을 재해석했다. 플로티노스, 포르피리오스, 이암블리코스가 대표적인 인물이다.

심령론 Spiritualism: 19세기와 20세기 초에 인기를 끌었던 운동. 심령론에 따르면 개인의 의식은 죽은 뒤에도 남아 있기 때문에 산 자들은 이 영혼들과 접촉을 통해 통찰을 얻을 수 있다.

심령주의 Spiritism: 영혼의 존재, 발현 그리고 가르침을 기초로 하는 영혼재생론과 강신론적 사상으로 19세기 초 작가이자 교육자인 알랭 카르덱(Alan Kardec)이 프랑스에서 시작했다.

아니마 문디 Anima Mundi: 우주가 살아 있는 존재로 여겨지는 세계영혼.

아담 카드몬 Adam Kadmon: 원초적 인간. 순수한 잠재력의 상태로 존재하는 인간을 닮은 신성한 빛을 지칭하는 말이다.

아르케우스 Archaeus: 생명체 안에 존재하는 불가시적인 연금술의 정령. 장인, 의사 그리고 자연계의 신통력이다.

아스트랄계 Astral Plane: 죽음과 부활 사이에서 성기체星氣體로 존재하는 영혼이 가로지르는 영역. 천사와 귀신들이 사는 천구의 세계 혹은 더 일반적으로 죽은 자들의 영혼이 사는 영적 세계를 의미한다.

아시야 Asiyah와 올람 아시야 Olam Asiyah: 카발라의 네 가지 세계 중 가장 낮은 실상의 세계로, 순수한 물질적 존재를 나타낸다.

아인 소프 Ein Soph: '무한의' '끝이 없는'이라는 의미다. 카발라에서

발현하기 이전의 형언할 수 없는 신을 지칭하는 용어다.

아조트 Azoth: 아랍어로 수은을 의미하는 al-zauq에서 나온 말로 연금술사들이 근본적이고 궁극적인 물질을 지칭하는 용어다.

아칠루트 방사 Atzilut emanation, 올람 아칠루트 Olam Atzilut: 카발라의 네 가지 세계 중 신에 가장 근접한 최고의 영역. 순수한 신성의 영역을 나타낸다.

에메트 Emet: 진리를 의미한다. 히브리어 알파벳의 처음, 중간, 마지막 문자로 이루어져 하느님이 계획한 일의 완전무결함을 의미한다.

엑토플라즘 Ectoplasm: 심령술에서 물질적인 매개체를 통해 나타나는 실체 혹은 영적 에너지를 지칭하는 용어다.

엠피리언 Empyrean: 가장 높은 하늘, 최고의 천국을 지칭하는 고대의 용어. 이곳에는 신과 구원 받은 영혼이 산다.

영약 혹은 연금약액 Elixir: 보통 값싼 금속을 귀금속(은과 금)으로 바꾸어 놓거나 인간의 질병을 치료하는 액체를 말한다. 중국 연금술에서는 영생을 가져다주는 것으로 여겨진다.

예치라 Yetzirah: 창조 혹은 형성을 의미한다. 카발라의 네 가지 세계 중 세 번째인 형성의 세계로, 유명한 초기 카발라 경전 세페르 예치라, 즉 『형성의 서』와 관계가 있다.

외단 Waidan: 고대 중국의 연금술에서 내단內丹에 대응하는 개념이다. 광물과 금속 같은 자연물을 도가니에서 가열하여 불로장생의 영약을 만드는 데 초점을 맞춘다.

우로보로스 Ouroboros: 자신의 꼬리를 물고 있는 뱀이나 용을 묘사한 고대의 상징으로 연금술에서 영원, 물질의 반복적 동화 흡수를 나타낸다. 그리스어 오우로보스는 '꼬리를 먹는'이라는 의미를 가지고 있다.

운세 Ascendant: 특정한 시간, 주로 어떤 사람이 태어날 때 동쪽 지평선에 떠오르는 황도 12궁의 천문학적 혹은 점성술적 위치로 인생행로의 방향, 주위와 상호 소통하는 방식, 세상에 비추어지는 모습 등을 알려준다고 한다.

인상학 Metoposcopy: 이마에 난 주름의 형태를 읽어 인상을 분석하거나 점을 치는 것을 말한다.

인지학 Anthroposophy: '인간의 지혜'. 20세기 초 루돌프 슈타이너가 시작한 신비주의 영성 운동. 슈타이너는 영계靈界가 객관적으로 존재하고 지적으로 이해할 수 있으며 인간이 경험할 수 있다고 믿었다.

일렉트럼 Electrum: 자연적으로 형성된 은과 금의 합금인 호박금琥珀金. 마법 호박금은 중세 연금술에 나오는 일곱 개 금속의 합금으로 천체 마법을 통해 만들어진다.

장미십자회 Rosicrucianism: 원래 개신교에서 유래한 종교적 철학적 단체로 17세기 초 유럽에서 익명으로 출판된 두 개의 선언문, 즉 「조직의 명예」(1614)와 「조직의 고백」(1615)으로 등장해 예술과 과학의 전면적인 개혁을 주장했다.

조티샤 Jyotisha: 산스크리스트어로 힌두교나 베다의 점성술을 지칭한다.

차크라 Chakra: 통상 바퀴輪로 번역되며 힌두교와 불교에서 말하는 몸의 혈穴 혹은 기가 모이는 곳을 말한다. 보통 척추 끝에서 정수리까지 일곱 개가 있다.

초감각적 인식 Extrasensory perception 혹은 ESP: 텔레파시, 투시, 예지 등 불가사의하고 초자연적인 능력이다.

초심리학 Parapsychology: 초감각적 인식, 투시, 텔레파시, 예지, 염력, 유령 같은 주제들을 비롯한 초자연적 현상에 대한 연구다.

카드점 Cartomancy: 카드 한 벌을 가지고 운세를 보거나 점을 치는 것을 말한다.

크리소포이아 Chrysopoeia: 그리스어로 금을 의미하는 χρυσός와 만들다를 의미하는 ποιέω의 합성어. 고대 그리스 물질을 변성시키는 연금술에 사용되는 '금 제조 비법'을 말한다.

크립토그래피 Cryptography: 은밀하고 사적인 통신을 위해 암호화된 문서를 작성하는 것을 말한다.

클리포트 Klifot: 세피로트에 대항하는 악의적이고 부정적인 영적 세력으로 시트라 아흐라Sitra Achra, 즉 반대편 혹은 불순한 편을 나타낸다.

키미아트리아 Chymiatria: 그리스어로 화학을 의미하는 Χυμιατρία의 음역. 광물, 금속, 식물을 이용하여 화학적으로 합성한 약을 말한다.

테무라 Temurah: 새로운 의미를 발견하기 위해 어휘에 들어 있는 문자를 바꾸는 것으로, 카발라 수행자들이 텍스트를 해석하는 세 가지 방법 가운데 하나다.

테오르기아 Theurgia: 의식 마법 중 하나. 신과의 연결 및 종교적 목적을 가진 마법 혹은 마법을 수행하는 사람이 신과의 합일을 추구하는 마법이다.

테트라그라마톤 Tetragrammaton: 네 글자로 된 하느님의 이름, YHVH(야훼)

테트락튀스 Tetraktys: 열 개의 점이 (위에서 아래로 된) 네 줄로 이루어진 삼각형으로 피타고라스학파에서 중요한 의미를 갖는다.

텔레마 Thelema: 의지나 욕망을 의미하는 그리스어 θέλημα. 앨리스터 크롤리가 만든 오컬트 조직 혹은 새로운 종교 운동을 나타낸다.

트리아 프리마 Tria prima: 파라셀수스가 주장한 개념으로 세 가지 원칙을 나타낸다. 모든 물질은 수은, 황, 염塩으로 이루어져 있으며 이것들은 각각 물질의 영혼, 정신, 몸을 나타낸다.

펜타그라마톤 Pentagrammaton: 15세기 기독교 카발라에서 유래한 다섯 글자로 된 하느님의 이름 YHSVH.

프리메이슨 Freemasonry 혹은 메이슨 Masonry: 종교적인 단체로 발전한 중세의 석공 조합. 일부 지부는 다른 지부에 비해 더 오컬트적이다.

헤르메티즘 Hermetism: 신화적인 현자 헤르메스 트리스메기스토스의 가르침인 헤르메티카에 바탕을 둔 종교 철학의 체계. 트리스메기스토스에서 시작된 연금술, 점성술, 마법의 교리와 실행 방법을 전하는 비전 신앙이다.

현자의 돌 Philosophers' Stone: 수은 같은 값싼 금속을 은이나 금으로 만드는 능력을 가진 연금약액과 관련이 있거나 동일시되는 연금술 물질이다.

훈연 Suffumigation: 주로 식물에서 채취한 향을 태워 연기를 피우는 마법적 의식의 과정. 예를 들면 마법 인장이 놓인 테이블에 향을 태우면 연기가 피어올라 마법의 대상이 되는 사람을 정화하거나 고양시키고 영혼이 나타날 수 있도록 어렴풋한 매개물을 제공한다.

휠레 Hyle: 모양이나 형태를 갖추기 이전의 원초적인 물질을 말한다.

참고문헌

배경 지식

Hanegraaff, Wouter J. (ed.), *Dictionary of Gnosis & Western Esotericism* (Leiden: Brill, 2006).

Luck, George, *Arcana Mundi: Magic and the Occult in the Greek and Roman Worlds, A Collection of Ancient Texts* (Baltimore, MD: The Johns Hopkins University Press, 1985).

Magee, Glenn Alexander (ed.), *The Cambridge Handbook of Western Mysticism and Esotericism* (Cambridge: Cambridge University Press, 2016).

Maxwell-Stuart, Peter G. (trans. & ed.), *The Occult in Early Modern Europe: A Documentary History* (New York: Palgrave Macmillan, 1999).

Monod, Paul Kléber, *Solomon's Secret Arts: The Occult in the Age of Enlightenment* (New Haven, CT: Yale University Press, 2013).

Partridge, Christopher (ed.), *The Occult World* (Abingdon: Routledge, 2015).

Wilson, Colin, *The Occult: A History* (New York: Random House, 1971).

헤르메스 트리스메기스토스

Copenhaver, Brian P., *Hermetica: The Greek 'Corpus Hermeticum' and the Latin 'Asclepius' in a new English Translation, with notes and introduction* (Cambridge: Cambridge University Press, 1992).

Faivre, Antoine, *The Eternal Hermes: From Greek God to Alchemical Magus*, trans. Joscelyn Godwin (Grand Rapids, MI: Phanes Press, 1995).

Fowden, Garth, *The Egyptian Hermes: A Historical Approach to the Late Pagan Mind* (Princeton, NJ: Princeton University Press, 1986).

점성술

Campion, Nicholas, *A History of Western Astrology, Volume II: The Medieval and Modern Worlds* (London: Continuum, 2009).

Dooley, Brendan (ed.), *Companion to Astrology in the Renaissance* (Leiden: Brill, 2014).

Günther Oestmann, H. Darrel Rutkin and Kocku von Stuckrad (eds.), *Horoscopes and Public Spheres: Essays on the History of Astrology* (Berlin & New York: Walter de Gruyter, 2005).

Page, Sophie, *Astrology in Medieval Manuscript: A History* (Toronto: University of Toronto Press, 2002).

Tester, Jim, *A History of Western Astrology* (Woodbridge: The Boydell Press, 1996).

연금술

Atwood, Mary Anne, *A Suggestive Inquiry into the Hermetic Mystery* (Belfast: William Tait, 1918).

Cheak, Aaron (ed.), *Alchemical Traditions: From Antiquity to the Avant-Garde* (Melbourne: Numen Books, 2013).

Linden, Stanton J. (ed.), *The Alchemy Reader: From Hermes Trismegistus to Isaac Newton* (Cambridge: Cambridge University Press, 2003).

Morrisson, Mark S., *Modern Alchemy, Occultism and the Emergence of Atomic Theory* (Oxford: Oxford University Press, 2007).

Newman, William R. and Anthony Grafton (eds.), *Secrets of Nature: Astrology and Alchemy in Early Modern Europe* (Cambridge, MA: The MIT Press, 2001).

Newman, William R., *Promethean Ambitions: Alchemy and the Quest to Perfect Nature* (Chicago, IL: University of Chicago Press, 2005).

Nummedal, Tara and Donna Bilak (eds.), *Furnace and Fugue: A Digital Edition of Michael Maier's Atalanta fugiens (1618) with Scholarly Commentary* (Charlottesville, VA: University of Virginia Press, 2020).

Paracelsus, ed. and trans. Nicholas Goodrick-Clarke (Berkeley, CA: North Atlantic Books, 1999).

Principe, Lawrence M., *The Secrets of Alchemy* (Chicago, IL: University of Chicago Press, 2013).

Purš, Ivo and Vladimir Karpenko (eds), *Alchemy and Rudolf II: Exploring the Secrets of Nature in Central Europe in the 16th and 17th Centuries* (Prague: Artefactum, 2016).

Roob, Alexander, *The Hermetic Museum: Alchemy and Mysticism* (Cologne: Taschen, 1997).

장미십자회 & 프리메이슨

Akerman, Susanna, *Rose Cross over the Baltic: The Spread of Rosicrucianism in Northern Europe* (Leiden: Brill, 1998).

Bogdan, Henrik, *Western Esotericism and Rituals of Initiation* (Albany, NY: State University of New York Press, 2007).

McIntosh, Christopher, *The Rosicrucians: The History, Mythology, and Rituals of an Esoteric Order* (York Beach, ME: Samuel Weiser, 1997).

The Chemical Wedding of Christian Rosenkreutz, trans. Joscelyn Godwin (Grand Rapids, MI: Phanes Press, 1991).

카발라

Dan, Joseph (ed.) and Ronald C. Kiener (trans.), *The Early Kabbalah* (New York: Paulist Press, 1986).

Dan, Joseph (ed.), *The Christian Kabbalah: Jewish Mystical Books & Their Christian Interpreters* (Cambridge, MA: Harvard College Library, 1997).

Halevi, Z'ev ben Shimon, *Kabbalah: Tradition of Hidden Knowledge* (New York: Thames & Hudson, 1980).

Idel, Moshe, *Studies in Ecstatic Kabbalah* (Albany, NY: State University of New York Press, 1988).

Pico della Mirandola, Giovanni, *On the Dignity of Man, On Being and the One, Heptaplus* (Indianapolis, IN: Hackett, 1998).

Reuchlin, Johann, *De Arte Cabalistica: On the Art of the Kabbalah*, trans. Martin and Sarah Goodman (New York: Abaris Books, 1983).

Scholem, Gershom, *On the Kabbalah and Its Symbolism*, trans. Ralph Manheim (New York: Schocken, 1969).

마법

Agrippa, Henry Cornelius, *Three Books of Occult Philosophy*, trans. James Freake, ed. Donald Tyson (St. Paul, MN: Llewellyn Publications, 1993).

Attrell, Dan and David Porreca (trans.), *Picatrix: A Medieval Treatise on Astral Magic* (University Park, PA: Pennsylvania State University Press, 2019).

Betz, Hans Dieter (ed.), *Greek Magical Papyri in Translation* (Chicago, IL: University of Chicago Press, 1986).

Bremmer, Jan N. and Jan R. Veenstra, *The Metamorphosis of Magic from Late Antiquity to the Early Modern Period* (Leuven: Peeters, 2002).

Bruno, Giordano, *Cause, Principle and Unity and Essays on Magic*, eds. Richard J. Blackwell and Robert de Lucca (Cambridge: Cambridge University Press, 1998).

Burnett, Charles, *Magic and Divination in the Middle Ages: Texts and Techniques in the Islamic and Christian Worlds* (Aldershot: Ashgate, 1996).

Clucas, Stephen (ed.), *John Dee: Interdisciplinary Studies in English Renaissance Thought* (Dordrecht: Springer, 2006).

Eamon, William, *Science and the Secrets of Nature: Books of Secrets in Medieval and Early Modern Culture* (Princeton, NJ: Princeton University Press, 1994).

Fanger, Claire (ed.), *Conjuring Spirits: Texts and Traditions of Medieval Ritual Magic* (Stroud: Sutton Publishing, 1998).

Fanger, Claire (ed.) *Invoking Angels: Theurgic Ideas and Practices, Thirteenth to Sixteenth Centuries* (University Park, PA: Pennsylvania State University Press, 2012).

Ficino, Marsilio, *Three Books on Life: A Critical Edition and Translation with Introduction and Notes*, ed. and trans. Carol V. Kaske and John R. Clark (Tempe, AZ: Medieval & Renaissance Texts & Studies, 1998).

Graf, Fritz, *Magic in the Ancient World*, trans. Franklin Philip (Cambridge, MA: Harvard University Press, 1997).

Kieckhefer, Richard, *Magic in the Middle Ages* (Cambridge: Cambridge University Press, 1989).

King, Francis (ed.), *The Secret Rituals of the O.T.O.* (New York: Samuel Weiser, 1973).

Lévi, Eliphas, *Transcendental Magic, its Doctrine and Ritual*, trans. A.E. Waite (London: George Redway, 1896).

Lévi, Eliphas, *The History of Magic*, trans. A.E. Waite (York Beach, Maine: Samuel Weiser, 2000).

Page, Sophie and Catherine Rider (eds.), *The Routledge History of Medieval Magic* (Abingdon: Routledge, 2019).

Peterson, Joseph H. (ed.), *John Dee's Five Books of Mystery: Original Sourcebook of Enochian Magic* (Boston, MA/York Beak, ME: Weiser Books, 2003).

Savage-Smith, Emilie (ed.), *Magic and Divination in Early Islam* (Aldershot: Ashgate, 2004).

Yates, Frances A., *Giordano Bruno and the Hermetic Tradition* (London: Routledge & Kegan Paul, 1964).

Zambelli, Paola, *White Magic, Black Magic in the European Renaissance* (Leiden: Brill, 2007).

Zika, Charles, *Exorcising Our Demons: Magic, Witchcraft, and Visual Culture in Early Modern Europe* (Leiden: Brill, 2003).

오컬티즘 & 심령술

Ahern, Geoffrey, *Sun at Midnight: The Rudolf Steiner Movement and the Western Esoteric Tradition* (Wellingborough: Aquarian Press, 1984).

Bogdan, Henrik and Martin P. Starr (eds.), *Aleister Crowley and Western Esotericism* (Oxford: Oxford University Press, 2012).

Bogdan, Henrik and Gordan Djurdjevic (eds.), *Occultism in a Global Perspective* (Abingdon: Routledge, 2014).

Butler, Alison, *Victorian Occultism and the Making of Modern Magic* (London: Palgrave Macmillan, 2011).

Crabtree, Adam, *From Mesmer to Freud* (New Haven, CT: Yale University Press, 1993)

Gauld, Alan, *A History of Hypnotism* (Cambridge: Cambridge University Press, 1992).

Gilbert, Robert A., *The Golden Dawn Companion* (Wellingborough: Aquarian Press, 1986).

Godwin, Joscelyn, *The Theosophical Englightenment* (New York: State University of New York Press, 1994).

Jonsson, Inge, *Visionary Scientist and The Drama of Creation* (West Chester, PA: Swedenborg Foundation, 1999).

Kemp, Daren and James R. Lewis, *Handbook of New Age* (Leiden: Brill, 2007).

Owen, Alex, *The Place of Enchantment: British Occultism and the Culture of the Modern* (Chicago: University of Chicago Press, 2006).

Treitel, Corinna, *A Science for the Soul: Occultism and the Genesis of the German Modern* (Baltimore, MD: Johns Hopkins University Press, 2004).

Webb, James, *The Occult Underground* (La Salle, IL: Open Court, 1974).

Wilson, Leigh, *Modernism and Magic: Experiments with Spiritualism, Theosophy, and the Occult* (Edingburgh: Edinburgh University Press, 2013).

타로

Crowley, Aleister, *The Book of Thoth: A Short Essay on the Tarot of the Egyptians* (London, 1944).

Decker, Donald and Michael Dummett, *A History of the Occult Tarot: 1870–1970* (London: Duckworth, 2002).

Dummett, Michael, *The Visconti-Sforza Tarot Cards* (New York: George Braziller Inc., 1986).

Farley, Helen, *A Cultural History of Tarot: from Entertainment to Esotericism* (London: I.B. Tauris, 2009).

Kaplan, Stuart, *The Encyclopedia of Tarot*, 4 vols (Stamford, CT: US Games Systems, 1978-2003)

Ouspensky, P. D., *Symbolism of the Tarot* (London: Kegan Paul, 1938).

Waite, A. E., *The Pictorial Key of the Tarot* (London: Rider, 1911).

Wirth, Oswald, *Tarot of the Magicians: The Occult Symbols of the Major Arcana that Inspired Modern Tarot* (San Francisco, CA: RedWheel/Weiser, 2012).

뉴에이지 & 오컬처

Asprem, Egil, *Arguing with Angels: Enochian Magic and Modern Occulture* (Albany, NY: State University of New York Press, 2012).

Hanegraaff, Wouter J., *New Age Religion and Western Culture: Esotericism in the Mirror of Secular Thought* (Leiden: E. J. Brill, 1996).

Jung, C. G., *Psychology and Alchemy*, trans. R. F. C. Hull (Princeton, NJ: Princeton University Press, 1968).

Jung, C. G., *Psychology and the Occult*, trans. R. F. C. Hull (London: Routledge, 1982).

Lewis, James R. and J. Gordon Melton (eds.), *Perspectives on the New Age* (Albany, NY: State University of New York Press, 1992).

Partridge, Christopher, *The Re-Enchantment of the West Volume I: Alternative Spiritualities, Sacralization, Popular Culture, and Occulture* (London and New York: T&T Clark International, 2004).

색인

저자
피터 포쇼 Peter Forshaw

암스테르담 대학에서 사상사 연구로 박사
학위를 받았으며 같은 대학의 신비주의 철학사
센터에서 근대 초기 서양 비교(祕敎)를 강의하고
있다. 오컬트와 신비주의 종교 관련 편저를
여러 권 냈으며 저서로는 『마법사의 이미지들:
기도실과 실험실에 있는 하인리히 쿤라트*The
Mage's Images: Heinrich Khunrath in his Oratory and
Laboratory*』가 있다. 10년 동안 서양 비교 연구에
관한 저널인 『아리에스*Aries*』의 편집장을
역임했다. BBC Radio 4의 〈우리 시대In Our
Times〉와 채널 5의 〈현자의 돌 ─ 실제 이야기The
Philosopher's Stone ─ The True Story〉에도 출연했다.

오컬트의 모든 것

신비주의, 마법, 타로를 탐구하는 이들을 위한 시각 자료집

초판 발행 2024. 7. 15

지은이 피터 포쇼
옮긴이 서경주
펴낸이 지미정
편 집 문혜영, 박세린
디자인 조예진
마케팅 권순민, 김예진, 박장희
펴낸곳 미술문화

출판등록 1994. 3. 30.
　　　　 제2014-000189호
주소 경기도 고양시 일산동구 고양대로
　　　 1021번길 33, 402호
전화 02) 335. 2964 팩스 031) 901. 2965

www.misulmun.co.kr
Printed in China
한국어판 © 미술문화, 2024

ISBN 979-11-92768-18-2 03650

역자
서경주

충남대학교 독문과를 졸업하고 영국 웨일스
카디프 대학에서 저널리즘 전공으로 석사
학위를 받았다. 상명대학교와 성공회대학교
초빙교수를 역임했으며 서양 고전 번역에
관심을 두고 있다. 번역서로는 '이교'라는
개념에 대한 통찰력을 제공하는 안내서 『이교도
미술』(2023)을 비롯하여 아리스토텔레스의
『동물지』(2022), 세계 최초의 백과사전
플리니우스의 『박물지』(2021), 헨리 데이비드
소로의 『시민불복종』(2020) 등이 있다.

앞표지 헤르메스, 『연금술, 가장 진정한 자연의 신비』의
　　　　삽화, 18세기
뒤표지 성 키프리안(추정), 『지옥의 열쇠』의 삽화, 18세기
2쪽 성 키프리안(추정), 〈거대한 결합〉, 『지옥의 열쇠』의
　　　삽화, 18세기
4쪽 쿠르트 레그섹, 〈헤르메스 트리스메기스토스〉,
　　　1990
6-7쪽 헤르메스, 『연금술 가장 진정한 자연의 신비』의
　　　　삽화, 18세기